蔡榮章

茶之心法

從製茶、泡茶、奉茶到茶湯，
茶道思想家近五十年的原萃精華

茶道思想家

蔡榮章

著

目次

2 | 喝懂茶的前世今生

伍　有好茶湯為伍的生活

3

4 當場呈現的茶道藝術之美

5 泡茶席上 只要有茶道

序　茶道思想就是心法，引發茶文化的方向

思想支配行動，想到什麼才會做什麼。茶文化萌芽初期的方向是無法掌控的，因為人們根本不知道要如何做、應如何做。但是到了茶文化發展再度復興的時候，我們已經有了前人的經驗、我們已經知道文化發展的應有規律，我們應該以茶道思想為前導，免得走錯了方向，走了冤枉路。

也就是在文化復興之時，先思考好、先討論好應該怎麼做。

例如我們知道市場上不宜把茶的種類分得太細，茶名叫得太瑣碎，否則消費者難以選擇，於是在產茶區的發展上就不要提出一鄉一特色（一茶名）的策略；例如我們知道茶葉不是柴米油鹽的性質，在產品展銷會上就必須注入文化的因素，不能只是一大布袋一大布袋地擺放著；例如我們知道茶葉的湯色是茶葉品賞上很重要的項目，在茶杯的開發上就不要主力生產不上釉的紫砂杯；例如我們知道茶道藝術的主體在泡茶、奉茶、品茗，而且其最終的藝術作品是茶湯，所以在指導學生泡茶時就不要專注在肢體的舞動，不要求泡茶時從頭到尾要微笑個不停；例如我們知道茶具衛生的意義在於生活的品味，所以設計泡茶桌時不要安置有煮茶具的鍋子，讓茶具的清潔工作在上桌前就完成。

居於這樣的理由，我們在茶道教室的課程規畫上會有茶道思想研討課，而且都安排在頗為前面。有人認為茶道思想是一切基礎課程上完後才需要研究的課題，我們不以為然，甚至認為一開始從事茶文化復興的努力就應該着手思考。

有人質疑茶思想的穩定性，是不是沒有一定的準則，會不會您說那樣也行，我說那樣也行？沒錯，任何領域的思想都有這類現象，但這樣的問題都還是屬於對的，只是不同的樣式罷了。然而還有一部分是有對錯之分的，這部分才是我們應提早弄清楚的。至於到底是屬於都可以的前者，還是屬於後者的對與錯，那就需要智慧的判斷。大家判斷錯了，這項文化復興的成效就差；大家判斷對了，這項文化復興就能在原有的基礎上快速蓬勃發展。

本書各篇的內容依性質而分，各篇的名稱就是這些內容所要強調的心法，例如第一篇提出的是「泡茶重要、喝茶更重要」，學茶總是希望趕快學會泡茶，但是不要忘了泡茶的目的是在喝茶，要懂得泡茶成後這杯茶湯的欣賞與享用。這有如看畫，知道這幅畫的來歷與在畫壇上的位置是需要的，但是如果無法欣賞這幅畫的意境與美感，也只是有如一本放在桌角沒有閱讀過的書。

第二篇提出的心法是「喝懂茶的前世與今生」，前世是茶生長在茶樹上的階段，它的品種、地理環境、栽培方法再再影響了我們喝到的品質與風格。今生包括了茶的三個生命週期，第一個是從鮮葉製作成茶葉的階段，那時的氣候及製茶者的意願與能力塑造了茶的第二個生命。接下來是泡茶者將茶葉泡成茶湯，泡茶是否得法、採取了什麼泡茶方式，再一次影響了茶葉最終被我們飲

用時的樣貌。製成茶葉以後的第三個生命週期是被我們泡過以後的葉底，這時它已貢獻完一生的精魂，赤裸裸地呈現在品茗者的面前。品茗者再次回味茶的四個生命週期，懷念、珍惜地望著它的身軀。

第三篇是幸福的心法：「有好茶湯為伍的生活」。特別提出的是茶湯，我們是喝茶湯不是吃茶葉，所以泡茶是重要的關鍵，一定要把茶泡好，否則從茶葉得不到多大的幸福。進一步還要說，把茶泡好的前提是要有好的茶葉，不要老是記得只要泡茶就不愁茶葉的品質。再高明的演唱家、演奏家，依然要有好的曲子，否則就是自己會寫好的曲子。每天都能有一杯喝得舒服，又有美感境界的茶湯為伍，是多麼幸福的日子。

第四篇是「茶道藝術」與「茶道藝術作品」呈現的心法。茶道藝術是對茶道的泛泛之談，茶道藝術作品是特有所指地說出這件「當場在泡茶席上呈現的」作品，包括「茶道藝術作品」與「茶湯作品」。這樣特有所指的茶道藝術作品以及茶湯作品，必須要當場呈現才算數。不能在別的地方從事茶道藝術的呈現，並泡好了一壺茶，然後端過來說這就是我所從事的茶道藝術，以及所產生的茶湯作品。接受者會這樣地回答：我沒有看到你的茶道藝術創作，我只喝到你盛放在容器內的茶湯。

第五篇的心法是針對茶葉、茶湯、茶道藝術呈現時，參與者登臺的限制。心法上說：「只要茶道登臺。」也就是說只有茶葉、茶湯、茶具，以及茶人可以登上泡茶席，非茶的閒雜人與事不要同臺演

出。舉例來說，泡茶時的配樂、泡茶者的舞蹈動作、泡茶席上的插花、焚香和揮毫、茶道進行時的打坐、修身養性和生命哲學的講述。這些要從泡茶席總成績中扣除的項目是不可以上臺的，泡茶席的分數只算茶道應有的部分。

二〇二三年八月十一日於蔡榮章茶道思想研究所

1

泡茶重要、
喝茶更重要

我走過的茶道之路

「沒有茶具怎麼發展茶道?」於是茶具的設計生產與銷售就成了我茶道之路的起點。

茶車是最根本的泡茶基地,也是首先設計的茶席,一些茶道理念(如不留太多空間給其他藝術項目)潛伏其間,茶器四大區塊的規畫也藉茶車完成。

用什麼能源、什麼方式的煮水器才方便泡茶?於是產生了「無線電水壺」。

什麼是方便泡茶的「全套泡茶用具」?於是補齊了包含茶壺、茶盅、茶杯、杯托、蓋置、奉茶盤的主茶器;包括茶荷、茶巾、渣匙、茶拂、茶巾盤、計時器的輔茶器;包括煮水器、保溫瓶、水盂的備水器;包括泡茶用小茶罐與儲茶用大茶甕的儲茶器(這也就是上面所說的茶器四大區塊)。

茶器的使用功能要好,於是把壺嘴斷水功能加強,打破壺嘴、壺口、壺把三點平的觀念,在盅口增設活動超細濾網。

「有了茶具還要有泡茶的方法,把茶泡好是茶道的基石。」於是研擬了十大泡茶法,以小壺茶法為核心,繼續發展出:蓋碗茶法、大桶茶法、濃縮茶法、含葉茶法、旅行茶法、抹茶法、泡沫

茶法、冷泡茶法、煮茶法。前七項是創作，後三項是整理既有的形式。

「如何讓大家能泡好茶呢？」建立一套泡茶師檢定考試制度與發證辦法，提供一套泡茶原理與具體操作的文字資料（如《茶道入門三篇》、《茶道入門識茶篇》、《茶道入門泡茶篇》），建立車輪式泡茶練習法與車輪式泡茶比賽。

「如何將茶道呈現出來呢？」茶會是茶道呈現的平臺，首先創作的是無我茶會，接著是品茗茶會、接力泡茶式茶會、宴席式茶會。還整理了由曲水流觴改版的曲水茶宴。

「走過茶席設計之路了嗎？」在這品茗環境的區塊上，我強調茶席設計應改為茶席設置。除最早的茶車之外，還創作了商場上使用的品茗館泡茶席。

「茶業的領域上，除了賣茶葉（含茶器）外，還能賣什麼呢？」還能賣茶湯。賣茶葉稱為茶葉市場，賣茶湯稱為茶湯市場。在茶湯市場上推動著品茗館的經營。

「我還走過茶思想的路。」詮釋什麼是茶道的空寂之美，強調純茶道的理念，強調茶與抽象藝術特有的關係，指出茶道的藝術領域在哪裡，指出茶湯是茶道藝術家的最終作品，指出「茶會」也是茶道藝術家所能創作的作品。

「路還沒有走完，前程廣闊，茫茫中隱藏無限生機，那仍是我要走的茶道之路。」

茶道的內涵

談到喝茶這回事，我們得先將茶道、茶藝、茶文化等名詞混為一談，免得一開始就被它們的定義耗費掉了心思。茶道、茶藝、茶文化都是在說「喝茶」這回事，希望大家不要一直思量著要把哪個名詞放在金字塔的上端，哪個名詞放在金字塔的基部。我倒想它們是一桶東西，縱切下去可能取出「茶道」，可能切出「茶藝」，也可能兩樣都有；橫向用刀，可能什麼都切到了，也可能只切到茶文化的產業部分。如果有人看到前面的「茶道、茶藝、茶文化都是在說喝茶這回事」時就直覺地認為「喝茶」二字應該改為「品茗」，也是掉進了「金字塔」與「大水桶」的誤區。

茶道、茶藝、茶文化沒有身分的差別，但如果需要，可以用它們來強調你所要表達的專案。如果將喝茶這回事畫成相同圓心的二個大小不同圈圈，裡面的圈圈是喝茶的家內事，包含了茶道與茶藝，外面的圈圈除了包含裡面的圈圈外，還包括了喝茶的家外事，如種茶、製茶、賣茶、茶史、茶教育等等。內圈的喝茶，如果要強調有形的部分，如喝茶的動作與茶器，那就用「茶藝」來表述；如果還要強調無形的部分，如思想、審美等，則用「茶道」；如果沒有太明顯的用意，

則「茶道」與「茶藝」視為同義詞。這時的「茶藝」不能將之解釋為「茶藝表演的藝術」。有次我們提到要將茶道提升到「藝術」的境界，有人反對，深入理解後，才知道他是將茶藝局限在藝術性的表演上。有人在研討會上說中國沒有「茶道」，爭論到後來才發現他所理解的茶道也是要有表演形式的。

茶道的核心在「茶」，也就是包括了泡茶、品飲、奉茶、茶器與品茗環境在內的廣義「茶」，而廣義「茶」的核心在「茶湯」。茶湯這件「媒體」給我們直接傳遞了茶的香氣、顏色與滋味，我們享用了它們，而且還可以藉著它們游走於審美、思想與精神的境界。這期間還喝進了水分、養分、愉悅等與身體健康有關的物質。茶湯的意義還可以擴展到茶乾的外觀與浸泡過後舒展開來的葉底。

與茶湯同時演出的是泡茶的動作，還有奉茶與品飲，這些肢體語言與人際關係正可顯現茶道藉演員表現的風格、禮儀與倫常，這也是茶道的內涵。這時的舞臺是茶具、茶席與周遭的品茗環境，它們協助主人表達所要的茶道意境。

人們要憑藉著什麼來表現上述的茶道內涵呢？茶法與茶會。茶法是各種不同場合所需要的泡茶方法，如小壺茶法、蓋碗茶法、濃縮茶法、大桶茶法、含葉茶法、旅行茶法、抹茶法、冷泡茶法、泡沫茶法、煮茶法等。茶會是各種茶道的表現方式，如個人獨飲、茶席式茶會、流水席茶會、流觴式茶會、環列式茶會、儀軌式茶會等。

從茶湯的品飲到沖泡過程的人體參與，一直到人們應用「品茗環境」加強所需的效果，這些「有體」的茶道內涵可以提供我們茶湯的享用、人際關係的磨練、茶道展演的觀賞等等。另一方面，我們還可以藉著同樣的茶湯、沖泡過程、品茗環境，享用或表現茶道「無體」的內涵，這無體的內涵是茶湯的美，是茶道從古到今永遠有價值的文化內涵：精儉、清和、空寂。尤其是空寂，其他媒體，好像沒有比茶、比茶道更容易表現或讓人更容易融入的了。

茶道的實用性強，極貼近生活，所以容易忽略它的「美」（含非賞心悅目的美），想體會這個層面的人必須將自己泡進茶湯內，與茶湯獨處一段長的時間，否則極易被茶道的外衣與它的豪宅所吸引。茶的美、茶道的美，極珍貴處在茶湯，在茶湯所表現的純藝術性。

道是方法、道是路、道是境界、道是目的、道是新生命的起點

在發展茶文化時，大家經常爭論著是用「茶藝」好呢？還是用「茶道」？事實上，這兩個名詞可以通用，但如果另有強調之處，則偏重有形者時稱「茶藝」，強調包含了無形的部分時稱「茶道」。現在就「道」的含義提出分析，以便瞭解「茶道」的全貌。

有人問筆者在臺北一九八○年成立「陸羽茶藝中心」時，為什麼用的是「茶藝」這兩字？因為成立之初，它是以品茗、茶葉、茶具銷售為主的門市，都是屬於比較有形的部分，所以用「茶藝」。如果用「茶道」，它給人的認知是更為遼闊的，包含了許多思想、美學與行為規範的部分。

但是有人在說到「茶道」時，卻很局限於泡茶、飲茶間的儀式化過程，看得到這樣的進行儀式就稱之為有茶道，看不到就稱之為無茶道，這是不對的。

我們比較喜歡把「茶道」作為廣義的解釋，首先，它指出的是「方法」，泡好一壺茶、欣賞一壺茶、體會茶境界的方法。其次，「道」是「路」，茶道可以有許多方式、風格的呈現，就像遊覽一個城市有許多不同的路線。第三，道是「境界」，包括泡茶的境界、茶湯的境界、泡與飲間

的境界、泡飲與環境間的境界，這境界包含了美與醜、善與惡。第四，道是「目的」，茶道讓您平靜、讓您空寂、讓您愉悅、讓您興奮、讓您得名取利。第五，茶道是新生命的起點，因為有了「茶道」這名詞，您認識了它，接納了它，於是肉體與精神起了變化；在茶道的領域裡，每天、或每一階段中也可能接受不同的課程，新的刺激帶來了新的生命。

「道」的本身並無好壞，然而我們提出道、提出「茶道」，必定是有所為而為，除了別有用心外，應是好的、積極的才是。在落後的生活圈裡是不會提出「茶道」兩字的，所以茶道最後一個意義應該是向善的，讓大家生活得更好的。

茶道的
劇本人人寫

有人問起中國有沒有茶道流派？我們的回答是「有的」，只要茶道在一個地區蓬勃發展，一定會演變成多種不同的面貌，但在中國，流派的形成不太明顯，大家不太在意於成立自己的流派，也不太在意別人的竄改與再創作。本文以一齣戲的上演，引來觀眾紛紛跳上舞臺參與演出的寓言式手法來申論這個觀念。

臺上正演著一齣由某劇作家創作的歌劇，它有標題，也有故事結構與其所要表達的理念及思想。歌劇一開始就鎮懾了劇院的滿場觀眾，觀眾在短短的時間內，很快就體會到了戲劇與音樂的境界，於是引發了許多人的聯想，也激發了很多觀眾創作的衝動。劇情強度不斷升高，有人開始坐立不安，有人已經跳上舞臺，加入了演出的行列。開始時跳上舞臺的觀眾大多跟隨著原著的路線或歌或舞，但不一會兒，就起了激情的轉變，從原劇的軌跡衝出了新的曲調。臺下看到新的劇情發展，原本已經浮上心頭的念頭更加促使自己採取行動，一夥人都衝上了舞臺。這齣戲將如何發展我們不得而知，或許最後還是回歸到原作者的主軸，或許產生了另一種劇情模式。

您或許要說，我會嚴加把關，不許任何人篡改我的作品、變更我的主義；您也許很有把握地說，我的作品有最嚴謹的結構、強烈的理念與思想，觀眾只有折服於我的創作，我的主義將永垂不朽。

然而，您在世的時候，您可以力斥他人的不同言論，您可以拿著作權法加以保護，但您無法管得了他人在您的架構之上另行構築。而且隨著時間的轉移，您的作品也會顯得陳舊。進一步再說，茶道這齣戲是人人會唱會演，人人能唱能演，何人管得您的劇本如何寫？他要取捨哪些部分誰也無法干涉。您的劇本好，大家多唱多演，否則不唱不演，在星移斗轉之下，任何的劇本都將受到修正。我們無需痛惜，何況當您不在人間之後、時間久遠之後，變化更是無法預料。

茶道的劇本可以由您執筆，但大家隨時可以加以修訂或再行創作，只看誰的力量大，激起的浪花高，主導的範圍大、時間長。

「茶道流派」的爭議

中國有沒有「茶道」？有沒有茶道流派？這是最常被問起的話題之一。所以現在我們來談談何謂茶道流派？茶道流派如何產生？藝術上的所謂古典主義、印象派、立體派、超現實主義等是由藝術家或學者取得名稱後才開始的，還是先有作品與思想，隨後才定的稱呼呢？

臺灣的中華茶聯在二〇〇一年的年會活動上舉辦了一場茶道流派展，邀請了十五個「流派」一起展示他們的泡茶、品茗方式。這是一場很有意思、引發很多聯想、帶動很多議題的事件。

首先是「怎樣才可以稱為流派？」有兩個簡答法：一是自己認為是「流派」就是流派，只要取個名稱即可（別人認不認可是另外一回事）；二是必須要有一些條件，如有完整且獨立的茶道思想與做法（別人認可也是另外一回事）。

其次是「需要社會的認可嗎？」有人認為一個茶道流派的成立必須要有別人的認可，也就是要有一定數量的人跟隨它的理念與方式，否則只是個人或單位定個名稱就成，那不就太草率了？但有人認為流派之成立是一回事，大家認不認可又是另一回事，成立就讓它成立，慢慢地再由時間與眾人的智慧來評判，太快下斷語也有危險。

再者是「流派如何產生？」是自己取個名稱，標示出是「流派」即可？還是要歷經時代的考驗，有一定群眾基礎者？或是由某一個公眾團體甄選產生？我們認為自主性的成立與自然形成皆可，前者的方式可以培養良好的生長環境，後者的方式是已看到長成與茁壯後才加以追認。

還有的問題是「要不要鼓勵流派的產生？」我們的答案是贊成。因為那也是茶文化蓬勃發展的現象之一，只是不要為流派而流派，應該要有充分的思想與理論基礎，自然形成了獨特的風格。即使原先並無形成流派的打算，只是風格自然形成，我們也承認它是流派。甚至於我們要說，流派的產生應該是循此途徑才健康，歷史上所謂的「印象派」、「立體派」，都不是藝術家先定下「名稱」而達成的。

論茶道的
規則性與風格差異

舉凡任何事物都有「不變」與「變」的部分，不變都是原則性的道理，變者是因客觀條件及風格之需要所做的改變。有的學派強調「不立文字」，唯恐思想固著於即有的說法與成規之上，但不立文字又無法傳遞既有的發現與不立文字的理念，所以最佳的方法就是記錄之而不受紀錄的局限、瞭解原則性道理而不受規則的束縛。

規則性含有「規律」與「整齊」的意思。製茶上、茶葉品質的優劣上都有一定的規則，例如良好的萎凋與發酵是製作好茶的基本條件，但如何從事萎凋、如何進行發酵、什麼狀況之下應該進行殺青，可就不能列出一張明細表了。有規律可循，但不是整齊劃一的。

泡茶也是如此，不論功能性或美學的追求上。功能性是把茶泡出該壺茶最好的茶湯狀況，這有一定的規則：包括茶器質地、水質、水溫、茶量與浸泡時間；但每次都會有不同的情況，所以也無法列出統一的標準。美學追求上藉泡茶、品飲的過程，表現或獲取內心想要的感覺與境界，這也有一般人對美醜悲喜的常態性規律，但呈現與取得的方式與方法就海闊天空了。

茶器的應用也可分成理性與感性的部分，理性是「使用上的方便性功能」與〈「表現茶性的適當質地」；感性是造型、土色、釉彩、質感在美學上的效果。不論理性與感性，都有大家認同的原則，但是良好使用功能如何在壺、盅上表現，情緒上的效果如何在這些器物上達到，就沒有一定的方法了。有人說茶道的美學特質是不可一致性，傳承上不能依老師的教條，器物上也要使用變形的碗。如果把這樣的話歸在「規則」的範圍，那不就把「規則」解釋為「一致」了嗎？這將扼殺了茶道自由活潑的多樣性。

老師在茶道教學上所傳授的「原則」要有理論根據，但「方法」與「美學」上所介紹的應該只是「例子」，受教者不要受其限制。當然每位老師有其性格的差異，所舉之「例子」會有一定風格的走向，這也就是「流派」的形成。

茶道兩張結構圖

很多人會好奇地問，茶道到底是一個怎樣的組成？它的表現內容包括了哪些？尤其是談到傳統與當代茶道時，更會關注到目前茶道應有的組成、內涵與唐宋或日韓有何不同。

我們用兩張圖來表達上述這兩個問題，而且是以當代的時空為背景，因為我們著重於「茶道的應用」。第一張圖是將茶道畫成一個圓圈，圈內分成四等分，四等分上分別填上茶具、泡法、環境與思想。這一張圖說明了「茶道建築」的組成方式，它必須先有茶具（或說是完備的茶具），然後有泡法（或說是精確的泡茶理論與方法），再有表現茶道的空間（或說是周全的泡茶與品茗環境），最後則是擬表現的思想（也就是風格與意境的部分）。

茶道這樣的組成方式，不論是古還是今，是日還是韓，都是一樣的，只是所使用的茶具不同、泡茶方法不同、喝茶的環境不

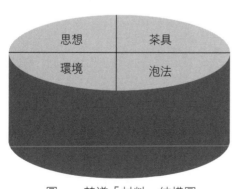

圖一　茶道「材料」結構圖

思想　茶具

環境　泡法

同、所想到所體會到的意境不同而已。同一時代、同一地區的不同流派也只是在這些部分顯現差異。第一張圖說明茶道建築的組成方式，如果它是屬於「材料之結構」，那接下來的第二張圖，說明了「表現內容的結構，是屬於「內涵之結構」。第二張圖是卷心麵包，最核心的一層是「茶湯」，茶湯外的一層是「泡茶、品飲、奉茶、道具、舞臺」，第三層是「泡茶法、茶會形式」，最外一層是「茶道思想」。

茶湯是茶道的靈魂，也是茶道表現的核心。這是較抽象的部分，也是只有「喝」的人才能感受到的。幫助茶湯表現的有「泡茶、品飲、奉茶、道具、舞臺」，它們就可以用觀賞的方式接受了。「泡茶」是指將茶調製完成以供飲用的過程；「品飲」是主或客享用茶湯的情景；「奉茶」代表著二人或一群人的茶事活動；「道具」是茶事活動所使用的器皿與家具；「舞臺」則是茶事進行的場所。

這些元素都是幫茶道說話的「演員」，它們說著、做著主人交給它們的腳本，表現著主人想要述說的美感與情境。第一圈的「茶湯」與第二圈的「泡茶、品飲、奉茶、道具、舞臺」可以融成一體而視為一個內圈。

圖二　茶道「表現」結構圖
①、②呈現層
③承托層④風格層

茶道思想
泡茶法
泡茶
舞臺　　茶湯①　　品飲
道具　　　　　奉茶
茶會形式
②
③
④

第三圈是支撐內圈運作的平臺，包括「泡茶法」與「茶會形式」。泡茶法是將茶湯表現好，將泡茶、品飲、奉茶表現好所必須的原理與技巧，在教室上常有小壺茶法、含葉茶法、抹茶法等所謂的十大泡茶法。至於茶道這齣戲以什麼形式演出，那就關係到茶會形式了，在教室上我們也經常將茶會分成茶席式、宴會式、流觴式、環列式、禮儀式等來研討。

最外一圈是「茶道思想」。茶道所要表現的不只是一個空架子，還有主人希望供養給自己的內涵，主人想要表現給別人知道的思想、觀念與美感境界，這些都主導著茶道表現的風格。但是這一圈要寫上什麼具體的「茶思想」呢？是可以因人而異的，如果要表現得比較古典的，那在「自省」的茶道上可以填上「精儉」，在偏重「對外關係」的茶道上可以填上「清和」，在強調美學的場合上可以填上「空寂」。當然也可以表現得比較活潑、時髦、前衛，不一定要穿古裝或在茅草屋內才可以泡茶的。

第二張圖說明了「茶道表現」的結構，它的內圈，也就是「茶湯」與「泡茶、品飲、奉茶、道具、舞臺」，是茶道賴以表達的媒介，也是「茶道表現」的「本體」，可稱之謂「呈現層」。它的第三圈，也就是「泡茶法」與「茶會形式」，是茶道賴以存在的平臺，可稱之為「承托層」。最外一圈的「茶道思想」，是塑造茶道「特性」的主導力量，是為「風格層」。

茶道就是茶道，分成二個結構圖來解釋只不過是從不同的角度來分析，一個是說它有什麼組成部分，另一個是說它藉著什麼媒介來表現什麼內涵。這都是為了方便茶道的應用而做的分析。

學會削皮
才能吃到肉

茶人們的學泡茶就如同音樂家的學彈琴、畫家的學畫，都是為表現茶道、音樂與繪畫境界所必須的媒介，如果這道工夫未下，根本進不了這些藝術項目的核心。再說，這些藝術項目的境界亦依附在泡茶、彈琴、繪畫所完成的作品上，如果作品是粗糙的，那表現的境界亦是粗糙的。

從臺灣開始實施，現已擴及各地的泡茶師檢定考試，原本只是想檢測出能泡好茶的泡茶師，但經多年的歷練，很多泡茶師已開始往茶文化更深更廣的領域邁進。從最近他們幾乎每月的聚會活動上看到，有人練習起了茶詩的吟唱；有人研究了茶席的插花；有人從古文獻中探討了陸羽的茶道美學；有人追究起「茶禪一味」的緣由……。這些發展的途徑都不是原先泡茶師檢定考試考的範圍，也不是這項制度明訂的後續任務。但就因為這些人具備了泡好茶的能力，因此養成了他們追尋的目標，而且容易有所收穫與創見。在沒有上述這些因緣之前，若只從學校指導老師的分派下取得了茶文化研究課題，結果往往不是僅及於資料的歸類整理，就是缺乏切身的感動。

茶、喝茶、參加茶文化活動的習慣，進一步與茶產生了感情，所以屬於茶的種種就變成了他們追

有人批評泡茶師檢定考試只在泡茶技法上打轉，追求的只是茶道的皮毛，他們沒留意到這才是根本，如果連琴（廣義的琴）都彈不好，如何用聲音來表現音樂的境界？如果連畫都畫不好，如何以線條與色彩來表達美術的意境？有些人認為「直指茶道思想與境界即可」、「直接表現音樂家與畫家應有的風采即可」。要知道果真如此，那是粗糙且可笑的。

我們認為泡好茶是茶人們的一種體能訓練，就如同運動員的每天跑步，如果有人認為那只是皮毛的事情，那就告訴他，總要先學會削皮才能吃到肉呀。

是「撐船漢」
還是「弄潮人」

很多人質疑：為什麼初學茶道就要考試，害得茶友緊張兮兮，甚至於望而卻步？但是如果不以泡茶考試逼大家，很多同學畢業後仍然不曾私下泡茶，甚至於還不太敢喝茶。如果是這樣，你說茶道教學有何意思？這樣的學茶方式，與茶為伍的時間、品質都不會太好的，過一陣子見面，他又學插花去了。

茶道教室上，我們經常提醒茶友們要「泡茶」、要「喝茶」、要「愛茶」，不能只「學茶」，若學了一肚子的茶知識，但不敢喝茶，喝了茶就睡不著覺；或不喜歡泡茶，只待別人奉茶過來，甚至認為泡茶乃僕人的工作；或喝茶只為防癌、只為瘦身、只為時尚、只為生意，並不是喜愛它。真正的茶人是要與這樣的喝茶態度是膚淺的、是短暫的，哪天念頭一轉，又把學茶的心事丟了。真正的茶人是要與茶談戀愛，要與茶生活在一起的，這時的泡茶、洗壺、洗杯不但不覺辛苦，還甘之如飴呢！這裡所說的不是對茶的貪婪，而是與之產生感情後，相互依存的那種感覺。喝茶、欣賞茶、享用茶是如此；研究茶的歷史，研究茶的製造、藝術、思想亦復如此，而且這兩個領域是一體的兩面，缺

一都達不到上述的境界。

杭州佛日禪師年輕時氣盛，到處尋法挑戰，曾經說過：「如有人奪得我機者，即吾師矣。」有次參謁夾山和尚，聲東擊西，總要顯露自己一些才氣，夾山亦體悟到他的可造，但總覺得是「知之」，而非「好之」、「樂之」的境界，於是說了一句：「看君只是撐船漢，終歸不是弄潮人。」

茶道界也經常見到這樣的例子，將充實茶道知識當作唯一目標，作為向別人顯耀與自我陶醉的項目，喝茶、泡茶也只是手段而已，這樣缺乏喜愛、缺乏感情的「學茶」就如同渡口上的船夫，雖然天天與水為伍，但不見得喜歡水，只堪被稱為「撐船漢」，但如果這位船夫在撐完船後還會經常下水玩一玩，那就可以從撐船漢變為「弄潮人」了。

1

泡茶重要、喝茶更重要

移愛入湯、
移愛入人

這裡所說的愛是對茶席上的一草一木、對泡茶動作、對茶器、對茶、對茶湯、對事茶與喝茶人的愛。這愛是指喜歡、與之為友、尊重對方的靈魂，與關注、貪婪不一樣。在這裡我們還要說說愛的遠近，茶人對茶席上的一草一木、對泡茶動作、對茶器、對茶、對茶湯、對事茶與喝茶人的愛，是有不同的距離感的。

有人說起茶道，興致勃勃地細數茶器的來歷與珍貴處，嚴格要求穿著與每個持壺倒水、舉杯品飲的動作，細心照料茶席上的一草一木，就是談不到茶的本身與即將品賞的茶湯。如果有的話，也只是簡單的濃淡苦澀寥寥數語。這是距離感的問題。有些人特別注意到茶器，有些人特別注意到泡茶的動作，有些人特別注意到茶席的布置。但我們認為既然談的是茶道，就必須以茶為主體，對它們的距離感應該是茶湯最近，茶葉次之，然後分別為水、茶器、動作、服飾、茶席。至於事茶的人、品賞茶湯的人，相較於上述這些項目更是密切，所以在茶湯之前我們還要加上最近距離的「人」。

在獨飲與茶會進行時，有的茶友特別注意到所泡的茶，追究到底是不是真正的西湖龍井呢？是不是道地的紅印呢？是不是朋友所說的那款一斤上萬元的金駿眉呢？這樣的態度是不是屬於「愛」茶的範圍？我們認為應歸之為「關注」，愛茶要喜歡它、與茶作朋友、尊重每道茶的靈魂。

愛茶是無關於茶是否來自著名產區、是否掛有某個標籤、是否多昂貴的價格，只要它製作得到位我們就喜歡它，即使它不是最好，我們也可以與它作朋友、尊重它的靈魂。

我們也常看到茶友喜愛極了某壺茶湯，他會一面喝一面大聲讚歎，他會算出每喝一口茶湯是喝掉多少錢，還告訴您要多喝幾杯才不冤枉，有機會他一定會多索取一些藏在身邊。這是貪婪性的愛。

當一位茶友專注於茶器的選用時，如果未存愛器之心，我們會直覺到他是在利用茶器，他要人們讚賞他，他要自覺驕傲、自覺滿足，當他換下一件不滿意的器物時是不存憐惜之心的。

當一位茶友專注於泡茶的各項動作，如果未存愛茶之心，我們會直覺到他只是在賣弄肢體，只是希望讓人覺得他的泡茶動作很優美。換作一位愛茶的茶友，我們對他每一個泡茶動作的講求，都會感受到是在為泡好一杯茶努力。這兩種的美感境界是不一樣的。

泡茶時不畏艱難地運來優質的泉水，如果不是出於愛水與愛茶，也僅會是一味地述說取水運水的不易，而不是同大家一起細細品味泉水的甘美，也不是特意要大家欣賞水與茶共同創作出來的茶湯。

1
泡茶重要、喝茶更重要

茶席的設置更是如此，如果沒有切身體會到品茗環境是溶在茶湯裡的一種風情，茶席的設置就會變成所謂的「茶席設計」，獨自走著突出表現的道路。如果沒有認識到茶席是為方便泡茶而設，還會發生為了茶席之美不惜犧牲泡茶的方便。

有人說，我是為茶而泡茶，我可以把茶泡得很好而不喝它。我是為茶器之美而擺設它，我可以不碰它，也不求它為茶做什麼貢獻。我是為泡茶動作而進行著各項肢體運作，它們不為取悅觀眾，也不是為茶做工。果真如此，倒是徹底地無所為而為，但是把人的因素局限在完成茶湯、完成泡茶動作、完成茶器擺置、完成品茗環境建構，隔離了參與者的愛與享用，這是冷酷的世界。

您說它唯美，我倒需要溫暖。有愛才有溫暖。將泡茶移入為茶服務，將茶湯移入為愛它的人享用，將一切事茶的努力移入為愛自己與所愛的人作獻祭。

我們在泡茶上
所下的功夫有沒有輸給學琴的人

我們一直希望「茶道」能與「美術」、「音樂」、「體育」一樣，成為教育體系中基礎課程的一環，不是在思考學生上了這門課後有何就業機會。當它變成生活教育的一部分後，其陶冶性格、美化生活的功能就要到來。這時，我們要求的是：「勤練泡茶」。

有一次泡茶師考試的檢討會上，茶友提出這樣的問題：「學琴的人每天要練數小時，長期磨練下來才能稱得上『家』，反觀我們泡茶的人，嘻嘻哈哈地聊天泡茶，哪能稱得上『道』？」被他這麼一問，環視一下身邊的茶友，在準備泡茶師考試的前一兩個月，每天八小時，甚至十小時的泡茶練習是有的；考期過後是否還經常勤練就不得而知了。但是「要勤加練習」的觀念，不如學音樂、學繪畫的人是可能的，因為茶道教育的深入與普及度尚不如音樂與繪畫。

學音樂、美術的人都知道非得把演奏（或歌唱）、繪畫的能力磨練好，不然是無法將藝術的境界表現出來的。茶人們也應該深刻體會泡茶的功夫是茶道表現、茶道體認的基礎，而泡茶的功夫必須天天勤加練習，使茶湯能控制得精準。

或許是一般茶人未曾深究茶道的內涵，不知道茶道並非只是精美的茶具、漂亮的衣服，加上插花、焚香就成的。主要的還是茶人自身泡茶的功夫與情境、思想、美感的掌控，而這些又都是以泡茶、知茶、賞茶為基礎，這些基本工非得依賴勤加練習才能得到。

音樂家與畫家透過音樂與繪畫將藝術表現出來，然後舉辦演奏會請大家來聆聽，或將繪畫作品賣出去；茶人們也應該有此能力與價值，將茶泡好，將茶境表現好，然後請別人付錢享用。

我們經常以音樂或繪畫為例來說明茶道的本體與價值，今天並以音樂、繪畫的基本功夫來說明泡茶在茶道上的重要，而且以音樂與繪畫的「有價」來表明茶葉以外的茶道價值，希望茶道能很快地提升到「很值錢」的地步。

泡茶師箴言

茶道界有所謂的「泡茶師檢定考試」，包括學科與泡茶測驗，兩項都通過，就授予「泡茶師證書」。這有如美術系畢業後給予美術系的畢業證書一樣，並不代表以後是不是成為著名的畫家。但是成為茶人或著名畫家之前的基礎訓練，以及往後不斷的練習是同等重要的，不能將技巧訓練與藝術創作視為兩回事。

新任泡茶師聯會會長陳文慶先生，計畫在新年度（二○○二年）印製一面泡茶師們使用的小旗子，上面印上一段泡茶師在茶道上應有的認知或修為，於是向筆者索稿，因而有了「泡茶師箴言」產生。

泡茶師是以通過泡茶「技藝」與「學識」測驗，取得泡茶師證書為要件，也就是以能泡好一壺茶為基本要求，在性質上是屬於偏重「基礎訓練」與「茶學教育」的。但也因此有人批評「泡茶師」的名稱好像只重泡茶技術，應該改為「茶藝師」或「茶道師」才好。但說這些話的人應該注意到「泡好茶」的重要性，如果連茶都泡不好，如何能談到茶道的境界？就像學音樂的人，琴都

彈不好，如何要以聲音來表達藝術的境界？

不斷地練習泡茶，就如運動員每天做著體能的基本訓練，不論所從事的是球類還是田徑，否則一上場，跑不了兩下子就氣喘如牛，如何表現運動之美？泡茶時，一出手就把茶泡壞了，怎樣表現茶道的風範？

從泡茶的基本訓練中，還可以逐步體認茶道所講求的意境與美感，包括泡茶動作、環境等外在的形式，與內心、茶湯等內在的精神狀態。沒有「泡茶」做橋樑，憑空想要超越是無法獲得的，這又有如不勤練作畫，只從意識與外表裝扮成藝術家的模樣一般。

再進一步來思考，「茶道」的境界與美感也要依賴泡茶的動作、環境與泡出來的茶湯、參與者的體會、享受到的狀況來表現。這又如同音樂要有樂聲、美術要有作品一樣，否則只能存在於自己的意識之中。

綜上所述，於是擬就了「泡茶師箴言」如下：

「泡好茶是茶人體能之訓練，茶道追求之途徑，茶境感悟之本體。」

茶界修道者頒證

在現代茶思想的領域裡，怎麼說起了修道人？事實上現在要談的是泡茶師，因為泡茶師也是修道者，他把泡茶的功夫練好、茶學的知識備夠，然後還要自渡渡人，宣揚茶文化。所以泡茶師的頒證意義是與修道者的頒證一致的。

修道者有很多個類型，諸如泡茶師、修士、和尚，授證時通常都會宣告一些道上的約束與規矩，然後詢問受戒或受證者接不接受這些戒律。如果勇敢地在師傅與見證者面前大聲說出：「我願意」，那就進入授證、剃度的程序。

北京戒台寺的戒臺上，背著受戒者那面牆上掛著一塊橫扁，刻著「樹精進幢」，提醒大家在受戒後要在心中懸著精進的牌子自勉。泡茶師是有一些必須體認與執行的精神與行為指標的，他要領悟到把一壺茶泡好的重要，因為只有如此才能表現以茶為載體的藝術和思想，然後才能增加引導人們進入美麗領域的途徑。泡茶師在取得證書後，還得天天練習泡茶，天天用茶美化自己、美化環境、美化周遭的人們。

以下是泡茶師頒證典禮在合唱拉開序幕後朗誦的一段頌詞：

泡茶師，這是一個資格認定的名詞；

是一個承載責任的稱呼。

泡茶師背負著傳播世界茶文化的重擔，

泡茶師要將一壺茶表現得最好，

用以表現以茶為載體的藝術和思想。

我們要將一壺茶表現最好，

讓人們從中體會到茶湯的美，

領悟到蘊含其間的人生哲理。

我們要將一壺茶表現得最好，

因為只有這樣，才會有更多的文化內涵產生

我們還要通過這個途徑，

將茶文化提升到精緻的境界，

將健康帶給人們，

將祥和之氣帶到世界的每個角落。

今天，我經歷考驗，獲得「泡茶師」這個稱謂，

我將謹記上述目標，

並以如下箴言作為追求茶道生活的準則：

泡好茶是茶人體能之訓練，

泡好茶是茶道追求之途徑，

泡好茶是茶境感悟之本體。

自家泡茶師
與職業泡茶師

泡茶師是茶界的一種資格稱呼，其他的還有製茶師、評茶師、茶藝師等，相應於別的餐飲行業則是廚師、調酒師、咖啡師。泡茶師有一個從一九八三年由臺北陸羽茶藝中心制定的檢定辦法，到二○一二年底已在臺北、北京、成都、漳州執行了四十六屆。參加檢定者必須接受學科與術科考試，學科考製茶、識茶、泡茶、茶器、茶史方面的知識，術科則要現場抽出三種茶，依指定的茶器、沖泡的次數、供應的人數將三種茶在四十分鐘內泡出。四位評審，每人給予每位應考員三種茶的三個分數，四位評審員共有十二個分數。要有十個七十以上的分數才算通過術科考試；學科亦要七十分以上。通過檢定者就表示在任何場合、使用各種不同的茶器，都可以將不同的茶葉泡到一定的水準。再加上對茶學知識的理解，不但可以自己高度享受茶的境界，還可以在客人面前將茶的美味與茶道的情境分享給大家。

參加泡茶師檢定考試可以不為什麼，只是證明自己在泡茶與茶學知識上的修養，也可以參與職業性的工作。不為什麼的泡茶師可以讓自己的生活更為有趣，但不是考過試就懶於勤加泡茶，或

泡茶時又亂了章法。獨處時為自己規規矩矩地泡壺茶喝、與家人同住時規規矩矩地泡壺茶請家人喝、客人來訪時規規矩矩地泡壺茶招待客人。

職業化的泡茶師容易將茶泡得很熟稔，他天天將茶的美味，將茶道所講求的精神傳遞給社會大眾，他是茶文化的使者。他的道場在哪裡？在有泡茶師為客人泡茶的品茗館。這個場所提供的喝茶服務，當然要讓客人體會到茶文化的專業性，讓客人全然在泡茶師的引導下沉醉在茶香與茶道的領域裡。

自家泡茶師的數量愈高，這個社會的文明指數愈高；職業泡茶師愈普及，證明這個社會喜愛茶文化（非僅喝茶）的人愈多。前者在自己的生活圈子裡享受、傳播茶文化；後者在有泡茶師泡茶的品茗館裡，料理著全盤精緻的茶文化給客人享用，並讓社會大眾看到茶文化長成什麼樣子。

車輪式泡茶練習法

把茶泡好是茶道追求必經的途徑，如果連茶都泡不出應有的香氣與滋味，就別談什麼品嚐、審美、思想了。所以在學校或其他傳授茶學的單位，「如何泡好一壺茶」都是列為第一優先考慮的課程。

泡茶課程包括基礎知識與沖泡技藝，前者如茶的製作、茶類識別、茶具材質與功能、品鑑要領，後者如水質、水溫、茶水比例、茶況、方式、手法、美感、風格。然而練習是最終呈現效果的關鍵，練習可以自行為之，可以在老師的指導下進行，在老師的指導下進行當然較易見效。但是如何讓茶湯穩定在高標準的狀況之下，且穩定度在百分之八十以上，也就是不論何種茶，十次泡下來總有八次以上合格，這就必須設計一種「泡茶磨練」的方法。依筆者經驗，以下這種被稱為「車輪式泡茶」的練習法最為快速有效。

五六個人一組在一張泡茶桌上泡茶，先由第一位茶友坐上泡茶位置，置茶，泡第一道茶。置完茶後，傳遞茶壺請各位茶友審看置茶量與茶況，並打開水壺蓋顯示水溫，要求大家判斷第一道應

浸泡的時間，並將之記錄在紙上。每組配備一位老師，這時老師詢問主泡者擬浸泡多少時間。老師如果認為適當，就示意依此時間沖泡，否則提出一個時間，主泡者就依老師的意見沖泡。

茶湯倒出後，老師判斷一下是否屬於適當的濃度，如果是適當的，那這個浸泡時間就是標準時間；如果不是，老師就做個修正，提出應該的標準時間。大家把最後確定的標準時間寫在紙上，並算出自己原先判斷的誤差秒數。

接著第二位茶友上臺沖泡第二道，也是先傳遞茶壺，請大家審看第一泡以後的茶況，並顯示自己擬沖茶的水溫。大家依舊把自己研判的浸泡時間寫在紙上，老師詢問主泡者擬浸泡的時間，老師肯定或修訂浸泡時間。出湯後，大家依舊判斷茶湯的濃度，將應該的標準時間記錄在紙上，並算出自己的誤差值。

接著第三位茶友沖泡第三道茶，第四位茶友沖泡第四道茶，第五位茶友沖泡第五道茶並去渣清理茶具，清盅後奉一杯白開水請大家品飲。五道茶後，每人結算自己的總誤差值，誤差值愈小即表示自己的判斷更接近於標準。

每次練習最少二壺茶，第二壺泡第二種茶。由第二位茶友置茶與沖泡第一道，接續在剛才泡最後一道茶的茶友沖泡第二道，依此類推地排列第二壺茶的各道沖泡者。若輪泡時遇到該壺茶的第一道置茶者，則跳過他。這種排序方式可以讓每位茶友練習到置茶、去渣與沖泡不同的道次。每壺的泡飲練習都是判斷浸泡時間、決定浸泡時間、確定標準時間、記錄與結算誤差值。

練習的初期，指導老師可以對影響浸泡時間的各種茶況與其他非茶因素多加說明。練習的尾聲則是測驗，訂出多少的誤差值是及格的分數，多少以下是特優。老師每次標準時間的修正值也可以看出老師的穩定度。

車輪式泡茶練習法實施的最大障礙，是將浸泡時間從直覺的判斷轉換成計時器的秒數，但這個時間觀念的建立在泡茶技能培訓上是很重要的。每種茶可以換一種不同材質與容量的壺具，訓練大家對茶水比例的判斷。老師對每次置茶量不必特意指導與調整，不太適當的置茶量也會造成許多磨練的機會。至於每人注水滿壺的程度、注水的速度、浸泡時間的起始與結束點、茶湯倒乾的標準都要事先說明清楚，這樣對浸泡時間的判斷才有意義。此泡茶練習法的成績統計僅偏重於浸泡時間的誤差，但在練習時大家還是要關心水溫、壺質、茶量等對茶湯品質的影響。

泡茶師檢定怎麼考

泡茶師檢定的術科考試是當場由考生抽出一組考題，這組考題指示考生要連續泡三種茶，不只茶葉種類不一，泡法也逐一約定，如第一種茶要用A組的茶具沖泡（事先已準備好放在一個籃子裡），泡給六位客人喝，連續泡三道；第二種茶要用B組的茶具，泡給十位客人喝，泡二道；第三種茶要用C組的茶具，泡給五十位客人喝，每人使用一百毫升的杯子，供茶一次（即是大桶茶法）。考生就依題意將茶泡出，端出奉給四位評審，自己可以留一小杯（考場統一提供的試飲杯）。剩下的杯數、大桶茶的茶湯由考官收回，大桶茶還要測量用茶量與泡出的湯量，公告給評審作為「經濟分數」的參考。這樣連泡三種茶的標準時間為四十分鐘，超過四十五分鐘要扣成績，超過五十分鐘要強制結束。

每人泡三種茶，奉給四位評審，每人可以得出十二個成績（若某種茶泡了數道茶湯，僅算一個成績）。如果十個以上的成績在七十分以上，就算通過泡茶師的術科檢定。通過這樣的檢定，即表示在任何的場合、使用任何的器物，都可以把不同種類的茶泡到一定的水準。

泡茶師檢定除術科考以外，還有學科的筆試，看看是否對茶學具備足夠的知識，也是七十分以上視為及格。筆試的內容通常包括製茶、識茶、泡茶、茶具、茶史等五個部分。

從考試的內容可以看出設置此項檢定者對茶文化的一些概念，如每個人都要會泡好各種茶、不同種類的茶可以用各種不同種類的茶具沖泡、人多的場合也要有適當的供茶方法、大桶茶也可以把茶泡得很好很正式。更重要的是強調了泡好茶的重要，將它視為茶道藝術的基礎，並給予泡茶者崇高的地位與肯定。

這樣的泡茶師檢定制度於一九八三年創設於臺北，到二○一二年止已在臺灣與大陸舉辦了四十六屆。

泡好茶的涵義

喝好的茶比較有益、聽好的音樂比較有益、穿好的衣服比較有益，這樣的觀念不知道大家能不能接受？有人說好茶與差一點的茶，其所含的成分不會差太多，名牌衣服與雜牌衣服的蔽體與保暖功能也不會差太多，但是我們有不同的看法。

我們曾經談過「泡茶師箴言」，提到「泡好茶」的重要，相信有人會質疑「泡好茶」作如何解釋，是「泡好」茶？還是泡「好茶」？我們認為兩個說法都沒有錯，當然以「泡茶師箴言」的角度看，應該是前者的意思：「泡好」茶是茶人體能的訓練，「泡好」茶是茶道追求的途徑，「泡好」茶是茶境感悟的本體。但若單獨來看，泡「好茶」也有其道理。

所謂「好茶」，一定是色香味俱佳，甚至有其獨特的風格。這樣的茶湯喝來一定讓人神清氣爽，這精神的愉悅就有益身體健康，比起普普通通的茶、喝來沒有什麼特殊喜悅的茶要「補」得多。再說得科技一點，所謂的好茶一定是含有品質較佳的成分，一定是含有較為人喜歡的成分，而且這些成分的組配是令人高興的、含量是豐富的。這樣美好的成分喝到肚子裡一定比喝那些品

質不佳的茶有益得多。這種現象不只發生在茶，即使穿衣服也如此，穿件質料好、設計優美、製作精良的衣服，一定比穿質料不好、樣式不美、製作粗劣的衣服要有益健康，也是包含精神的愉快與肉體的舒適在內。

以上這個說法可能遭受的反對有兩方面：一是「好」的定義何在？一是會不會造成奢靡的風氣？茶葉的好、衣服的好，我們要尊重專家，消費者的好惡、個人的偏見應設法排除。真正的「好」，價格一定較高，這會與個人的收入與認知程度取得協調。只要不造成好高騖遠的風氣，自然不會造成奢靡。

喝好茶、泡好茶、用好具的意義

喝好茶、用好具的「好」字是用作形容詞而非副詞,也就是喝「好的」茶、用「好的」茶具,而泡好茶的「好」字則是用作副詞,是「把茶泡好」的意思。

「把茶泡好」不是今天討論的主題,大家都知道要喝茶就要把茶泡好、泡到它的最好、把它的特質與風格表現出來,否則「好的」茶也不成其為好了。今天既然要談「喝好的茶」、「用好的具」,那「把茶泡好」就成了必須。

「無茶不樂」、「什麼茶都喝」、「無好惡之心」,這些都是好德性。而且我們還強調當你喝到檔次不是很高的茶時,要以那種茶的標準、那種茶的心情去享用它、去與它為友,不能說:「這茶怎麼喝得。」那今天的「喝好茶」又是如何說來呢?好的茶一般是指可溶物多、其成分的「組配」合乎我們的喜好,而且具備應有的茶性。這種茶喝來令我們愉悅、更有益於健康。好茶喝來令我們愉悅是容易理解的,然而更有益於健康的道理在哪裡呢?直覺地,喝到好茶,精神為之一振,這就已有益於健康了,再說。它的成分足,我們獲取的滋養多,也是有益身體的。

有一次為了證實某種泥料製成的茶壺是否真的泡茶比較不容易變餿，乃蒐集三十把包括紫砂、白瓷等各種泥料、大約等同容積與檔次的茶壺，放在室內較無人走動的同一處地方。一組以泥料之不同放入同一種茶況的同一種茶，沖泡後觀察開始明顯變餿的時間（以日為單位）。另一組以同一種泥料，大約同一燒結程度的壺沖泡各種不同類型的茶，也是觀察開始明顯變餿的時間。所有的壺都是沒有用過的新壺，清洗的方式一樣、注水的水質一樣、水溫力求一致、每一壺的茶水比例一致、每一壺每天開蓋聞香的次數與每次開蓋的時間也力求一致，即每次聞香若是吸二口氣，就每把壺都吸二口氣。

結果，哪一種泥料的茶壺會先變餿（甚至觀察到發黴），並沒有一定的答案，也就是說不是某一種泥料的茶壺泡茶比較不容易變餿。開始變餿的時間從一天到兩周不等（此次實驗只做到兩周）。第二組的實驗發現到一個很有趣的現象，壺內茶葉和茶湯混合的「含葉茶」（此次實驗皆是此種方式）開始變餿的時間與茶葉品質的好壞剛好成反比，也就是說品質愈佳的茶愈慢變餿。品質差的，上午泡，下午就開始變味；品質好的，到兩周實驗結束時還有「敢於飲用」的香氣。

會不會是採製季節的關係？然而同樣是青心烏龍品種、初夏採製作成的凍頂型烏龍茶就比白毫烏龍容易變餿。這樣的兩種茶，大家知道即使是同樣工夫的製茶師傅，也是一優一劣，因為凍頂型烏龍茶適於春天採製，白毫烏龍茶適於初夏採製。所以變餿快慢的原因還是在品質的高下。變餿速度的快慢這一點就像健康狀況好的人不易生病一樣，也讓我們相信飲用它們對身體的健

康會更有幫助，因為好的茶所具備的條件都顯示出它們有更強的能量。同時，也讓人想起了古人

就已經有的體會：「物必自腐，而後蟲生。」

使用不同質地的茶壺泡茶會得出不同感受的茶湯，這點學習泡茶時都會留意及此。好的杯子也

會使茶湯變得好喝就比較沒有注意到。所謂的好喝是指茶湯喝在口裡，感覺得比較「清」、比較

「醇」，相對比較不好的杯子則感覺得比較「粗」、比較「烈」。這種味覺的差異在口頭的描述上

會因為對茶理解的程度而有所差別，但在彼此交換心得之後幾乎都會同意「清醇」的優異性。茶

杯之影響茶湯的味覺是立即性的，將甲杯的茶湯倒一半至乙杯，如果這兩個杯子的質地不一樣，

再喝時已經可以感知其不同。為什麼呢？這點讓我們想到有人做過水的研究，說是外來的波動

（不論是聲音還是形狀）都會影響水分子的結構，進而影響到水的口感。杯子的品質直接接觸

水，影響當然更大。茶成分是否因此產生變化尚不得而知，但水變了，茶湯也一定會跟著變。

所謂茶杯的好壞分成質地與檔次二個層面，質地主要是指材質的感覺與燒結程度（此次以陶瓷

為比對的物件，但玻璃杯也有同樣現象）。燒結程度高，水與茶湯都會比較好喝。檔次是在質地

外加上藝術性，兩者兼顧後的品賞更是完美。或許真如水的研究者所說：水喜歡聽美好與善良的

話、喜歡與高檔的容器為伍。水甘甜了，茶也好喝了（還不知道茶的成分是否也是如此）。

有人要問：「容器的檔次如何判斷？」在長時間的觀賞與內行人不斷地討論下，會分辨得出來

的。有人又要責問：「難道檔次還要從嘴巴判斷起不成？」這時我只好回答：「我佛無說。」

賞茶、評茶、品茶

為什麼要談這似乎沒有什麼意義的問題，好像只是在字面上咬文嚼字。但是我們要藉此深入探討對茶湯的欣賞境界，因為茶湯是茶道的核心，必須把它的茶文化地位顯現出來。

賞茶、評茶、品茶的語義界定可以很模糊，可以互相串通，但為了說明喝茶的不同境界，我們只好暫時將它們各自訂在一個範圍內。「賞茶」是泛泛地享用，不求甚解；「評茶」是分析得很仔細，追根究柢；「品茶」是在評茶的能力之下，清楚地與茶為友。

欣賞一幅畫也好，享用一杯茶也好，能夠在對該幅畫及繪畫藝術，能夠在對該杯茶及製茶、識茶方面有所瞭解後再為之，是最佳的賞畫與喝茶狀況。但如何才能在很清楚的情況之下享用一杯茶呢？首先要知道這樣的湯色與香型是如何個發酵程度造成的；這樣的茶性是怎樣的原料成熟度、怎樣的揉捻程度、怎樣的生長環境、怎樣的施肥情形、怎樣的氣候條件下形成的；這樣的涼暖感是在怎樣的焙火與陳放之下產生。接下來還要知道這泡茶是如何泡得，它用了什麼質地的沖泡器，用了怎樣的水質與水溫，濃度是偏濃還是偏淡。第三部分還要理解這泡茶在同一茶群中、在全部茶的國度裡，居於怎樣的品質地位。這些基本知識在平時就必須不斷累積，喝茶的時候才

可以很清楚地瞭解茶湯的各種來龍去脈，如果是買賣的需要，還可以判斷出市場的價位。

上述這麼清楚地瞭解一杯茶然後飲用它，是屬於相當理性的一種喝茶方式，如果單就這方面而言，是屬於「評茶」的境界。一位科研人員、一位品管人員、一位負責茶葉拼配的人員、一位負責訂價的市場經理人員，是需要這樣的喝茶心態。但是一般喝茶的人，如果時時抱著這樣的心情，不就成了時時要當茶的醫師、時時要當茶的法官了。對茶有如此深刻的認知，如果放淡批判的心，懷著一顆與茶為友的心情，那就會變得每杯茶都是自己的朋友、自己的同胞，不論品質如何，都可以欣賞它們。這樣的喝茶方式我們稱之為「品茶」（或品茗）。

再回過頭來看看「賞茶」，它是不求甚解地與茶為友，也就是所謂無茶不樂型。這樣喝茶的方式是不太計較喝了什麼茶、喝到了什麼等級的茶。茶湯泡得濃了、淡了，只要不離譜，他都喝得樂滋滋。事實上，茶人們是要備有這份心情才好的，否則不可愛，否則到很多地方，人家不敢泡茶給你喝。無我茶會在「奉茶喝茶」條的要求上是這麼說的：「不要太在乎這杯茶是誰泡的，喝不出是什麼茶也不要急著想問別人。」這就是提醒茶友，只管「賞茶」，不要操心那麼多。世間茶的面貌多得很，認也認不完，知道它叫什麼名字又有多大用處。即使你以「品茶」相待，也可以從色香味的各種線索理解它的身世，清楚地享用它。茶名只不過是這堆茶的代號而已。

在談此篇話題時，我們未設定談「享茶」，但在談論中又不斷地使用「享茶」的字眼。賞茶是站在第三者的立場來欣賞各種茶的風味，不論它的類型與等級，享茶較強調飲用它，把它占為己

有。賞茶較不重視它對身體的功效，享茶較易聯想到茶的保健價值。有人對「賞茶不論等級」有意見，認為品質太差的茶是沒有什麼欣賞價值的。這是把賞茶解釋為高享受的欣賞，但我們要回歸到賞茶的本身，賞茶只是欣賞茶，各種類型與等級的茶都有其各自的欣賞價值。我們常看到有人知道喝了特級價位的茶，就捨不得不多喝幾杯，如果不讓他知道價格，說不定他還不怎麼讚歎呢。

賞茶已經不是
識茶與泡茶

賞茶就是欣賞一杯茶，這時的茶已經從茶葉被泡成了茶湯，我們欣賞它，包括觀看它的湯色、聞它的香氣、喝它的滋味。我們為了喝這一杯茶湯，做了很多前期的功課，例如研究茶葉是如何從鮮葉變成茶葉的，我們知道發酵造成茶葉不同的湯色、揉撚造成香與味不同的頻率、焙火造成茶葉寒暖不一的感覺、渥堆降低了茶性的冷冽、陳化增進了茶湯的醇厚感。除此之外，前期的功課還包括了泡茶，因為不同的水溫影響了茶湯的濃度之強勁度；不同的茶水比例改變了茶湯多元組合的狀況；泡茶的器物如茶壺、茶盅、茶杯直接影響了茶湯的風格。這些喝茶的前期功課在我們面對一杯茶湯的時候，它們會發生什麼效用呢？它們是喝茶必須知道的元素還是可以將之拋在腦後？

泡茶的時候一定要懂得茶葉是怎麼製成的，還要知道製茶的每一個過程造成茶葉什麼特性，進一步還要知道水質、水溫、茶水比例、浸泡時間、茶具材質等對茶葉變成茶湯時會產生什麼影響。因為有了這些基礎知識才足以掌控茶湯的形成，將茶湯泡成我們想要的樣貌，只要哪一部分

理解得不夠透徹，就會發生：為什麼上次絕佳的茶湯效果這次捕捉不到了？以上是知茶與泡茶間的關係，我們為了泡好一壺茶，不得不要探究茶葉的製造與沖泡。但是當茶湯泡成之後、當我們賞茶之時，這些製茶、泡茶的知識是否還是不可或缺的呢？

製茶、泡茶與賞茶是可以分開來看待的。先說賞茶的人，可能一個人泡茶給幾個人喝，再說泡茶的人會不會也喝自己所泡的茶呢？我們主張泡茶的人要喝自己所泡的茶，一方面是與大家共享，二方面是要知道自己泡得怎麼樣了，如果泡得不夠理想，下一道就可以加以補救。由於賞茶的人不一定就是泡茶的人，這會不會影響到賞茶的效果呢？不會的，有人認為懂得了茶的製造、懂得了各類茶的差異、懂得了各級茶不同的品質、懂得了影響泡茶效果的各種要素以後，喝起茶來會更加清楚。但是我們也要想到，這些識茶、泡茶的知識加入到了賞茶的空間之後，會讓我們不容易看清楚茶的面貌。由於外來參觀的人群太多（也就是製茶、泡茶的知識太多），茶的整體風格不容易呈現，例如當你想到「萎凋」時，幾乎就環繞在「生普」與「白茶」之間而脫不了身；反而是參觀人群較少的時候（也就是製茶、泡茶的思緒較少的時候），容易體會到萎凋形成的獨特風格。

不會畫畫，不會影響對畫作的欣賞，有人還認為寫「畫評」的人不要是位畫家反而恰當。

說到這裡，賞茶與識茶（含泡茶）已形成了二個不同的領域，泡茶的人必須從各種茶況瞭解是什麼製茶過程（含藏茶）造成的，這些茶況又必須在泡茶時採取怎樣的水溫、時間等對策。這時

的泡茶者是滿腦子理性的邏輯分析，然後趕緊採取對策。但是賞茶的人如果也是以這樣的方式分析著這杯茶為什麼生成這個樣子，他喝到的茶湯將是支離破碎的。既無法從「審美」的角度獲得喝茶的快感，也無法從茶湯色、香、味組成的「意境」獲得感動，這時的茶湯無法以一件茶湯作品的形式被我們欣賞。

有些人吃飯的時候是一面吃、一面算著吃進了多少卡路里，盤子裡有多少的維他命 C、有多少的鈣與鐵，美食家好像不太理會這些。

種茶難、製茶更難、喝茶難上加難

種茶難，為什麼？因為首先要找出適合種茶的微酸性土壤、適合茶的溫熱帶氣溫、常年濕度高的天候。還要選擇適合的茶樹品種，種植期間還有施肥、病蟲害防治等問題，市場上還會有農藥殘留的限制、有機質量的要求。到了採摘的時候，還得考慮茶青的成熟度、選取的芽葉數。除了這些專業性的能力外，還得聽命於老天爺在氣候上的配合。說來種茶確是不容易。

製茶要懂得土壤、海拔、氣候對茶青造成的影響，還要懂得品種的特性、採摘的方法、老嫩的程度、採摘當天與前幾天的氣象。製茶當天的日照、溫度、濕度、風向也左右著製作的方法與成品的品質。製茶師傅還得會看茶青的轉化而施予相對的方法，初製完成後還要依市場的需要分類出不同的等級、塑造出不同的風味。這一階段的製茶除了要理解上一階段種茶埋下的因素外，還要加上自己這一階段的專門知識與能力，所以說製茶更難。

喝茶是包括泡茶的，不管泡茶還是喝茶都只能憑藉茶乾與茶湯來理解茶的前生與今世（前生是種茶那個階段的種種，今世是製茶時候遇到的種種條件）。這有一定的難度，要對種茶與製茶有

深入的研究才能從結果（茶乾與茶湯）反推到源頭的各種現象。從茶乾認識了該泡茶後，還要選擇適合的水溫、沖泡器、茶水比例、浸泡時間，把它的風格表現出來。泡出了茶湯就剩下單純的喝茶了。

喝茶除了理性的識茶外，還要知道把「它」泡好了沒有，有沒有把它的個性表現得很恰當。接下來還要屏除自己的好惡心，客觀地欣賞它，與它交朋友，還要懂得自己的體質，求得最佳的飲茶方式。這許多的種種是不是可以說「喝茶難上加難」？

泡壞了，
不改茶的真面目

把茶泡好本來就是泡茶人，尤其是茶人的責任，我們必須很忠實地表現該泡茶葉的本質，否則對不起茶葉，對不起做它的製茶師傅。前面所說的要忠實表現茶葉的本質，當然是指表現它最好的狀況，不能說成什麼茶湯的狀況都是該泡茶的品質。

但是現在我們要說說「不管泡成什麼樣的茶湯狀況，都不能改變原本這泡茶葉的真面目」。因為我就是我，泡得好是我原來就具備的條件，泡得不好是你的技術不佳，我還要告你侮辱了我呢。

談這何用？是要說到評茶師的能力，一位稱職的評茶員必須能在沒泡好的茶湯中認清楚這泡茶的真面目。為什麼，因為這泡茶原本是極佳品質，只因為操作的人員沒有泡好，就把它判定為中等茶，對嗎？你說這太苛求評茶人員了，沒錯，那如何讓評茶員容易做得到呢？讓他知道這泡茶是如何泡成的，諸如水質、水溫、沖泡器、茶水比例、浸泡時間。有經驗的評茶員可以依據這些因素，推論該泡茶應有的茶湯狀況，或是要求重新沖泡過。

一般茶友也可以依照這樣的思路培養自己的評茶能力，這個能力的基礎是對各項影響泡茶因素的理解，也就是上面所說的水質、水溫、沖泡器、茶水比例，以及對茶葉本身品質的認知。這個能力不只能用在評茶、賞茶，與茶為友時也很管用。到茶行買茶，看到店員在壺內放了四分之一壺高檔、輕發酵、緊結外形的安溪鐵觀音，沒溫潤泡，開水沖滿壺後約五十秒就將茶湯倒了出來。你喝了不要只嫌它味薄，而要從這樣沖泡情況下的色香味反推到如果浸泡到一分三十秒時會是什麼樣子。在情況允許下，要求以一分三十秒的浸泡時間重新沖泡一次。

從民間茶文化教育接軌到
學校茶文化教育

二〇〇七年福建漳州科技職業學院成立之前，高職、高校還沒有正式為茶文化設置學科（即所謂的科系或專業），即使掛了「茶文化方向」的牌子，但是泡茶、茶會的課程仍然不占有重要的學分，顯現不出茶文化在課程配置上的問題。一九八〇年茶文化在各地響起了復興的號角。一九九〇年，也就是無我茶會創辦之時，臺北陸羽茶藝中心有了茶藝講座、壺藝講座、評茶講座、泡茶精進講座等教學課程；有了泡茶師檢定考試制度；有了座位式茶席茶會、遊走式茶席茶會與無我茶會等茶會舉辦。這些茶文化活動蓬勃地進行，是需要頗多茶道老師來共同支撐。

一九九四年無我茶會正式註冊了「國際無我茶會推廣協會」的民間社團組織，從會員中產生一定名額的理事與監事，由理事會選舉數位常務理事，再由常務理事選舉一名理事長，監事會則監督理事會的行政與財務。有了這樣一個正式的組織，無我茶會就成立了「茶道師資甄試委員會」，從「無我茶會指導老師」甄試做起，應試者必須具備多次參加與舉辦無我茶會的經歷，甄選的時候要舉辦一次自己教導出來學生的無我茶會。接著是「茶道老師」的甄試，每人每次只能

選定一項科目作為甄試的對象，如茶的製造、茶的識別、茶的沖泡、陶瓷與陶瓷茶具等。茶道老師的甄試在初審通過以後，還要在一個地方接受兩天一夜的培訓（含生活的考察），試講通過才能取得茶道老師的證書。茶道老師不要求要有固定的茶道教室，可以接受其他茶道教室及單位的邀請前去授課。進一步的甄試是「茶道教室主任老師」。如果自己有了固定的茶道教室，合乎了一定的設備要求，自己又具備了茶道老師的資格，就可以向協會申請茶道教室主任老師的甄試，通過後取得該協會授予的「茶道教室」證書。

一九九四年起透過無我茶會推廣協會的茶道師資甄選制度，應急地提供了茶文化復興地區的茶文化師資。開始之時當然無法質、量齊頭並進，所建立的評審委員也談不上「成熟」，但是競相追逐的結果，至今也產生了不少優秀的茶文化「工作者」。

學校的茶文化教育若要有助於民間茶文化發展，首先學校的茶文化課程必須是符合民間所需要的，這不只是學校與茶企業、茶組織必須無縫接軌，而且還要順利過渡到民間的茶葉、茶文化愛好者。當代的茶文化復興，雖然已經過了將近五十年頭，但是民間的茶文化風尚以及茶文化工作者的願景，與學校的茶文化教育內容和目標尚未完全一致。

一九八〇年我擔任陸羽茶藝中心的創辦總經理，到二〇〇九年我離開陸羽到漳州科技職業學院任教，將近二十年的觀察，民間的茶文化比學校更重視泡茶的技術。民間認為泡茶的技術是茶文化的根；大部分的人更認為「好茶湯」就是他們追求茶道的主要原因。民間還重視茶會的舉辦，

無論是自家的茶會還是大型對外召開的茶會都已經是茶道生活的一部分，各種形式的茶會在民間被討論、被應用得比學校多。我一到漳州科技職業學院就擔任茶文化系的創系主任，當然極力強調泡茶技藝與茶會，也設置了這些課程，但由於當時教育的需求尚不及於泡茶與茶會，所以沒有得到預期的效果。

二〇一五年我應邀到中國茶葉學會上課，也發現他們對外舉辦的訓練班沒有泡茶與茶會的課程，於是在上課時注入了泡茶與茶會在茶文化上重要性的論述，並且強調學校茶文化師資培養的重要。同一年該學會開始設置「茶藝師資班」，安排我負責泡茶原理、小壺茶法、無我茶會、茶思想研討等四項各半天的課程。這樣的課程安排一直到二〇二二年我從漳州科技職業學院退休。

漳州科技職業學院一再對外舉辦培訓班的時候，我也會以泡茶技藝與茶會舉辦勾起學員們對茶文化的認知。逐漸地，社會各界與學校關注了泡茶與茶會，也就起到改變茶文化生態的作用。這一點從近來大家舉辦的茶事活動中，重視了泡茶的本身而非外加的其他藝術項目，以及茶會單純化，不再是五藝雜陳的聚會，就可以看得出來。

從一九九四年民間茶道師資的甄試，到二〇〇七年學校「茶文化」專業的設置，再到二〇一五年後社會團體在茶文化教育注入了泡茶與茶會的刺激，學校的茶文化課程與民間的茶文化走向逐漸趨於一致。但是為什麼社會的茶文化現象總是比學校快半拍，先進的茶文化創作者與工作者大多散布在民間呢？民間茶文化教育接軌到學校茶文化教育還要再加緊腳步。

職業高校的
茶文化課程

茶文化課程在民間教育上是要簡單而縮短的，但是到了職業高等教育或是本科大學就要完備而深入。茶文化課程所指的範圍可以廣義地包括茶葉栽培與製造、茶葉行銷沖泡與飲用，也可以狹義地只是指茶葉的行銷沖泡與飲用。通常民間茶藝教室都是從事狹義的茶文化課程，甚至於只集中在茶的沖泡與飲用上，但是學校的茶文化課程應該是做廣義茶文化的解釋才對。如果學校的專業名稱還分成「茶樹栽培與茶葉製造」、「茶藝與(茶)文化」時，就應該往各自的專業傾斜。

一九八〇年我擔任陸羽茶藝股份有限公司（對外簡稱陸羽茶藝中心）的創辦總經理時，因為是茶文化復興的初期，而且是針對民間愛喝茶的人，所以在茶藝教室的課程安排上都是有關茶葉沖泡與飲用的課目。從一開始的綜合入門課是「茶藝講座」，接著是分科教育的「壺藝講座」、「評茶講座」、「泡茶講座」、「茶藝師資講座」、「泡茶精進講座」，這些班別的陸續開課，延續到了二〇二三年的今天。二〇〇七年漳州科技職業學院在福建創校，我被聘為教授及茶文化系的創系主任，就依構想把茶文化應有的課程安排進茶文化系。當時學校另有「茶樹栽培與茶葉加工」的

專業，所以「茶文化」專業就往狹義的茶文化課程發展。

職業高校的茶文化專業應該以泡茶作為核心課程，這是我的中心思想。當時其他的職業高校與本科高校沒有這麼做，一是泡茶乃被視為雕蟲小技，談不上什麼學問；二是沒有符合這方面條件的師資。結果不是以已有歷史背景的茶葉栽培與加工為主幹課程，就是以茶文化歷史、茶書選讀為特色。我把「泡茶原理」、「小壺茶法」等十大泡茶法作為第一圈的核心課程，圍繞它的第二圈是「茶樹栽培」、「茶葉加工」、「茶葉審評」，這兩圈構築了「泡茶的能力」。接著學生必須學習「茶會的舉辦」，泡茶是基本功，茶會則是茶的應用。「茶會舉辦」所安排的課程有「茶席設置」、「坐席式茶會」、「遊走式茶會」、「無我茶會」、「曲水茶宴」。

在泡茶能力與茶會舉辦的主軸課程之外，圍繞在外面的是專業知識，這時才安排了陸羽《茶經》、蘇廙《十六湯品》、審安《茶具圖贊》等的古茶書選讀，還安排了茶詩等的茶文學欣賞、東西方藝術欣賞、英日語茶文化專業術語。關於這樣的「人才培養方案」，我寫了一篇〈從茶道之本體結構看茶文化系的課程安排？〉論文發表在天福茶學院「二〇〇七茶學教育國際論壇」上，並將課程一覽表印製成小冊子，分發給那一兩年遇到的茶教育界先進與朋友們，希望聽聽他們的意見，也想告訴大家我對高職茶文化課程的想法。

我到學校後開設了一門兩學分的「茶思想研討」課。茶文化復興到了這個時候已經推進了將近二十年，大家對茶的沖泡、茶文化的表現、茶道與茶文化的內涵等問題各有不同的見解，我將同

學們畢業後可能遭遇到的茶文化問題收集起來，一項項與大家討論。我認為茶文化的發展要先有何去何從的思想準備，免得做下去了，在課堂上講授了數個年頭，最後還要調整方向，這就不是再花個十年、八年能了得的。在此之前我還開設了簡單型的茶思想研討課，一九八八年與一九九年在陸羽茶藝中心開設過兩期的特別班，對象是已上過其他茶學課程的茶友。當時也是希望在茶文化發展之時，先想好一些要怎麼做的問題，如第一道茶湯要不要倒掉、泡茶法的分類要依茶具的不同嗎、泡茶者需要具備歌舞表演的能力嗎、茶湯需要泡得精準嗎等等。

茶文化的專業課程是隨時間的進展需要更新與加強的，如在二○一二年增加了「茶湯市場」的觀念，增加了「門市供應茶湯的方法」，二○一三年又增加了新的茶會形式「茶道藝術家茶湯作品欣賞會」。二○一三年我被改聘為茶文化研究中心的主任，我就繼續以寫文章、出版專書、講座的方式傳播茶文化的思想與做法，也與茶文化系（這時規範的專業名稱是「茶藝與茶葉行銷」）的專業老師們切磋新課程的傳授。

讀茶文化系，
畢業去賣茶

初看這個題目，有人會認為是個對立性的話題，學茶文化怎麼與賣茶發生關係？賣茶不必小題大作地去上茶文化系的課吧？但是我們認為是一致性的命題，在職業教育裡，尤其是高等職業教育，讀完茶文化系的課程後，主要的就業方向就是賣茶。

新生到校初期總有同學問道，我們畢業後是不是到茶館工作？茶館能容納我們這麼多人嗎？他們需要我們這種學歷的人去端茶送菜嗎？我們是不是去茶藝館做茶道表演？我們會懇切地回答他們，沒錯，這些都是可以去就業的崗位，你們畢業後也都會有能力勝任那樣的工作，但最主要的職場應該是茶葉賣場，如茶業門市、茶業公司。

到茶業公司去賣茶不是應該唸市場行銷嗎？沒錯，但它的人才培養目標是泛泛的市場，而茶文化卻針對著茶葉而來，更有針對性。茶文化系畢業的學生在市場第一線更有推介茶商品的能力。

那為什麼要叫茶文化系，是不是叫得不真切，是不是叫得太籠統？不會的，要這樣叫才能顯現茶商品的全貌。因為從市場經濟力的高度來看，茶葉的市場價格包含了百分之五十以上農產品以

外的文化價值，這部分價值是自古（最少從唐代）人們體會，並以文字（如詩詞）、繪畫累積的結果。我們現在賣茶葉要把這部分一起賣掉。如何賣呢？先弄清楚什麼是屬於茶的文化，把它說明白，將它具體的表現，讓顧客可以買得到、享用得到。這些功力有賴「茶文化」的課程，除了對茶的瞭解、泡得一手好茶外，還得對茶的歷史文化、思想美學有深刻的理解，還得有將這些文化內涵表現的能力（如美術、音樂、文學、插花、香道等課程）。

所以高職的人才培養目標可以這麼說：茶文化系是培養學生行銷茶與茶文化的能力。

高校茶文化系
要不要教茶藝歌舞

本文所說的「茶藝歌舞」是針對「茶道展演」而來的，我們認為有關茶的內容要超過百分之七十，才可以稱作茶道展演。基於這個理念，我們先談談什麼內容可以從茶道展演中刪除。

有些編舞者認為直接伸手去提水壺泡茶太過簡單，沒有看頭，所以在握住壺把之前要先來個「孔雀開屏」的掌勢。有人認為茶道是柔和的（誰知道），泡茶的每一個動作不可以直來直往，所以在打開壺蓋放下壺蓋時，都要以弧形的路線前進，結果看到的盡是在茶具間畫圈圈。尤有甚者，在動手泡茶之前、在沖水後等待浸泡的那段時間，會來一段雙手或及於手臂的舞蹈，如宗教手印的演出。這些或許能加強主人想要述說的屬於自己的茶道內涵，但由於離茶道的本體尚有一段距離，反而容易沖淡茶的濃度、反而容易降低茶道的俱足性。所以我們主張刪除這些不重要的動作。

有些稱作茶道展演的內容是經不起推敲的，如掛牌為唐代茶道但卻不是唐代的泡茶方式，也不是那個時候存在的茶道思想，雖然穿了古代的服裝；有些稱作是現代茶法的展演，將第一泡說成

為了衛生的理由而必須先行倒掉。杯子必須在壺旁的茶船內側身轉動，稱為洗杯或燙杯，而且說成泡茶的功夫就從指頭轉動杯子的聲音看出端倪的。這些茶道展演雖然不應該說它對或錯，而只能說是好與壞，但其展演內涵的茶道占比一定是不足的。

有位從事茶葉買賣的業者表態懷疑，他說有次電視臺到他店裡採訪，他就以老師教的那套較為平實、單純的方式泡茶給記者看。看到一半攝影記者就一副不滿意的樣子問道：「你會這樣把壺在船緣上刮兩圈、提著壺在每個杯子上點一點嗎？」他回答說：「會。」那位攝影記者就要他表演那一套，說這樣比較有看頭。這讓我想起音樂廳的獨唱會，這位記者一定會質疑：那麼有名的演唱家為什麼連一點簡單的舞步都不會，也捨不得配幾盞燈光、雇用一些伴舞人員？他想到前幾天在巨蛋球場那場又唱又跳的音樂會，這時簡直就要睡著了。

高校音樂系是不太安排娛樂性表演課程的，他們較注重聲音與演奏的基本功、音樂理論與思想的理解，天天練唱、天天練琴占去了大半的學習時間。數年下來，才有辦法可以不要擴音器就可以讓全音樂廳的人聽清楚他的演唱；才有辦法不依賴閃爍的燈光、伴舞的人員，以及亮麗的服飾與舞動的肢體，就可以支撐一百分鐘高張力的獨唱會場。因為他要維護較高純度的音樂，他儘量捨棄可能分散欣賞者注意力的項目；因為他是音樂家，他要以聲音表達他的思想與美感境界；他不要因為自己功力的不足，而必須借助太多其他的非聲音媒介。

有些茶友會認為有了音樂相伴、增加一些肢體的舞動，不是可以讓茶道展演的氣氛更加優美與

有趣嗎？沒錯，但那是音樂與舞蹈在幫腔，觀眾或參與品茗者對茶的關注度是被分散的。如果有人解釋為專心就不會被干擾，那又何必多此一舉？如果有人認為配上這些元素會讓茶道展演更有看頭，那是因為茶道展演的內涵與張力不足。如果有人認為配上這些元素可以增加更多的觀眾群，那又脫離了茶道表演的專業性與嚴肅性，要轉移到茶藝歌舞的話題去了。

高職或高校的茶文化科系，其課程規畫上應該以泡茶原理與實踐作為核心的第一圈（茶湯是中心點），以茶葉製造、茶葉識別、茶會舉辦、品茗環境為第二圈，再佐以藝術（如書法、繪畫、音樂、詩詞等）與思想（如哲學、美學、宗教）等課程為第三圈。如果行有餘力，再加上美儀訓練。要是將教學重心放在茶道表演或茶藝歌舞的創作、設計與實踐上，將引導學生往表演效果努力，忽略了茶道的基本功力。這對茶文化長遠發展是不利的。

「茶思想研討」的課上些什麼

茶文化系的課程上安排有「茶思想研討」，大家對這門課程的內容很好奇，而且質疑為什麼要開這門課。

思想引導行動，茶文化要怎樣發展必須先有正確的茶思想做前導。如果茶文化畢業的學生沒有這些觀念與看法，在學術研究與職場上無法掌握自己的方向。課堂上的這些內容如果不正確怎麼辦？所以要提醒上課的老師儘量提出多家的看法，而且每個問題分析到位。課堂上的這些內容是否是無用的話題或不著邊際呢？這就成為大家質疑這個課程設置必要性的原因了。課堂上的這些話題必須是學生畢業後與大家交談時常遇到的問題，或是在制定有關茶文化政策時必須有的前瞻性看法。

現在提出已經在臺灣使用十年，在福建實施三年的這個課程內容綱要供大家參考，其中除少部分配合時代需要修訂外，基本結構與大方向沒有改變，希望大家提供寶貴意見。

課程名稱：茶思想研討

上課對象：茶文化專業與茶陶專業二年級同學

上課時間：一學期，十六週，每週二節課

第一周　製茶篇　二之一

1、芽茶類與葉茶類

2、從六大分類到四大分類（多面向的分類法：茶青、發酵、揉捻、焙火）

3、萎凋、晾青

4、萎凋、走水、失水、積水

5、殺青、乾燥、複火、焙火

6、製茶（初製、精製、加工）、深加工

7、問題提交法

8、學習成績驗收法

第二周　製茶篇　二之二

1、樹齡與成品茶品質

2、傳統與創新的製茶法

3、乾燥與冷凍茶

4、自然農法、有機食品

5、基因改造

6、茶商品的衛生

7、泡茶師、茶藝師、無我茶會指導老師之證照考試

第三周　識茶篇　二之一

1、識茶的目的與範疇

「茶學書庫分類索引」之建立

一、建立之動機

茶文化之復興是這三十年的事，先是對中國古茶書的整理與研究，接著才有當代的茶學著作，新的茶書在近十年可說是大量湧現。但畢竟是新復興的學科，質與量都無法與歷史久遠且持續不斷的科目相比，因此在圖書分類上沒有自己的領域。到圖書館看書或到書店買書，都沒有「茶學」方面的類別，只能從不同的領域去搜尋。依北京圖書館出版社出版的第四版《中國圖書館分類法》（二〇〇六年十一月），茶葉加工是被歸類為「TS27 飲料冷食製造工業」，泡茶與茶會則找不著。為方便茶界人士使用茶學方面的圖書資料，有必要從「茶文化」領域建構一套茶學圖書分類。

二、分類方式之基本理念

從茶文化領域建構一套「茶學書庫分類索引」體系尚有另一層意義，就是為「茶文化」勾勒出一個清淅的輪廓，讓人們知道茶文化是個怎樣的學科，它包括了哪些內涵。基於這個理念，茶學

書庫分類時是依照「茶文化」應包含哪些學科項目而設，而不是有了哪些書就依照它的內容給予分類。所以在茶書分類後，會有某些項目的圖書數量奇少，甚至從缺。

三、與其他學科之相融

「茶學」不是獨立存在的，將它拆解後仍然可以分別歸屬到相關或相近的學科去。為了不打亂整體學科體系的秩序，「茶學書庫分類索引」的「首階分類」全依第一節所提到的《中國圖書館分類法》的第一階分類內容，且採用同樣的英文字母編碼，只是分類名稱改為具體的茶學用語。

例如「茶學書庫分類索引」的第一類「B、茶思想」就是圖書館分類的第二類「B、哲學、宗教」（省略第一類的「A、馬克思主義、列寧主義、毛澤東思想、鄧小平理論」等）。「茶學書庫分類索引」的第六類「I、茶文學」就是圖書館分類的第九類「I、文學」。至於「泡茶法」、「茶器」等項目，在圖書館分類裡找不到可以落腳的類別，就利用圖書館分類上尚未使用的英文字母，重新分類為「L、泡茶法」與「W、茶器」。這些新增加的類別尚有「M、茶會」和「Y、茶食」。

四、類別名稱之訂定

「茶學書庫分類索引」之建立，其目的除顯現茶文化的完整面貌外，最主要的是圖書資料的尋找。然而這樣的尋找在今日需要依賴電腦的協助，所以分類上所使用的詞句必須簡單扼要，而且

都得帶有「茶」字，以便從別的管道搜尋時不會與近似的詞類相混。如「政策」類必須叫「茶政策」，「史地」類必須叫「茶史地」，否則會與「政治、法律」類的「政策」和「歷史、地理」類的「史地」分不清楚。至於分類詞句的簡單扼要，是便於電腦螢幕上的顯現，所以「H、茶譯文」就不便寫成「茶術語互譯」，而「J、茶藝術」就不便寫成「茶文化相關藝術」，其實正確的意思應是後者。為避免誤會，只好在「分類索引表」上設置「注解」欄，在「茶譯文」上注明「僅茶術語之譯，譯著歸其所屬類別」；在「茶藝術」的下一階分類上，將「美術」類稱為「茶與美術」而不敢只叫「茶美術」。

五、二階編碼與分類

「茶學書庫分類索引」的首階分成了十七個大類，但要從這十七類著手找尋所要的圖書尚屬不易，於是建構第二階的分類。一方面縮小歸屬的範圍，一方面將似非屬該大類的項目明確標示出來，如「F、茶經濟」，在其下一階分成「F1、茶經濟綜述，F2、茶行銷，F3、茶餐飲，F4、茶廣告，F5、茶包裝」等五項。搜索圖書資料時，在看完「茶學書庫分類索引表」，得知自己所需要的範圍後，可以直接從第二階編碼或分類名稱進行查詢，如此較為簡捷快速。

六、茶學書庫分類索引表

茶學書庫分類工作完成後，製作成「茶學書庫分類索引表」如下：

首階編號	首階分類	次階編號與分類	注解
B	茶思想	B1 茶思想綜述	含文集
		B2 茶哲	
		B3 茶與宗教	含道德、思維
		B4 茶美學	
D	茶政策	D1 茶政經軍	如茶馬政策、榷茶法
		D2 茶法規	現今
F	茶經濟	F1 茶經濟綜述	
		F2 茶行銷	
		F3 茶餐飲	含通路
		F4 茶廣告	
		F5 茶包裝	含茶葉茶具
G	茶文化	G1 茶文化學	另有「Z1 茶學綜述」
		G2 茶文化比較	含品項、地域之比較，各國泡茶法歸「L2 泡茶」
		G3 文化茶集	即茶文化類之文集
		G4 文化茶址	
		G5 茶教育	含推廣

代碼	類別	子碼	子類	說明
H	茶譯文	H1	茶英譯	僅茶術語之譯，譯著歸其所屬類別
H		H2	茶日譯	
H		H3	他語茶譯	
I	茶文學	I1	茶文綜述	
I		I2	茶詩	
I		I3	其他茶文	含非茶作品
J	茶藝術	J1	茶與美術	含音樂、陶藝
J		J2	品茗	含識茶、飲食、相關作物
J		J3	品茗環境	
J		J4	茶花石等	插花、石藝、掛物
J		J5	香道	
K	茶史地	K1	茶史茶事	
K		K2	茶產地	含單位誌
K		K3	茶書茶人	
K		K4	茶俗	
K		K5	茶史期刊	
L	泡茶法	L1	茶調飲	含咖啡等非茶類
L		L2	泡茶	含水
L		L3	泡茶綜述	
M	茶會	M1	茶會	
M		M2	茶會綜述	
O	茶化學	O1	茶化學	

Y	W	T	S	R
茶食	茶器	茶工業	茶農業	茶保健

Y（茶食）
- Y4 茶食期刊
- Y3 茶肴
- Y2 茶點心
- Y1 茶食綜述

W（茶器）
- W3 茶器期刊
- W2 茶陶等製作
- W1 茶具、飾物（含賞、含史）

T（茶工業）
- T5 茶深加工（含茶多元應用）
- T4 茶審檢（含審評、檢驗、標準）
- T3 茶廠機械
- T2 茶初加工
- T1 茶造綜述（與「茶作」同述時歸「S1、茶作綜述」）

S（茶農業）
- S6 茶葉期刊
- S5 茶園永續（如有機茶、生態保育，含加工以茶作、茶造為主者）
- S4 茶園機械
- S3 茶耕作（含土壤肥料、病蟲害、相關作物）
- S2 茶品種（含基因改造）
- S1 茶作綜述（含廣義茶飲）

R（茶保健）
- R4 茶保健期刊
- R3 茶醫藥
- R2 茶保健
- R1 茶健綜述（含民俗藥方）

Z	茶綜合	Z1	茶學綜述	僅局部綜述者，歸入所屬類別，含茶百科
		Z2	茶學文集	含綜合與專題
		Z3	茶辭典	
		Z4	茶綜合期刊	

＊首階分類與編碼參照中國圖書館分類法編輯委員會第四版之《中國圖書館分類法》

七、分類上發生之問題

1、收錄的標準：何謂茶書？每一細部學科都有它獨立的完整性，而且多少都與茶學有關。茶學的核心課程當然全部是茶書，至於外圈與邊遠的學科，就只能選其與茶文化連結的部分。什麼是茶學的核心課程，什麼是外圈與邊遠的學科，在後面「茶道內涵」的一節中再行敘述。

2、綜述與專論：每一大分類的圖書中，有些是就這門學科做綜合性論述，有些是專精於某一課題，所以在做第二階分類時，設置了「○○綜述」一項。但有些圖書看似與某一課題的專論，但又旁引到綜述的領域，這時就依它的比重而做歸類。如果跨越了兩三個分類的領域，就做重複的分類，既歸甲類，又是乙類；如果跨越度太大，則歸屬為綜述類。

3、小類別的再分類：如果這一類學科與茶文化連結的只能取其一部分，在茶學分類上就只能屬於小類別。其下一階的分類勢必得濃縮，這時的二階分類名稱往往不易完整涵蓋所需專案。如「W、茶器」類，其二階分類只能分成「W1、茶具、飾物」、「W2、茶陶等製作」和「W3、

茶器期刊」等三項。這時就在「注解」欄上補述尚應包含的項目，如在「W1、茶具、飾物」類上注明「含賞」；在「W2、茶陶等製作」類上注明「含史」。

4、容易混淆的判斷：如「G1、茶文化學」類與「Z1、茶學綜述」類，有些茶學圖書並沒有很清楚的特徵。「S1、茶作綜述」與「T1、茶造綜述」則經常出現在同一本著作中，這時是在「茶造綜述」的注解欄中寫明「與『茶作』同述時歸『S1、茶作綜述』」。「G4、文化茶址」與「K2、茶產地」也容易混淆，「文化茶址」偏重於產區的文史資料，歸於「G、茶文化」類；「K2、茶產地」則偏重於產業與地理，歸於「K、茶史地」類。

八、語文類別之處理

「茶學書庫分類」是以圖書內容的性質加以區別，不論其語種的差異。如果是談論「茶化學」的，不論它是中文、英文、法文或俄文，都歸入「茶化學」類。「茶譯文」是專指「茶術語」的語種轉譯，「著作」的翻譯仍然依照其內容的性質作為分類的標準。我們認為全世界的茶學組合是一致的。

九、茶道內涵

「茶學」圖書的界定，以及何謂核心課程、何謂外圈與邊遠的學科，必須依照「茶道內涵」加

以分析。現將「茶道內涵」以圖表示如下：

十、圖書被尋著後的面貌

「茶學書庫分類索引」建立的目的，除顯現茶文化的完整面貌外，就是方便大家找尋、利用廣大的茶學資料。所以找到後的書籍、雜誌、報紙，若是直接的紙本書或電子書最好，若只是一些描述的資訊，希望能包括下列項目：

1、國際標準書碼（ISBN）：早期的圖書，或是未行註冊的圖書則免。

2、書名：以該書的語種直接標示書名。若仍無法表明圖書內容的語種，則在書名後以該語文加注語種。

3、作者：以著、編、譯等詞表示成書的方式。若數人共同為之，無法全部列名，則在代表人後加個「等」字。

4、出版年：盡可能標示初版與最新發行的版數、年分與刷數。含冊數更佳。

5、出版地。

6、出版單位。

7、頁數。

8、尺寸：長×寬，以公分為單位。

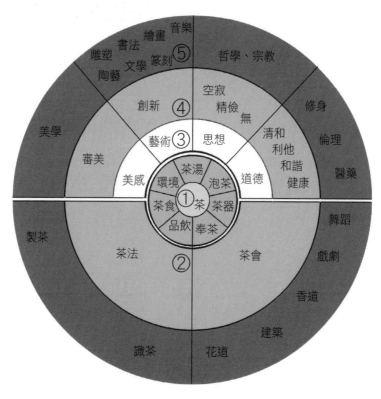

圖三　茶道內涵
　　　①茶道載體②茶道平臺③茶道內涵
　　　④茶道特質⑤茶道素養

9、定價：圖書上標示的定價與幣值種類。

10、內容簡介：一百字左右。

11、處所：如藏書的代表性圖書館，或連結至某個電子書網頁。

十一、茶學書庫分類索引之應用實例

「茶學書庫分類索引」目前已在漳州科技學院的圖書館網站應用，並開放給校外的網路使用者進入。只要鍵入「www.tftc.edu.cn」就可以從漳州科技學院的網站進入「茶學書庫分類索引」的網頁，然後看到一段簡介文字，告訴人們如何使用這套系統找尋想要的圖書。

目前整理進入這套「茶學書庫分類索引」的圖書只有二千多冊，肯定無法滿足對茶學圖書資料的需求，只是拋磚引玉，希望各界共同充實。

十二、結論

將大家見到的茶學圖書分類整理後，除了找尋、應用的方便外，尚可發現茶學的哪個區塊較為缺乏圖書資料，或許也代表了這個領域較少人關注。

「分類」通常是追在事實之後所做的整理，但也可以或多或少起個引導作用。茶文化的復興與發展正在這個時代活躍，希望「茶學書庫分類索引」的建立能為這波浪潮起到導流的效用，也祈求大家共同完善它。

2

喝懂茶的前世今生

泡茶的
三個基本觀念

泡茶時經常發生的爭論是：茶湯要泡到怎樣的狀況有一定的標準嗎？一壺茶之數泡間，可以泡出不同狀況的茶湯嗎？泡茶技術可以改變茶的原來品質嗎？除了這些問題，我們還要對茶湯「濃度」有個定義，對「泡好」茶有個正確的態度，對「品茗」與「評茶」的意義有所區別。

茶湯「濃度」與「品質」有一定的標準嗎？

這裡所說的「濃度」是概括性的，指茶湯喝進口內，給予口腔的「打擊」強度，不意味是「好」或「壞」，也無論「品質」的高低。也不能以「水可溶物的總和」來代替，因為或許有某些成分增加了口腔的感覺，因此雖然水可溶物的總和不如別種茶，但給予口腔的打擊程度卻是相等；也不能以「刺激性」來代替，因為有些茶湯以強勁的味道，如苦澀味引起注意，有些茶湯則以稠度或氣味讓人警覺。但這些茶湯只要給予口腔的打擊程度相當，我們就說它們的「濃度」差不多。

因為只有做此解釋，談論泡茶時「各次茶湯間」的問題才有通俗的名稱可用。

至於「品質」是以冷靜、客觀且科學性的態度，評判茶湯「好壞」的用語，不只包括好的成分，而且要有恰當的組配，造成的口味還要是絕大多數人喜歡和專家認可者。泡茶時數道茶湯的「品質」是無法一致的，我們講究泡茶的技藝只是要求數道茶湯間「濃度」的接近。

同樣的一堆茶，泡出的茶湯有一定的標準嗎？會不會你說東邊的那杯茶湯好喝，他說西邊的那杯茶湯好喝？不會差那麼遠的，有可能只是偏東或偏西。何以證明？我們把同一堆茶泡成不同濃度，而且以不同溫度的水泡出許多杯茶湯，讓許多人去品評，喜好度一定集中在某一區域內。如果這些人對各類茶都有一定程度的認識，那得票數最高的一杯或數杯就是我們所說的「標準」。

「標準」不定於一，但總在一定的範圍內。我們也不排斥少數人的獨特喜好，但泡茶時只要有能力達到「標準」，就有能力滿足這些特殊的要求。

有人說，茶的好壞已是定局，只有茶的好壞而沒有所謂泡茶的好壞。這個說法就「茶製品」而言是有道理的，但對「泡茶」而言就不適用了。比賽的「特等茶」可以泡得沒人要喝的。就這一點而言，也有人會提出異議：不論泡得好壞，只要在同一泡法下，我總可以在數杯茶湯中找出茶的好壞。這話說得沒錯，即使是超濃的泡法，有經驗的評茶專家依然可以分辨出優劣與品質特性。但現在我們不是在談論「評茶」，而是在討論如何「泡茶」。

如果說茶湯的濃度與品質沒有一定的標準，那不就怎麼泡都對了！

數泡茶間的濃度應力求一致嗎？

依上面提到的所謂「標準」，是指茶湯在每一泡時的最佳狀況，因為只有最佳狀況才會獲得最多數人的喜愛。而「最佳狀況」可以簡單地用「標準濃度」來表達，所以只有數泡茶間的濃度應力求一致。至於「品質」，在第一泡或前面數泡後一定往下滑落，直到我們認為應該換茶了。

有人認為不一定要「要求一致」，泡出各種不同的濃度與風格正可欣賞該種茶不同的滋味。這話初聽之下似乎有理，但仔細思考一下，這樣做不就成了「隨意泡」？那還何必講求章法？你或許又要提出異議：讓人喜歡的不會只是一個濃度與風格吧？沒錯，但是這個範圍還是包括在我們所說的「標準濃度」之內，所以不能將之解釋為「都可以」，或「故意泡成各種狀況」。

「追求最好的」（不是單一的）一直是我們鼓勵與努力的。人生有各種不同的層面，但實際生活上是不需要每一層面去體會、去實踐的。泡茶也是如此，太濃的、太淡的、太苦澀的，能避免就儘量避免，隨手泡壺（杯）好茶，才符合我們的希望。

「泡好」茶的真義

泡好茶的意義就是將每一道茶都泡出當時茶葉最佳狀況的茶湯，第四道的茶湯品質一定不如第一道的茶湯品質，但是我們要將每一道都泡得最好。

我們常說會泡茶的人可以將一百元一斤的茶泡出一百五十元的價值；同樣地，不會泡茶的人，

可以把一斤兩百元的茶泡得五十不值。這只是說明泡茶技術的重要，並不是說泡茶技術可以改變茶葉的品質。同樣的技術，可以將五十元的茶泡好，當然也可以將一百元的茶泡好，得出來的茶湯應該是一百元的勝於五十元。

「泡好」茶的真義在於，就現有的條件將茶泡出最佳的茶湯，即使已經泡至第五道，或是原本苦澀味就偏重的茶。「泡好」茶也是茶道的基礎，如果茶都泡不好，如何講求茶道的藝術與精神？再進一步說，不斷地練習泡茶，才能使茶人在意志與思想上進入更高的茶道境界，或是體悟、創造出新的層面。

讓自己泡在茶湯三個月

脫離了茶而談茶就像脫離了音樂而談音樂、脫離了信仰而談宗教，是談不進核心的，聽者也只覺得隔靴搔癢。這就是把茶、把音樂、把宗教知識化了，可以看似懂得很多，但不扎實，不耐推敲，而且不易親自享用、不易融為生活的一部分。

這個現象在一般「消費者」產生的弊病是無法獲得高度的享受，在學者專家容易產生的弊病則是書寫或發表些無關痛癢、似是而非的文章或言論。我們並不苛求所有的專業人員都必須精通他所占有領域的全部知識與見解，但是如果僅是隔岸觀火就要寫歷史、寫評論，難免遺害消費者、汙染那塊土地。

所有的學科都必須親臨其境，去實踐、去體會、去感悟才能求得真知、才有創見的餘地。但是我們看到有些學者在未曾認真喝茶之時，就可以告訴人們泡茶的訣竅就是淡雅；我們也發現有學者未曾參加過無我茶會，就可以寫出「探討無我茶會之無我」的文章；很少喝茶但讀過禪學書的學者就在禪茶研討會上發表「禪茶原本一味」的心得；我們也發現有些不用陶瓷壺具泡茶的陶瓷藝術家著作《紫砂壺與茶道》、《紫砂壺的設計》；對茶淺嘗輒止的生活美學專家大談喝茶美學，

未曾喝過道地老茶的茶藝大師大談老茶的品飲藝術。以上種種現象的描述不是說尚未達到一定火候的學者專家不能發表言論或著作，只表示因為對茶的不夠理解，所談難免不夠深入，所提的立論、見解和批評難免有所偏頗。茶學的消費者、茶學的生產者都要注意及此。

茶文化的工作者、傳道人是帶領茶文化前進的一批人，他必須愛茶、愛喝茶，這是絕對必要的。不是說嗜茶如命、貪婪於茶的美味與高價，而是樂得與它為友、與它談心、甘心服侍它。看待茶的類型還得無好惡之心，否則產生的心得、言論、判斷是不正確的。

接下來只針對茶文化的生產者而言。如果尚未達到愛茶、愛喝茶的境界，得想辦法培養與茶談戀愛的心情。有了談戀愛的心情，自然就有愛茶、愛喝茶的欲望。如何培養與茶談戀愛的心情呢？想想詩人們對茶的讚美、想想專家們說的飲茶益處、想想與好友一起品論茗茶的情趣。有人說，我的體質太寒，不適宜喝茶；有人說，我喝了茶就睡不了覺。如果如此，當然無法與茶談戀愛，因此他就採取了柏拉圖式的戀愛，只談茶而不碰茶，結果造成了前兩段所說的結果。飲用製作得比較完善的茶（只就品質而言，無關價位）是較為不寒的，即使是綠茶，尚可多食用些暖性的食物以為調劑。至於影響睡眠的問題，在前面一個問題克服後，逐漸增加喝茶的次數，養成身體的習慣性，就可睡得很甜了。

讓自己泡在茶湯三個月，讓自己身上沾滿茶味，不只容易從中體悟到確實的泡茶功效、茶湯的美感、茶思想的內涵，談起茶道、茶文化也有足夠的茶氣底韻。否則話題雖然訂為「茶道的精神境

界」，但從頭到尾說的都是做人的大道理，茶只是作為點綴，或是演講會中的一杯茶。我們也看過訂名為「禪茶」的表演，結果百分之八十都是佛教指印的手勢表演，其中插上個泡茶動作，肢體表演完畢將茶端出時茶湯都已涼了。

借用其他領域的文化項目幫助茶道內涵的解說是可以的，但是要說出屬於「茶」擁有的部分，否則就不是茶的事了。音樂是以聲音表現藝術的境界，繪畫是以線條、色彩表現藝術的境界，茶道是以茶湯、泡茶、奉茶、喝茶表現藝術的境界。所以茶道或茶文化要有自己足夠表達的內涵與方式，才具備一項獨立的藝術類別，而表達者、生產者必須先知道它在何方。

茶湯標準濃度的界定

我們常聽到這樣的話：「您茶泡得很好」，這表示茶湯是有好壞標準的，否則怎麼泡都可以，哪有什麼好與不好？接下來是這個標準的問題，這個標準我們把它定義為「最能表現該泡茶優美特質的茶湯」。這包含了二個要點，第一是「該泡茶」，不是這包茶，也不是這袋茶，更不是這類茶；第二是「優美特質」，不但要表現該泡茶的特質，還要強調出令人喜愛的一面。這是「品茗泡茶法」與「評鑑泡茶法」的不同，現在我們談的話題是屬於前者，所以要將茶泡得最討人喜歡。這意思是泡茶者必須利用水溫、沖泡器材質與泡茶的技術將該泡茶的缺點儘量隱藏，優點儘量發揮。

茶湯標準如何尋？先說個人的標準，再說一般人的標準。將同一包茶以各種水溫、沖泡器材質、茶水比例泡出多杯湯樣，喝喝看您最喜歡哪一杯。這時不妨也請一兩位朋友一起參與，發現他人與您不同時，再行品賞一次，看看別人說的有沒有道理。我們上「評茶」課時也是用同種方法，請同學在不同濃度或不同材質、水溫浸泡出的茶湯中選出自認為「最能表現該泡茶優美特質的茶湯」。當意見分歧時，老師給予適度的提示與分析後，同學們幾乎都可以得出一致性的看

法。

再說一般人的標準。用上述方式讓一百個人選出自己最喜愛的一杯茶湯，結果會是百分之八十

的人集中在百分之二十的湯樣中。這百分之二十的差異包括了個人口味上的差別與對各類茶普遍認知程度的不一致。當這批人都對茶有了一

定程度的修養後，差距會逐漸縮小。以上所說的都是指對同一批茶的認定而言，不同類型的茶、

不同品質的茶，其間的比較是另外一個話題。這裡所說的「濃度」也只是指茶湯打擊口腔的綜合

力度，沒有深究到稠度、調和度、茶性等問題。

有人說茶湯濃度沒有一定的標準，我愛濃一點，他喜歡淡一些。沒錯，但是當他知道怎樣的茶

況可以令他得到更大的享受後，他就會往「標準濃度」靠。也有人提出以不同的水溫、方法泡

茶，正可得出不同風格的茶湯供人們享用。乍聽之下似乎有理，但細思之後，您會發現不是那樣

的。所謂的多樣性不會是樣樣討人喜歡、樣樣美好、樣樣有高道德標準。就如同人的行為，可以

有各種的表現方式，但我們只希望是美好的款式，大吵大鬧並不是我們鼓勵的。有茶友就認為可

以用低溫的水將某種茶泡出A風格的茶湯、用中溫泡出B風格的茶湯、用高溫泡出C風格的茶

湯，而且還將各種茶湯命名。這樣做當然沒有錯，但是終結會變成「茶怎麼泡都對」。

有人認為只有「成品茶」有好壞之分，「泡茶」沒有好壞之別。因為茶製成後，好壞已經定案，

泡茶已無法改變該茶好壞的事實。這個論點在「評鑑」上是對的，但在「品茗」上不對，而且不

可以因此說茶湯沒有一定的標準。在品飲的時候，茶是茶，湯是湯。只能說即然能把壞茶泡好，當然也可以把好茶泡得更好，而且不可能將中級茶泡成高級茶的樣子。

「茶湯標準濃度」是有個區塊範圍的，不能將之限定於一點；也不能因為它無法定於一，或無法精確地界定這一點，而說它沒有一定標準。「泡茶師檢定考試」或「泡茶技能競賽」所要追求的是這個區塊而不是某個單點；品飲者個人的口味差異也只會在這一區塊內遊走（對茶所知不多者例外）。

以最好的代表
這壺茶的品質

把它泡出最好喝的茶湯，這才能說是「這壺茶的品質」。有人認為應該是取其平均的好喝，因為我們喝它的時候是隨機沖泡的，不是每次都找會泡茶的人。到底哪一個說法才對呢？「茶葉」會支持「泡出最好」的說法，否則它會說：「我不只是那麼好喝的。」「人」也會支持這個說法，他會說：「你要問我的才幹有多高，要找我最擅長的項目來問，例如我的百米賽跑，而且還要拿我跑得最快的那一次作代表。」

有人說：「用品鑑泡茶法沖泡出來的茶湯就是這款茶的品質代表。」但茶葉又反對了，它說：「評鑑泡茶法的主要目的是比對各款茶葉之間的品質差異，並不太在意個別茶葉的特性，應該要用品飲泡茶法分別泡出每一款茶最好喝的茶湯狀況才對。」

以「最好」來代表每種對象的品質比較沒有爭議，剩下的是這個「最好」要如何產生，有數字可以表示的當然沒有問題，如賽跑的快慢。但像茶葉是以官能鑑定來選定，那就必須有某個方式來產生這個「最好」。這個方式是以一群懂茶的人，其中八成的人都認為這一兩杯最能代表這款

茶的最佳品質，那麼這一兩杯就是這款茶的「最好」。這種多數決有五個要點：一是要由懂得茶的人來參與評審；二是要有八成以上的人挑選了百分之二十以內的評比對象；三是最終可以在大家討論之後再做決定；四是最終的決定不要求於「一點」，只要求在一個小區間內；五是這種決定方式不需要公開、制式化地進行，它的意識形態大於形式化，其結果往往是大家在一段時間的品飲後產生的共識。

喝茶的朋友經常提出：「什麼是這款茶的標準茶湯？有所謂標準茶湯的存在嗎？」我們是以前面這段話來回答的：標準茶湯就是它的最好茶湯。喝茶的朋友又問：「那些懂得茶的人不一定就客觀，反而是一般的茶友較具代表性。」但是產業與文化的發展是要尊重專家的，不能只是依賴單純的多數。

有人說這樣的專家挑選還是不夠客觀與明確，但感官評鑑的標準總是難定於一點的，定於一個區間反而是更為客觀的結果（所以有單位就以「中華茶藝獎選拔賽」作為比賽的方式）。如果比賽的形式非要產生第一、第二名不可，再由評審委員討論後投票決定之。

除了茶湯之美以外，其他藝術項目的「比較」（不只是「比賽」）也經常是由多數決慢慢產生的。這時的參選者更需要是懂得藝術的人，而且還要經過時間的考驗，這時間或是二個世代，或是百年、千年。茶湯的評比如果放大成茶道藝術，也是要經過懂得茶道藝術的人群與時間的考驗。由於這些懂得茶道藝術的人群並不是絕對的多數，時間的考驗也不是一個世代或二個世代，

所以更需要像茶湯評比一樣，尊重大多數專家長期研究、討論的結果，也是以每個單位或流派、每個階段的「最好」來代表它的品質。

如果這項藝術（例如茶道藝術）是以流派作為評比的對象，還是要從眾多的流派中挑選代表性的對象。例如無我茶會，要從實施無我茶會眾多群體中挑選做得最好的無我茶會，然後才評估它在茶道上的價值。如果參與評比的群體是做錯無我茶會的，這樣的評估就沒有意義了。

茶湯香、味、性的認識

欣賞與介紹

對茶葉品質的認識與欣賞，絕大部分來自茶湯。雖然茶葉製造與行銷者會從茶乾，甚至未成品的濕茶看出一些端倪，但最終仍然要泡了茶，看了、喝了茶湯才算數。所以我們強調是茶湯香、味、性的認識欣賞與介紹。又為什麼沒有加上「色」呢？事實上談茶湯的認識欣賞與介紹，少不了說到色、香、味、性，只是本次談論的話題偏重在香、味與性。

為什麼本次談論的話題偏重在香、味與性？因為湯色的認識欣賞與介紹不難，這有色彩學為我們做了服務。我們要認識或介紹這杯茶是什麼顏色，包括它的顏色種類、顏色明暗度，以及顏色的飽和度都可以說得、傳遞得很準確，甚至可以用「色票」的編號來表示。至於欣賞，因為不只是單純地欣賞顏色，而是要透過湯色來理解茶，所以要對製茶有所瞭解。除此之外，湯色在認識欣賞與介紹上是不成問題的。

但是針對茶湯的香氣、味道、與個性就不然了。我們要將一杯茶的香氣是怎麼樣子的、它的強度與持久性如何？要將這杯茶湯的味道是個怎樣的滋味、它的稠度與調和度如何？要將這杯茶湯

的個性是屬於什麼風格、品種季節土壤的特質如何表現……，就不那麼容易。首先我們會說不清楚，找不到大家通用的詞彙，因此聽到的人所得的答案可能與我們想要表達的相去甚遠，結果與茶湯的真相就更不一致了。

不管是學習認識茶湯還是傳遞茶湯的資訊，既然香味性方面沒有準確的公認詞彙，只好使用許多比喻的方法，如形容這類茶的香是花香型、是果香型；說這杯茶是重苦味或重甘味；說這杯茶是陽剛型或溫柔型。即使是有編號可以準確表達的湯色，也需要一些俗語來即時傳遞，如說這杯是濃豔的金黃色，而不是等拿了色票才能溝通。因此這種近似值的做法是要被接受的，不能只說「你形容得不對，那應該是木香」；或說「我為什麼要聽你的」；或說「這樣會限制大家的想像空間」；或說「這會誤導大家」。

上述這些引導性的形容詞，只是將初接觸茶的人帶到茶湯作品欣賞的領域。過了這道橋，帶路人就要鬆手，鼓勵喝茶人自己與茶做朋友，自己發掘茶湯的可愛之處，這就是所謂的「忘筌」理念。我們可以說「你自己喝、自己體會，不要受別人干擾」。沒有錯，這樣可以避免一致化，但是在學習認識、欣賞的過程是辛苦的，而且容易犯瞎子摸象的錯誤，在茶湯、茶文化的介紹與傳播時更是危險。

有人認為茶湯的香、味、性沒有一定的優劣和喜好標準，不能告訴大家「這樣的色、香、味、性就是這袋茶被識為優質的標桿」，因為會受到傳統與地域性生活習慣的左右。就如同某一個地

區的人們吃很麻辣的食物，對其他地方的清淡食品就興趣缺缺了。這個現象是事實，但我們應該告訴學茶者就各類茶認識其「標準口味」的重要性，不要受地域性、習慣性的影響，否則無法享用世界各地方的名茶。這樣所追求的標準口味會不會有錯誤呢？那就得多做茶湯間與不同人群間的比較，找出較為客觀正確的答案。有人說「是我在喝茶，管他人覺得太濃太淡？」但是如果想要擴大享茶的領域，還是要有「純欣賞」的能力，也就是不受習慣性干擾的能力。

茶湯品飲之內涵分析

現在我們要談的僅限於「賞茶」裡的「茶湯」部分，其他如茶葉的外觀、茶葉的浸泡過程、葉底（沖泡過的茶葉）的審視，甚至於茶湯的顏色，都不包括在內。要先理解我們從茶湯中可以喝到什麼「內涵」，才能進一步去分辨它的優劣與欣賞它的個性。這是「評茶」與「品茶」的必修課程。

喝茶時我們最先會注意到的是茶湯的「稠度」，所謂稠度是指茶葉「水可溶物」溶解在這杯茶湯中的多寡。我們經常說這茶泡濃了，是指茶葉的內含物溶出太多；如果說是泡淡了，則是指溶出太少。我們練習泡茶就是要學會把茶泡到我們認為最恰當的「稠度」。前面說到「水可溶物」，因為茶葉內還有不溶於水的成分。一般泡茶總是用水浸泡，除非從事化學分析才會使用到其他溶劑。影響茶湯稠度最主要的因素是浸泡的「時間」。

喝茶時我們還會注意到茶湯的「強度」，這強度是指茶湯對口腔的刺激強度，至於這刺激不是指喝了茶會不想睡覺的那種生理作用，而是味覺與嗅覺上的反應。有些茶喝進嘴裡，感覺得非常激烈，苦澀味強的茶是屬於這一類，有些則非常溫順。一般說來，「水溫」高時，浸泡出的茶湯

強度會高一些。

進一步我們還要留意茶湯的「調和度」。所謂調和度是指茶湯內各種滋味的「組配」狀況，組配得好，我們就說這杯茶湯的調和度佳，品嘗起來很有立體感；否則我們會覺得很單調，只是平面的而已。不應該用高溫浸泡的茶卻用高溫浸泡了，即使不是泡得太濃，苦澀味也會偏高，因為苦澀味的成分在高溫的浸泡下溶出的速度較快；如果浸泡的時間再長，那一定是又苦又濃了。當然也可能是茶葉本身的問題，如一般常喝到的日本蒸青綠茶，甘味經常偏重，如果再以較低的水溫浸泡，那一面倒向甘味了；如果希望調和一點，可增高一點溫度，縮減一些時間。前面我們一再強調「這杯茶湯」而不說「這泡茶」，因為「茶湯狀況」是浸泡的結果，雖然與茶葉的品質有關，但現在我們談「茶湯」的認識是偏重在「泡茶」後的結果，能談論的對象也只是這次泡出的「茶湯」。

另外還有一項茶湯品飲的內涵是「茶性」，包括茶的類別（如綠茶、烏龍茶、普洱茶、紅茶等）、茶青的品種、茶樹生長的地區氣候與土壤、製茶師的手法等等。這些茶性即使在同一項上述所說的「湯況」之下，如同樣的稠度、強度與調和度，仍然會顯現不同的「個性」。如何有效突顯該泡茶的特性也是茶人應盡的責任。茶人在泡茶的時候，就是利用水溫、茶量、時間與浸泡器的質地等，來表現該泡茶最佳的茶湯狀況。

茶的沖泡分為單次性沖泡、多次性沖泡與濃縮性沖泡，多次性沖泡時要求每一泡都要泡到相同

的「濃度」。如小壺茶法，通常會置一次茶，沖泡五道左右，這時的前後五道就會被要求泡得平均，不能一道濃一道淡的。這時所說的「濃度」是一個概念性的名詞，只表示茶湯進口時打擊口腔壁的力道。因為前後五道茶湯的品質是不可能一樣的，一定是前幾道好，接著一道不如一道，要求平均的只是給予口腔的感受程度。同一壺茶浸泡到後來，稠度降低了，只好拉長浸泡的時間，溶出一些尚未被溶出的成分。這時大多是一些「強度」較大的滋味，往往是偏向苦澀的味道。再說，這時候其他滋味業已減弱，這些強度較大的成分即使也已經轉弱，仍然足以撐起茶湯的「濃度」感。很多人練習泡茶時會準備一組不拿來飲用的杯子，每泡一道茶就留下一杯作對照。等五、六道茶泡過後，看看茶湯的顏色是否平均地往上爬「深」，因為浸泡時間拉長後，茶湯的顏色會加深的。如果數道湯色看來全一致，反而喝來的滋味會往下跌。

上面所陳述的一直沒有提到香氣，因為現在主要是在談論滋味，但在嘗味的過程中是無法排除香氣的。香味永遠結合在一起，雖說用鼻子聞香，用口腔嘗滋味，但在口腔內依然有體會香氣的細胞與其部位，如果失掉了香氣的組合，在味道的感知上是不完整的。

茶，它的茶湯表情

吉祥常到徐老師家學習泡茶，徐老師故意將阿薩姆紅茶泡淡了，問吉祥這樣的茶湯該是什麼茶？吉祥不知道壺裡裝的是什麼茶，而且知道老師在考試，不敢端杯聞一聞，想到淺褐色的茶湯便道：「武夷岩茶。」老師說：「褐色與紅色是不一樣的，岩茶是輕發酵的茶，湯色是金黃色，焙一點火的湯色就會變成淺褐色，那是金黃色的明度降低了一點的結果。紅茶是全發酵，湯色是紅色，紅色稀釋後是有點像淺褐色，但畢竟是不同的顏色，也就是不同的色相。」老師倒了一杯較為標準的茶湯，端著與先前那一杯比較，讓吉祥知道紅色在稀釋以後，也就是色彩學上所謂的彩度降低後有什麼不同。吉祥說：「我終於懂得什麼是色彩三要素的色相、明度、彩度了。」

徐老師再度給吉祥複習了發酵與湯色的關係，他說發酵愈重，湯色就會從綠往紅變。不發酵的綠茶是幾近於綠色；輕發酵的鐵觀音、岩茶之屬是金黃色；重發酵的白毫烏龍茶是橘紅色；全發酵的紅茶是紅色。這些茶如果拿去焙火，湯色就會在原有的色相下變得暗一些，也就是明度降低一些。原本是金黃的，明度降低一些後就會變得紅一點、暗一點而成為淺褐色，再焙重火就會變

成深褐色。

徐老師又以剛才的二杯茶湯作為例子，說明茶湯如果泡淡了，是將標準湯色稀釋，是彩度降低，也就是茶湯的濃稠度降低，明度與色相是不變的。同樣發酵、焙火程度的茶，原料較老，水可溶物較少，茶湯的彩度也會降低，就有如泡淡了一般。

徐老師說，從茶湯理解茶也如從茶乾理解茶，都是將茶湯喝進口腔之前為茶看相，對茶瞭解愈多愈能與茶深交，愈能愛茶多多、享用多多。

茶，

它的身材與體態

　　吉祥在書上看到茶葉製成後，「條索」如何如何，「外形」如何如何，對這兩個詞一直理不清楚，就跑去找徐老師請教。徐老師拿了一張Ａ４的複印紙與一張大約同樣大小的聖經紙，將它們分別抽揉成長條狀，抽揉的力道大約一致。然後告訴吉祥，把這二張紙當作二片茶青，現在都已是經過揉捻，而且揉成條狀。接著問吉祥，這二片葉子哪一片的緊結度較佳。吉祥回答說是聖經紙揉成的那片。老師說，對了，因為聖經紙比較柔軟，纖維質比較細嫩，所以揉捻起來的緊結，它代表著較嫩的葉子；複印紙比較厚，纖維比較粗，所以揉捻起來的緊結度沒那麼好，就好像成熟度較高的葉子。

　　徐老師拿起緊結度較差的那張紙，將它揉成一團，告訴吉祥這茶青被揉成了球狀，就是所謂的球形茶；另一片茶青保留被揉成條狀的樣子，就是所謂的條形茶。老師問吉祥，哪片葉子的緊結度較高？吉祥一時不知道怎麼回答。老師說我知道你在遲疑什麼，這就是茶界溝通上存在的一處盲點，因為你聽我的問話不知道我是在指茶青條索本身的緊結度，還是在說成茶外形的緊結度。

如果我問的是哪片葉子的條索緊結度較高，你一定很肯定地說是聖經紙揉成的那張。即使複印紙揉成的那張被揉成了球狀，但它的條索緊結度依然不如外形是條狀的那張。如果我問的是哪片「成品茶」的外形緊結度較高，你也馬上可以回答是複印紙揉成球狀的那張。

徐老師又補充道，如果有人形容某茶「是揉成條索狀的」，這種說法是不對的，因為條索是指成品茶的茶身，不是指茶身的形狀。使用「條索」二字的目的若不是在說它的緊結度，就是在說它揉成什麼形狀。條索的緊結度是指葉片皺褶的緊密度，葉片愈嫩愈容易緊結；條索的形狀是指被揉成什麼形態，如條狀、半球狀、球狀等。

吉祥感謝老師用這種方法教他認識茶的身材與體態，他自解身材就是條索，體態就是形狀。

波動影響著茶湯

任何物質都有波動，這些波動都會影響到它能量所及的空間與其他物質。茶葉的加工除了陽光、水分（含界外的濕度）、空氣對它產生的物理化學作用外，與之接觸的萎凋盤、炒鍋、揉捻機……，以及製茶師傅的手與心產生的波動，也直接影響加工後成品茶的品質。

成品茶的保存效果除了受到其本身含水量與品質的影響外，大家馬上都會指出陽光、異味、環境濕度、氧氣是主要的干擾因素。其實包裝與容器的材料影響頗巨，除了材質的隔光、隔濕與無味外，擴散出來的波動也是影響茶葉存放品質的主要原因。尤其是老茶的存放，長期包裝材料與存放環境的波動是形成它品質優劣的決定性因素。

茶葉的沖泡是茶葉最終被享用的一個環節，水質、水溫、茶量、浸泡時間、沖泡器材質被稱為泡茶五要素。其中水質、水溫、茶量、浸泡時間，直接影響茶葉在茶湯內水可溶物的多寡與組配情況。而沖泡器材質除可能滲出物質干擾茶味、傳熱速度影響水溫等因素外，還有沖泡器材質擴散出來的波動也大大影響茶湯的口感。在這泡茶五要素之外，還有一個重要的因素是人，是泡茶者的手與心。大家都曾有這樣的經驗，心情不好的時候泡來的茶不好喝，這也是心情與手勢的波

動造成的結果。

上述所說的物質波動是交互影響的。製茶揉捻時，揉捻機的揉捻盆、手揉捻盤面產生的波動，與揉捻的機臂、人的手腕、操作者的心散發出來的波動都同時對茶葉注入生命的要素。泡茶時，泡茶者的手與心影響了水，水影響了茶；茶器影響了水（水溫與水分子的組構），水影響了茶；火的熱力與波動影響了水，水影響了茶。結果喝到的茶湯是不一樣的。

這個現象不只發生在茶上，咖啡的加工與煮飲亦復如此、酒的製造與飲用亦是如此。我們可以細心地體會與比較，拿不同材質的杯子飲用同一壺的水，您會發覺喝到的水味不一樣；拿不同材質的杯子飲用同一壺的茶，您會發覺喝到的茶味不一樣；拿不同材質的水壺燒同一桶水，您會發覺喝到的水味不一樣。進一步的實驗可以依此類推。

波動的影響可以是正面的，也可以是負面的。原則上說來，平穩的、有秩序的、悠長的、不紛雜的波動是我們想要製造與提供的。好心情、有愛心、專心與貫注的心、厚薄質地一致的材質、堅固度較佳的材質、造型優美、使用機能順暢者，容易造成正面的波動。

優美的波動曲線與結構不但產生美味的飲品與食物，也造成適宜生物與非生物存在的空間，這是人類與宇宙健康的基礎。

小壺茶法的實事求是

「過去看到茶友泡茶，會將杯子放進茶船內燙杯，或是放進另一隻杯內燙杯，現在的小壺茶法為什麼是在船外燙杯？」吉祥問老師。

「因為杯子在茶船內或另一隻杯內轉動會發出聲音，不好聽。轉動時也會將杯子與茶船磨損。如果每次喝完茶都是這樣燙杯，不是也不衛生？要燙杯，將杯子排列在茶船外實施，不就解決了這二項問題。」老師回答道。

「一定要燙杯嗎？」

「燙杯可以讓茶湯不要冷得那麼快，如果沒有這層顧慮，那麼小壺茶法的燙杯是可以省略的。」

「溫壺、溫盅也可以省略嗎？」

「如果不是怕壺或盅降低了水溫或湯溫，或不利用壺溫烘托出乾茶香氣以便聞香，小壺茶法的溫壺、溫盅是可以省略的。」

「泡茶沖水時讓水滿溢，並將浮在水面的泡沫沖出壺外，而且將第一泡的水倒掉是何道理？」

「小壺茶法也將這點改掉了。水面的泡沫是附著在乾茶表面的茶成分造成的，無需沖掉。第一泡倒掉被說是洗茶、醒茶、溫潤泡，都沒有道理，而且損失很多香氣與成分。以上這二點在茶道藝術上還容易破壞美感。」

「小壺茶法為什麼要加上茶盅？」

「如果大家促膝而坐，可以採取平均倒茶法直接將茶湯分倒入杯。但如果必需離開座位出去奉茶，就必須先將茶湯倒入茶盅，否則無法解決茶湯濃度平均的問題。」

「為什麼要加上茶盅，為什麼不直接倒茶入杯就好？」

「增加茶荷可以解決賞茶與置茶的問題，如果沒有方便大家賞茶以及將茶置之入壺的專用器具，將影響茶道藝術運作過程的順暢與美感。」

「為什麼要使用茶荷？」

「為什麼要使用計時器？」

「泡茶時的浸泡時間是很重要的，憑經驗、靠心算都難準確。尤其是小壺茶，差個三、五秒都不行，不如使用計時器。」

「有人沖完茶，蓋上壺蓋後，要從壺蓋上淋一些水，讓搭配有茶船的茶壺能浸泡在熱水之中。小壺茶法沒這麼做，為什麼？」

「淋壺是因為先前把泡沫沖出來了，有泡沫、茶末粘在壺上。有人說要看淋壺後壺身上的水分

蒸發的情形來判斷茶泡好了沒有；有人說茶壺泡在熱水裡，茶葉才容易出味。這些都沒有理論基礎，而且顯得煩瑣，所以小壺茶法都將之省略了。」

「從船內提壺倒茶之前要先在船緣上刮二圈，還講究刮壺時旋轉的方向，小壺茶法為什麼沒有這些動作？」

「小壺茶法沒有將壺泡在水裡，甚至鼓勵使用盤式的茶船。提壺倒茶時壺身不是濕淋淋的，所以不必刮乾壺身。倘若壺底有點濕，小壺茶法是使用在茶巾上沾一下的方式。」

「大家以壺泡茶的時候，每個動作都有個美麗的名稱，為什麼小壺茶法只有直白的動作稱呼？」

「泡茶奉茶品茗的每一過程不是要唱出來給大家聽的，主要是便於學習，所以只要達意，簡單即可。茶道藝術重在泡、在奉、在品。」

小壺茶法的
制定與演變

一九八〇年代茶文化復興初期，喝茶的人常接觸到的泡茶方式是大壺茶與小壺茶，大壺茶通常在家裡泡一壺，從早喝到晚；小壺茶通常是家人或有客人來訪時，想專心喝壺茶時使用。小壺茶的容量不大，可以連續泡個幾道、喝個幾壺，當時小壺茶常見到的是體型特小的「工功茶」（或稱「功夫茶」），這個名稱還是後來學茶時才認識的。茶文化復興初期，大家不約而同地把小壺茶作為較方便的享茶方式，因為當時比較有規矩、有模有樣的就是它了。這樣的趨勢之下，愛茶人就會以功夫茶作為「對照樣」加以模仿與改進，所以我們可以大略地說，今日流行於茶界的「小壺茶法」就是從功夫茶的模式演化而成。

茶文化復興初期的喝茶人，尤其是有心鑽研茶道的人，發現功夫茶上的幾個做法是與當時的生活習慣不吻合的，例如泡茶時要把浮在壺口的泡沫刮掉；喝過的杯子要在茶船或另一只杯子內再度旋轉燙過；第二道、第三道以後的奉茶要將每人的杯子收攏過來，燙杯後再度分茶入杯，分送到各人面前（萬一遇到品茗者分散就座的時候，這樣的分茶、奉茶就不知道要怎麼辦了）。為了

方便在壺側的茶船內燙杯，又覺得要將茶壺浸泡在熱水裡比較容易出味（事實上不然），於是在沖水泡茶後會在壺外淋一些熱水，讓壺浸泡在茶船的熱水之中，等一下提壺倒茶時，為了刮乾壺外的水滴，會持壺在船緣上刮二圈。當代的茶人認為漂浮在壺口的泡沫是茶成分的結晶，沒有必要特意刮掉。甚至有人還將第一道水倒掉，稱為洗茶或稱為溫潤泡，更容易讓人誤解為茶葉的不衛生，所以在我訂定「小壺茶法」的時候就把刮沫的動作省略掉了。燙杯的目的是在提高杯子的溫度，免得茶湯倒進杯子後很快就變冷了，尤其傳統功夫茶的杯子又是那麼小。但是每喝一道茶就要收回杯子重新燙過，就會讓人想到個人衛生的問題，所以制定小壺茶法時，我是把燙杯改成「船外燙杯」，而且是每杯倒進新的熱開水，第二道、第三道以後不再收回燙杯（這時的杯子已從功夫茶十五毫升左右的極小杯放大成三十毫升左右，散熱的考慮變得不是那麼重要）。由於不需要利用茶船上的熱水燙杯，又不需要刮掉壺口的泡沫，所以在小壺茶法上也就省略掉淋壺的動作。這時提壺倒茶時不必在船緣上刮掉水滴的，有水滴需要沾乾時，小壺茶法就改成在茶壺下方的茶巾上沾一下。功夫茶的燙杯與刮壺會發出聲響，這些聲音在新的小壺茶法時也避免掉了。

泡完茶，若直接持壺將茶湯倒入杯內，就必須來回傾倒才能將茶湯的濃度分倒均勻，所以要將杯子並排在一起才好操作，第二道、第三道的分茶也是如此。這樣的分茶法難免將茶湯灑落在外，也難確保濃度的完全一致，若是品茗者分開就座就更是為難了，所以我制定小壺茶法時將「茶盅」列為必備的用具。泡完茶後將茶湯一次倒進茶盅內，再持茶盅分倒入杯，這時的濃度一

定平均，客人分開就座的時候，奉茶也不會有問題。茶文化復興的初期大家就已發覺到這一件盛放茶湯器物的重要性，泡茶的人就以當時咖啡杯組的奶盅充當成泡茶時的「公道杯」使用。我在研發茶具的時候，已經將俗稱公道杯的茶盅修改成與茶壺相搭配的造型，而且將濾渣的功能以一件活動式的不銹鋼濾網加在盅口上，並在盅口上加設盅蓋。

二〇一六年我與許玉蓮老師合著的《茶道藝術家茶湯作品欣賞會》在北京時代華文書局出版，這是純茶道思想的開始，也是小壺茶法力求完備的階段。這時對泡茶席的設置特別重視，其間茶具四大區塊的劃分要求清晰（即主茶具區、輔茶具區、備水器區、儲茶具區），溫壺、溫盅、燙杯、識茶、賞茶、品水、享用茶食、觀看葉底、席上清理茶具、品茗者自取與送回杯子，樣樣明確呈現在小壺茶法的進行之中。

二〇二〇年我被中華茶人聯誼會、中國國際茶文化研究會、海峽兩岸茶業交流協會評為「二〇二〇年百名傑出中華茶人」，也前後參加了多次茶藝技能競賽的評審，深度參與了比賽規則的制定，發現茶界推動的茶文化，包括學校與社會，有多項的內容是因為技能競賽造成一般群眾的誤解。例如發現泡茶時要有背景，沒有實物也要用影片；泡茶時要有配樂，為了擔心相互干擾而改成每一場的比賽統一播放音樂；茶席的設計要有文字說明或是專人一旁解說；奉完茶以後不等評委喝完茶就可以結束競賽。以上這些造成茶道問題的項目在小壺茶法內並未出現，但溫壺、溫盅、燙杯、清具等項目的必然呈現，等同告訴了觀眾：這是泡茶過程中不可省略的部分。但是我們在生

活中發現喝茶時是普遍的湯溫太高，如果不稍等一會兒就那麼熱地喝了，是有礙口腔食道健康的，也欣賞不到細微的香與味。為什麼還一定要溫壺、溫盅、燙杯，如果不做這些動作是不是正可降低一些湯溫呢？在泡茶席上花相當時間從事這些動作，尤其是燙杯及泡茶之後的清理茶具，更給人不實際的感覺（這樣的清理茶具是不夠的，會後都還要送到水屋去清洗）。難道泡茶就是要這樣的嗎？於是我開始宣導泡茶席上可以省略掉溫壺、溫盅、燙杯及清理茶具。

二○二三年是我從教職退休的第二年，我決定從「小壺茶法」修改起，將溫壺、溫盅、燙杯、席上清理茶具的動作從茶席泡茶過程中刪除。簡化這些過程，還可以將備水、品水、賞茶食、觀葉底表現更仔細，更向純茶道的境界邁進。如果我們將備水、賞茶、控溫、茶水比例、浸泡時間、奉茶、品茗、品水、觀葉底等項目一一仔細呈現，一場茶會沒有三十五分鐘是完成不了，將動作、精神放在茶道核心才是呈現茶道、享受茶道的方式。

一、茶文化復興初期的小壺茶法（一九八○年）

「小壺茶法」是基礎泡茶法，乃使用小壺小杯供少數人（家人或朋友）悠閒品茗之茶法。基本上是功夫茶法之延伸，從準備之初到泡茶結束可歸納二十四個專項，每個專項的做法，背後皆有其精神內涵。

1、從靜態到動態（隨時備妥）

有備無患，人生有許多事都需要隨時備妥，亟需時才能有備無患。茶人平時居家品茗，於規畫之品茗空間內，備妥茶桌（車）、茶具、茶葉、熱開水，以便隨時泡壺好茶享用或待客。泡茶前先將倒扣著的茶杯掀開，將茶巾從茶巾盤拿至操作臺（主茶具擺設之空間範圍）右下方與茶盅切齊。如此從常態性之布置進入泡茶狀態，即從靜態到動態，示意即將泡茶。日常隨時備妥茶具，不用時杯子倒扣於奉茶盤內的杯托上，茶巾與其他配件集中在茶巾盤內。各項茶具皆有其定位，呈現安定、安全、安靜之畫面；使用時再將茶具調整成方便操作的狀態即可泡茶。泡茶、喝茶是茶人生活的一部分，如吃飯、穿衣一般自然，隨時備妥即可有備無患。

2、備水（移位、常備水）

安全、有備無患。泡茶前的第二項準備工作是備水。先將泡茶者正前方的壺、船組挪至操作臺左前方，再將電茶壺移放至空出的位置，用事先備妥的熱水瓶加水至八分滿，同時注意控制水溫，以利泡茶。在泡茶者正前方加水而不直接以熱水瓶遷就電茶壺，是免側身操作重心不穩而發生危險；此外電茶壺中應隨時保持三分之一左右的熱水以免乾燒。平時將泡茶用水燒開，免除臨場等候的不便。備具、備水完畢，調整心情，集中精神，一切備妥後，即向客人行禮致意，開始泡茶。

3、溫壺（左手沖水）

左右手均衡操作。首先溫壺，使用左手持電茶壺沖水八分滿，用以提高壺溫，維持泡茶水溫。

空壺容量的八分滿相當於茶葉浸泡後的茶湯量，藉此預測可分茶幾杯？茶盅是否可一次盛裝？事先瞭解壺、盅、杯三者容量的關係，於泡茶、供茶方面可更得心應手。泡茶時一般右手動作較多，顯得左手沒事做，因此原則上左邊的器物使用左手，右邊的器物使用右手，左右交交操作以維持身體的均衡感。電茶壺擺設於主茶具左側，使用左手持壺。溫壺的步驟可省略，只是泡茶水溫會降低五度左右，這時可將水溫提高或延長浸泡時間彌補之。

4、備茶（茶量）

取用適度。於溫壺之際備茶，打開茶罐，將適量的茶葉倒入茶荷內備用。主泡者視沖泡的次數控制茶量，如一百五十毫升的茶壺，只沖泡兩道，僅需五公克的茶葉即可，放多了造成浪費。只取需要的茶量即可，顯現茶人的修養。

5、識茶

首先要瞭解狀況。主泡者就著茶荷識茶，先瞭解茶況：是何種茶類？完整或細碎？以判斷置茶量和沖泡水溫。「識茶」的意義是先瞭解狀況，主泡者謹慎面對茶，以求把茶湯泡好。

6、賞茶（「欣賞」茶，不只「喝茶」）

請客人賞茶是品茗的第一個節奏。把茶荷口轉向客人，從茶葉外觀欣賞茶之美。茶人與茶友，

從審美的角度欣賞茶，而不只是喝茶。

7、溫盅（判斷容水量）

預測未來。主泡者將溫壺的水倒入茶盅內溫盅，用以提高盅溫。同時還可測試茶盅的容量是否與壺搭配，若不然則用如下之調整法；若盅較小則減少壺的沖水量。溫盅有預測未來的意義。

8、置茶（收罐手法）

物情。溫盅之後置茶，將茶荷中適量的茶葉倒入壺內，以渣匙輔助之。接著收茶葉罐，雙手小心地蓋好，放回原位。茶具取放間要輕柔、有默契，謹慎為之，而非只是利用，顯現出茶人與物之情，也是愛物惜物的做法。

9、聞香

一面欣賞、一面認知。乾茶在溫熱的壺中，茶香氤氳而出，此刻是聞香的好時機，叫湯前香。香氣因茶的特性而異，如綠茶是自然的菜香，凍頂屬花香類，而白毫烏龍則呈現熟果香、甚至蜜香。請客人聞香是品茗的第二個節奏。主人體貼地將「壺把」轉向客人的右手方向再遞給對方，聞香時須注意只吸氣，不吐氣也不說話的禮節。一面欣賞令人愉悅的茶香，一面認知該茶的特色。尊重茶而不是單方面地批判、挑剔。

10、沖第一道茶（坐姿與手臂）

姿態之美。接著沖第一道茶，這時水溫已調整到適溫，打開壺蓋，左手持電茶壺沖水約九分

滿，預留些空間使蓋上茶壺蓋時茶水不致外溢。泡茶姿勢要自然舒泰、動作輕鬆優雅、神情和諧安詳。兩臂與身體之間維持適宜寬度。泡茶時也不因沖水、倒茶、備水等動作，而使肩膀、手臂彎向一邊，或是身體向左或右傾斜。主泡者隨時注意放鬆身心和泡茶動作，姿態自然呈現，茶會氣氛更融洽。

11、計時（重視「泡好」茶）

茶量、水溫、時間是泡茶三要素。沖水後用計時器或手錶計時，有助於準確地將時間掌控好。因分秒之差，對茶湯滋味的好壞影響甚鉅。「泡好」茶是學習茶道的基本功，唯有掌握要領，不斷練習才能把茶泡好。如果茶都泡不好，就不能體驗茶之美，更遑論茶道境界之感悟。因此茶人重視「泡好」茶，計時即此一理念之實踐。

12、燙杯（湯、杯同溫）

裡外呼應。第一泡茶湯泡妥後，將溫盅的水分倒杯中燙杯。燙杯的作用在於使分茶之後的杯子內外溫度較趨一致，以免杯冷湯熱，客人不察而燙了嘴。如果不燙杯，則分茶後稍等一會兒再奉茶給客人飲用。燙杯是裡外呼應的做法，讓客人安心享受一杯茶。

13、倒茶（傾斜度）

不逼迫。倒茶入盅時，壺與盅成九十度以內的傾斜即可倒淨茶湯，但有人將壺身翻轉至壺底朝上的程度，或不斷地甩壺。前者拐手且無必要，後者則有「逼迫」的樣子。不逼迫、留有餘地，

是泡茶要學習的修養。

14、備杯（韻律與節奏）

動作之美。備杯有三個步驟：倒水（倒掉燙杯水）、沾乾（在茶巾上沾乾杯底）、歸位（將茶杯放回杯托）。茶杯依此步驟一一排列於奉茶盤內，操作時產生節奏般韻律的美感。

15、分茶（多元法）

不為物所御。茶湯泡好了先倒入茶盅，再分倒於茶杯內，以求供茶時每杯的濃淡平均。沒有茶盅時則用平均分茶法；或以濾膽置茶，泡好後取出內膽；或用含葉茶法控制好茶湯濃度再分茶。方法是多元的，因應不同的茶具而有應變之法。

16、端杯奉茶（自奉一杯）

自我檢討。奉第一道茶時，主泡者端杯奉茶後，也留一杯給自己，藉此檢討一下茶湯是否合宜？如果偏濃或偏淡，則於下道茶調整之，這是求精進之心的茶道精神。當泡茶者並非主人時，第一道茶仍應由主人親自奉茶，這是對客人的尊重，也是對茶的尊重。

17、沖第二道茶

表現茶葉各階段的最佳狀況。沖第二道茶時要參考前一道茶的情形加以調整，以求達到最佳狀況。小壺茶法一般會沖泡四、五次，雖然後面幾道可能沒有前面一、二道茶的品質，但希望將每一道茶都掌控好，表現出該階段的最佳狀況。譬如人生，每個階段不是都那麼精彩的，但都應該

盡其在我，努力精進。

18、持盅奉茶（奉茶次序、高度、方向）

倫序、禮節、處處為對方著想。第二道茶持盅奉茶，奉茶的次序是從主客到末客、從長輩到晚輩，平輩時則由近而遠。注意端奉茶盤的遠近高低，大約是客人可以看見杯中茶湯的高度。伸手取杯時手臂不需伸直或迫近身體的距離。讓客人輕鬆愉快地喝茶，是奉茶應注意的禮節。當某些場合必須在客人的左右身邊奉茶時，如圓桌、會議桌，在客人的左邊奉茶時，主人應左手持盅倒茶；在客人的右邊奉茶時，主人應右手持盅倒茶，這樣可以避免太靠近客人，給予客人壓迫感。

19、去渣（賞葉底）

坦誠。喝完數道茶，不再沖泡或換茶續泡時，主泡者做去渣的動作。用渣匙將葉底取出，這時可請客人欣賞葉底。從葉底中，該茶的品級、優缺點、茶類……等皆坦然呈現，一目瞭然。自從賞茶、聞香、喝茶至賞葉底，將茶做了徹底的欣賞，無論好壞，茶皆坦誠相對。茶人應用欣賞的角度面對各種茶，或許也從中找回自性的真誠。

20、涮壺（收拾殘局）

有始有終。去渣之後，沖半壺水涮壺，順便清理渣匙、茶船、蓋置等等。收拾殘局，將桌面恢復如前；如要換茶續泡，這些動作也便於重新開始。

21、清盅（程序）

秩序是美感與效率的基礎。清盅時先打開盅蓋，取下濾網，沖水涮盅並將濾網沖淨後放回原位。泡水前先調整好水溫，免得發現水溫不足，泡茶就停頓下來；先打開盅蓋再倒茶，以免影響分秒必爭的茶湯濃度。對泡茶過程先做規畫，操作時才能有條不紊，顯現美感。

22、歸位（茶具之擺置）

茶席之美與實用設想。茶具清理還原後歸位，每一件茶具皆有定位與方向，此時恢復到原先的擺置。茶具的擺置是茶席重心所在，構圖有如舞臺、畫面之處理，要求美感，實用上要考慮操作方便與安全。茶具擺置的要領是：中間是主茶具，操作臺左邊是備水器，右邊是輔茶器，其他用器收置於預備桌或茶車內櫃。茶人可以透過茶席來傳達泡茶理念與風格。

23、收杯（客人自取、自送）

尊重泡茶者。茶會結束時，由客人親自將用過的杯子送回奉茶盤上，並表示謝意；同樣地，奉茶時也是由客人自己取杯。這是尊重泡茶者的做法，而不以僕人看待之。

24、結束（喝掉剩餘茶湯）

一期一會。客人意識到茶會已要結束，卻意猶未盡，可以要求欣賞茶具，再主動告辭。主人親送客人至玄關道別，回到茶桌，回味著剛才的場景，緩緩喝完盅內剩餘的茶湯，才將茶具端到工作間清洗。主客間熠熠然之殘心，就是「一期一會」的體現，每次的相會，皆是此生的唯一，珍惜當下，留下永恆。

二、小壺茶法練習細則（二〇一六年）

1、細則說明

(1) 本細則供已學過「如何泡好一壺茶」的理論課程，接下來從事基礎泡茶練習時使用。

(2) 本細則以一位泡茶者，三位品茗者為一練習單位，共同使用一組茶具，大家輪流擔任泡茶者與品茗者。一人單獨練習時，則虛擬有三位品茗者在旁；二人練習時，泡茶者輪流擔任，另一人與虛擬的二位擔任品茗者，依此類推。

(3) 每組茶具包括：

① 主泡器：壺、船、盅、蓋置、杯、托、奉茶盤，放於泡茶者正前方。

② 輔泡器：茶荷、茶巾、渣匙、茶拂、茶巾盤、計時器，放於泡茶者右前方。

③ 備水器：煮水器、煮水壺放於泡茶者左手邊；保溫瓶、冷水壺、葉底盤、品水壺、茶食盒、茶食具放於內櫃或側櫃；水盂放於側櫃上面（或泡茶桌面設有排水排渣孔）。

④ 儲茶器：茶葉罐放於內櫃或側櫃。

(4) 練習程序加括弧（ ）者，是視情況可省略者。

（若壺、船一組時，練習中說到壺，就指壺船這一組，杯、托亦同。）

2、練習程序

(1) 設席

① 品茗者就位
② 泡茶者就位
③ 泡茶者檢查主茶器
④ 檢查輔茶器
⑤ 檢查備水器
⑥ 檢查儲茶器
⑦ 右手將茶巾移放壺、盅的下方
⑧ 打開杯子，以U字形的次序從左上到右上

(2) 備水
① 將茶壺移至左前方，騰出面前的位子
② 左手將煮水壺移放面前
③ 右手取保溫瓶（或冷水壺）加水入煮水壺，左手托起保溫瓶（或冷水壺），保溫瓶歸位
④ 左手將煮水壺歸位，開啟電源加熱（或不加熱）
⑤ 茶壺歸位

(3) 溫壺
① 右手打開壺蓋放於蓋置

②左手關掉電源，持煮水壺於茶壺內注入八分滿熱水

③放回煮水壺，繼續加熱或不加熱

④右手蓋回壺蓋

(4) 備茶

①右手從內櫃（或側櫃）取茶罐交給左手

②左手持罐，右手打開罐蓋，放計時器右方

③右手接過罐身，放於罐蓋旁

④右手將茶荷交給左手，在左手上向前推動茶荷使荷口朝右

⑤左手將茶荷置於面前

⑥右手取罐身交給左手

⑦右手持渣匙將所需的茶量撥入荷內

⑧放回渣匙

⑨右手蓋上罐蓋，並將茶罐收回內櫃（或側櫃）

(5) 識茶

雙手捧起茶荷識茶

(6) 賞茶

① 將茶荷放在第一位品茗者面前，品茗者行禮致謝

② 第一位品茗者捧起茶荷賞茶，泡茶師以眼神陪同

③ 遞給第二位品茗者賞茶，泡茶師以眼神陪同

④ 遞給第三位品茗者賞茶，泡茶師以眼神陪同

⑤ 最後一位品茗者將茶荷送回茶巾盤上

(7) 溫盅

① 右手打開盅蓋，放蓋置上

② 右手將溫壺的熱水倒入盅內

③ 右手蓋上盅蓋

(8) 置茶

① 右手打開壺蓋

② 右手將茶荷交給左手，向前推動茶荷使荷口朝向右方

③ 右手取渣匙，以尾端將茶葉置入壺內，渣匙歸位

④ 右手蓋上壺蓋

⑤ 右手取茶拂，於水盂上清掉茶荷上的茶末

⑥ 茶拂歸位

⑦右手向前推動茶荷使荷口朝向左方，茶荷歸位

(9)燙杯

右手將溫盅的熱水分倒入杯，以U字形的次序從左上到右上，最後確定盅內已無水

(10)備品水壺

①將茶壺前移，騰出面前的位子

②右手拿出品水壺，放於面前

③左手關掉電源，持煮水壺在品水壺內注入適量熱水，煮水壺歸位

④右手將品水壺收入內櫃備用

⑤茶壺歸位

(11)沖第一道茶

①右手打開茶壺蓋，放蓋置上

②左手持煮水壺在茶壺內沖入所需熱水，放回煮水壺

③右手蓋上壺蓋

(12)計時

①右手按下計時器

②陪茶在壺內浸泡

③數息計算浸泡時間

④看計時器，核對浸泡時間

(13)倒茶

①右手打開盅蓋，持壺將茶倒入盅內

②讓茶湯滴乾

③放下茶壺，蓋上盅蓋

(14)備杯

右手以 U 字形的次序逐一倒掉燙杯水、沾乾杯底、歸位

(15)分茶

右手持盅以 U 字形的次序分茶入杯

(16)端杯奉茶

①起身，雙手端起奉茶盤，從第一位品茗者開始奉茶

②品茗者從奉茶盤上連同杯托端起杯子，行禮致謝

③品茗者將杯子連托交到左手，右手取杯賞色、聞香，將杯子放回左手的杯托上，右手將杯子與托移放桌面

④泡茶者奉完茶，回座位放下奉茶盤

⑤坐下，右手端取自己的一杯，連托交給左手

(17)品飲

　①泡茶者右手從左手上端起杯子，與大家一起品飲茶湯

　②右手將杯子放回左手的杯托上，杯子與托放回桌面

(18)第二道茶

　①左手打開煮水壺蓋，判斷水溫是否足夠

　②右手打開壺蓋放於蓋置，提壺檢視壺內茶葉

　③左手提煮水壺沖水入茶壺

　④左手放回煮水壺，右手蓋上茶壺蓋

　⑤右手將計時器歸零，開始計時

　⑥陪茶在壺內浸泡

　⑦核對時間，將茶倒入茶盅

(19)持盅奉茶

　①右手將茶盅移放奉茶盤的中央

　②雙手將茶巾移放茶盅下方

　③起身，雙手端起奉茶盤

④左手持奉茶盤，右手持盅向品茗者倒茶，品茗者行禮致謝

⑤奉完茶，回座位放下奉茶盤

⑥坐下，雙手將茶巾歸位，右手持盅為自己倒一杯，茶盅放回桌上

(20)品飲

①左手連托端起茶杯，右手從左手端起杯子，與大家一起飲茶湯

②右手將杯子放回左手的杯托上，杯子與托放回桌面

(21)品水

①右手取出品水壺放奉茶盤上

②雙手將茶巾放品水壺下方

③起身端奉茶盤

④向品茗者奉上清水，品茗者行禮致謝

⑤奉完清水，回座位放下奉茶盤

⑥坐下，雙手將茶巾歸位，右手持品水壺為自己倒一杯，收起品水壺

⑦端杯與大家一起品水

(22)第三道茶

①左手打開煮水壺蓋，發現水溫不足，打開電源加熱

②右手打開壺蓋放於蓋置，提壺檢視壺內茶葉

③待水溫足夠，左手關掉電源，提煮水壺沖水入茶壺

④放回煮水壺，右手蓋上茶壺蓋

⑤右手將計時器歸零，開始計時

⑥陪茶在壺內浸泡

⑦核對時間，將茶倒入茶盅

(23) 持盅奉茶

①右手將茶盅移放奉茶盤上

②雙手將茶巾移放茶盅下方

③起身端奉茶盤

④右手持盅向品茗者倒茶，品茗者行禮致謝

⑤放下奉茶盤

⑥坐下，雙手將茶巾歸位，右手持盅為自己倒上一杯，茶盅放回桌上

(24) 品飲

①左手連托端起茶杯，右手從左手端起杯子，與大家一起品飲

②右手將杯子放回左手的杯托上，杯子與托放回桌面

(25)吃茶食

①左手取四張懷紙，右手一張張鋪於奉茶盤上

②左手端茶食盒，右手置茶食於懷紙上

③端奉茶盤奉茶食

④放下奉茶盤

⑤坐下，拿取自己的茶食

⑥與大家一起享用茶食

⑦大家將碎渣以懷紙包妥置放身上

(26)第四道茶

①左手打開煮水壺，發覺水量不足，進行備水

②右手打開茶壺蓋放於蓋置，提壺檢視壺內茶葉

③待水溫足夠，左手關掉電源，提煮水壺沖水入茶壺

④放回煮水壺，右手蓋上茶壺蓋

⑤右手將計時器歸零，開始計時

⑥陪茶在壺內浸泡

⑦核對時間，將茶倒入茶盅

(27)持盅奉茶
① 右手將茶盅移放奉茶盤上
② 雙手將茶巾移放茶盅下方
③ 起身端奉茶盤
④ 向品茗者奉茶
⑤ 放下奉茶盤
⑥ 坐下，雙手將茶巾歸位，右手持盅為自己倒上一杯，茶盅放回桌上

(28)品飲
① 左手連托端起茶杯，右手從左手端起杯子，與大家一起品飲
② 右手將杯子放回左手的杯托上，杯子與托放回桌面

(29)賞葉底
① 將茶盅移向左前方，將壺（與船）移到盅的下方
② 取出葉底盤，放於面前
③ 右手將壺嘴調向前方，打開壺蓋放於蓋置
④ 左手提壺，右手持渣匙舀一些茶葉於葉底盤上，渣匙放於葉底盤上的右側
⑤ 左手將壺嘴朝前放下，右手提壺讓壺嘴朝左，蓋上壺蓋

⑥左手提起煮水壺，淋一些熱水入葉底盤

⑦泡茶師持渣匙賞葉底，起身端葉底盤，放於品茗者面前，請品茗者賞葉底，泡茶師以眼神陪同賞葉底

⑧最後一位品茗者賞完葉底，將葉底盤調整好方向，送回泡茶師面前，行禮致謝

⑨雙手端起葉底盤，左手持盤，右手持渣匙將葉底與茶水撥倒入水盂（或排渣孔）

⑩葉底盤放下

⑪左手按住茶巾，右手持渣匙於茶巾折層內擦乾、歸位

⑫右手持茶巾擦乾葉底盤，葉底盤歸位

⑬茶壺、茶盅歸位

(30)結束

①右手將盅往上移，將壺嘴調向前方，打開壺蓋放蓋置上

②左手提壺，右手持渣匙將茶葉掏入水盂（或排渣孔）

③渣匙暫放茶巾一角

④左手將壺嘴朝前放下，右手將壺嘴調向左方

⑤左手持煮水壺沖入半壺熱水

⑥右手提起茶壺，於船上旋動壺內茶水，翻轉壺身使茶水旋倒入船

⑦ 將壺在茶巾上沾乾，放於茶盅的下方

⑧ 右手持壺蓋於船上漂洗，放回壺上

⑨ 右手持渣匙將殘渣匯集茶船即將傾倒的那側

⑩ 雙手持船將茶水傾倒入盂（或排渣孔）

⑪ 若船上尚留有殘渣，沖入熱水再做一次以上步驟

⑫ 左手按住茶巾，右手持渣匙於茶巾折層擦乾，渣匙歸位

⑬ 雙手端起茶船，左手持船、右手持茶巾擦乾船身底部與桌面

⑭ 放下茶船，右手將茶壺歸於船上

⑮ 右手將盅放回原位，打開盅蓋，放於蓋置（若是有把的茶盅，先將盅把調到左邊）

⑯ 左手提煮水壺沖入半盅熱水

⑰ 右手拇指、食指捏住濾網一角，取出濾網，翻轉濾網

⑱ 左手持茶盅於水盂上方沖淨濾網，茶盅歸位

⑲ 右手將濾網放回盅上，蓋回盅蓋

(31) 還杯

① 第一位品茗者起身，將杯子送回奉茶盤，往裡側放起，向泡茶師行禮，坐下

② 第二、第三位品茗者逐個起立送回杯子，向泡茶師行禮，坐下

③泡茶師起立（送客之意），品茗者起立、相互行禮後坐下（意指品茗者已告辭）

(32)回顧

①泡茶師靜坐片刻

②將自己的杯子放回奉茶盤上

③計時器歸零、關掉煮水器、茶巾放回茶巾盤上，茶會結束

三、純茶道期的小壺茶法（二〇一一年）

1、泡茶席

找一張泡茶的桌面，可以只是用於泡茶，也可以讓品茗者坐在桌旁喝茶。桌面如果適於泡茶，不必再鋪上桌布。泡茶桌可以是地面上的一處空間，泡茶者與品茗者就是席地而坐。

2、備具

在桌面鋪上泡茶巾，將茶壺、茶盅、蓋置擺放在泡茶巾上。奉茶盤擺放在茶壺和茶盅的前方，杯子排放在奉茶盤上（以上稱為主茶器，放在泡茶者正前方）。將煮水器擺放在主茶器的左側，這個地方的桌下放一張小茶几，上面擺放水盂、保溫瓶、品水壺（左側這些茶具稱為備水器）。泡茶者右側的桌面擺放茶荷、茶巾、渣匙、計時器等的輔茶器。右側的桌下也可以擺張小茶几，放置今天所要沖泡的茶葉、葉底盤，以及茶食盒、筷子、懷紙（就是茶與茶食器）。如果只有左

側的茶几，就把茶放在輔茶器的右側，茶食器放在左側的茶几。坐上泡茶的位置，檢視四大茶器區擺放的完整性，衡量左右手拿取的距離與方便性。

3、開始泡茶

品茗者就座妥當，泡茶者坐上泡茶位置，將茶巾移到主茶器的下方，以就座的方式互相行禮。

4、備水

泡茶者持保溫瓶將水倒入煮水器；也可改成冷水壺，將冷水直接倒入煮水器後加熱。

5、備茶

持茶葉罐將茶撥入茶荷，估計是這次泡茶要用的茶量。如果是一次性的茶包，也要在茶會之前倒入茶葉罐內。

6、識茶

捧著茶荷，仔細端詳，瞭解茶葉的各種狀況，作為如何沖泡的依據。

7、賞茶

傳遞茶荷，讓品茗者在喝茶湯之前先欣賞茶葉（也借此瞭解等一下泡茶者決定水溫、茶量、浸泡時間的原因）。泡茶者用眼光陪伴著品茗者的賞茶。

8、備品水壺的水

在品水壺上倒滿已燒開的泡茶用水（放著降溫，以備品水之用）。若使用未加溫的泡茶用水，

此動作省略。

9、決定泡茶水溫

調節水溫。若是需要特高溫的茶，將壺用熱水燙過，溫壺的水倒在水盂內。

10、置茶

持茶荷將茶置入壺內，茶量太多、太少可以加以調整。

11、泡第一道茶

在茶壺內沖入適量的泡茶用水，放下煮水器，蓋回壺蓋。

12、計時

按下計時器，關注茶葉在壺內浸泡的情形。（品茗者一路看到茶況、置茶量、水溫，以及現在的浸泡時間，心中思量著其中的道理。）

13、倒茶

茶葉所需的浸泡時間到了之後，將茶湯全部倒入茶盅內。儘量瀝乾，直到每秒滴一滴的樣子。

14、分茶

分別在每只杯內倒入適量的茶湯。

15、端杯奉茶

留下自己的一杯，持奉茶盤，依一定次序，請品茗者從奉茶盤上端取杯子。

16、品茶

大家不約而同地品飲茶湯，想要讓茶湯降溫的人可以稍微等候一下。（大家仔細欣賞著茶湯的色、香、味、性，並前後印證剛才看到的茶況、茶量、水溫、時間。）

17、泡第二道茶

泡茶者打開壺蓋，判斷茶葉還有多少「水可溶物」，知道茶葉被泡成什麼樣子了，要不要調整水溫、應該浸泡多久。提壺沖水，計時器歸零重新計時。（大家關心茶葉的浸泡，關心在第一泡茶湯的狀況下，所做的水溫調整是否適當，這一道應該浸泡多少時間。）

18、持盅奉茶

第二道茶湯倒出後，持茶盅分別向品茗者奉茶，直接持盅或是放在奉茶盤上皆可，最後也為自己倒上一杯。

19、供應茶食

在品飲兩道或三道茶湯後，泡茶者拿出懷紙，一張張鋪放在品茗者面前的桌上，拿出茶食盒，用筷子將茶食一份份放在懷紙上，請品茗者持懷紙品賞茶食。

20、品賞茶食

茶食就是一口或兩口的大小，而且不用吐渣、容易咬食、不易黏牙。品嘗完畢，用懷紙擦拭一下手指，折疊好，準備自行帶走。

21、泡第三道茶

打開壺蓋，看葉底，決定接下來的水溫與浸泡時間。泡妥、持盅奉茶。

22、品水

喝完第三道或第四道茶湯，泡茶者拿出品水壺，在每位品茗者的杯上倒上已經降溫了的泡茶用水，或是未曾加溫的泡茶用水。（水是茶湯的一部分，我們知道了水，就更知道了茶，而且水也是可以獨自品嘗的）。

23、備葉底

持渣匙將壺內泡過的茶葉撥出一部分到葉底盤，將渣匙放在葉底盤上或葉底盤的一側。直接端葉底盤或將葉底盤放在奉茶盤上，傳遞給品茗者觀看葉底。

24、賞葉底

從泡開的葉底理解該泡茶的生長環境、製作與沖泡的情形，對照剛才看到、喝到的茶葉與茶湯的色、香、味、性。泡茶者以目光陪伴著品茗者欣賞葉底。

25、泡茶結束

葉底盤送回後，泡茶者將葉底盤歸位，將自己的杯子放回奉茶盤，意味茶會就要結束。

26、還杯

品茗者將杯子送回泡茶席的奉茶盤上，並向泡茶者表示謝意。（泡茶者也可以端著奉茶盤前去

收取，品茗者主動將杯子放回奉茶盤上。）

27、茶會結束

泡茶者整理奉茶盤上的杯子，收拾桌面，將茶巾放回輔茶器的地方，結束茶會。

評鑑泡茶法與
品飲泡茶法

為了評鑑茶的品質差異所採取的泡茶方法稱為「評鑑泡茶法」。相對應地，為了欣賞、享用茶，所採取的泡茶方法稱為「品飲泡茶法」。評鑑泡茶法是以相同的水溫、相同的茶水比例、相同的浸泡時間，泡出茶湯用以比較數種茶間品質與茶性上的差異；品飲泡茶法則是就每一種茶，採取最適合它的水溫、茶水比例與浸泡時間，得出最能代表該種茶品質特性的茶湯供我們欣賞與享用。

評鑑泡茶法最常使用的器具是「鑑定杯組」，由一隻「審茶杯（含蓋）」與「審茶碗」，或再加上一個「審茶碟」組成。審茶杯的容量是一百五十毫升，審茶碗是兩百毫升。將三公克的茶樣放入審茶杯中，以將近攝氏一百度的沸水浸泡五到六分鐘，然後將茶湯濾出倒於審查碗內。先是審看碗內的湯色，再聞杯內茶葉的香氣，接著喝茶湯嘗滋味。聞香氣還分成聞熱香、聞中香與聞冷香，喝茶湯要待溫度降到不燙嘴的程度。如此地一杯一杯聞下去，一碗碗喝下去，最後再將審茶杯內的茶葉倒出，審看被泡開後的「葉底」。就這樣，比較各種茶在湯色、香氣、滋味，甚至外觀

上的差異與特性。另外被應用到評鑑泡茶法的器具還有「蓋碗組」，由蓋碗與茶碗組成。將定量的茶葉（如五公克）放入蓋碗，沖泡後將茶湯濾出倒於茶碗內。蓋碗用以聞茶香與看葉底，茶碗用以看湯色與嘗滋味。這種鑑定法可以將茶樣沖泡數次，分別鑑定各種狀況下的茶葉表現。另外一種評鑑泡茶法的器具是「鑑茶碗」，就只有這個碗。將定量的茶葉（如五公克）放入碗內，數個時間段後，持湯匙在「含葉茶」中聞香與嘗味，最後連帶看葉底。無論是那種形式的用具，評鑑泡茶法都是在統一設定的條件下將茶泡出，審看每種茶在這個狀況下的茶湯表現。茶葉浸泡的條件無需一成不變，但在從事相互比較的數種茶間是一致的。

以評鑑泡茶法泡出的茶湯是不是就是「標準茶湯」呢？不是的，僅能從中瞭解該茶樣的狀況，如各種不同類別的茶葉比較。這碗茶特別濃，我們就知道這茶樣所代表的那批茶的「水可溶物」特別豐富，平時飲用時的置茶量要少一些或浸泡的時間短一些。如果評比的結果發現這碗茶的苦味特別重，那我們在品飲泡茶時就將水溫降低一點。若是同樣茶類間的比較，主要是想知道哪一碗茶的品質較佳，以作為進貨或定價的參考。

由評鑑泡茶法推想到品飲泡茶法，我們就很容易理解到那是為了品飲到一杯好茶，而為那種茶「量身訂製」的泡茶法。泡茶之前會很仔細地觀看它的發酵程度、揉捻輕重、粗細與老嫩、焙火與陳放的情形……，然後決定用怎樣的水溫、多大的茶水比例、多長的浸泡時間，甚至於關心到適當的沖泡器，設法泡出這壺茶最好的茶湯。這種泡茶方式或許會將一壺茶沖泡好多次，每一次

也都要調整浸泡的方法，以達到當時茶葉可能的最佳狀況，即使已沖泡到了第八次。

評鑑泡茶法與品飲泡茶法的差別不在於泡茶用具的不同，而是因為目的性不同而採取了不同的泡茶方式。如果我們選用了「鑑定杯組」，然而採用的是品飲泡茶法的方式，我們仍然說是「品飲泡茶法」。由於鑑定杯組的方便性，在課堂上講授「各種茶之認識」時，就經常使用數組鑑定杯同時沖泡不同類型的茶，但是每組使用著各該種茶所需的水溫與浸泡時間，這樣的泡茶法當然是「品飲泡茶法」。

配合二種泡茶法的喝茶方式與態度也是不一樣的，喝評鑑泡茶法的茶湯時是以「當茶的醫生、當茶的法官」之心態來對待的，喝品飲泡茶法的茶湯時是以「作為茶的朋友」之心態來對待的。

作為茶的朋友，不嫌茶之品質，當喝到等級不是太高的茶時，會以那種等級的心態來欣賞它，來與它為友。

各種泡茶情況的
茶水比例

「各種泡茶情況」分成使用場合的不同與飲用目的不同。幾位朋友來家做客，正式泡一壺茶招待，這是第一種場合；這幾位朋友坐一下就要走，每人用蓋碗奉一杯茶，這是第二種場合；今天舉辦某一項活動的開幕式，數百人與會，備個大桶茶請大家喝茶，這是第三種場合；單位裡供應同仁整天的用茶，泡桶雙倍的濃縮茶讓大家兌著開水喝，這是第四種場合；家人出去郊遊，準備一瓶茶水路上解渴，這是第五種場合；辦公桌或書房裡，一邊做事一邊喝茶，一邊讀書一邊喝茶，這是第六種場合……（茶文化專業的泡茶技藝課有所謂的「十大茶法」）。為了鑑定多種茶彼此間的品質差異，使用鑑定杯組在相同的水溫、用量與浸泡時間下，看看它們的茶湯表現，這是第一種飲用目的；為了欣賞一泡茶，使用最適合這泡茶的水溫、茶水比例、沖泡器質地、浸泡時間，求得最高品飲效果的茶湯，這是第二種飲用目的（泡茶技藝課裡有所謂的「評鑑泡茶法」與「品飲泡茶法」）。

無論是哪一種場合或哪一種目的，我們在泡茶時都會提到「用多少茶葉泡多少水」，也就是茶

水比例的問題。使用「國際評茶鑑定杯組」或「大桶茶」的時候，我們會經常聽到「使用三公克茶葉泡一百五十毫升水」的教條式話語；使用小型壺泡茶時，我們會常說「用三分之一或四分之一壺的茶」。前面三公克茶葉泡一百五十毫升水的方式，又被稱為是百分之二的茶水比例；而談到「蓋碗奉茶」的時候，又會建議大家使用百分之一點五的茶水比例；但是到了以壺泡茶的「小壺茶法」時，又不以百分比來形容茶水比例了，為什麼呢？

實驗的結果，使用水量百分之一點五的茶量，以適合它的水溫浸泡十分鐘，茶葉內的水可溶物質已充分溶出。這時的濃度不但幾近於一般人喜歡的程度，湯溫也降到可以馬上飲用的時候，在茶湯與茶水不分離的情況，慢慢飲用也不致於變得太濃（這種泡茶方式稱為「含葉茶法」）。百分之一點五的茶水比例是可以應用到「國際評茶鑑定杯組」或「大桶茶」的，只是前者在評茶過程中茶湯容易變得太冷，而在後者有無法補救茶葉品質的問題。但在使用百分之二的茶水比例時，就必須加以「浸泡時間」的掌控。我們經常聽到使用百分之二茶水比例的「國際評茶鑑定杯組」泡法時，都會加上「浸泡五到六分鐘」的附加條件（事實上五到六分鐘也只是大約值），所以使用百分之二茶水比例在「品飲泡茶法」上時，必須熟悉當時茶況所需的水溫與時間。如遇到該泡茶葉的原料太粗老時，可提高水溫或增加時間。

不論百分之一點五或是百分之二，都是準備泡一道的茶葉用量。如果想連續泡幾道，如泡五道，那就使用「小壺茶法」好了。將茶量放至壺的三分之一或四分之一（依茶葉鬆緊的程度），

這樣的置茶量大約是「評茶鑑定杯」的五倍，所以第一泡的浸泡時間要縮短成五分之一，也就是一分鐘左右，泡數也增加到五道。

綜上所述，百分之一點五的茶水比例是經濟型的用茶量；百分之二的茶水比例是較易調節茶湯品質的用茶量；小壺茶的茶量是可以連續沖泡數道的用茶量。為什麼前者用茶葉的重量，後者用壺容積的占比來決定置茶量呢？因為前者水多茶少，容易目測茶葉的重量，而水量往往是已經知道的；後者重點放在茶與壺容積的比例，用茶重來評估反而不容易。

一般辦公室的杯子有效容積約兩百毫升，若使用百分之一點五，其置茶量是這麼算的：200 c.c.×0.015＝3g；如果使用百分之二，則是：200 c.c.×0.02＝4g。前者浸泡十分鐘以上飲用，後者在五到六分鐘間，自行控制。三公克、四公克的茶量是很少的，想濃一點就加一片茶葉，想淡一點就拿掉一片茶葉。

計時器使用的爭議

將一壺茶泡好，除水質、水溫、壺質、茶水比例之外，就是時間的掌控了。同樣的茶水比例，浸泡得太久，茶湯就會變得太濃；浸泡的時間不足，茶湯就會變得太淡。茶量增加了一些，時間就要縮短一點；茶量減少了一點，時間就要延長一些。水質、壺質、茶量、水溫都已確定，沖水入壺後，剩下能掌控的就只有浸泡的時間。

有人認為不必太計較時間，濃一點是茶，淡一點不也可以喝。沒錯，但如果要獲得茶湯最佳的狀況就不得不斤斤計較。如果茶湯代表的是泡茶者的一件作品，那就不能不仔細推敲應有的浸泡時間，且精準地執行它。

計算茶葉浸泡時間，有人主張用心算，有人主張憑直覺，有人是看茶壺外表水乾了的程度。甚至有人說：「時間到了，茶葉會告訴我。」我們實驗過，除非是自己常泡的茶，被泡的茶也是自己熟悉的品質，使用的也是自己習慣的茶具，在沒有太大的外來干擾下，尚可將每道茶泡得很精準。但是換了陌生的狀況，或是與客人談起了特別興奮的事，往往還是會把時間忘掉。

我們主張用一計時器來協助，是電子錶（砂漏的誤差太大），有向前計數的功能，歸零時不會

發出響聲者。不能使用倒數的計時器，因為要每次設定時間才可以開始泡茶，這是不實際的，應該是沖完水，蓋上壺蓋，按下計時器即可。等自己盤算的時間到後就將茶湯倒出，下一次計時的時候才行歸零。

不要怕別人笑，以為我們不會泡茶，或是新手才使用計時器。我們可以回答說：「是的，就是怕把茶泡壞了對不起它。」但泡茶時也不能緊盯著計時器看，還是要把心關注到茶湯上，輕數著自己的呼吸，時間快到時才核對一下計時器。不能完全依賴計時器，否則哪次沒計時器怎麼辦。

需要用雙杯喝茶嗎

很多喝茶的朋友知道在一九八〇年代臺灣出現了聞香杯，長成小直筒形的樣子，配合著品飲杯（呈盞狀且較短）應用在喝茶的場合上。這是由於傳統功夫茶每喝一次茶都在茶船或另一個杯子內燙一次杯，覺得不衛生而產生的一種創新方法。泡好茶，將茶湯倒入聞香杯內，客人接過聞香杯，將茶倒入品飲杯，然後持聞香杯欣賞杯底散發出來的香氣，再持品飲杯飲用茶湯。第二道茶依舊倒於聞香杯內供奉，客人倒入品飲杯內飲用。這就是所謂的聞香杯品茗法或雙杯品茗法。

這樣的喝茶法很快地就傳遍臺灣，而且傳到海外許多喝茶的地方，因為新鮮、有看頭，而且顯得很內行的樣子。還有許多茶道團體為這樣的喝茶方式設計表演程式，如將茶湯從聞香杯倒入品飲杯時，是將品飲杯倒扣在聞香杯上，然後雙手舉杯在胸前翻轉一百八十度，使聞香杯朝上，然後放下杯子，取聞香杯聞香，端品飲杯喝茶。另一個表演團隊則是在罩好聞香杯後，在桌面上翻滾一圈，使茶湯從聞香杯倒入品飲杯。大家都還為這些手法取出很多動聽的名稱。

這樣的喝茶方式複雜化了，有人就質疑為什麼要將喝一杯茶複雜化了，衛生的問題可以從船外燙杯解決，聞香的問題也不一定要有一個專用的杯子不可。喝茶之前先聞湯面香，品飲之時在口腔

內賞香，喝完茶湯之後就持品飲杯聞杯底香。不但依舊可以完整欣賞到茶湯的全部，還可避免在操作雙杯時顯露出太多誇張的動作與表情。有人就在聞香時陶醉得不得了，一再搓轉著聞香杯，一再甩動著聞香杯。

茶也好，茶湯也好，都是或多或少帶有縮斂性的，所以自古就被體悟出精儉的特性。能少一點比多一點好，將精力放在茶道的本體上。

茶界稱謂

談論茶文化，總會說到人與事，什麼人在從事著怎樣的茶事工作。人物在茶界擔任的角色差異也正可說明茶文化的方方面面。這些不同的角色會有不同的稱謂，大家在應用上就出現許多有趣的畫面。

茶友（Tea Drinkers）是最廣泛的稱謂，只要是喝茶的人，或是從事茶工作的人都可以稱之為茶友。在談茶的聚會上，各層各類的人聚集一堂，這時稱大家為茶友最為妥當。一度有人用茶人代替，後來隨著茶文化的進程，茶人演變成別有所指的狹義性稱謂。

有些茶友確實將茶變成了朋友，私下非常用心地研究、從事著茶的認識與沖泡；或博覽茶書，瞭解茶文化演變的過程，理解茶思想的內涵；或關注品茗環境，關心時下茶友們喝茶的狀況，關心茶藝業起起落落的情形。這樣的茶友往往會自稱為茶文化工作者（Facilitators of Tea Culture），我們也認為茶文化工作者正可準確地稱呼這樣的茶友群。

有些茶友集中精力研究茶的製作、研究茶的評鑑與品飲、研究茶的沖泡與茶器、研究茶史與思想、研究品茗環境與建構、研究茶道的表現方法、研究茶文化的行銷。這些茶友專心研究，甚至

專業性地從事，所以難免有所心得而有自己的著作。這樣的茶友我們可以稱之為茶師（Tea Masters）。不要把它想成製茶師，製茶師是製茶師。如果叫成茶道師，又無法涵蓋全部的意義。

有些茶友在精研茶學之後有了自己的創見，這些創見又能拓展、豐富茶文化的領域，可能在當代或未來為茶文化帶來新的發展與面貌，這時我們稱他們為茶人（Tea Guru）。這個稱謂有歷史上的意義，而且符合茶道精神，比起「茶道大師」要潛沉得多。如果剛才說的那個領導性功能很明顯，而且已寫入歷史，可以在茶人前面加個「大」字，而稱呼為大茶人（Great Tea Guru）。

在茶文化進展中，扶持它成長、發展的周邊力量是具有關鍵性重要的，這力量可能是財物的提供，可能是言論、政策的支持。這些茶友可能從事茶葉生產與買賣，也可能參與茶文化的工作，或只是關心、喜歡茶事而已，我們稱這些茶友為茶文化護主（Patrons of Tea Culture）。

有些茶友在茶界具有一定的專業能力，這些專業能力經常經過一定的檢驗方式方始取得。如專精於某類或多類茶製作的製茶師（Master Tea Maker）；專精於評鑑茶葉製成品質與特性的評茶師（Tea Appraisers）；專精於能穩定泡好各類茶的泡茶師（Tea Brewing Masters）；專精於表現茶道之美與服務性工作的茶藝師（Tea Art Masters）。

以上是以人為主體的幾個用詞。一開頭我們就下意識地把茶友定義為喝茶的人，連茶都不喝，或是不喜歡喝，那就進不了茶的國度，所以喝茶（Tea Drinking）是最寬鬆、廣泛的用語，只要愛喝、習慣喝，即使不求甚解地喝。喝茶可以變得是種享受，雖然還是

不甚瞭解，但是以愉快、欣賞的心情喝它，這是屬於賞茶（Tea Appreciation）。如果要深入瞭解茶之色、香、味、性，以及品質的高下與缺失，那就是常說的要當茶的醫生、當茶的法官，是以評茶（Tea Appraisal）的方式喝茶。另一種喝茶的方式是評茶加上賞茶，而且是以評茶的能力為基礎，以賞茶的心態對待之的品茶（Tea Savouring）。這是能夠就茶賞茶的一種喝茶方式，依茶的類型、季節、地理環境、製作時的氣候、製作者的程度、沖泡的狀況等等來認識和欣賞它，而且與茶為友的心情大於占有它的心情。

「茶人」一詞的應用

茶界有很多專業性的工作職稱，例如能掌控製茶技術的「製茶師」，茶葉初製廠需要這樣的專家；如能以感官評鑑茶葉製成品品質與特性的「評茶師」，茶葉精製廠及茶業公司的品管室需要這樣的專家；如能有效控制茶湯濃度與茶性的「泡茶師」，茶藝業與品茗時需要這樣的專家。以上這些職稱都是比較強調技能性的，如果偏向於藝術性、思想性、道德性，大家就不便輕易地用「師」了，如稱呼在茶道領域上有一定心得的人，就少有人用「茶道師」；稱呼出大力支持茶文化的人也叫作茶文化護主。；至於已經被使用的「茶藝師」，還是偏向技能性的用法。結果，在茶道領域上有一定心得的人要怎麼稱呼呢？

不用茶道師，那用「茶道大師」如何？您會說那是特指高高成就的人，但是我們仍然不喜歡「大」字與「師」字，因為不夠謙卑，不像茶道領域的風格。在中、日茶界已使用很長一段時間的「茶人」是頗為適當的用語，只要我們再加以提醒。茶人在字面的意思沒有將我們需要的內容表達得很清楚，但夠「謙」、夠「虛」、夠「大」。我們稱呼在茶道領域上有一定心得的人為茶人，稱者不會覺得肉麻，受者也沒太硬塊的壓力。遇到一代宗師級的人物，我們可以再加個大

字，而尊稱為大茶人。至於有人用過的「茶師」，除了「師」意太重，還容易被理解為製茶師。偏向於藝術性、思想性、道德性的職稱往往是別人對他的尊稱，不會有人自稱為茶人，就如同不會有人自稱為詩人、音樂家、學者一般。有人將茶人普及化使用，只要是與茶有關的人都稱為茶人。但是與茶有關的領域都已有了各自的稱呼，如種茶的稱茶農、製茶的稱製茶業（者）、賣茶的稱茶商、喝茶的稱喝茶人或愛茶人，茶人就留給茶道使用。

如果不屬於茶人，要怎麼稱呼在茶道或茶文化領域工作的其他人呢？如他勤於研究茶書、沉浸於茶道的生活方式、喝茶喝得很有心得，這些人就自稱或被稱為「茶文化工作者」如何？

茶人是不怎麼起眼、不是很氣魄的稱謂，大家恨不得用「茶道大師」來得驚心動魄，也因此茶道大師如今在一些地區已氾濫成譏諷的話語。當人們稱呼我們是茶人時，我們不應該覺得怎麼只是「茶界的人」而已，而應該興起「茶道界舉我等為代表」的念頭，因為茶人確是這個意思。

茶人是茶道界、茶文化界的正面性代表人物。「茶人」與「茶學」、「品茗空間（茶席）」同為茶文化發展的三根柱子：茶人讓人們看到茶道在與自己同樣的軀體上產生的效用；茶學讓人們知道茶道是完備且豐富的知識結構；茶道建築（品茗空間）讓人們容易在心裡有個茶道的圖像。茶人是尊貴、富貴任性的稱謂，且又那麼有茶味。

茶人可以只是個人俱足，悠游於茶道之中，也可以致力於教育與傳播，讓更多的人參與到茶道生活裡來，也可以努力開拓茶道的「思想」與「作為」，使茶道的領域更為寬廣。這三方面的茶

文化工作者或許很多，但必須有具體成績與影響力者方足以承受茶人的稱呼。如果他的成就在茶文化發展歷程中起到大幅改革或大量添加的效益，那應該是一代宗師的大茶人了。

茶是容易保存的食品

現在一般人常認為茶葉不容易保存，買回來後打開包裝就要快快喝掉，否則也要收藏到冰箱裡去。也常聽到這樣的聲音：你不要以為這是頭等茶，放一段時間不喝，與普通茶沒有兩樣。到茶行去買茶，愈是高檔的店面，裡頭擺置的冷凍櫃愈多。這與生活品質的提高、食物保鮮觀念的加強不謀而合，形成了看似先進而忽略了它的不良後果。

不良的後果有三：第一，大家不敢放心地買茶，總要思量著短期間內能喝掉多少茶；買了以後，也要擔心如何保存，就如同買魚買肉一般。第二，助長了茶葉未能完全製作完成即行上市。標準的製茶方式是要將茶做得品質相當穩定後才算大功告成，但由於時髦的保鮮方式已被視為當然，製造者也就不覺得自身有何差錯。第三，犧牲了「老茶」發展的空間，削弱了喝茶人享受老茶的機會，這個原本可以占有三分之一市場的空間也因此被壓縮了。

茶，商品茶，原是可以長時間保存與飲用的乾貨食品。老一輩的製茶師傅就經常談到新茶的存放，思慮著如何將茶的品質做到穩定，讓消費者喝了不會覺得寒氣太重，且能喝上一段時間還不至於變味。這種考慮包含了各種茶類，傳統的日本綠茶也講究春天的新茶留到秋天才喝。這個品

質的穩定就是製茶上所謂的「精製」，尤其指成品茶「後熟」的部分。

這個道理有如木材：剛砍伐下來，乾燥處理後的木料，雖然含水量已達到某些地區家具製造的要求，但製成桌椅後仍極易變形或龜裂。因為這樣的木材，活性尚未完全消失，吸濕力尚強，所以製成的家具失敗率很高。因此，講究的做法是要將木料放上一段時間後才使用。茶葉也是如此，若將成品茶的品質做穩定了，只要合乎一般乾貨食品儲存的要求，如防濕、防光、防雜味等，喝個半年一年是不成問題的。這樣的茶葉，長期存放還可以塑造成另一種「老茶」的風味。

從事茶葉買賣的朋友看到這裡會覺得不合實際，因為新茶一上市，大家就搶著買、搶著喝，哪來時間慢慢的精製、後熟。而且等你處理到所謂的「品質穩定」後，市場的價格也降到不是原先搶著進貨時的狀況。這個問題可有這樣的解套辦法：搶購新茶期間，只要將茶處理到「新鮮喝」可以過關的地步，就在第一時間內趕快將其賣出。接著在大量生產期間再行大量進貨，再行從事「穩定」處理。這時的市場已過了飢渴的階段，大家開始有閒工夫來評頭論足，你的精製產品正可放上檯面上高談闊論。接下來呢？是漫長的斷產季度，市場在上一季存貨消化後，會有第二波的需求。那些製作不完備的茶葉已開始起了品質上的變化，你正可適度地加碼出售。精製的辛苦在這個時候可以得到回報。

產銷雙方的問題解決了，大家就可以不必那麼緊張地買茶、喝茶與存茶。

論小包裝茶的功過

這裡所說的小包裝是指將成品茶包成一小包一小包的那種。每包的茶量或八公克、或十公克、或十二公克。為求防潮，通常都以鋁箔袋包裝，而且風行將袋內空氣抽掉，且冷凍貯存。這種做法開始於「綠化」（即採取極輕度發酵且不焙火的製法）鐵觀音於二〇〇〇年後在中國興起之時。由於取用的方便，且適應冷凍保存不宜大包取出再行放入的限制，小包裝茶迅速流行開來，甚至於擴展到其他茶類，擴展到鐵盒包裝內還是許多鋁箔小包裝、瓷罐內還是許多鋁箔小包裝。

初接觸到這種包裝方式的人，都會顧慮到過度包裝與環保的問題；對泡茶美感與茶道精神比較敏感的人，會覺得當場撕開鋁箔袋倒茶入壺太過草率，而且容易掉落茶葉，茶量也受到袋數的約束。泡茶前要充分認清茶葉也不是很方便，即使先移倒入茶荷，這撕、剪、倒的動作對茶來說就不夠尊重；對茶葉品質保存問題敏感的人，會懷疑為什麼要這般包裝，難道茶葉是那麼不易保存的食品嗎？這樣的包裝對茶葉的後熟是否造成不利的影響？對條形茶、鬆散的茶是否造成包裝與使用上的不便？

小包裝茶是在講究泡茶的情況下產生的，初步的講究造成了上述的這些問題。進一步我們還要考慮到茶道精神與境界、要考慮到對茶葉的有效呵護（包括成品茶品質的後續發展與保存運輸上的要求）。泡茶前儲存用的大茶罐、高濕地區的乾燥箱不可少，泡茶時專用的小茶罐不可少。泡茶前將茶葉移放入小茶罐、賞茶時再將之倒於茶荷、置茶時持茶匙將茶葉從茶荷撥入壺內，並仔細斟酌茶葉用量。

製茶一些用語的界定

喝茶的朋友與茶葉買賣的人或與製茶界人士在談論一些茶事時，經常發現所用的詞彙在認知上有所差距。對茶葉生產製造上比較熟悉的人還可以就對方所述說的言詞，推斷他所用詞彙的意思。但初入茶界的朋友就難了，因為他會以東邊聽到的詞彙，拿來試圖理解西邊所講的內容，往往造成了錯誤。

茶青從茶樹採下後，如果要製作不發酵茶，接下來的步驟是殺青。倘若希望茶青先消失一點水分，或是讓葉面的雨、露乾掉，就攤放在陰涼通風的地方讓其「晾青」。如果要製作發酵茶，採下的茶青就要進行「萎凋」，萎凋包括日光萎凋與室內萎凋，這是引起發酵的前期作業。萎凋的作用與晾青有點類似，尤其是室內萎凋，都是放著不動，所以二個詞彙經常被混用。我們希望「晾青」只用在不發酵茶上，「萎凋」只用在發酵茶上。

萎凋是要讓茶青各部位細胞的水分有序而平均地消失一部分（非全乾），然後引發各細胞的發酵。這樣消失的一部分水分可以很形象地稱之為「走水」，稱之為「消水」也可以，但不要叫成「失水」。因為失水與積水是萎凋不良的兩項缺失，失水是水分消失得太快，還來不及發酵就乾

了；積水則是水分消失得太慢，葉緣都已發酵紅變，中央依然達不到引起發酵的萎凋程度。這是走水、消水、失水、積水各詞彙間的關係。

殺青後都要經過或輕或重的揉捻，揉捻後的茶是濕漉漉的，如果分成二次乾燥，第一次稱為初乾，第二次稱為足乾。乾燥後通常要經過一系列的精製，這時茶葉難免有點回潮，最好再一次「複火」，以穩定製成品的品質。茶葉存放期間，如果含水量超過了標準，還可以繼續以複火或其他常溫的乾燥方式再次乾燥。另一種成品茶的加工方式是希望成品茶變得溫暖一些，喝來有股火的香氣，於是拿來用火（即高溫）烘焙一下，這要稱為「焙火」。「乾燥」是將茶的水分蒸發掉，「複火」是補足乾燥的不足，「焙火」是利用熱能改變成品茶的品質特性。有人將乾燥、複火都說成焙火，雖然都是「用火」的工序，但目的不同時應給予不同的稱呼，而且焙火也只有使用在採較成熟葉製成的烏龍茶上。

經過焙火加工的茶，茶性會變得比較溫暖，而且有股火香。這種茶相對於不經焙火的茶，我們常以「熟茶」、「生茶」區分之。在茶界會有「您習慣喝生茶還是熟茶」的問候語。但是這二十年來，不管臺灣海峽東岸還是西岸，熟火茶在綠茶風暴中幾乎滅了頂，讓乘機而起的普洱茶掠奪了「生」、「熟」兩個稱呼，而有所謂的生普與熟普之稱。但市面上所說的普洱茶生熟是指有沒有渥堆，有渥堆的就稱為熟普，沒有渥堆的就稱為生普。雖然渥堆也有點「熟」的效應，但畢竟與烘焙的感覺不同。再說，普洱茶類是不宜以焙火作為改變茶性之手段的，所以我們希望將生、

熟留給部分發酵茶的葉茶類，普洱茶的有無渥堆就說成「渥堆普洱」與「存放普洱」。一年前，焙火的武夷岩茶、焙火的鳳凰單叢就曾與沒焙火的鐵觀音、普洱茶同臺出現在市場上。現今更是有、無焙火的鐵觀音同時亮相，正是需要以生、熟來區別有無焙火的茶類了。

我們還在茶葉店裡聽到您喜歡清香的還是濃香的？就字面意義來解，好像濃香比清香要香一些，但進一步詢問後才知道「清香」是指未經焙火的茶，「濃香」是指焙過火的茶。我們在茶葉分類上是將焙過火的部分發酵茶（排除了白毫烏龍與白茶）稱為「熟火烏龍」。如果將這類茶稱作「熟茶」，不論是焙了三分火、五分火或是八分火，就可以與那些不焙火的「生茶」區分開來了。

述說老茶

最近茶界愛說老茶，不是針對普洱茶存放年分的話題，而是另有所指的「存放」。他們心目中的主角是烏龍茶類，尤其是採較成熟葉製成的鐵觀音、凍頂、武夷岩茶、鳳凰單叢等，因為這類茶除了新鮮喝外，是可以講究存放成老茶的。至於以採帶芽心嫩葉為主要原料的茶類，雖然也可以存放，但沒像上述的茶，已成了老茶的特殊族群。

上面所說的「採較成熟葉製成」的烏龍茶，在製成後可以不經焙火就直接飲用；也可以焙以不同的火候，如焙成三分、五分、七分火後再行飲用；也可以將它存放很長的時間，如五年、八年、十年、二十年以後再拿來喝。焙火讓這類茶喝來比較溫暖，存放讓這類茶喝來比較醇和，但這兩項加工是不需要綁在一起的。

一般說到老茶都會想到焙得黑沉沉的茶，以為老茶就是要焙重火後存放。焙到七、八分以後，成分多已炭化，無法期待往後太多的變化。要行存放的茶，只要製作到品質穩定，二、三分火，甚至於更輕，就可以開始存放了。

還有人認為存放的茶，品質不必太考究，甚至有人認為賣不掉的茶，焙焙火放著就是。存放是

高成本的，放個五年就要加一倍的成本，生命的歲月還沒計算。品質不夠好的茶，存放後的升值空間不大，白糟蹋了時間。

也常聽說存放期間，每年要拿出焙火一次。老茶是不可以用高溫複火的，否則原本存放的效應會被「燒掉」，結果只是變成焙火茶的樣子，而且一次比一次重火。存放期間如果含水量超標了（如超過百分之六），只能用低溫或常溫的方式乾燥，如果沒有受潮，就安安靜靜地讓它修練。

焙火茶

焙火茶是在茶葉製作完成後，施於烘焙的加工程序所得的茶。茶的烘焙不像麵包、魚肉來得那麼直接而快速，它是在茶葉已經製成可以泡飲之後，為了需要再給予火（高溫）的洗禮。這可能需要數小時，或是分成幾個階段進行，促使茶的品質特性逐漸轉變。轉變後的茶性會覺得溫暖些，茶湯與乾茶的顏色會往淺褐或深褐改變。

茶性是偏寒的，但是焙了火，或是製茶的原料成熟點，或是發酵程度重一點，都可減少寒的程度。但是以焙火來改變茶性的，只會發生在採較成熟葉為原料的烏龍茶上，如鐵觀音、凍頂、武夷岩茶、鳳凰單欉等。至於綠茶、黃茶、白茶、白毫烏龍、紅茶、普洱茶等都不適於以焙火作為此項加工手段。

焙火的主要目的在改變茶的品質特性，如果只是要讓初製後的茶葉變乾，我們稱之謂「乾燥」。如果乾燥後又回潮了、又受潮了，我們將之拿來再做一次補足性的乾燥，這是稱作「複火」。只有目的在改變茶的品質特性時才可以稱作「焙火」。乾燥很容易分辨，是從濕到乾的過程；複火的溫度往往不高（如攝氏九十度以下），它只是補行乾燥；然焙火的溫度可以高一些，

時間可以長一些。雖然多次的複火或是複火的溫度過高，也會造成焙火的效應，但起始的動機不同，採取的方式與效應是不一樣的。

傳統的焙茶以焙窟或焙灶為之，以草木灰覆蓋燃燒的木炭，用穿過灰層的輻射熱烘烤茶葉，再以灰層的厚薄控制溫度。這樣的焙茶法沒有烏煙，熱能的穿透力強，好好照顧可以焙出很好的效果。只是勞動力大，每人能照料的焙茶量有限，在大量生產的前題之下，紛紛改成了自動化的機器。

喝茶普及化與
茶葉名稱的關係

喝茶普及化的「普及」包括國內的普及與國際的普及。中國是全世界喝茶普及度較佳的幾個國家之一，但是我們身邊的人，不喝茶者還是彼彼皆是；除了亞洲地區之外的世界其他地區，喝茶的人口就更少了。所以我們現在說的「普及」問題並沒有地域之分。

一位對茶不甚瞭解的人，太多的茶名對他並沒有幫助，反而增加他的困擾，甚至於認為喝茶是一件不容易的事而退避三舍。我們經常試問喝茶、買茶的人，他們也都只是懂得龍井，而不知什麼太平猴魁，喝高檔鐵觀音的人也沒多少人知道什麼是鳳凰單叢。所以第一階段的茶文化推廣應該以簡單幾種茶名就夠了。

如果不是專業的喝茶人或是將茶作為貼身嗜好的人，大概都不會太深入理解何類茶有哪幾種品項，「簡單化」倒讓他們更容易對茶有完整的概念。例如將茶只分成綠茶、烏龍茶、紅茶與普洱茶。龍井、碧螺春、瓜片在這類人喝來是差不多的，七子餅、方磚、千兩茶也不是容易分辨得清楚。再說，茶的製作也不是那麼規範，小類別與小類別之間並沒有法制式的約束。你說這樣的茶

叫碧螺春，我說為什麼不能叫眉茶；你說這是武夷岩茶，我說為什麼不能叫大紅袍。

談到喝茶的普及，勢必是大批量的行銷，尤其是跨國的貿易上，太多的品項會造成庫存、品管和鑑定上的困擾。所以將大同小異的茶拼配成較大的批量是大茶業公司正規的做法，國際化的特大型公司甚至於要把來自不同國家的茶葉拼配到足夠一年使用的標準樣。這種情況更是需要商品項目的簡化。

上面都是談到茶葉名稱與等級的簡化，在茶葉名稱簡化上還有另一層面的問題，就是不要因為學術上的考量將茶名複雜化了。例如鐵觀音茶應該是要鐵觀音品種的茶樹製作而成的才可以，如果是用毛蟹或是本山的茶樹品種製造就不能叫鐵觀音。於是有人仗義而行，要求廠商要對消費者負責，什麼品種就叫什麼名稱，結果市面上突然增加了許多茶名。行銷人員必須花費許多精力才能讓消費者知道這些茶名的差異，因為這些茶的外觀看起來都差不多，喝起來也不是像綠茶與普洱茶的差別那麼大。在消費者的追問之下，還得陳述這些茶名在品質上的差異，結果又造成了另外一種新的困擾，某些茶名背負了品質不佳的註記。這些問題如果在銷售時都要向消費者說明白，非得在每個賣場設個教室不可，在國際的行銷上又要怎麼辦？

還好鐵觀音產區的人並沒有這麼要求行銷通路的人一定要這麼做。結果賣茶的人都叫鐵觀音，喝茶的人也都叫鐵觀音，再加上製作方式的突破傳統，數年間就征服了廣大原本喝香片與綠茶的北部地區。再看看相隔不遠的福建岩茶地區，歷史名茶百出，但是消費者只要一買，就準被別人

譏笑：「那種茶每年才生產多少，你怎能買得到真正的東西？」原本歷史的光環反成致命的枷鎖。這種現象在大批需求量的國際貿易上還將產生供貨的問題。將茶名分得那麼細，如何依原先提供的茶樣準確地供貨？同樣的問題也發生在普洱茶上。除了雲、川地區外，其他喝茶的人不會太在意普洱茶是指雲南地區生產的後發酵茶，還是四川、湖南等地生產的邊茶。普洱茶在他們心中就是後發酵茶的商品名稱，如果要將雲南地區以外的後發酵茶排除在普洱茶之列，只有縮小、限制了這類茶的發展。

談到這裡，一定有人認為上述這些理念與做法是符合了市場運作的規律，但卻犧牲了愛茶人對各類、各種茶獨立細品的機會。茶界還有一套做法，既可以滿足愛茶人的需求，又可以並行於上述的行銷體系之中，就是規格茶與標示茶的平行措施。

規格茶與標示茶

談到茶的普及化、國際化與大批量化，都要從茶葉名稱的簡化做起。一方面是廣大的消費者大多不求甚解，說得太細反而增加他們的畏懼感；一方面是「茶商品」生產、進貨、品管、庫存方面的需要，品項太多會造成一連串的困擾。

說到這裡，專精的老茶客、茶界的專家們一定要抗議。因為上述的簡化意味著「茶商品」都要經過「拼配」，結果品種風味找不到了、產地土壤風味找不到了、季節性的特徵消失了、老茶年分的風貌無從辨識、製茶師傅的個人色彩無從欣賞。

做茶的生意要有所取捨，當然你也可以兩者通吃。以大批量為主的做法是將自己所經營的「商品茶」都以自己規畫的名稱與等級定之，消費者只要認清某個商家的某號產品即可。這種做法的廠商必須將自己各項商品的品質控制好，否則A種茶這季是這個樣子，下一次買的時候又是另一個樣子，消費者肯定不敢依你的命名購買你家的商品。這樣子的茶商品稱為「規格茶」的做法。

為了服務對茶有特殊享用法的顧客，可以將不同風味或特質的茶給予個別的包裝，如同一山頭的同一季茶、同一茶樹品種做成的茶，甚至同一師傅做的茶都單獨成立品項。這樣的茶在包裝上

要有詳細的紀錄，包括「製作的紀錄」，茶青成熟度、茶樹品種、萎凋與發酵程度、揉捻程度、枝葉連理狀況、焙火程度等；包括「產地的紀錄」，茶區、山頭、海拔高度等；包括「時間的紀錄」，採製年度、日期等。特殊的市場需要下還可以有監製、焙茶師傅的名字。這樣的茶商品有別於上述「規格茶」而稱為「標示茶」。規格茶求其長年穩定的供貨，標示茶則不然，此批賣完為止。至於標示茶的標示準確度，有如規格茶品質的穩定度，都是市場占有率的基本條件。「標示茶」花在茶商品來源掌控的成本較高，所以末端銷售的相對價格要高一些，然而這是對茶有特殊喜好或是有意對茶深入研究的人必須付出的代價。

市場上還有一層空間是「老茶」的世界。這老茶不只是指「存放普洱」的老而已，尚包括長年存放後足以造就成另一欣賞境界的其他茶類，如以採開面葉為主要原料製成的烏龍茶。這「老茶」的市場更適合於「標示茶」的行銷方式，因為一看就知道存放了多久，而且欣賞老茶的人需要更多的「茶葉身世」資料。談到這裡，大家的腦海裡一定浮現「品質穩定」的問題。在規格茶上是難在長年「對樣」的穩定，在標示茶上是難在「包裝」後的穩定。這些問題有賴茶界共同思考解決。

泡茶盤變遷史

泡茶盤是放在泡茶桌上，將主要泡茶用具如壺、盅、蓋置，甚或茶杯擺放在上面用以泡茶的用具。一方面可以減少茶具與桌面的碰撞與磨擦，二方面也規範了一個區塊供作泡茶使用以免得桌面零亂。通常在泡茶盤的左側還有煮水壺，右側還有茶巾、茶荷、渣匙等的輔茶器，如果另備有奉茶盤放茶杯，則將奉茶盤放在泡茶盤的前方。

一九七○年代末到一九八○年代初，臺灣小壺茶法剛從閩粵功夫茶轉變過來，那時的泡茶盤是採取功夫茶雙層茶盤的形制，上層是蓋子，有許多小孔，泡茶時的殘水流到底層，去渣時將上蓋取下，茶渣就去在底層。但是盤面從原本功夫茶的二十公分直徑擴大到四十公分直徑，因為臺灣的壺杯加大了，而且增加了專盛茶湯的茶盅。材質非不鏽鋼即塑膠。那時大家還是盛行將壺泡在茶船內、在茶船內燙杯，所以必須有足夠容水量的泡茶盤。

一九八二年陸羽茶車誕生，其木製泡茶區就遭遇了挑戰，陸羽茶道教室畢業的茶友還能適應，外界的泡茶者就為難了。雖然茶車泡茶區上備有排渣排水孔，但習慣性地在泡茶區上隨意倒水就不行了。為了使用較薄的泡茶盤（免得泡茶時手臂提太高）、為了不讓桌面濕淋淋、為了不浪費

珍貴的泡茶用水、為了讓泡茶動作更精緻、為了可以使用茶車木質的泡茶區，陸羽小壺茶法改掉泡茶後將壺淋水、泡水，於船內或杯內燙杯的習慣。為了改變大家「泡茶後將壺淋水、泡水」的習慣，我們到處宣導沖水九分滿即可，不必沖滿後還要把泡沫沖出壺外。因為若是這樣，蓋上壺蓋後就得在壺外淋水，以便沖掉沾在壺外的泡沫與茶末；還得告訴大家將壺泡在熱水裡沒有提溫的效用（用溫度計測量的結果證明），也不會把茶泡得更好（有些茶還得降溫沖泡呢）；還得告訴大家船內燙杯不但不衛生而且容易把茶具磨損，若一定要燙杯就在船外為之。這些觀念改變後才不會用那麼多水，準備一個小水盂就足夠倒掉溫壺、燙杯、涮壺的水及去渣的葉底了。

等到大家養成了精緻泡茶習慣後，泡茶盤從厚厚的雙層改變成了淺淺的單層，而且開啟了木雕茶盤、石雕茶盤、瓷器茶盤、織品茶盤（只是鋪一塊布）的世紀。演變到這一階段，原來那股到處沖水、倒水的惡習又開始流竄起來，再加上從早到晚泡茶的營業場所之助陣，一種在木雕茶盤、石雕茶盤，甚或瓷器茶盤上接一條排水管到桌下貯水桶的泡茶盤，在市面上開始橫行。可以理解的，那是避免時時要清理水盂想出的辦法，但卻大大犧牲了茶道的形象。而且使用接管泡茶盤的用戶多位在顯眼的市面，讓初學泡茶的人誤以為那是理所當然，讓社會大眾誤以為茶文化進展的情形就是如此。那些精緻泡茶席上的「泡茶盤」是隱藏在較看不見的第二線。

市面上的現象是時代進程的反應，不容易用強制的力量改變，只有加強茶文化的教育、推廣，具正確觀念的茶文化工作者熱心泡茶、奉茶、品茗，方得移風易俗之效。

從泡茶電水壺的誕生說起

現在茶友們泡茶，不管在家裡還是在店面，經常看到的是一把電水壺，放上底座就會自動通電加熱，提起泡茶就已經脫離電源，沒有電線的拘絆。除了在茶友的泡茶桌上服務外，旅館客房內供客人自行使用的煮水器也已是大部分改用了這種款式。這樣的電水壺被家電用品界稱為「無線電壺」，還陸續發展到「無線電熨斗」等產品。

一九八〇年之前在泡茶桌上使用的煮水壺，除了放在電爐、微波爐、酒精爐、瓦斯爐、炭爐上加熱外，就是在壺內裝上發熱體，連接到固定在壺外的插頭。使用時須先插上電源加熱，水燒妥後，再拔下電源線，然後沖水泡茶。若還要加溫，得再插上電源線。雖然不方便，但因為水中電力加熱是較高效能且安全的做法，因此這樣的電水壺還是被茶友們使用了很長的一段時間。

一九八〇年起現代茶藝生活蓬勃發展，全套合理又適用的泡茶用具逐一被研發生產，上述無線電水壺首批被設計出來。第一次應市時的產品是水壺必須定點放在底座上才能對上電源接點，第二批的壺底改成了圓環式的接點，使得不必定向放置也可以對接上底座的電源。這個階段的電水壺都是茶界構思後委託小廠製作，後來家電業留意到了這項產品，尤其是歐洲的大廠，研發出了

水壺與底座電源結合的零件。這個元件一經開發完成，無線電壺、無線電熨斗之類的產品開始大量生產與行銷。因為這個關鍵性零件，電源連接器必須負荷高電流、必須無方向性的限制、必須容易對接，而且符合使用上的安全，尤其是水壺提起，底座暴露在外的時候不會因人獸的觸摸而觸電。這不能不說是喝茶人喝出的另一個意外收穫。

茶荷與茶盅的誕生

茶荷是盛放茶葉讓泡茶者與客人識茶、賞茶，並持之將茶葉置放入沖泡器的器皿。這是當代茶文化復興後產生的器物，之前只有荷葉形的小型盤狀物，與竹段剖開以後形成所謂的茶則。這兩樣功能類似的東西不是置茶入壺不便（如荷葉盤），就是識茶、賞茶時茶葉容易滑出。在用具不便的情況之下，人們泡茶時經常以手掌抓茶，從手掌上識茶、賞茶、甚至嗅茶，最後也以手掌將茶放入沖泡器內。

識茶、賞茶在茶文化復興初期並不受重視，但我們認為這二項動作是要泡好一壺茶、品嘗一壺茶很重要的先行功課，於是努力設計、生產這件器物。初期規畫時只想到要將「盛茶的盤狀物」與「方便倒茶的漏斗形器物」結合在一體，結果生產出來的東西是達到功能了，但不是一件有自己生命的作品。直到有一天，從縮口圓腹的花瓶得到靈感，建議陶家將花瓶從中間縱切剖開，依那樣的形狀製成這件識茶、賞茶兼置茶的用品。花瓶的肚子用以識茶與賞茶，瓶頸用以置茶，將肚子的中央拍平以便平躺在桌面。幾經修飾，目前流通於市面的「茶荷」於是誕生。

茶荷的荷當作名詞來念，但又取其陳裝茶葉的「負荷」意義。使用時將擬使用的茶量倒入或撥

入荷內，主泡者持荷識茶，並持之請客人賞茶，最後再以茶荷將茶葉放入沖泡器內。所以說茶荷

有量茶、識茶、賞茶、置茶的四大功用。

茶文化復興初期，茶湯在沖泡器內泡妥後，即以平均倒茶法直接將茶倒入每個杯中。後來發現

若不是客人圍坐桌旁時，這樣的分茶法是不方便的，因為客人分散就坐，如何拿著一把壺來回在

客人間倒茶？於是找了一個大杯子，將茶湯全部倒於這個大杯子內，然後再分倒入每人的小杯

子。當時最容易取得的這樣大杯子是咖啡具中的奶盅，不但是大杯子而且還有倒嘴，正是將茶湯

混合後分倒至小杯的適當用具。所以那個時代常看到每組茶具中搭配了一隻奶盅，而且被正式稱

作茶盅、茶海或公道杯。

茶文化復興不久，茶界都在努力建構一套完整的泡茶設備，其中的「主茶具」希望包含有茶壺

（或配有盛壺的茶船）、茶盅、茶杯（或配有盛杯子的茶托）。這時發現外來的奶盅不容易與傳統

感覺的壺杯融成一體，經過大家一番努力，乃於一九八一年設計成了能與壺、杯、托搭配的茶

盅。這個新誕生的茶盅除造型需與壺、杯、托協調外，在形制上幾乎有個通性，就是不再使用與

壺同樣的把手，而改為從上方提取的「圈頂式」或「夾耳式」。這個突破解決了壺盅同樣把手造

成的不協調。另一個通性是大部分茶盅在盅口上加上了不鏽鋼材料製成的活動式濾網，讓茶湯倒

入時順便濾掉原本茶壺無法濾掉的細渣。

從此泡茶基本壺組包括了茶壺（或有茶船）、茶盅、茶杯（或有杯托），茶壺用來泡茶，茶盅

用來盛放全部的茶湯，茶杯用來分茶、喝茶。茶盅除了容納全壺的茶湯，用以控制茶湯的濃度並使之濃度平均外，還兼具濾掉細渣的功能。

壺盅你儂我儂

茶壺泡好茶、蓋碗泡好茶，將茶湯一次全部倒入茶盅內，一方面將泡好的茶湯控制在我們喜歡的濃度，二方面將茶湯的濃度調勻，三方面用以倒茶給客人喝。有些人擔心這樣倒來倒去會降低了茶溫、發散了茶香，但事實上不會的。先說溫度，剛倒出來的茶湯是很燙的，都必須降點溫才可以飲用；再說香氣，無需計較那一點點的，否則放在那裡不是也會發散，難道要快快喝進肚裡。有人又說，茶具精儉為尚，能不用就不用，倒茶可以直接入杯，擔心不均勻可以使用平均倒茶法。但是遇到客人不是圍坐在一起喝茶，如何拿著茶壺或蓋碗在客人間為他們平均倒茶？再說也很難避免茶湯滴落到處。所以一九八○年代後期，茶界逐漸接受茶盅為「主茶器」的一分子。

如上所述，茶壺和茶盅是放在一起的，它們的造型必須協調，都是側提把、都是提梁把、都是飛天把不是好的現象，所以茶界將盅改成圈頂式的提法。茶盅的容積不能小於茶壺，否則無法一次將茶湯與茶葉分離，失掉控制茶湯濃度的意義。茶盅還可以配得比茶壺大二倍，以便二道茶加在一起奉一次茶。當然也可以一壺配二盅，泡完二道後一起二盅奉茶，解決了人多壺小的問題。

茶盅還可以幫茶壺、蓋碗解決濾渣不徹底的煩惱。茶壺的出水孔儘管裝有濾網且已將濾網做細，但在原材料的基礎之上是無法將濾網做到很精細，所以茶壺只能濾掉較粗的茶葉，細茶末是除不掉的。在出水孔上外加活動式金屬濾網尚未找到完美的結合方式，將金屬濾網固定於出水孔上又不利清洗。幾經努力，只好請出茶盅代勞，在盅口上安裝活動式金屬濾網，倒茶入盅時一併將細茶末濾掉。由於是整體設計，所以使用濾網時不必手提，盅蓋依舊可以蓋在半球形濾網的上面，待清洗時才一併取出處理。

如果壺盅倆一搭一唱，泡好茶後，壺「倒茶」入盅，盅「分茶」入杯，這個「倒」的動作最需要兩「嘴」配合，兩方面的嘴都要出水通順，而且要能「斷水」。所謂斷水就是倒完茶後不會有「流口水」的現象，否則泡茶者總要準備一塊茶巾侍候。茶壺如果不直接倒茶入杯而是倒茶入盅，倒完茶後可以等茶滴乾後再將茶壺提起，沒有能否斷水的困擾。但茶盅就不然了，它的主要任務是分茶入杯，斷水變成了最重要的功能。結論是不管茶壺有沒有斷水的功能，茶盅一定要有。如此的搭配，加上剛才所說的濾渣和控制、均勻茶湯濃度，茶壺和茶盅就可以你儂我儂地相依在泡茶席上，為茶湯、為泡茶者、為品茗者從事最完善的服務。

可愛的隨身瓶

我們常看到人們提了一隻泡了茶的小瓶子去上班、去閒逛，他們隨時有茶喝，有衛生可靠的茶可以喝，我稱它是可愛的隨身瓶。這隻隨身瓶要如何泡茶才好喝呢？出門前十分鐘或二十分鐘，將適量的茶葉放入瓶中，沖入半瓶適溫的開水，蓋上蓋子或不蓋蓋子，出門時再用冷開水補滿一瓶。就這樣帶著出門，這半天就有一瓶適當濃度、適口溫度的茶湯可喝了。

放多少的茶葉才適當呢？放水量的百分之一點五，如果您的瓶子是五百毫升，就放500×0.015的茶量，大約是七公克，也就是用三個指頭抓一撮的量，或是小湯匙舀一匙的量。品質高的茶葉少放一點，品質差的茶葉多放一點，愛喝濃一點的多放一些，愛喝淡一點的少放一些。五百毫升大約是二大杯的量。

茶葉是嫩芽多的綠茶、未渥堆未長年存放過的普洱，第一次沖水的適當水溫是攝氏七十五度左右；烏龍茶（採成熟葉為主要原料者）、紅茶、老茶要用九十五度左右（即已滾開的熱水）；介乎中間的成熟葉綠茶、白毫烏龍茶用八十五度左右，也就是高中低三階的水溫。沖水後加不加蓋是依茶葉所需的溫度，很嬌嫩的茶不必加蓋，需要高溫悶泡的就加蓋。

為什麼要先沖半瓶熱水再加半瓶冷水呢？讓您出門後就有適口溫度的茶湯可喝，如果天氣寒冷，多沖一點熱水少加一點冷水，否則就反向操作。如果您不想喝冷茶，就買一隻保溫式的茶瓶，這樣既使喝到後來也不至於變涼。

這種泡茶方式稱作含葉茶法，是讓茶葉一直浸泡其間，以茶、水比例控制茶湯濃度，飲用過程間濃度不會相差太大。因為茶葉沒有濾掉，所以放置茶葉時選些較完整的，細碎的部分留在家裡泡茶時使用。這樣的置茶量只適合泡一道，喝完就得重新來過，但比起多放茶葉，然後一面喝一面加水的方式要好些。瓶子的大小最好能配合自己半天的飲用量，也就是按三餐沖泡為方便。

含葉茶法的置茶量是只泡一道用的，浸泡時間必須在十分鐘以上，否則一開始喝時會太淡。我們說要在出門前十分鐘以上沖泡就是這個道理，如果提早沖泡要注意出門後的水溫是否恰當，沖熱水與加冷水的多寡主要用以調節出門後的湯溫。

隨身瓶在搭飛機時很管用，安全檢查前將茶喝掉，安全檢查後再置茶、泡茶、調溫，一趟悠哉的有茶之旅就此開始。機場通常有冷熱水供應，萬一找不到，到餐廳、茶館或咖啡屋要點熱水，給點小費，再買瓶飲用水調節茶湯的溫度。

隨身瓶泡茶法對不習慣喝冷茶的人是一大福音，只要備一隻保溫茶瓶即可。對習慣喝冷茶的人，冷泡茶（一開始就用冷水或冰水浸泡）也是很好的出門喝茶法。但茶葉如果沒處理到無生菌狀態，冷泡法較有衛生上的擔憂，先熱沖再冷卻就無此顧慮，長時間保持在中溫也不易有悶味。

旅行茶具的先行部隊

有一套簡便又喜愛的茶具隨身攜帶當是多麼幸福的一件事。最簡單的就是一壺二杯一熱水，小旅行包就可以帶著跑，所謂個人旅行隨身寶。出門前將茶葉放入壺內，用一條布巾將壺杯包好。想喝茶時將壺杯打開，沖入熱水，浸泡到一定時間後，將茶湯一次全部倒出於二個杯子內。先喝第一杯，旁邊有位陌生人，第二杯就給他喝。如此泡個三道，將壺杯包紮起來，回家或回旅館後再清洗。

上面說到的用一條布巾將壺杯包好，這是一件不容易的事，於是我們開始設計包壺巾與杯套。

裁一條雙層方巾（單層太薄弱），外層的布料要能與「自粘扣」鎖合（如天鵝絨），然後在內層的四個角車上四小塊自粘扣，如此在捆紮壺杯時就不必再用橡皮筋或繩條了。後來發現對陶瓷茶具的保護還是不夠，於是在內層的兩個對角線上，車上十字形圖案的大面積堅韌布料，使得包紮後增加兩側壺腹的保護力。

接下來是壺杯間的處理，因為一不小心就會將壺嘴、杯口磕破，所以還要有個杯套才行。我們裁了一小塊圓形的布，在圈口車上一圈細型的鬆緊帶，於是這塊圓形布就成了一個縮口的套子，

將之從杯口往下套，既保護了杯口又保護了杯子內面。打包時將一個杯子倒扣在壺把上，一個杯子倒扣在壺嘴上，結合後的一壺兩杯也成了很馴服的橢圓形，適合於包壺巾捆紮（杯形與壺嘴、壺把的吻合度要事先考慮）。幾經修訂，終於在一九八七年冬完成了「包壺巾」與「杯套」這兩件作品。這是旅行茶具或說是戶外茶具研發成果的開端。

在「包壺巾」與「杯套」這二件茶具攜帶上必備的用具外，同年我們還設計了「紙茶荷」。那是用光滑紙張黏製成鏟子形的茶荷，將茶葉倒在上面，賞茶後將茶置之入壺。出廠時就打好壓折紋，折疊成四點五公分的四方小方塊，放在茶葉罐內與茶隨行。一九九一年，「折疊式坐墊」上市，是裝有高韌度海綿墊的坐席，可以折疊成四分之一，解決了戶外泡茶時席地而坐的需要。

至於熱水的攜帶，市面上有保溫效果很好的旅行用保溫瓶。山野燒水，市面上有專業設計的去漬油汽化爐、液化煤氣爐。攜帶茶具，市面上有各式各樣的旅行袋。異業的結合下，旅行茶具可以說是已經相當完備。

3
—

有好茶湯
為伍的生活

茶，永遠有其苦澀的一面

茶的色、香、味、形受到很多人的談論，茶葉科技人士更是以化學的方式分析得非常透徹。我們曾從形象的差異，藉助各種圖像來比較各類茶的不同風格；在此，我們要從人文面，提出茶葉先天就具有的一種特殊性格，那就是它的苦澀味。另外還有一種獨特性格是要另外找時間說的「空寂」境界。

喝茶，一般人喜歡它的香、喜歡它的甘、喜歡不同茶葉的獨特風味；如果說到苦，都說它是先苦後甘，以苦味消退後甘味顯露的現象，激勵人們辛勤工作以求得甜美的成果。但是有些茶因為品種、製法的關係，苦味或澀感會顯得特別地重或特別地輕。也就是這樣的香、味結構，茶湯讓人喝來不覺得膩，而且可以持續一輩子，甚至隨著年歲的增長，更加深刻體會它的風骨。

茶的香是光彩、艷麗的，茶的甘是誘惑迷人的。但是自古人們就未曾將茶歸屬於華麗的飲料，因為苦澀的味道與其進入體內以後產生的效應，將亮麗的一面壓制了下來，而且發揮了統合的力

量，使得茶自古就被認定為精儉、空寂、清和之物。這個苦、澀基調尚能相互激盪，擴大其能量至千萬倍，達到為「情」不惜摧毀自己的地步，這個情可能是自己的理念，可能是自身的境界。

日本茶人千利休不就為了堅持自己的茶道思想而被迫切腹自殺，緊跟著還有數位具有同樣理念的茶人用同樣的方式以身相殉。中國唐朝七碗茶詩的作者盧仝也因太有自己的主張而在一次政爭中被殺。飲茶好像不曾被列為「飲酒作樂」的範疇，茶人們喝得很冷靜、喝得很有個性，也喝得很勇敢。

茶道的重心
在修身而不在茶嗎

在茶道的演講會上，我們經常發現演講者大部分的時間花在講解做人的道理上，甚至於話題一轉，振振有詞地說起了佛家的道理。聽眾往往聽得津津有味，因為確實講得不錯，只是今天的主題「茶」講得不多罷了。

最近有茶友在基礎茶學的心得報告上說道：「上完課後我發覺學茶是在學修身與修心，重點倒不在於茶。」聽後沉思許久，不知道要如何回應這句話。平日是常聽這樣的論調，而且把它解釋為學茶不只是學製茶、識茶、泡茶、評茶而已，還要從中學到禮儀、審美、氣質、定靜等功夫。這樣的解釋加重了茶學的人文性，讓茶學不只是物質而已。但如果把茶的本體移開，只是以茶為媒介達到修身養性的目的，那就不成其為茶學或茶道了。「茶道教室」的招牌也可以換成「修身養性教室」。若再進一步深究，沒有了「茶」的導引，修身養性不但少了一條途徑與方法，精神、肉體上也少了茶的滋潤。

學畫的人說，學畫不在於畫的本身，而是讓自己具備高雅的藝術氣息。於是勤奮的不是畫好

畫，而是如何打扮成一副畫家的樣子，走路、說話都要像個藝術家，對嗎？如果是這樣，不僅「畫作」看不得，畫家本身也是夠噁心的了。

前面第一段的論調在說到日本茶道時最常聽到，甚至於以讚美、推崇的語氣說日本茶道講究的是儀節、規矩與禪定的功夫。事實上，日本茶道的歷代大師們一再提醒茶人們不要忘了茶的本身，而只是追求外在的一些動作與形式，否則茶道將在繁富之後衰亡。

茶道的「本」在於茶的本身與由茶體悟、學習到的美與可愛，而茶的本身包括對茶的認識、泡好一壺茶與茶的欣賞。兩者相襯相助，而且互為表裡。吾人不可能只因學會了藝術家的模樣而畫好畫，畫不好畫也造就不了獨特風格的藝術家。

茶道裡的無何有之鄉

茶道在歷史的長河中融合了儒釋道等各種思想學說，但融入後就不好分析了，只能在遇到某些狀況時說說彼此的相關性，做做比較罷了。現在說說莊子在跳脫到雲層外看宇宙時提出的「無何有之鄉」的境界，在一壺一杯的小世界裡可以得到印證。

練習寫毛筆字時從《莊子》一書中抄下了「無何有之鄉」的句子，端詳、思慮了許久，應該把它安在茶道園地的哪個區塊才好呢？

首先想到的是稱為「水屋」的地方，那裡是提供泡茶用水的處所，水都經過降低礦物質、雜質與異味的處理，讓茶有個無干擾、可以自由發展的釋出空間。對茶而言，這樣的環境正可說是茶的無何有之鄉了。

接著把「無何有之鄉」試著掛在陳放茶壺的壁櫥前，想了一想，好的茶壺不也是茶道上的無何有之鄉？這裡所說的「好」是指壺身無異味、不釋出有毒或無毒的雜質。而且如果是陶瓷器的話，燒結程度要高，如此散熱速度快，吸水率低，提供了泡茶又一個「無干擾、可以自由發展的

釋出空間」，不也正是茶的另一處無何有之鄉？

走到泡茶練習區，幾位茶友正在為泡茶師檢定考試與茶藝講座的術科考試勤練泡茶，大家聚精會神。在不驚擾大家的情況下將「無何有之鄉」的字條浮貼牆角，一位茶友放下茶壺望了一眼，思慮片刻後繼續低下頭去試飲他泡出來的茶湯。是的，練習泡茶不就是為了欣賞一杯好茶，並從中體會茶道的境界？考泡茶師也好，通過茶藝講座的術科考試也罷，不外都是在磨練自己更有能力悠游於林林總總的茶界，享受茶道的清淨與豐盛。如果有了「爭奇鬥豔」、「逐鹿商場」的干擾，泡茶演練或是茶道修習都將變成勞累的苦差事，所以就將這張「無何有之鄉」的字條作為驅除干擾的符咒，貼在茶道練習場吧。

大鵬鳥翱翔於寬闊的天際，那是無何有之鄉，另有大海讓它覓食，高山讓牠棲息，暴風雨則用以清除腐朽、維持生態平衡。要悠游於無何有之鄉，就必須不沉溺於大海，不迷失於叢林，不畏狂風暴雨襲擊。

茶道的利他觀念

茶道很多規矩與宗教上的很多要求是一致的，但如果這些「為善」是出自於「利己」，如為求福報、得永生，那就不是我們茶道上所追求的境界了。本節來談談茶道的「利他」。

茶道很重要的一個特質就是利他，泡茶給別人喝，甚至於給陌生的人喝常是茶人很高興去做的事。這與偏重永生、積福、超脫等的修行不同。

茶道教室裡很強調要把茶泡好，否則對不起喝茶的人，也對不起茶、對不起自己，這是為對方著想的根本。杯子如果有把手的，奉茶前要將把手調至客人右手邊（若客人慣用左手則反之）；請客人欣賞壺內茶葉香氣時，也要注意將壺把的方向調到客人方便拿取的位置；奉茶時茶盤的高度要適中，不要讓客人必須高舉手臂才能端得到杯子；如果從側面奉茶，為方便客人以右手端杯，我們要從客人的左側奉茶；奉茶時的杯子如果躲在盤子邊緣或自己的手邊，應將杯子移放到盤子的中央，讓客人容易拿取；而且杯子在盤上的擺放位子也要求美觀，讓客人看得舒服……。

這些茶道的規矩與「客觀欣賞他人之茶」等，都是茶道利他的一種觀念與做法。

上述這些規矩也可能不是出於利他，只是為了自己的修養，所以在「無我茶會」時我們以「同

一方向奉茶」來彰顯茶道的「無所為而為」與「無報償之心」；以「抽籤決定座位」來消除「有目標之奉茶」與「太強的社交性」。[2]

近來茶人們流行自帶杯子參加茶會，這在遊園式的活動上有其可取之處，但如果到別人家裡做客，我們深怕這種做法會讓人誤會是客人擔心主人杯子的衛生或來賓的健康。相對應的，如果有傳染性疾病的人，應該避免出席這樣的茶會。

有了利他的觀念做基礎，茶道的本質才容易彰顯，茶道美化人生的功能才容易達到。

1

「無我茶會」進行方式之依同一方向奉茶，如今天約定泡茶四杯，三杯奉給左鄰的三位茶侶，最後一杯留給自己，那就依約定把茶奉出去。第一道是端著杯子出去奉茶，第二道以後是把泡好的茶倒進茶盅內，端出去倒在自己奉出去的杯內，意思是被奉者可以喝到您泡的數道茶湯。

奉茶的方式也可以改為奉給右邊第二、第四、第六位茶侶；也可以約定為奉給左邊第五、第十、第十五位茶侶。後者在大型茶會時可將交叉奉茶的幅度擴大。

同一方向奉茶是一種「無所為而為」的奉茶方式，我奉茶給他，並不因為他奉茶給我，這是無我茶會想要提醒大家「放淡報償之心」的一種做法。「奉茶」本就是茶道很好的一種作為，若能再忘掉報償，那就更無牽掛了。

2

以抽籤決定座位是無我茶會另一個特色。

茶會開始前，要到會場安排座位、標示座次，與會人員到達後抽號碼籤，然後依抽到的號碼就坐。不但無尊卑之分，而且沒有找座位的煩惱，就如同我們的出生，如果可以挑選自己的父母，煩惱可就大了，不是嗎？在親子一同參加的茶會場合，抽籤的結果，小朋友不一定奉茶給自己的爸爸媽媽，爸爸媽媽也不一定倒茶給自己的孩子喝，呈現出一幅「老吾老以及人之老，幼吾幼以及人之幼」的大同景象。

茶道上的牽強附會之說

茶道的理念與思想應是由「茶」衍生而形成者才是，不應該反其道而行：其他修行項目有何教條，就將之安插在泡茶、品飲之中。茶道之所以為「茶道」，一定有因「茶」而起的獨特性，有其他載體不易獲致的地方，否則與宗教、美術、音樂、文學等沒什麼兩樣。

茶道的做法、禮法應都有其道理，這些道理包括泡好茶的原理原則、包括審美的基礎、包括人際關係的和諧、包括人體健康的需要。若只是藉著泡茶、品飲的過程，將一些做人處事的道理鑲嵌在泡茶行為與器物之上，就會讓人有牽強附會之感。

渣匙與茶杓的長度，是以一般人手掌的長度加上伸入壺內（或罐內）的距離為考慮基礎。但有人將之定為「吳尺」的五寸而稱之為「五寸杓」，並解釋為「點茶供養五方的聖凡」；又有人釋義為「掃除五塵，增長五智」；還有人使用四寸八分的茶杓，則說是「表示彌陀的四十八願」。

茶巾折法是依茶巾大小、放置地點與美感而決定折疊的方式與折數。但有人就其茶巾的大小將之折成六折，而說是「折伏六欲」；有人折成四折，則說「將六欲折伏於四威儀之下」；若是折成三折，就說是：「折伏六欲的三毒（貪、瞋、癡）」。

第一道沖水泡茶時，為打濕茶葉，可繞行沖水，我們主張「以向內轉的方向」沖之，因為向內轉的手勢（即左手持壺時依順時鐘方向，右手持壺時依逆時鐘方向）看來較為親切。但有人將之說成向內轉是「歡迎客人」，向外轉是「下逐客令」。或許有些幫派將這些動作作為暗號，但不必將之列為茶道的教條。

談到陸羽的茶道精神時，我們會提出他在《茶經》第一章所說的「精儉」，至於第四章之器的「鍑」上所說的「方其耳，以正念也」；廣其緣，以務遠也；長其臍，以守中也」，我們就比較少強調。因為鍑（煮茶的鍋子）的設計應注重使用的功能與造型的美感，否則若不是「方耳」，是不是又要找個理由來解釋？

茶人的「茶道生活」與音樂家的「音樂生活」

如果將「茶人」以較為嚴肅的方式定義，就不是泛泛指喝茶、製茶或僅從事茶葉買賣的人而已，他必須專研茶道，而且以茶為主要的生活重心。這樣的茶人，他的茶道生活必須有一定程度的要求，就如同音樂家或被稱為音樂人的音樂生活一樣。

「陸羽茶道教室」開設有「泡茶精進」的一種班別，是磨練每位學員每一道茶都要泡得很精準的一種課程。課後聊天問到一位學茶許久，且已擔任茶道老師的同學道：「在家裡常泡茶嗎？」他回答：「常泡茶，但沒像我們在課堂上那麼認真，大約泡杯茶喝喝而已。」又問道：「茶湯可以控制得很好嗎？」又回答：「不太計較，只是泡杯茶喝，計時器也沒使用。」

很多茶界的朋友都是以這種方式過著泡茶的日子，泛泛的愛茶人這樣做沒什麼好討論的，但是核心的茶人，也就是以茶文化為主要努力目標的人就顯得太鬆散了。說到這裡，那位同學突然變得嚴肅了起來：「那豈不是非照上課那麼認真操作不可？」「是的，但是已經從依法變成自然了。」一般茶友不太容易接受這個觀念，現在舉一個音樂家的例子⋯音樂家經常花費很多心力練

琴、讀書與思考。當他居家悠閒下來，與家人相聚，信手彈彈琴相互分享，這時他的演奏是隨便的，還是仍然是他的音樂水準？他會不會因為不是正式的演奏會而草草了之？大家相信他是不會的，因為彈好音樂已是他的習慣、他的本質，他已經無法彈壞。即使他在這個時候放一段音樂，也不會拿到一張粗俗的曲子。

以上這段場景大家應該可以接受，那為什麼換成泡茶時就走樣了呢？你說茶是極為生活化的事物，所以日常上無需太過認真。但回想一下音樂，不也是更為通俗的項目。不論鋼琴或電子琴，很多家庭都會具備，家人相聚也會隨興演奏一首。只是在非音樂家的家庭裡，演奏的境界與認真的態度會差一點，播放音樂時可能就是一段通俗的曲子。這其間的差異乃在於專業與否。如果我們認為「茶道老師」可算為專業，那他的待茶之道就應該如上述的第一場景，不能在課堂上是第一場景，家居生活就演出了第二幕的劇本。

上述兩個現象也說明了茶道是否在現今社會中已經成熟；「茶人」是否已經與「音樂家」同樣具有專業的意義。

茶，讓人深思的一杯茶

徐兄拿出一罐茶，撥了一些到茶荷上面，捧著茶荷端詳著。靜靜地，很有把握地，大約足足有一分鐘的時間。小喬這時筆直地端坐在主人的身旁，不敢趴著，更不敢躺著睡覺，也不敢跳上沙發賴在主人的腿上。牠知道主人在認真地看茶，主人準備泡茶，主人每次泡茶前都是這個動作。

徐兄打開電水壺，水壺發出了燒水的聲音，徐兄一旁靜待著，他在等候他所需要的溫度。徐兄將茶荷內的茶倒入一把茶壺內，拿起了茶壺往裡面仔細地看。小喬不自覺地點了點頭，牠知道主人在看壺裡的茶。主人放下茶壺又靜坐了一會兒，想著沖泡的問題，看看水壺，關掉了電源，往茶壺內沖滿水。主人用了一個計時器計算時間，不久將茶湯倒入兩個杯子內。主人一人喝茶時，一向喜歡一壺配二杯。主人盯著茶杯看，專注到茶湯的顏色，依舊看了許久。主人端起了第一杯，吸了一口氣後又將它放下，接著又進入沉思的階段。這時，小喬也留意到了茶香。空氣一片寧靜，小喬突然警覺到自己的呼氣聲太大了。

徐兄端起第一杯茶喝了，心中很有感悟地深思著，又端起了第二杯茶。他用心地喝進了茶的種種，喝進了香、喝進了味、喝進了茶的靜、喝進了茶引發的一系列聯想。

小喬在一邊咽著口水，這時的口水與平時不一樣，主人的體悟牠若有所知。徐兄拿起了茶壺往裡面瞧，瞧了一下子，沒有將水再加熱就提起水壺往茶壺內注水，按下計時器，靜坐了一下子就將茶湯倒了出來。徐兄百般不解地看著杯內的茶湯，或許是太濃了，或許是太香了。總該有一分鐘的時間吧，才端起了杯子喝他第二道泡出的茶湯，茶湯的滋味讓徐兄又陷入了寂靜的無何有之鄉。小喬聞著熟悉的香氣，每次主人喝這種茶時都是特別沉靜，不跟牠說話也不摸牠一下，牠也習慣地靜靜端坐在主人身旁。

徐兄沒有把茶葉清掉，把茶具收拾妥當就準備出門了。剛才的茶湯依舊把徐兄的心境困住在深谷之中，是這茶的特性在作怪。小喬知道主人還沒喝完茶，還沒想完茶湯給他帶來的餘波盪漾，牠尾隨主人，靜悄悄地，不敢叫一聲地送走主人。

茶，新生命的誕生

徐兄繼續要喝昨天已經泡了二道的那壺茶，他打開壺蓋仔細探看了裡面的茶葉，而且拿到鼻前聞了聞。他要知道還有多少香氣與滋味，而且從茶葉舒展的狀況，他也知道應該使用多高的水溫與浸泡時間。他讓水壺內的水繼續加溫。小喬用身體碰了碰主人，告訴主人這茶是昨天沒有清掉的舊茶，主人沒理牠。水滾了又滾，主人一直沒有理會，小喬又用身子碰了碰主人，主人將手放在牠的身上，小喬安心了。徐兄讓水滾了一陣子後才提起水壺沖茶，他沒按下計時器，過不了一會兒就將茶倒入杯內。徐兄看看湯色覺得很滿意，雖然茶葉放得不多，但隔了一宿，又是二十年的老鐵觀音，在這樣高溫的情況之下是可以快快倒出來的。喝了一杯依舊信心滿滿地肯定自己的判斷，第二杯喝了一口後很得意地端給小喬看。小喬聞了聞，用身體碰了碰主人，牠知道主人是對的。

徐兄想到二十年就肅然起敬，自己了不起也只能再放兩次二十年。二十年中茶沒有腐朽，它繼續修練成另一種新茶，這個新茶非常耐高溫，香氣依舊、滋味依舊，且變得深沉而醇厚。

上周老莊拿了一包新製成的時髦型鐵觀音來，談起了時髦鐵觀音與傳統鐵觀音，談起了茶的生命起落。他說茶青被摘下來後，第一個階段的生命就告結束了。然後在人們的呵護，以及空氣、熱力、壓力的促進下，從茶樹葉子變成了我們可以泡來飲用的茶葉，從茶青開始它又開展了第二階段的生命旅程。徐兄等不及地接著說，等一下我們泡茶來喝，一起與它展開從茶乾到茶湯第三階段的生命。老莊說，我們喝完茶將它棄置於庭園，它會腐爛、進入土中分解成各種元素，從而再被動植物吸收，進行另一種新生命的開始。

徐兄心想，茶乾經過二十年的存放與修練會起到非常重大的變化，幾乎是全新的香氣與滋味，在茶的第二階段生命中可說是又創造了另一層次的生命。我現在就在這存放與修練的時刻，我會變得更有味道、更好喝。他喜悅地讓小喬跳上沙發趴在他腿上，用手撫摸著牠。

茶，它的生死辯

徐兄到老莊家喝茶，老莊的茶泡得好，也懂茶，對生命的來龍去脈看得很清楚。他上次送了一包鐵觀音，徐兄這次帶了一包凍頂烏龍，這是中海拔山區的今年春茶，高山上的茶要再等一陣子才有。他們泡了這包茶，由老莊掌壺，老莊說這樣他比較容易深入瞭解這包茶的種種狀況。

他們用一把小壺連續沖泡了五道，品嘗了五次。老莊把壺內的葉底撥了一些到葉底盤上，兩人不約而同地各拾起一片葉子攤開來看。老莊說這批茶的萎凋做得很好，整片葉子的透光性很勻稱，要做到這一點必須讓茶青在萎凋時，每一部分的細胞都平均地消失一部分水分。他說要做到這點極不容易，得依賴茶葉本身的生理作用，讓每個細胞的水分沿著葉脈往葉緣輸送，因為葉緣的水分蒸發得比較快，葉子天生有救急的本能。老莊又補充道，這個平均消失一部分水分的工程還得依賴天候的幫助，如果濕度太高，水分一定走得不順暢而造成葉緣所說的積水；如果濕度太低，水分一定走得太快，使得細胞來不及產生適度的發酵，而造成茶界所說的失水。

老莊又說，部分發酵茶如鐵觀音、凍頂烏龍茶，就是利用水分走掉一部分的時候，讓空氣中的

氧與細胞內的成分起氧化作用。這氧化就是我們通稱的發酵，茶的色香味因此產生，而且依發酵程度產生所謂花香、果香，金黃色、橘紅色等變化。如果水分走得太慢或太快都無法產生良好的發酵。

老莊愈講愈起勁。徐兄出門喝茶都會帶著小喬，小喬先是趴在地上，這時也站了起來。老莊宣判生死狀似的，萎凋發酵期間，尤其到了夜間十點、十一點，滿屋子的香氣令人不忍離去，這是「茶」生命的誕生。茶師接下來還要在香氣最高點前為它殺青、為它揉捻、為它乾燥。誰說茶青從茶樹摘下後就步入了死亡，我說茶青從此開始了它的新生命，我在萎凋室內聽到它優美的呼吸聲。老莊看看小喬，補了一句：「小喬嗅覺最敏感，如果牠在場，與我都還可以見證每一階段呼吸聲後產生的香氣變化。」

小喬聽到老莊誇它，得意得猛甩它的尾巴。徐兄情不自禁地捧起要送給老莊的那包茶，就像抱著一個剛出生的新生命。

茶，
它的面部表情

徐兄拿了半餅三十年的老普洱與小喬一起到春樹家喝茶，徐兄因為買琴認識了春樹，春樹愛茶，而且什麼茶都有。徐兄在一本書上看到喝茶的人要會為茶看相，他要聽聽春樹怎麼說。

春樹拿了一塊新的渥堆普洱與徐兄的老餅放在一起。雖然都是深暗的顏色，但新的渥堆普洱看來是單純的黑，像剛出窯的木炭，老餅卻是帶有暗褐且黑得頗有層次。春樹判斷老餅是未經渥堆就存放的普洱，在三十年的「後氧化」過程中因茶青的老嫩，起了不同程度的紅變。新普在高濕高溫的渥堆工藝下，一次到位地發酵個夠，所以色澤較為單一。陳化程度高的喝來較醇和，陳化程度低的喝來較浮躁。春樹又指出了原料成熟度的差異，新餅使用的茶青成熟度較高，很少看到芽尖，都是已經展開後的葉片；老餅的原料較嫩，芽尖占了三分之一。嫩度高的普洱喝來較細緻，食之有物（所謂稠度）的感覺較強；成熟度高的普洱喝來較粗糙，食之有物感覺較低。他

春樹說，這兩塊茶餅的香氣一定是老餅較好，呈現出深沉的木香，新餅還只能嗅出悶堆味。他拿給徐兄聞聞是否如此，看到小喬在一旁很期待的樣子，春樹也讓小喬鑑定了一下，小喬搖了搖

尾巴表示同意。

春樹剝開了老餅的一角準備泡來喝，剝得了一些茶條與大小不一的團塊。春樹強調茶的細碎與完整程度也是茶乾的相貌之一。就泡茶而言，入壺時茶葉體型的大小與剛才所說的原料成熟度、有無渥堆、陳化程度等，都關係到泡茶水溫、浸泡時間，以及置茶量，接著還影響到茶湯的品質。

春樹專心泡著老茶，徐兄看看春樹櫃子內裝著各式各樣茶葉的罐子，體悟到茶葉擁有的各自面部表情，也瞭解了為什麼說喝茶的人要會為茶看相。徐兄滿足地撫摸著小喬的背，等待著喝茶。

從泡茶與思想
帶動茶文化發展

這些年來，我們高喊發展茶文化，其動機是起於發展茶產業。然不論是發展茶產業還是發展茶文化，都是基層的產茶、泡茶與高層的藝術、思想必須同時並進，有如鋼筋與水泥，缺一都無法成就高層建築。大家往往將兩者的關係解釋為「基層」與「高層」，這是上下結構的關係，我們認為應是「骨」與「肉」，是左右結構的關係。原因何在？「茶」之雙棲特性使然也。

近代「茶文化」[1]的復興，很明顯地可以發現是起源於一九八〇年代初期，這波茶文化浪潮雖然興起得慢，但發酵得很快。由於茶文化發源於這塊土地，而且文化的根尚未腐敗，所以復興得很快。現在也只不過是三十二年以後的二〇一二年，茶文化活動在亞洲各地都熱烈地被舉辦，茶書大量地在書店內湧現，喝茶的風氣在人們日常生活中蔓延。然而這個熱鬧的景象尚不足以代表茶文化已恢復了它的體力，或說茶文化已經可以從此穩健成長。因為如果沒有完備的學術體系與完善的茶道思想，在流行風潮過後很容易煙消雲散的。

如何有助於茶文化發展呢？現階段的重點是泡好茶的基本功夫研練，與茶思想、美學等上層建

築的構造必須同時進行。泡好茶是茶人們追求美好茶道境界所必須的基礎與手段，如同學音樂的，必須要把琴彈好才談得上以聲音來表現音樂境界；要成為一個畫家，也必須把畫圖的能力訓練好，否則也難以彩筆表現什麼繪畫境界。有人說「茶」怎麼泡有何關係，重要的是風格與美感的表現，這樣說就不是專指「茶道」而言了。

有能力將茶泡好後，如果沒有思想與美學上的修養，那也無法傳達更深一層的茶道境界，只不過是有能力把茶泡得很好拿來飲用而已。這就如同可以把琴彈得很熟練，但聽到的只是樂器的聲音，而不是音樂所要表現的意義；也如同能夠把一隻具象的「貓」與抽象的「喜慶」畫得很好，但除符號的表達外不容易表現完整且有創意的境界。所以茶思想、美學的追求要與泡茶技術同時精進，才能將茶文化發展得更深更廣，也才足以令茶文化永續發展。

1

本文所說的「茶文化」是作廣義解，舉凡與茶有關的耕作、製造、行銷、沖泡、品飲、器物、文藝、歷史、思想、健康等等都包括在內。有時人們會僅將文藝、歷史、思想部分劃歸「茶文化」。

支撐茶文化的三根支柱

喝茶可以只是基本生活中的吃喝行為，也可以喝得很講究，將它視為精緻文化的一部分。就如同唱歌，可以隨意哼兩段，沒有人會在意你唱得好不好，但也可以唱得很講究，就如同音樂家的人演唱一般。但是當你學了茶與音樂，不論你追求的是隨意還是精緻，總可以比不學茶與音樂的人從茶與音樂中體會得更多。人類不斷地追求進步，學習已變得是人生必須的持續性行為，只要有機會，我們不會甘心停留在基本的求「有」階段。那什麼是喝茶的精緻狀況呢？喝茶的精緻狀況是由技能、思想、藝術三部分組成。

先說技能，技能還分成幾個部分，技能的基本能力是將茶泡好，如果連茶都泡不好，不只喝不到好茶，也遑論什麼茶道境界。要將茶泡好，首先必須瞭解影響泡茶的因素，如水質、水溫、沖泡器材質、置茶量、浸泡時間、茶湯倒乾程度、前後泡間隔時間、茶葉品質等等。為了要瞭解這些泡茶相關因素，就必須對這些課題從事適當的研究，例如要認識茶葉的品質就必須瞭解茶的製造過程及茶葉的包裝與運輸。有人認為是不必太苛求泡茶的技能，濃一點、淡一點的茶湯不也都可以喝？這又回到上一段的問題去了，我們現在要談的是精緻的喝茶享受。

技能的進一步能力是對茶湯的評鑑與欣賞。評鑑的能力來自於對茶葉的理解，這與茶的製作有關，欣賞的能力來自於對各類茶的茶性之理解，這與各類茶的識別有關。欣賞的另一個能力是審美，如何從茶湯的色、香、味、性中取得美感的資源，也就是從茶湯的色、香、味、性中產生美的聯想與創新。

技能的第三項能力是茶席設置與品茗環境構建。茶席設置與品茗環境的初期要求只是一個方便用以泡茶、喝茶的地方，接著就會求其功能的完善，以及擴充到可以運用自如地舉辦茶會。

我們把精緻的喝茶享受畫成是一個圓圈，將圓圈分成三等分，如果僅及於技能上的熟練，在茶文化的領域裡只能說是占有了第一個三分之一；要將泡茶喝茶推進到有想法、有主張的地步，也就是進入思想的領域，才能擴展到第二個三分之一。

這個時候就必須讓泡茶、喝茶的人理解茶文化發展的歷史，瞭解在這歷史的長河中有什麼對茶事的看法，然後檢討自己有何意見。這意見包括健康、政治、經濟、社會、宗教、哲學與美學諸多方面。有了這些思想，泡茶喝茶的心得就多樣化起來了，將注意到泡茶喝茶與身心的關係、與社會人群的關係、與精神層面的關係。尤其當思想深究到宗教、哲學與美學時，又會突破到藝術的層面去。

最後談到第三個三分之一——藝術。藝術是審美能力達到可以創建作品的階段，這時的泡茶動作、奉茶動作已提升到肢體及人與人相互間的藝術性；喝茶已提升到欣賞作品的範疇；參與茶會

者體會到的是宗教般、玄想般的純美境界。泡茶和喝茶的人除了要具備茶學的基本功底外，對繪畫、音樂、舞蹈、戲劇、文學、宗教、哲學諸方面都要有一定的修養，尤其是抽象藝術。這樣才能融合泡茶、奉茶、喝茶、品茗環境成一件新的藝術作品，並從中創作出讓自己與參與者都能享用的茶湯境界與茶道氛圍。

泡茶和喝茶可以只是生理上的一種需求，也可以做得很精緻而為文明生活的一種款式，也可以令之進入藝術性境界而協助人們擴展思想、美學的領域。然而不管是什麼層面，技能、思想、藝術都是支撐茶文化能為人們高度享用的三大支柱。

現在有沒有把茶泡得更好了

每次上完一期的課程，總是擔心聽課的茶友有沒有因此把茶泡得更好了；也擔心如果茶泡得更好能把茶泡得更好，那這期課不是白上了？也表示所開的課程沒有用。「是不是把茶泡得更好了」的詢問，不是只要求簡單地回答是或不是，而是要說出具體的心得，例如：「我聽老師說泡茶的水溫不能只依書本上所列的表格來做，而是要看茶況再作決定。我有一款高山烏龍茶，理應以九十五度的高溫沖泡，但我看它的原料尚有三成左右未達開面的成熟葉，於是改用八十五度的中溫，結果這次的苦味就沒有以前沖泡的那麼高。水溫降低了，我把浸泡的時間延長了五秒，結果茶湯內各種成分的組配情況也改善了，變得立體而有更多的層次感。」

還有一位茶友這麼表達：「老師說泡茶的水溫還有一種稱為特高溫者，就是讓水溫多滾一會兒使它達到一百度，或是使用厚實與密蓋的煮水器，讓水溫燒到一百○五度，這樣可以把渥堆又久年陳化的普洱茶泡出它應有的品質特性。我剛好有一塊輕渥堆，但陳化二十年的老普洱，茶葉的顏色都變紅了。我就剝散它，放少少的（約水量的百分之一）進入隨身保溫瓶，加入特高溫的水，蓋上蓋子。悶泡了大約二十分鐘，搖晃了一下，倒出一杯茶湯，發現香味都比我以前沖泡的要

好。我把蓋子打開，讓溫度稍微降下來，在比飲用的溫度高出一些時蓋回蓋子，就這樣我高度享受了這瓶保溫瓶的茶湯。」

第三位茶友是這樣說的：「老師告訴我們泡茶要有最低浸泡時間，太短的浸泡時間雖然濃度有辦法達到，但茶湯的品質並不能代表這壺茶的茶葉品質。因為太快倒出茶湯，如二十秒，有些成分還來不及溶出，所以茶湯內的香與味只是溶出較快的部分。因此我現在泡茶都不放太多的茶葉，盡量讓第一泡能浸泡到一分鐘，太細碎的茶葉也要讓它浸泡到四十秒。我發現這樣的泡茶更容易將茶的品質完善地表現出來，我的茶友看到我這樣地泡茶，都懷疑怎麼可以把茶浸泡得那麼久？」

還有一位茶友說：「老師要我們泡茶時要把心放在茶上，專注於泡茶、專注於奉茶、專注於喝茶，不要把焦點投射到插花、配樂、打扮上面。我努力調整了一下心情，那一次就很明顯地把茶泡好了。」

上課的時候當然不是每次都講泡茶的原理，有些課程是在講茶湯色、香、味、性的欣賞，這時要連同美學與藝術一同講述的。有些課程是在講茶道的內涵，分析茶道只能應用與茶直接有關，或由茶衍生出的其他藝術與哲學都拉進來與茶同臺演出，而統稱為茶道。

但是不論是泡茶原理還是茶道內涵，最根本的目標都是要泡出一杯更能代表該壺茶品質的茶湯。一次要比一次精進，每上一次課，每看一本書都要反省是否比以前更有把握地把茶泡好了，若非

如此，上課與看書的益處是不多的。很多的課、很多的書僅圍繞在茶的周邊而不進入茶的核心，不論它的學術價值如何，製茶、識茶、賣茶、茶道，不都是以「泡出好茶湯」為基礎才能談論的嗎？難道只要有茶葉就行？

用現代的語言說現代的茶道

時代在變，不要說唐朝的人與我們現在的生活方式不一樣，即使年輕的一輩也跟他老爸老媽的說話方式不同。您會說那只是表達的方式不一樣而已，事實還是不變的，就如宇宙運行的規律一樣。現在我們要說的也只是表達的方法，不要因為表達方法的不適當，而讓別人認不清楚事物的本來真面目。

如果您穿著唐朝的服裝在大街小巷上過活，大家一定認為您腦筋有問題，要不就是愛現。如果您遇到人或到商店買東西，說的盡是唐時所使用的話語，大家也一定會說您的頭殼壞了。以上這些現象只適合在以保護歷史為使命的博物館或表演場所出現。現代人為什麼不再依過去那種表現方式做呢？因為大自然的格局數萬年看不出有什麼改變，人類只好弄點新鮮事自娛，於是時代的變化就產生了。不跟著變化的人就會落伍，落伍到看不懂當代的事，聽不懂當代的話。

也有人會說，我們不得不利用一些祖宗遺留下來的「圖騰」，否則很難表明我是中國的、我是東方的。於是談到中國的建築就現出琉璃瓦與紅柱子，談到中國服裝時就亮出旗袍與唐裝。但是既然日常的言語舉止思想都已經是當代的了，為什麼不拿出自己當代的建築與服裝呢？有人會代

為回答：還來不及產生當代的建築與服裝語彙嘛！

現在說說茶，現在的「茶」還是唐宋那時的「茶」，製法、種類或許有所不同。喝茶的道理，現代說的與晉代杜育、唐代陸羽所說的也相距不了百里，但是由於人們勇於創新，茶的種類、喝茶的方法、陪它一起玩的專案愈來愈多。這是好的現象，不但我們可以日新又新地過日子，宇宙或許因此數百萬年後有了一些進化。因此我們不妨大膽地以現代的方式來述說當代的茶事，不必羞答答地穿著古人的衣服、走著古人的步伐喝茶，說「道」時也三句不離古人之語。因為那是古人簽名背書過的支票，不愁別人擔心退票，是嗎？但那總是別人的東西、古人的東西，不像前面所說的以古代的語言與別人交談一樣奇怪嗎？還是您要說，咱們的當代茶道語彙尚未建構完成？

泡茶不一定要在唐式的建築物或草庵式的茶屋裡，喝茶不一定要穿唐裝或和服，茶會「中席」的音樂也不一定要東方的古樂。我們期待以當代時空景象出現的茶道場景。茶道近三十年來，在各地茶人的努力下，不論製茶、泡茶、品飲、思想等方面都已具備「以當代語言述說當代茶道」的能力，只是前人的功績顯赫，害得我們有點心虛。

上述所說的創新並不表示一點歷史傳承都沒有，但是我們鼓勵拿出自己當代的東西，不要讓人一看就知道是從舊書堆中找出來的。在這創新的手法與內涵上，不直接引用特定民族或地域的「商標」，但仍然能透露出自己想要表現的特質。就如同不一定要看商標，就知道是那家公司的產品一樣。

3

有好茶湯為伍的生活

233

說到這裡，不得不要談到能不能復古的問題。美術作品能不能復古？音樂能不能復古？茶道能不能復古？看了上文的討論，好像沒有復古的必要，即使復古了，是要人們把它當古人、古物看呢？還是當它是今人、今物？俄羅斯畫家康丁斯基（Wassily Kandinsky, 1866-1944）說：「即使企圖使過去的藝術形態復甦，最多只能產生死胎作品。」

對過去已經有輝煌成就的事物之復興，如茶道，如水墨畫，既不能復古，再度的創新是更加困難的。我們要找出什麼是茶道、水墨畫永遠有價值的東西，將它保留並以適合當今人們應用的方式將它表現出來。這就是不必看「陸羽」的招牌就認得出是「茶道」的創新作品。

我們要有個現代茶思想網

茶文化於八至十九世紀在東亞盛極一時，接著在歐洲興起另一股新風格的喝茶文化。二十世紀的中葉之前，東亞的茶文化沉寂了一段時間，直到一九七〇年代，以東南亞為首的茶界開始掀起茶文化復興的浪潮。這波茶文化復興的前十年是以茶產業的振興為主，到了一九八〇年代才在喝茶方式與方法上大事耕耘，一九九〇年代開始進入精神思想的領域。這個茶文化復興的歷程也就是「現代茶思想」網站在副標題上寫著「一九七〇年代至今的茶文化復興思想」的原因。

茶文化必須與當代的生活、思想結合起來才有生命力，只是模仿某一時代的喝茶方式是無法在當代蓬勃發展的。現在我們想要享用茶文化，首先要把種茶、製茶、賣茶振興起來；然後研發出一套泡茶、喝茶的好方法；繼之，喝到純熟之後，再建構許多思想、哲理、美學的境界，讓茶友們悠遊其間。這三個項目的前後交叉發展，不論質或量上的講求，都必須把各地以及各種領域人的想法、心得溝通起來，這就是「現代茶思想」網站建構的原因。

適逢許玉蓮老師有同樣的想法，她也有自己茶文化上的見解與著作，透過她的協助，「現代茶

思想」這個交流平臺於二○一一年六月十七日成立了。＊初期只能以我們自己的稿件作為奠基的材料，希望達到拋磚引玉的效用。我們一直相信，思想的建立與溝通是促進茶文化發展很重要的動力，誠如我們在網站序文中所說的：「思想帶領行動，當代茶文化如何發展就看當今茶人怎樣想。」希望志同道合的茶友把您的看法與心得提供出來。

＊
編註：網站後來於二○一七年五月十八日更名為「現代茶道思想」。

跨越世界的茶道文化

三十年前，也就是當代茶文化復興之前，臺灣與中國大陸的茶界人士在談到茶文化時，都只是想到中、日、韓三個地區，而有所謂的「中日韓三國茶道」，舉辦茶文化活動時也都只是偏重在這三個國家的人士與表演。直到臺北陸羽茶藝中心的茶道教室在一九八一年修訂「茶史與茶文化」課程時，才將「世界茶文化」的內容改為「中日韓英四國茶道」。

日本與韓國是從中國唐代開始就與中國一起發展茶業與茶文化的國家。而且在茶樹品種、茶類製法、飲用習慣、內涵追求上都有相承互啟的關係，所以說到茶文化都是連結在一起，而作為「東方茶文化圈」的概念使用著。事實上這三個國家將茶文化發展到今天的地步，其成果也給人類的文明增添了極重要的內容。

但是大家忽略了茶產業與茶文化西傳到歐洲之後，在大英帝國等的努力之下，從中國的清朝起，將他們發展出來的紅茶介紹到世界廣大的地區，變成了如今占有全部茶類百分之七十左右的消費市場。這個力度不僅是當時大英帝國強大的市場競爭力，他們從貴族、婦女帶領起，開拓了有別於東方的另一種紅茶文化。這樣的茶文化支撐了紅茶至今廣大的市場，而且影響了包括東方

在內的人們生活。

喝茶風氣興起前，英國婦女是不准進入咖啡屋喝咖啡的，但茶文化興起後婦女可以大方地進入咖啡屋喝茶了，後來以喝茶為主的茶館也出現了。家庭主婦換穿起方便泡茶的時髦套裝，主辦起連同男人都趕來參加的下午茶會。如今，這樣的「下午茶」變得是世界廣大人們最為知曉的茶文化術語，長期受茶文化薰陶的東方人也趕時髦般地喝下午茶。

所以我們認為談茶文化時，應將歐洲的紅茶文化也放進來，這才構成完整的茶文化體系。

普及喝茶不需要大家都懂茶——
談茶湯市場的建構

茶的市場分成茶葉市場與茶湯市場，茶葉市場是賣茶葉，茶湯市場是賣已經泡好的茶湯。茶葉市場已經形成，我們談的茶葉行銷幾乎全在談乾茶的銷售。雖然近來的瓶裝茶湯也占有頗大市場，但茶湯市場還談不上舉足輕重的地位，為什麼呢？因為客來奉茶的茶文化觀念深植東亞文化圈人們的腦海裡，泡好的茶好像不是用來賣錢，因此茶湯市場一直未能發展。

在學校「茶文化」專業課程上，有種茶、製茶、賣茶、喝茶的科目，但在賣茶上只講茶葉的批發與零售，商品對象也只有茶葉與一部分的瓶裝飲料，並未涉及到茶湯的販賣。喝茶的科目是包括泡茶，但泡茶的功課也只及於當場的泡飲，在賣場上泡成一杯杯的茶湯讓客人當場喝或帶走就不知道要怎麼做了。尤其當客人一個接一個進來排隊等著點茶、取茶時更不知道要怎麼辦了。

在茶葉市場之外再建構起茶湯市場，對茶業的發展可以起到很大的效用，但首先要建立大家「泡好的茶湯是可以賣錢」的觀念。而且不要以為必須教會大家如何泡茶，促使大家買了茶葉、茶具後才能推動喝茶的風氣；進一步還要在茶葉、茶文化的學校教育裡加上如何賣茶湯的課程。

現在我們茶界處心積慮地要普及茶藝知識，開設各種茶道教室，教大家認識茶葉、教大家準備各種所需的茶具、教大家如何泡好茶，進一步還要教大家設置泡茶席、舉辦茶會。但是努力了半天，看不出喝茶人口有什麼顯著的增加，茶葉的滯銷庫存量倒是跟著我們茶文化推廣的努力程度成正比地增加。這個現象不得不讓我們警覺到，我們所施予的努力是不是與喝茶人口的增長、茶葉消費量的增加不在同一條道路上。

如果要等我們教會了人們如何識茶、如何泡茶，然後這些人投入喝茶、買茶的行列之後，我們看到了喝茶的普及化、看到了隨著各種理由增產的茶葉也被消化掉了，這時我們才放心肯定自己在茶文化推廣上的努力沒有白費。這是愚公移山的做法，有用，但是要經年累月才看得到一些成果。這時，茶文化推廣所帶來的茶葉產量增長造成的滯銷庫存量，就會壓得茶文化工作者喘不過氣，還被懷疑有沒有在努力工作。

要大家喝茶、愛喝茶，只要將愛茶的氛圍建立起來，讓大家覺得喝茶是種高度文明的象徵，是高雅的生活方式，而且有益健康，不需要非懂茶、非知道茶如何沖泡不可。這如同愛音樂，不需要懂得什麼是交響樂、什麼是協奏曲，也不需要知道貝多芬、李斯特是何許人；又有幾個人知道南美咖啡與亞洲咖啡有什麼不同，煮的方式與沖泡的方式對咖啡湯有何差異？所以只要有專業人士幫我們找到好的茶葉，又找了適當的泡茶用水、選擇了適當的泡茶用具，他們會用最適當的泡茶水溫、茶水比例、浸泡時間，將茶泡出美好的茶湯，以適當的溫度交到我們手上，我們就願意

多付一點錢買它來喝。而且這是可以變成日常生活的一部分的，我們可以天天這樣買茶湯來喝，不必煩惱怎樣去買茶、怎樣去泡茶。

培養一批會泡好賣場的茶湯並懂得經營管理的茶湯業者，是普及喝茶、大量增加茶葉消費量的關鍵，也是茶葉教育、茶文化教育要抓住的重點。這裡所指的茶湯業者還不只是茶葉「調飲」的市場，也包括茶葉「純飲」的銷售。因為我們沒有賣「現代茶湯」的經驗，所以聽到這裡會有點不明白。現代茶湯商品的名稱就是西湖龍井、安溪鐵觀音、鳳凰單欉、雲南普洱、四季春、白毫烏龍等，成品茶湯的濃度、溫度都由商家設定至於茶湯的品飲品質，商家可以設定成「特級茶」的樣貌，也可以設定成「高級茶」的價位。

上述所說的是由人工現場沖泡而成的茶湯，這樣的茶湯可以做到很精緻，而且有人情的溫暖。但喝茶的普及還要研發擺設在街口的大型投幣或掃描式自動泡茶機，有三五種茶可供選擇、有茶湯溫度的按鈕，拿到茶湯以後就是一杯適當濃度、適口溫度的茶湯可以享用。至於茶葉風格的走向、茶葉等級的設定，則透過「品牌」告訴消費者。

隨時隨地可以買到一杯好喝的茶湯，是茶葉普及化的大道。茶葉的餐飲地位及它的文化價值，是已經深植人們心中的，就如同咖啡、葡萄酒，不管你有沒有喝它的習慣、不管你對它有沒有想喝的情緒，對它都是尊敬三分。只要有方便取得的機會，都可以促使人們花錢嘗試，進而養成飲用的習慣。喝了一輩子買來的茶湯，可能連什麼是不發酵茶、什麼是後發酵茶都不知道呢。

茶葉市場與茶湯市場

我們在推廣茶文化的時候，經常會說茶是人際關係很好的橋梁，好比客來奉茶、以茶會友、茶促進社會和諧、茶是和平的飲料。又常說茶是生活中不可缺的東西，好比飯後一杯茶、晨昏定省一杯茶、當你煩躁的時候茶會安定你、作文時茶會為你搜枯腸。也會說茶是保健的飲料，好比茶是補充維生素很好的來源、喝茶可以預防蛀牙、常喝茶可延緩老化。又會提到飲茶可以修身養性，如養成精行儉德的品性、獲得禪學吃茶去的修為、體會到空寂的美學。

我們在實際享用茶的時候，會研究如何泡好一壺茶，如怎樣的水質才適合泡茶、什麼水溫適合沖泡什麼茶、沖泡器質地與泡出茶湯的關係、怎樣的泡數要用怎樣的茶水比例、各種狀況下的浸泡時間等。會要求將茶湯泡到當時最佳、最美的狀態，而且要仔細欣賞及享受茶湯的顏色、香氣、滋味、茶性及整體表現出來的風格，有如對待一幅畫、一首音樂般。還會欣賞茶葉的外觀，藉此瞭解茶的類別、等級、特性，以及相應於茶葉用量、泡茶水溫、浸泡時間、所需壺具的各種茶況。我們還會要求泡茶時每個動作做得到位，將心放入茶湯之中，將自己對這壺茶湯的理解詮釋出來。

前面第一段所敘述的是茶的功能性，不直接面對茶湯而指向喝茶的目的。第二段所說的是茶的享用性，直接就泡茶、喝茶、賞茶而言。

回顧我們（尤其是華人區）推廣茶產業、茶文化的時候，是不是都太強調茶的功能性？一講就是一大篇做人的道理，一說到茶就成了治病的萬靈丹，結果我們都在為茶奔波為茶忙，我們難得坐下來與茶親熱一下，好好享用它。事實上長期愛喝茶的人是很少注意到茶之功能性的，誠如講究美食者，在享用一盤菜餚時很少關注它的營養價值；愛喝咖啡的人在享用咖啡時也不太會意識到它的社交功能，即使是約了朋友一起喝咖啡。重視功能性的推廣方式局限在生活必需品之列，就如常說的柴米油鹽醬醋茶，不容易提升到精緻生活的領域。這樣子的推廣方式也讓人們意識到茶不應該高價，甚至於是招待用的、免費的，這些觀念都有礙茶商品在市場上與其他商品的競爭。

我們不要脫離茶湯而談茶，我們應該修正對茶的推廣方式，在既有的「功能性」上加重對茶本身的「享用性」，提醒人們與茶為友，享受茶湯的美味與美境。大家怕談享用，怕被列為享樂主義者，但舉凡一切事物如果都能被我們享用，不是一件很美的事嗎？

如果我們只談功能性的茶，只能發展茶葉市場而無法發展茶湯市場。茶葉市場是賣茶葉，如同茶行賣茶；茶湯市場是賣茶湯，如同品茗館賣泡妥的茶。茶界一直談論著如何像咖啡業的咖啡館一樣，到處能有品茗館可以進去喝茶。咖啡業是有了咖啡豆市場，又有了咖啡館市場，因為他們

不強調喝咖啡的社交性、生活性、保健性、精神性功能，卻強調如何煮咖啡、用什麼樣的杯子、各種咖啡豆不同的欣賞角度。茶湯市場要能建立，必須讓人們關注到茶湯來，喜歡喝茶，懂得如何欣賞茶湯的美。

現在人們談茶館復興，必須理清功能性的茶與享用性的茶，在茶葉市場與茶湯市場所帶動的效應。將重心放在茶的本身，放在泡茶技能、泡茶動作、茶湯及識茶上面，將只是作為達到某一目的的橋梁地位的茶，轉變為是營造精緻生活的主體。

茶與文化創意產業

文化創意與藝術創作不一樣，文化創意產業與藝術產業也不一樣。文化創意是在「生活文化」中有突出的構想，足以形成一項文化商品的創意；藝術創作是創作出一件藝術作品，不論是繪畫、音樂還是戲劇，也不論是否形成一件文化商品。文化創意產業是將「文化創意」形成「文化商品」，且將之產業化；藝術產業是將藝術品形成文化商品，再將之產業化。

生活文化是生活現象中已定型成某一地區或某一人群的生活特色者，如我們常說的中國服裝、川菜。我們如何從中國服裝、川菜中想出一個點子，足以形成一件新商品，那就是文化創意；如美國人從速食中想出了「漢堡」這件完整的理念，就是文化創意，將之產業化，就形成了今天龐大的漢堡連鎖企業，就是文化創意產業。

藝術創作是人們的藝術生活，如畫張畫、哼首歌。如果這張畫、這首歌進入了藝術市場（如由藝術經紀人接手了）就形成了文化商品，運作這項文化商品的事業（如畫商、音樂媒體公司）就是文化產業。藝術產業有如其他的服裝業、食品業，都是產業界的一員，文化創意產業也是產業界的成員，只是它販賣的商品為文化創意。

藝術創作與文化創意產物在進入市場流通後，都可以

稱作文化商品。

茶原本是極為普通的農產品，集合了種茶、製茶、賣茶而成了茶的產業。由於茶含有極高比例（如百分之五十以上）的文化性，人們甚至將其衍生部分稱為茶道，因而將茶列為文化商品。但茶與柴米油鹽處在基層生活之中，又被歸於生活文化之列，所以在文化創意被重視的時代，茶也被期望有許多的文化創意產生，被期待形成龐大的文化創意產業。

如何從茶文化上找出文化創意呢？現成的例子是藉重咖啡文化的咖啡品飲，從生活品飲中產生「提供商品化的品飲空間」之構想，進而產生咖啡品飲連鎖店的新形態產業。茶界已有人試探著如此規畫與設計。茶餐廳是已有雛形的茶文化創意產業，介於正式「正餐餐廳」與廣式茶樓、英式下午茶館之間的一種新形態餐廳，提供簡便餐食與正式茶飲，全天可以營業。另外一種簡式茶飲店則以冷飲、泡沫茶、調味茶的形式，成熟地以茶文化創意產業站穩了市場。

以上的創意是從茶的生活飲用引發，另一個方向是從茶的產地、茶山出發。名山出名茶、茶山有好水，歷代文人、名人多歌詠，是發展茶園民宿的好地方，目前已有人做了，只是尚未落實於高純度茶文化的範疇中。利用茶山自然的景觀創造出讓人們心領神會的表演與意境，也是另一項可以發掘的方向。

再從茶湯找靈感，能從同一包茶中泡出好茶湯的「水」、能從同一包茶中泡出好味道的「壺」、能從同一壺茶湯中盛出好喝的「杯子」，都是人們，尤其是喝茶人追求的事物。能創造出好茶湯

的水、壺、杯，同樣也能創造出好的咖啡、好的酒，在歡愉了感官與精神後也健康了身心。將這現象商品化就是茶的文化創意，再加以產業化後就是茶的文化創意產業。

茶是農業、茶是產業（即茶業）、茶是文化商品、茶是文化產業；茶的另一個代名詞是茶道、是品茗藝術，它是生活藝術，有如音樂、美術、戲劇一般。我們在談論文化創意之時不要忘了它的藝術特性，它可以不必產業化，可以不求其文化創意，只更嚴格地要求藝術創作。有的學校取名為「創意學院」，看來是從文化創意簡化而來；有的學校將茶文化系放在文化創意學院之下，這種做法在職業教育上是無可厚非的。但如果是在大學本科以上的教育上就容易將茶文化限制在生活文化的領域，而不容易往純藝術的方向發展。

茶的文化性值多少錢

茶的文化性價值掛靠在「成品茶」的身上，但繪畫與音樂的文化性價值掛靠在「作品」上，這是兩者不同的地方。所以成品茶的價格包含了文化價值部分，而繪畫原料與樂器並沒有包含其完成後的繪畫作品與音樂作品的文化價值。這個觀念是我們在此所要討論的。

由於茶葉的價格包含了茶道藝術的部分，也就是包含了泡茶、奉茶、品茗的部分，所以我們試圖提出一個數字來表達這個觀念。我們認為中檔茶價的文化性價值占有茶價的百分之二十，而高檔茶價的文化性價值可以占到茶價的百分之五十。這個具體數字的意義不在於「占比」的多少，而是讓大家正視這個問題，而且以數字化來說明。

茶在農產品中是屬於文化、藝術性較強的一種，這顯現在它的色、香、味、形、風味上之細緻、豐富與多樣化，而且在沖泡（含廣義之調理）與享用時足以再產生第二次、第三次的意境、美感、思想性創作與價值。前者是茶製品的本身，包括茶樹、地理、氣候與製造技術；後者是沖泡技術、周遭環境、品飲體悟與人際互動產生的文化與藝術。

有人認為「後者」是商品以外衍生出來的附加價值，不能加價於商品的本身。但我們必須正視

茶之所以能達到後半段的效益，是歷代茶人歌頌「茶」勝於「人」的結果。不像繪畫、音樂等，人們關注的是作者的藝術性，而且勝於顏料、器材本身數千倍，甚至數千萬倍。再進一步說，人們對茶的歌頌也促使融合茶樹、地理、氣候、技術在內的色、香、味、形、風格等因素的「日益豐盛」與「廣為人知」。僅為了達到這些商品內涵的市場價值，茶的生產與行銷者就理應支付這百分之二十或百分之五十的成本。

上述說的這些衍生性成本必須由產、銷雙方支付，從現在茶的已有產銷狀況下，是要從茶製造的衛生安全上、從茶葉行銷員的素質上、從行銷地點的選擇上、從茶文化活動的推動上來著手，最後才可以讓這些成本合理地顯現在茶價上。如果只依賴末端消費者（喝茶人）的自然飲後讚歎、只依賴茶文化工作者的吶喊，支援文化性「茶」商品的市場力度是不夠的。

初學者買什麼壺

對「好」與「壞」的態度是應該不同的，我們要追求「好」，但不排斥「壞」。「好茶」是我們「製茶」、「買茶」、「飲茶」所追求的，但對「不好的茶」，我們要接納，而且就其本質欣賞。對器物亦復如此，「好壺」是我們所追求的，但遇到「不好的壺」，我們一樣可以使用，它的缺點我們會盡量克服。然而並沒有這樣的道理：我們是初學者，先買普通的茶喝即可、我們是初學者，先買普通的壺使用即可。

經常聽到這樣一句話：只是初學而已，不必買太好的壺。因此就先買一架普及型的鋼琴來用。但是彈不到一年，當聽到別人更好的聲音就開始後悔了，尤其在擔心聽慣了粗糙且不精準的聲音會影響自己音感後，更是非馬上換琴不可。同樣現象也經常發生在攝影圈上，開始時總捨不得買太好的照相機，但用不到幾次，當自己懂得鏡頭解析度好壞的影響後，一定不肯再用差的那臺了。即使不甚瞭解相機好壞的道理，僅是拍不出理想質感的作品，就足以破壞攝影的興趣。所以我們主張一開始就買好的鋼琴或相機，免得先壞後好造成更多浪費。

還遇到有位客人嫌某家的茶具貴，他說：「買你們一組茶具的錢可以到外面買五十把壺回家

擺。」這話代表一些人不正確的觀念，不是壺多就表示你是愛茶人，一間好的茶席也不是要擺很多茶具在架上的。甚至有人這樣說：好壺那麼貴，打破了心疼，所以我就把好壺供起來，買一把打破了也不心疼的使用。但要知道，天天與美的事物在一起，自己會變得更美的；相反地，時時與醜陋的事物為伍，也會變得醜陋。尤其時時手中把玩，還將泡出的茶湯喝進肚子的茶壺，影響更大。一個愛畫的人，如果沒有足夠的錢，他寧可買門票看畫展，也不會去買畫得不好的畫。

我們以前曾談過不要只喝「好茶」，要就茶的「現況」來欣賞它。況且「好」是無止境的，這與現在所說的「求好」不相衝突，當我們看到一把不被你喜歡的壺，還是要以它的出身背景及價格來對待、來接納它。

好茶、好茶具有其絕對價值嗎

什麼是好茶？它應該具有所屬茶類（如綠茶、烏龍茶、紅茶、普洱茶）的特質，而且有它特有的風格（如因品種、地理環境、土壤、製茶師等因素造成）、耐泡）、香氣含量高（所屬類型的香氣）、各種成分（即滋味）的組配佳（達到飲用者喜歡而且足以表現該茶的特徵）。

這樣的好茶在同類茶中理應是價高的，但在不同種類的茶中可就不一定了。如A類茶在當時市面上就不如B類茶搶手，A類的特級茶價就可能連B類的高級茶都不如。

什麼是好的茶具？我們先就茶壺與茶杯而言，它應該是泡起茶來比較好喝、拿它盛茶湯比較好喝，而且造型好、色彩美麗，質感佳。茶壺和茶杯的材料包括了陶瓷、玻璃、金屬等，只要材質好（如陶瓷、玻璃的燒結度適當，金屬的純度高），泡茶與喝茶的效果都會比較好（這是可以自行實驗比較的）。同樣的一包茶用不同材質的茶壺沖泡，會得出不同的效果。同樣一把壺泡出的茶湯用不同材質的杯子飲用，茶湯的質感也會不一樣。

將茶湯質感表現得較佳的壺杯不一定賣得比較貴，賣得貴的壺杯可能是因為它的款式、裝飾、

流行趨勢、商業炒作的結果。如果單就喝茶效果而言，是應該重視壺杯的材質，若就商品流通的價值來說，那就是另外一回事了。

好喝（意指高品質）的茶、能夠將茶表現得更好的茶具，是我們應該珍惜的，因為這些食物與用品對健康有幫助，不管它的商品價位如何，這個「美好」就是它的絕對價值。如果情況允許，為什麼不把每天喝水、喝茶的杯子換好一點的、把吃飯的飯碗換得高品質一些？

某某茶在奢侈品行列嗎

奢侈這個詞給人的感覺是不好的，除了表示浪費外還帶有炫耀的印象，但是在商品的分類上卻有不同的意義，它代表著同類商品中價高的一級，而且高得跳出生活必需的範圍而進入到了奢華的地步。這類的商品在自由與立足點平等的社會中是被允許且有其需求的。這類商品出現在住宅、汽車、服飾，甚至於日常食用的雞蛋中。

茶葉這幾年在中國出現多起的特高價現象，每市斤（五百公克）人民幣一萬、二萬、三萬，而且不只發生在某種茶類，綠茶發生過、普洱茶發生過、烏龍茶發生過、紅茶發生過，這個現象引發了大家討論茶是否可以進入奢侈品行列的興趣。

茶進入奢侈品行列當然不是全額進入，只是某些高端的商品項目進入。這些進入奢侈品行列的茶應該具備某些貴族相，如色香味俱佳、風格明顯、合乎衛生；若屬標示茶還得產區、品種、年分、季節準確；若屬老茶還得品質佳、存放到位、年限可靠。

進入奢侈品行列還要有穩定的買賣市場，不能靠著市場的運作火紅了一陣子，接著就沉寂了，隨後又得靠某個機緣或另一次運作才再產生另一個貴族。奢侈品市場必須長期耕耘投資，在廣大

消費者建立地位、信心才行。這個印象建立後，這個茶貴族商品就可以一年又一年地賣這個價錢，成了奢侈品市場的一員。

茶商品的品質識別不易，要大家以奢侈品的價格正常地購買，這個信心必須大比例地建立在品牌上、建立在出品的廠商上。茶是文化性很強的一項商品，具備有進入奢侈品市場的優厚條件，起步之時不可不顧及基本條件，而只給人粗俗、奢侈、暴發戶的印象。

將每批茶的泡法告訴客人

一次非茶界人士的講座，與會者提出問題：為什麼市面上銷售的茶葉不標示明確的泡茶方法？

我們回答說有啊，但是他們嫌太簡單、不明確，甚至有錯誤。他們的意思是把講座上所說的各類茶之泡茶方法，濃縮成簡單的小紙張，放進每罐茶葉裡面。他們的意思是針對每一批茶做一張泡法說明書，每一批茶即使同一商品編號的茶，只要茶況不同了就要有一張新的。講座後想一想是有道理，而且是可以做到的，只要廠商包裝「每批」茶時由專人試泡一下，就可以不必常加更換。

這紙說明書應該包括這批茶的特性描述、浸泡水溫，以及小壺茶法與含葉茶法的茶水比例、浸泡時間。特性描述如茶青成熟度（芽茶類、葉茶類？）、發酵（不發酵、輕發酵、重發酵、全發酵？）、揉捻（不揉捻、輕揉捻、重揉捻？）、焙火（不焙火、輕焙火、中焙火、重焙火？）程度等。浸泡水溫可以用高溫（攝氏九十五度左右）、中溫（攝氏八十五度左右）、低溫（攝氏七十五度左右）表示，不必太過明確。小壺茶法的茶水比例以整壺容積的占比表示，如二分之一壺、三分之一壺、四分之一壺、八分滿的置茶量，浸泡時間以連續泡五道為基準，如第一道一分

鐘、第二道二十秒、第三道四十五秒、第四道一分十五秒、第五道兩分鐘。含葉茶法的茶水比例以常用的辦公室用杯兩百五十毫升為基準，置入百分之一點五的茶葉，約四公克，浸泡十分鐘或更久的時間（含葉茶法是不必將茶湯與茶渣分離的一種泡茶方法）。以上這些資料可以使用圖表敘述，每次修改時會簡單些。

上述這些簡介是以「大批量」發售的所謂「規格茶」而言，在特性描述上沒有做太詳細說明的必要，如產區、年分、季節、品種等。但如果是強調特殊屬性的「單批量」茶，也就是所謂的「標示茶」，在特性描述上就要詳細，如將「茶青成熟度」進一步改成「採青狀況」，標示如全芽心、一心一葉、一心二葉、一心三葉、一心多葉、開面單葉、開面二葉、開面三葉。還要加上「成茶狀況」，如枝葉連理、枝葉半連理、枝葉分離、含碎片、角狀。也可以特別標示出茶樹品種（如金萱、青心烏龍、拼配）、監製人、焙茶師等。

在泡茶方法上建議廠商只以壺、杯二款為例子來介紹，使用者自己會觸類旁通。有了這些基本資料，大家也會依自己的喜好調整口味。但是如果連這些資料都不提供，對泡茶不熟悉的人只好隨意為之，結果難免泡出難喝的茶湯，廠商辛苦製造出來的茶葉也被辜負了。

大家對我們現在提出的這項建議或許會覺得突兀，因為過去我們對泡茶方式太過放任了，覺得沒有必要那麼認真。但隨著茶文化不斷地發展，我們發覺不論是隨興地喝一口茶，或是要享受茶道樂趣、享受茶道藝術，都必須先把茶泡好。賣茶的人有義務詳細說明每批茶的狀況，且提出建

議性的泡法。茶的外包裝印些常態性的資料，其內再置入每批貨的茶況與泡法說明書。茶廠對每一批進入包裝程序的茶葉都會進行品管的，他們使用評鑑茶的沖泡方法，這時只要再加上消費者習慣的泡飲方式之轉換，就可以得出說明書上所需的資料。

茶館復興

一九八〇年代以前的茶館姑且不說，一九八〇年是近代茶文化復興的起點，與過去不一樣的茶館在大家風行喝茶、重視茶文化的氛圍中產生。最早的發祥地在臺灣，接著馬來西亞，接著中國，然後擴展到其他地區。這一波興起的茶館被稱為茶藝館（只為了有別於過去的茶館），通常由愛喝茶、行走於茶文化復興道路的人士經營。這批人對文化藝術都有自己的看法，因此開設出來的茶館各有不同長相，這個多樣性也就是這個時期茶館的最大特色。而且也已經不再是雜要、說書的時代，都鑽入到茶壺、茶杯、茶湯裡面。當時臺北陸羽茶藝中心就在茶單的背面印上：

「現代茶藝館不是消極讓人消磨時間的地方，是品茗、以茶會友、欣賞藝品的場所，必須講究茶葉品質、有完備的茶藝用品、足夠的茶藝知識、一定風格的品茗環境。睡覺、看報、打牌、下棋都是不相宜的行為。」

但是秀才造反三年不成，這樣的美景持續不到十年就紛紛支持不住了。現在純喝茶的茶館，不論在哪個地區都是所剩無幾。究其原因，僅提供這樣的泡茶、喝茶地方不足以留住客人、無法收取較高的費用，而且客人領受不到值得付出的「商品」。回頭看看有專業廚師掌席的鐵板燒餐

廳、有專業咖啡師幫客人煮咖啡的咖啡館、有專業調酒師為客人調酒的吧檯，客人就可以從這些餐飲藝術家手中買到實質的文化商品，他們樂意付出代價。

茶文化復興多年，我們已經累積豐富的泡茶、奉茶、品茶上的文化資源，我們已經可以生產出讓客人在茶館裡滿意買到的茶文化產品。這不是讓客人自己泡茶，也不是配一位普通的服務人員從旁泡茶。而是有位經過培訓，能夠把各類茶泡得精準、能為客人搭配適切的茶食，又有足夠的專業知識，而且一舉一動符合茶道要求（如整潔、細心、知道客人需要怎樣的茶湯）的泡茶師在客人面前為客人泡茶，客人圍坐在他的泡茶席上享受他的服務。他要有足夠的能力讓客人在三十分鐘、五十分鐘、一個半小時等不同的停留時間裡，全程享受他提供的茶葉、茶湯、茶食、甘美的水、親切的服務、茶道的氛圍，客人是為喝茶而來，不是為聊天、談事情而來。

如果是茶文化復興的早期，這樣的茶館要找這樣的泡茶師是不容易的。但經歷這三十年的生聚教訓，尤其是學校茶文化專業的紛紛設置，一批批對茶文化有基本認識的學子進入社會，只要稍加訓練，很快就可以勝任這樣的工作。一般人不喜歡到傳統的茶館工作，因為專業性不夠、待遇不高，但是上述這種新型的茶館可以維護工作者的專業尊嚴，待遇可以達到專業廚師、咖啡師、調酒師的水準。在這樣的茶館開設前、在這樣的茶館泡茶師上崗前，我們要充分宣導新茶館的經營模式與理念，想清楚了再做就不會走冤枉路。

除了對茶情有獨鍾的愛好者外，一般人不容易把每種茶泡得很好，不容易在家裡都備有隨時可

方便操作的茶具，但他們希望喝茶、希望喝好茶、喝到泡得很到位的茶、希望享受茶文化的氛圍，他們甚至有每段日子到這樣的茶館去清淨一次身心的需求。從茶文化立場來說，這樣的茶館是茶文化的教堂，這些茶館的泡茶師是茶文化的牧者。

如何規畫「泡茶師為客人泡茶的茶席」是稱為「品茗館」的新型茶館之重要工程，要令泡茶師一人能在客人面前靈活地備具、備水、控溫、泡茶、奉茶、供應茶食、更換茶具，而且一派專業、高雅、精緻。先是堂面的領班招呼客人就坐，然後才請出泡茶師與客人見面，泡茶桌設計成六人席與十人席，從一個人到十個人，泡茶師都是一個人服務。不同的客人、不同的停留時間、不同的節日，提供適切的茶譜。

泡茶師為客人泡茶的品茗館

老時代的茶館是大家聚會聊天談事情的地方，基本消費是點杯茶喝，坐久了再叫碟點心。說書的人、雜耍的人看到這裡人群多，就駐進來與大家同樂或賺點生活費。近代茶館的功能性縮小了，只在裡面歇坐一下或約些朋友聚會，泡壺茶、吃些點心，但喝茶的分量加重了，茶的種類增多、茶具多樣了。一九八〇年代後，茶文化復甦，茶館的茶文化氛圍更是加重，不只講究茶的品質，茶具也成套成套地提供，甚至有專人為你解說與沖泡第一道，進一步還在客人座位旁幫客人泡茶。

接下來只說一九八〇年代以後的事。茶文化復興，大眾普遍有了茶文化的意識，他們對「茶文化商品」有了進一步的需求與要求，所以茶館才有了上述的跟進。但這個調整並沒有滿足消費者的期望，茶館的營運也沒有得到改善。自行泡茶的方式對客人而言，只不過是借地方聚會喝茶，這樣的場所不虞匱乏。服務員幫忙泡第一道或是從旁幫忙泡茶，不但客人體會不出茶葉以外的商品價值，從事這項工作的人員也不覺得有何尊嚴，於是客人不踴躍光臨，泡茶者也只能找到非專業的一般職工。

我們期待能將茶泡得精到、動作優雅俐落的泡茶師，在茶館提供我們享受喝茶的時間與空間，就如同我們在鐵板燒的餐廳，有位經過訓練的廚師為我們提供全程的餐飲服務一樣；就如同有位專業的調酒師為我們調製一杯酒品一樣；就如同專業的咖啡師為我們調煮一杯咖啡一般。我們會以欣賞一件藝術作品的心情享受這壺茶、這席菜餚、這杯酒、這杯咖啡，我們會以餐飲藝術家的心情看待泡茶師、廚師、調酒師、咖啡師。

4
—

當場呈現的
茶道藝術之美

茶道裡的美學概念

美學教育是每一個人成長過程中必須有的學習項目，否則對身邊的事物會太過冷漠。然而近代很多人的美學教育都被忽略了，因為經濟、因為政局、因為升學……一九八〇年後，茶文化復興，我們藉著大家樂於喝茶的同時，輸入一些美學的觀念以補傳統學校教育之不足。

我們出門旅遊，欣賞山色時經常聽到這樣讚歎聲：「你看，那座山像極了一尊打坐的達摩！」也常聽到導遊人員這樣地介紹：「大家看前面的那座山像不像一位亭亭玉立的美女，這就是本風景區最具代表性的玉女峰。」從小我們就不斷地被暗示、被教育成這樣的審美方式，所以看到山、看到雕塑、看到繪畫，無時不在思索著：「像什麼？」能意識到像什麼的，就表示自己看得懂，否則就沒有什麼感應，或說「看不懂」。

上述這樣子的審美方式只能欣賞自己既有經驗中的具象事物，而且受限於該認知事物的本體，難得直接欣賞它「本身」的美。如上述所說的「山像達摩」，觀賞者只能欣賞傳述中打坐達摩的美，「山」本身的美不容易被體認。我們應該訓練自己不受既有形象的限制，而就山、雕塑、繪畫等本身的線條、色彩、質地來感受，有了這種抽象性審美的訓練，視野及身心的體會才會廣

閣。也就是說以後我們欣賞湖光山色，不要管它像牛或像馬，欣賞繪畫時僅就它的線條、色彩與組合成的感覺來體認；欣賞人像時，也儘量不去管它是男人的大腿還是女人的大腿。

以上這些觀念就是茶道美學的重要觀念，沒有了這些修養，看起「茶道」來，只是些將茶調製成飲料供應給別人飲用的動作而已。如果茶人們沒有這些修養，也無法將泡茶、奉茶動作提升到意境表現的層次。抽象作品的創作也不是任意揮灑的，它要有一定程度的穩定性，它所要達成的「目的效應」是一定的、是可複製的。

茶道與抽象藝術

日常生活中熟悉的事物與聲音，我們一看一聽就知道那是什麼，如果遇到不曾認識的形象或音響，我們就不容易理解了。茶道就是包含了許多一般人日常生活中不熟悉的項目，如果我們理解何謂抽象藝術，就比較容易知道茶道在說些什麼了。

茶道是以泡茶、喝茶為載體所呈現的文化性行為，並不是說「泡茶」、「喝茶」不夠具象，而是說茶者是藉著有形、具象的泡茶和喝茶行為來表達一些抽象的意念，而這些意念要透過泡茶和喝茶來傳達，必須授受雙方對「抽象」都有所認知。

我們不能只會欣賞具象的美感，如物件是一個人、一隻老虎、一條街道、一間教堂、一段描寫鳥叫的樂器聲音、一首耳熟能詳的民歌。當一幅畫只是一些線條與色塊的組合、一件雕塑只是一個不明事物的形象、一段音樂只是一些聲音的呈現，這就進入了抽象的領域。若這些抽象的圖像與聲音都完善地表達了作者所要述說的美感與意念，那就是所謂的「抽象藝術」。

對抽象藝術的理解與應用是必須教育的，我們常看到老師帶領同學到校外教學，望著群山解釋著第一座像獅子蹲坐著，所以叫獅頭山。隔壁的山脊像一尊佛像側臥著，前端是頭部，臉部是不

是很像觀音？接下來的山頭說不上像什麼，就略掉不說了。聽音樂的時候，也是要大家追思曲子像不像孩子哭泣的聲音？像不像過年熱鬧的鑼鼓聲？這樣的教育方式，等到人們看不出畫家在畫哪件自己熟知的事物、音樂家在演奏哪種自己熟悉的聲音或調子，就說看不懂或聽不懂了。這就是對「抽象」不瞭解的結果，但抽象占了藝術、思想、美學的一大部分，缺少了這部分的理解與享受，人生會從彩色的變為黑白的。

所以在茶道的進修上，必須對抽象的概念和抽象的繪畫、雕塑、純音樂等方面多多接觸；對茶之色、香、味、形與風格的欣賞也要超越具象事物的羈絆。如此才容易操控茶道諸如精儉、清和、空寂的精神，並於需要的時候，藉著泡茶與茶會的形式將之表現出來。

從「茶道學習」到「抽象概念的產生」

知道了茶道與抽象藝術的關係，我們還要知道如何去瞭解抽象的事物。宇宙間的事物，抽象的要比具象的多得多，如果我們只看得懂、聽得懂具象的事物，那我們是半瞎半聾的。

我們希望茶友重視抽象概念的體認與抽象藝術的欣賞，因為有了這些修養，對不規則的茶器（如順手捏來的茶碗、茶壺）、茶席裡用泥土和稻草糊成的牆壁、草庵式茶席屋頂底部坦裸的結構……才得以理解與接納。有了抽象的理念，也才能藉著各項茶具的組合、全程的泡茶品飲手法、茶屋空間的設計與布置，以及所飲用的茶葉、茶湯，表達所要訴說的道理和希望與大家享用的境界。

抽象概念的建立首先要破除已認知形象的束縛，如看到山，不要一直追尋山形長得像貓或像狗；參觀石展，不要只注意到石頭裡面的紋路顯現的是一尊觀音或羅漢。其次是屏除生理機能的干擾，如畫室裡進行人體創作，應只專注於身軀線條與肌肉質感顯現的美感。進一步則是超越已經知道的功能性，如走過天天經過的菜市場，暫且忘掉賣魚賣肉的功能，換個心情欣賞一下肉攤收攤之後，刷洗得非常潔淨、顯露明顯木紋與年輪的那塊劈砍不壞的厚木板。最後還得忘掉原以

為是「理所當然」的結構與式樣，泡茶時的那把壺，誰說壺嘴一定是長在壺身的一側？它可以長在頂上，也可以長在底部。茶碗哪有規定非圓的不可？

有了以上的這些觀念與訓練，才可以單純就線條、色彩與質感從事美的創作與欣賞，對於形象如此，對於音樂亦如此。抽象與具象並沒有嚴格的界線，認知之前往往偏向於抽象，如在未知茶碗為何物之前，看到茶碗之時的抽象概念是優於具象的；但是在認知之後卻偏向於具象。如從事抽象藝術創作的人熟知自己的抽象語彙之後，一看或一聽則都是老面孔、熟聲音。

「認知」隨著歲月與知識的增長不斷擴大其領域，人們也因此拓展了生活的空間。「抽象」的概念與習慣可以讓感官與思想經驗不斷更新，這是創作的泉源，也是茶道得以運用自如的基礎。

茶道上純品茗的抽象之美

談「茶道」是可以把範圍縮小到「茶湯」本身的，茶湯所表現的各種風情已足以傳達茶道的大部分境界，如茶湯的色、香、味以及茶性、風格等等。當然如果再包括一些泡茶的動作與品飲的感受就更清楚地襯托了。這樣的茶湯世界是較為抽象的純藝術境界。

自從一九八〇年代初期，茶道在臺灣興起之後，我們在茶學講座上就一直強調「把茶泡好」的重要性。因為茶道是建構在泡茶（含品飲）的基礎之上，如果基礎不穩固，建構在上面的茶藝術與茶思想是粗糙的。

上面這段話很容易讓人誤將「泡茶」只當作手段，或只是表現茶藝術、茶思想的媒體。所以後來在提出「泡茶師箴言」的時候，我們在「泡好茶是茶人體能之訓練，是茶道追求之途徑」之後，又提出了「是茶境感悟之本體」。

事實上，茶道之美、茶道之境都可以在泡茶、品飲之間求得的，除了茶、器與技術、經驗之外，可以無需額外的東西，無需茶席的布置、無需服飾的搭配、無需佐以什麼音樂。茶的沖泡（含抹茶的攪擊）表現了看得到的美感與境界，茶的品飲表現了看不到的香、味與茶性的美感與

境界。屏除了繁複的環境景物與聲響，反而更能專心於「茶」的本身。這樣的「單純」性，我們稱之為「純品茗的抽象之美」。

上述的「單純」尚包含了泡茶與品飲，有人會認為「泡茶」不夠抽象，所以在談論這個理念之時，我們只用了「純品茗的抽象之美」。但在宣導這個理念之時，我們必須把「泡茶」也加進來，讓茶湯變得更完整一些。

音樂也談「純音樂」，指純就樂聲欣賞者；相對的是「標題音樂」，則是以樂聲來表現如春天、流水、命運等具象之事物。就音樂的抽象性，純音樂是強於標題音樂的。反觀茶道，僅就茶湯的品飲，已足以悠游於茶界，若加上茶席的茶道表演，那就是要說一段故事了。

上述提到「茶道的美感與思想境界可以單純從茶湯獲得」的這個觀念，在一次韓國茶人組團來訪的時候（二○○五年三月十四日）提出與大家分享，玄鋒法師當場就稱呼這樣的茶道思想模式為「純茶道」。

茶文化裡的美與藝術

美不只是賞心悅目，如看到俊男美女時我們說他們長得很美，看到風光明媚的景色我們說風景很美，這些都是屬於賞心悅目的美；但還有悲壯之美，如戰爭的場面；淒涼之美，如寒風中的破舊茅草屋；醜陋之美，如殘破不堪的報廢汽車，這些都是另一種美。

美也不全由視覺得來，還可以從聽的獲得。聽到優美的旋律、和諧的聲音我們會覺得很美；但聽到雷劈的聲音我們會覺得很雄壯；聽到哭泣的聲音我們會覺得很淒涼，這些也都是不同的美。

美也可以從摸的獲得。摸到質感很好的物體、摸到轉折起伏很柔順的曲線，我們會覺得很優美；摸到一定質感的超大面積或體積，我們會感到雄偉；摸到銳利的折角或細點，我們會覺得害怕。

美還可以從想的獲得。想到一塊蛋糕，我們會覺得幸福；想到為自己的理念被迫付出生命的場景，我們會覺得悲壯；想到一群嬉戲的小孩子，我們會覺得天真。

這些透過不同管道獲得的美，都是不同類型的美，都是我們需要的美。我們對美有了全面的認識後，才不至於只會欣賞某一方面的美、只會接受從某一個途徑取得的美，我們的生活才會多姿

多彩。

與美相對的是不美，都同時存在於我們的生活中，我們希望圍繞在身邊的都是美的，即使這個美是屬於悲壯的、醜陋的。美可能自然存在著，如某一片山巒起伏、如某位俊男美女、如海邊一間破舊的茅草屋，它的所在位置與遼闊的海面自然形成了一幅淒涼感的美麗畫面。有些的美是要經過自己的整理與轉化才能被自己享用，如殘破屋角一位滿臉皺紋的老人在曬太陽，有人就會想到貧富不均而憤憤不平；有人就會欣賞他的安然無恙，甚至也坐下來偷個閒。路旁一堆拆屋的廢鐵，有些人只覺得髒亂，有些人就會覺得它像一件現代雕塑。如果我們無力整理與轉化，不美的事物就會充斥身旁。我們希望進入眼簾的都是美的事物，這不能解釋為迴避現實的心態，而是希望自己多一些美的細胞。

以上所說的美與不美的事物都是自然呈現的，自然呈現就與藝術創作無關，再美的風景、再美的模特兒都不是藝術品，舉凡藝術品都應該是人的創作。藝術家想要表現一個美的畫面或意境，用畫筆把它描繪下來，就成了繪畫作品；將它塑成一件多面性的物件就成了雕塑作品；將之用聲音表現出來就是音樂；將之用肢體表現出來就是舞蹈；將之用文字表現出來就是文學。藝術家要將自己想到的境界表現出來就得要有表現的能力，也就是要有繪畫、雕塑、演奏、舞蹈、寫作的能力。

只是如上述所說的將想到的意境表現出來，還無法知道是不是一件好的藝術作品，因為如果他

所表現出來的作品已經有人如此表現過，即使稍有不同亦不能稱上好作品。藝術重在創作，唯有創作才能為人類增加新的思想領域，所以如果藝術作品只是抄襲自然、抄襲別人的作品，都不能稱為藝術創作。藝術創作當然還有高下之分，這關乎創作內容的充實度與境界的層次。

喝茶的朋友想要喝得更有心得，首先要對美有正確的認識，理解美是多面性的，因為泡茶、奉茶、品茗間包含著許多不同形態的美。其次要培養自己的審美能力與表現能力，知道如何將有形的泡茶、奉茶、品茗及無形的美感與茶道精神完善地表現。最終如果能發揮自己的創作力，就可以使用自己的方式與見解詮釋茶道，喝出風格、喝出藝術領域、喝出茶道思想了。

茶道裡的藝術內涵

我們說支撐茶文化的三根柱子是技能、思想、藝術，若僅就茶道裡的藝術內涵而言，我們可以將茶道分成四個部分來解說，第一是泡茶，第二是奉茶，第三是品茗，第四是回顧。泡茶包括備具、備水、備茶、置茶、沖水、計時、倒茶、分茶、去渣、涮壺、歸位，這些動作熟練後再融入自己的用心與美的意念，連貫起來自然是一種泡茶者服務於茶的肢體藝術表現。

奉茶這個部分代表著參與茶會諸人間的互動行為，包括請客人賞茶、請客人聞香、奉茶給客人、主客之間的交流、客人間的互動，這些行為組織起來是茶會主人與客人共同表現對茶關愛與享用的肢體語言。

不只泡茶的人要注意泡茶的規範，喝茶的人也不能斜躺在椅子上接受奉茶，也不能只顧聊天而不專心喝茶。大家隨意地喝茶是茶道的群體表現，經過長期茶道學習後才參加的茶會也是茶道的群體表現，大家心中有了共同的意念後參加的茶會，這件群體表現的作品便被賦予了藝術的靈魂。

泡茶奉茶不只是肢體的表現，很多時候人們認為肢體表演只是用眼睛看罷了，但是茶道不止這

些，最明顯的是茶道這個「表演」還要喝茶，而且茶要「真的」泡。泡茶奉茶只是一個茶道創作的過程，要「真的」泡、「真的」喝了，才算是一件完整的茶道作品。人們一說起泡茶，就認為很多東西是可以「作假」的，大家不要誤解泡茶只是在表演、泡茶可以不喝茶、茶泡得好不好無所謂，結果茶變成了假道具。

品茗這部分包含了賞茶的外觀、從壺內聞茶的香氣、欣賞茶湯的顏色、享受茶湯的香氣、品嘗茶湯的滋味、觀賞茶葉被泡開後的葉底。如果我們以欣賞茶湯為例，茶湯就是泡茶者這個時候最後完成的一件作品，我們看茶湯、嗅茶湯、喝茶湯是茶道藝術的核心項目，就如同繪畫藝術上的欣賞一幅畫。如果再加上賞茶的外觀、從壺內聞茶的香氣、觀賞茶葉被泡開後的葉底，就如同欣賞一件多面向的雕塑。茶湯的作品偏向抽象美的表現，我們無法從中發現人物、山水，但是從茶湯的色、香、味、溫度、茶性、風格，可以發掘、享受很多美感與境界。

回顧是指對「泡茶喝茶」（個人）或「茶會進行」（多人）從事整體的認識與評判，可以將之從頭到尾視為更完整的一件茶道作品來欣賞，也可以側重於茶道理念或風格的詮釋。尤其茶道三根柱子之一的思想在全程茶事中才容易解讀，如泡茶者要表現空寂之美、狂狷之美、禪學之境，或泡茶者想要表達茶道的精儉精神、茶道的文人氣息、茶道的某一民俗理念。

至於茶席設置與品茗環境，我們可以將之視為茶道藝術的畫布或舞臺。當然也可以導入為茶道作品的一部分，因為它確實幫忙了表達茶道的美感與思想。但由於它必須與茶掛鈎才能顯現其茶

道的意義，所以未將它列入茶道思想與藝術的本體，也未將它列入純茶道的範疇。

茶具則不然，茶具已是茶道作品的一部分，而且直接影響茶湯品質，如茶壺、茶杯的質地影響茶湯風格，煮水器燒出不同溫度的熱水，影響到泡出茶湯的香氣與滋味。茶食是泡茶上的配角，它可以讓泡茶生動一些，可以讓欣賞某些茶湯時有更豐富的口感，可以讓泡茶的人、參與茶會的人更有精神與體力。聲響、音樂、配樂也是泡茶上的配角，泡茶上要不要應用它們要由泡茶者或茶會主人決定。

我們常用舞蹈來比喻泡茶的動作、用戲劇來比喻奉茶的過程、用畫作來比喻泡茶成的茶湯，這只是就其共同的藝術性而言。這三種被比喻的藝術都只是「看」的，茶道則不是，若將茶道作為一種藝術，是就「茶被喝」的表現方式而言，而不是將茶脫離了被喝的狀態而變成一種藝術。我們要用自己的茶道詞彙去說茶道是怎樣的一個藝術，我們將茶道與這三種藝術相提並論，只是想藉大家比較熟悉的藝術項目來說明茶道的藝術內涵而已。

茶道的獨特境界——無

每一個人對自己所鑽研的學科都會有自己想強調的觀點，本文筆者當然也在筆墨間顯露出很多個人的見解，如「無」的觀念就是一再強調的地方。

在茶的領域裡，不同學派當然會有自己想強調的茶道理念。但這理念應從「茶」而生，否則只是外來思想掛靠在茶身上，是不扎實的。我們從「茶」的誕生與應用上發現「無」是很重要的特色：茶的製造過程中除了利用空氣、水、溫度等大自然元素與「自體」發生效用外，無需外加其他東西，但卻因為這樣的「無」產生出從綠到紅，從白到黑的各種茶味。再說茶的沖泡，即使再講究的技術，也只需要無色、無味，幾近沒有礦物質的白水而已，然而也就是因為這樣幾近於「無」的水，將茶泡出不受干擾的各種品級與風味的茶湯。最後說到品飲，也是要以無好惡之心、無先入為主的態度才能體會和欣賞出各種不同個性的茶葉。若是無法放空，就會或多或少阻擋了與茶為友的領域。這些「無」都是從茶原生出的茶道特質。

我們也把這樣的「無」，透過「無我茶會」的舉辦來介紹、推廣出去。無我茶會的「無我」應該解釋為「知道『無』的我」。第一，「抽籤決定座位」。不只無尊卑之分，而且「無」後才能隨

遇而安，才能喝到很多人所沖泡的茶湯。第二，「依同一方向奉茶」。磨練自己無所為而為地奉茶，降低報償之心。第三，「茶葉自備、茶類不拘」。不但能喝到各種不同類別的茶，而且訓練自己無好惡之心，培養超然的胸懷。第四，「席間不語」，認真把茶泡好，太多的心思容易分散自己的注意力。第五，「依既定程式，不設指揮」。「既定程式是有」，「不設指揮是無」。我們強調的「無」不是一無所有的無，不是死亡的無，而是有了以後的無，如「光」的無色是由七彩融合成的。將財富、知識、地位、美體融匯貫通後所形成的無才是我們喜愛的境界。第六，「默契與協調，顯現群體律動之美」。這是人與人、人與地、人與物、人與宇宙之間最佳的「自然」狀況，是多元「無」的組合。第七，「茶具、泡法不拘」。無地域與流派之分，這更需要有「無」的體認與胸襟。由此，不但可以博覽大家所研發的成果，而且豐富了自己所擁有的「茶」的資源。我們不都是愛茶人嗎？怎麼會排斥別人研製更好的茶、發現更多的泡法、設計更多用具與探討更豐富的理論思想呢？只怕太多「觀念」、「名利」、「地位」的「有」阻擾了「無」的通行。

我們相信把「無」的精神吸收、推廣後，茶人一定可以泡更好的茶，享受到更美的茶文化資源。

茶道空寂之美

藝術上所說的美有很多種類型，一種是接觸後讓人歡娛、一種是讓人感到悲壯、一種是讓人起哀傷之情、一種是激起人綿延不斷的哲思、一種是讓人帶點淒涼感……。最後的這種沉靜，並或多或少的淒涼味就是本文所要談論的空寂之美，這是茶道在藝術領域上很特殊的一種特質。

茶道的藝術領域為何存在此空寂的元素，我們認為與茶的基本成分有關，那就是構成茶主味「苦」與「澀」的咖啡因與兒茶素。拿掉了這兩項成分，茶幾乎不成其為茶了，茶的傲世功能也將消失殆盡。製作精良的茶，苦澀等味與香氣搭配得恰到好處，不但隱藏了苦澀的銳氣，而且形成非常讓人喜歡而且耐人追尋的茶味，這樣的香與味可以讓人喜歡一輩子。

這樣的茶喝進肚子裡，血壓開始微幅下降，肌肉開始放鬆，注意力開始凝聚，讓喝它的人逐漸沉靜下來。這樣的生理狀況是空寂之美呈現的良好環境，只要有點空寂概念與修養，這樣帶點淒涼味的美之意象，就容易步上意識舞臺。或許因為如此，自古愛喝茶的人，尤其是文人、藝術家們，記錄了許多茶在空寂之美的文獻，於是空寂逐漸形成了茶的人文成分；茶人們更將之表現在

品茗環境上，而逐漸有了草庵茶席的稱呼，還將之與禪結合，而有了茶禪一味的說法。

茶道與禪學自古連結得很密切，我們認為其中的原因就是彼此在空寂境界上的一致性。空寂的狀況是修禪的人必須學會進入的境界；空寂的狀況是茶人們體會、享受茶境之美的一條道路。陸羽在《茶經》上強調的「精儉」也被我們認為是他體悟茶境空寂的一種方式，而禪學上的空寂與陸羽茶學上的精儉，在日本珠光、紹鷗、利休等茶人的茶道上都表現得非常具體。我們現在只是從美學的角度再度將藝術、茶道與禪學在空寂特質上作番描述。

談茶道的「空寂」

「空寂」是美學上的一種不易理解的境界，然而在茶道上特別被人提出，或許它是「茶」特有的一種性格吧。我們曾談到茶永遠有著「苦」、「澀」的一面，應該就是這個道理。現在我們以簡捷的一些字眼來說明空寂是怎樣一個美學境界與狀況。

談到「茶道境界」，很多用語會出現，如「精儉」、「清和」、「空寂」……。「空寂」在日本茶道上最接近的用語是「侘」（音岔，後來有人也用成「佗」，音駝）。侘，在中文是失意的樣子，如「侘傺」。「空寂」也有「失意」的成分，所以帶有一絲絲的「淒涼感」。這樣的心情、這樣的氛圍造成了極度寧靜的狀態，它比哀傷或愉悅更為不動氣，人們的血壓更低、心跳更慢。日本茶道界村田珠光、武野紹鷗、千利休等人提倡的「草庵式茶席」，就提出了這樣的美學與心境思想。

空寂讓人更專注、更容易體會到自己的存在、體會到自己與大地、與他人、與他物的關係。空寂的訓練讓茶人更容易泡好茶、更容易欣賞到茶的味道，即使多人一同泡茶、品飲，也能掌握同樣的效果。有人泡茶、品飲間不搭配音樂，就是希望讓「茶」的濃度增強，單一、專注，是可以

讓所需的氣氛、磁場一再放大的。

生活中，各種喜怒哀樂的衝擊在所難免，空寂的訓練讓自己受保護於一個寧靜且堅實的空間。

茶道的空寂訓練是在眾目睽睽之下、在車水馬龍的路旁、在極端不友善的人際關係間依然穩健地把茶泡好。

在審美的訓練上，「空寂」是訓練自己超脫現實、超脫功能地看待事與物，如路旁的一堆廢鐵，不從「舊屋拆下」、「生鏽」、「無用」、「撞上受傷」的角度看，而從物體的質感和線條的組合去欣賞，說不定你會聯想起美術館裡的那件得獎作品。如此，身邊的庸俗、醜陋就會變得更少。然而，是非、善惡在冷靜觀察中是不會被扭曲的。

深談空寂

空是沒有雜念，非常安靜；寂是簡單，直指本質，甚至帶點淒涼味，「空寂」就是這樣的情景。

塞外荒漠、綿延一望無際的山巒、夜晚路燈加上孤獨老人牽著一隻不聽話的小狗，都是空寂圖片。你說住火車站滿坑滿谷的返鄉人潮、一根枯木也是空寂，沒錯，跳上雲端看，是另一番空寂。

有人說住在五星級酒店沒有住在山間茅草屋來得容易進入空寂境界；有人反對，認為處在何處不重要，要看自己是否容易抓住空寂的心境。這個論調在日本茶道也發生過，千利休就說過，不能說在「書院式」的茶屋裡就體會不到在「草庵式」茶席的那股「侘」味。侘味就是空寂之味。

空寂之境心如止水，旁物驚動不了我，而那份淒涼感鬆弛了全身肌肉，達到逍遙的狀況，這種狀況的寧靜往往勝過單純的無聲或是歡樂與悲哀。在這個氛圍之下，一種寧靜深遠的美感自然形成，就是所謂的空寂之美。這種美感可以在心境上表現，也能在茶席規畫或布置時傳達出來。

茶湯喝來給人們的感受是清平，甚至於空寂的，這不是說將茶泡得清淡的意思，而是茶湯中普遍存在的苦澀味。它不一定顯現得很強烈，但在各種的茶類中多少隱藏了一些，這一些就將人們的情緒沉澱了下來，喝久了，相乘的效果，甚至將喝它的人帶進空寂的境界。這股茶味、這番茶

情或許在陸羽的時代就被喝了出來，所以陸羽在所著的《茶經》中才特別提到「精」與「儉」兩字，精就是精煉到最本質的部分，儉就是去掉可以不要的東西。

修禪的人當然也最容易發現這個祕密，茶湯的寧靜，甚至於空寂，正是修禪所要的境界。於是喝茶、修禪就結合了在一起，「茶禪一味」之語也因此產生。茶文化被禪僧們帶到日本後，這份茶裡空寂被日本茶人看上，並逐漸放大完善，完整地呈現在日本茶道上。現在我們聽到的「草庵式茶席」、「四疊半茶室」、「數寄屋」、「侘」等都是這個茶境具體而多樣化的應用。

茶味也不只是苦澀，還有的是華麗與甘美。喝到一杯綠茶就像踏上了一片綠油油的草原；喝到一杯鐵觀音就像進入了一片森林；喝到一杯白毫烏龍就像到了玫瑰花園；喝到一杯紅茶就像看到秋天變紅了的楓樹林；喝到一杯普洱茶就像來到了一座深山古剎。然而這些多姿多彩的世界在苦澀味的壓陣之下變得理性了，變得是與自己拉開一定距離的審美物件。這個理性就是我們所說的空寂，歡樂不會樂得生悲，悲哀不會哀得痛不欲生。「竹林七賢」之一的嵇康被司馬昭賜死，行刑之前索琴彈奏了一曲〈廣陵散〉，三千在場為他請願的太學生歎曰：「〈廣陵散〉從此絕矣！」這是空寂。

上述的空寂之美多偏重於品茗上的感受與心境上的描繪，然而空寂也是藝術表現的一種形式，有人說它是淒涼美。茶席可以布置成那樣的風格，泡茶喝茶的演員可以打扮成那個樣子。可以演這樣的一齣戲、可以唱這樣的歌、繪這樣的畫。空寂之美讓人寧靜、讓人專注、讓人理性、讓人

灑脫。

　　茶的空寂讓它涵養了許多文化、藝術、思想的內質，它不見得是小孩喜歡的飲料，然而是大人們可以喝它一輩子的夥伴。試著除掉它的苦澀，換上甘甜，很快地許多大人都將棄它而去。茶的香氣也是令人迷戀的地方，不論是不發酵茶的菜香、輕發酵茶的花香、重發酵茶的果香、全發酵茶的糖香，或是後發酵茶的木香，豐盛而多彩，但是在眾香國裡，它有不群的孤傲之氣，它的香氣再強烈，仍不膩人；它的香氣是君子，淡如水。這「不膩人」、「淡如水」就是茶性空寂使然，至今無人能以人為的方式調配出任何一種茶的香氣，這是茶「和」、「同」之間的一種風骨，仍是它「空寂」審美的表現。

從通俗茶道到純茶道

「一般閒暇喝茶、工作之餘喝茶，也要講究茶道藝術嗎？」學生問老師。

「可要可不要，如果一個人已經養成了茶道藝術的習慣，在極簡單的泡茶過程中也可以表現出茶道藝術的內涵，如果平時沒有這種習慣就不必理會了。」老師回答道。

「如果在一個正式的茶道聚會，泡茶者一定要講究茶道藝術嗎？」學生追問著。

「先看茶會的性質，如果這是一個通俗性的茶會，只要泡茶、奉茶、品茗進行得順暢就可以了，即使茶事過程貧淡了些，或是動作服飾誇張了些也無妨。但如果是想表現茶道藝術的茶會，或是聲明這是表現茶道藝術的茶會，就得講究茶道藝術。其次是看主持這場茶會，或包括參與者在內的人是否具備茶道藝術的修養，如果有，他們表現出來的就會含有茶道藝術的內涵（層次高低暫且不說）；如果還未具備，就只能視為通俗性茶會。」

「喝茶與茶道是同一個概念嗎？」學生再次追問。

「喝茶與茶道是同一個概念，但茶道與茶道藝術是二個不同的概念。茶道藝術是以泡茶、奉茶、品茗為媒介表現出的一種藝術，茶道可以沒有這層內涵。」

「茶道藝術與音樂、繪畫、舞蹈、戲劇等藝術是同等意義的嗎？」

「是同等意義的。」老師明確地回答。

「那純茶道又是指什麼呢？」學生深入到另一個層面去請教老師。

「純茶道是僅就泡茶、奉茶、品茗為媒介所表現的藝術，重點在人、在茶、在茶具，且以茶湯為核心。這時的陪伴事物如插花、掛畫、點香、石景，以及茶的功能，如客來奉茶、促進社會和諧、精儉修為、除病美容，都得屏除在腦外。這還是純茶道較為寬鬆的解釋，如果縮小範圍來解釋純茶道，將純茶道再從茶道藝術中分離出來，甚至不可以為茶道藝術設立主題。如這次的茶道藝術旨在表現茶禪一味、在表現雪中之春、在表現久別重逢的喜悅，這是標題性的茶道藝術，沒有了這些賴以依附的情節方是純茶道。純茶道是僅就人、僅就茶、僅就茶具，藉由泡茶、奉茶、品茗，表現、享用茶道之美的茶道藝術。」

茶道藝術的本體及其應用

「從美學、藝術的角度看茶道，泡茶、奉茶、品茗是茶道藝術的主體，我們要求要有茶道的純度，不要有太多其他藝術門類的干擾，也不要太依賴非茶的事物。但茶道藝術藉什麼把茶表現出來呢？」老師問學生。

「茶道藝術藉著人、茶、器來表現。」學生回答道。

「人、茶、器是媒介，還要有個橋梁，這個橋梁是通往茶、通往茶湯的道路。有哪些表現茶道藝術的道路呢？」老師進一步解釋與提問。

「各種的泡茶法。」學生回答。

「對的，各種的泡茶法。不同的場合要用不同的茶具與方法才能滿足大家的喝茶要求。人少的時候使用小壺茶法或蓋碗茶法；人多的時候使用大桶茶法；一天到晚隨時喝茶的時候使用濃縮茶法；旅行的時候使用簡便的旅行茶法或冷泡茶法；飲用粉末茶時使用抹茶法；飲用調味茶時使用泡沫茶法；需要用煮的時候用煮茶法；僅有一件浸泡器時使用含葉茶法。這些泡茶法不但滿足了大家喝茶的需求，也讓茶道藝術有了表達的方式。」

「為什麼不說茶道藝術是透過各種不同的茶葉來表現的呢?」學生追問道。

「泡茶方法是茶道藝術表現的手段,茶葉是茶道藝術的本體。方法可以不拘,本體只有一個。

各種茶具、各種泡茶法都可以拿來沖泡各種茶葉,不是什麼茶葉要用什麼茶具、什麼方法來沖泡。器與法是直接影響到茶的表現,但還不是茶道藝術的本體。」

「各種不同的茶葉不是也有各種不同的風格嗎?」

「不同的茶葉各有不同的風味與個性,是茶道藝術想要表現的本體,人與茶具協助了表現,但是要透過各種泡茶方法(即道路)達到。」

茶湯，這件泡茶者的藝術作品

學生問：「畫家的作品是畫，音樂家的作品是樂曲，那茶道藝術家的作品是什麼？」

「是那杯茶。」老師回答。但看到學生一臉疑惑的樣子，又補充道：「泡茶者泡茶，就像畫家畫畫，畫好了，作品就是他的畫，泡茶者將茶泡好了，茶湯就是他的作品。」

「如此說來，茶湯是茶道最重要的成果了？泡茶過程並不重要，因為沒有人會追究畫家畫畫的過程？」

「畫家畫畫的過程很有看頭，我就很喜歡看畫家畫畫，不但是有趣的觀賞，對畫作的理解也很有幫助。如果從畫家的備具、畫畫，到作品完成，當作是一幅完整的作品也是可以的。茶道的作品就是從泡茶者的備具開始，經過泡茶，直到茶湯的完成。」

「一般人的觀點，好像認為泡茶、奉茶是茶道的重心，茶湯都被忽略了。」學生頗有同感地回應著。

「就是因為這種誤會，把泡茶、奉茶的動作做得很誇張，而不在乎茶湯泡得如何。如果把觀念改變了，把目標放在茶湯上，自然就是一切為茶、一切為茶湯，回到茶道的本體。」

「請問老師，一幅畫我會欣賞，一碗茶湯要如何欣賞？」

「一幅畫是用眼睛欣賞，一碗茶湯是用眼睛、鼻子、口腔欣賞。眼睛看到的湯色代表著發酵、焙火、濃淡、好壞等意義，鼻子嗅到的茶香表現著茶的種類、茶的特性、茶的良莠等等，口腔體會到環境、氣候、土壤、品種、製茶師、泡茶師帶來的種種資訊。」

「茶湯喝完就不見了，還能稱得上是一件作品？」

「喝完就不見了的茶湯，就如同聽完就消失了的音樂一樣。」

「泡得不好的茶湯也可以稱為作品嗎？」

「泡得不好的茶湯也可以稱為作品，畫得不好的畫也是一幅畫。」

「我們對畫畫的畫家、對創作樂曲的作曲家、演奏家都很尊敬，為什麼對創作茶湯的泡茶師或茶道藝術家沒這份感覺呢？」

「因為大家還不認識什麼叫作泡茶師、什麼叫作茶道藝術家，也還不普遍認識什麼是茶道藝術，什麼叫作茶湯作品。」

「茶文化發展了這麼長的時間，為什麼還未建立起茶道藝術、茶道藝術家、茶湯作品的概念？」

「我們一直將茶當作柴米油鹽醬醋茶的一環，都太隨意地看待它。即使一些人將它提升到了精神與藝術層面，也還沒有把它當作獨立的學科對待，所以沒能為『精緻享用它』而設定較嚴謹的泡茶與欣賞要求。」

茶湯是茶道的靈魂

「老師說茶道藝術的本體是泡茶、奉茶、品茗,如何避免泡茶是泡茶、奉茶是奉茶、品茗是品茗呢?」學生問。

「要在泡茶、奉茶、品茗間關注著茶湯。所謂『茶道,茶湯一以貫之』。泡茶也好、奉茶也好、品茗也好,貫穿其間的都是茶湯。只要我們時時以茶湯為念,自然不會在泡茶時只注意到泡茶的動作,奉茶時只注意到人際的關係,品茗時只注意到自己的風範。泡茶、奉茶、品茗時,心要跟隨著茶葉進入茶壺,跟隨著熱水進入茶葉的身體裡,跟隨著茶湯進入杯中,跟著杯子進入客人手中,跟著茶湯進入口中。」

「只要在茶會進行間,大家關注茶湯就可以了嗎?」

「不是關注茶湯,而是要關注把茶湯泡好了沒有。泡茶者當然最知道如何將茶泡好,其他與會者也可以從泡茶者的泡茶過程中,關心這泡茶是否可以被泡好。」

「這是不是要談到泡好茶在茶道藝術的重要性了?」

「是的,如果我們不能將茶在茶道藝術中,即使關注了茶湯,得到的還不是粗糙的茶道藝術?所以我們

在談到泡好茶的重要性時常說：『泡好茶是茶人體能之訓練，是茶道追求之途徑，是茶境體悟之本體。』」

「這體能訓練是不是指泡好茶的能力？」

「是的。」

「這追求是不是指追求高境界的茶道？」

「是的。但沒有說一定要多高。」

「為什麼說是『茶境』體悟的本體呢？」

「茶道境界，或說是茶道藝術要在『泡好茶』的過程中去體悟、去享用，脫離了茶湯，只能憑過去對茶湯、對茶道的記憶了。有人說：『沒有茶我也能享用到茶的美』，但這是不能持久的，是容易枯萎的。」

茶席，有茶道就夠了

「何謂四藝?」吉祥問老師。

「掛畫、插花、點香、泡茶這四項生活藝術是宋代文人間所謂的四等閒事。說成生活四藝是茶文化復興初期，在插花與泡茶藝術興盛以後的事。」老師回答道。

「掛畫、插花、點香為什麼會與泡茶結合在一塊?」

「因為都是好玩的事，所以玩成一塊。當時（宋）與前些時候（三十年前），這四等閒事都沒有發展成各自的專業，結合在一起較熱鬧、較有看頭。」

「如今茶道已是獨立學科的態勢，還要這樣的混合嗎?」

「可以不要，如果泡茶還要其他三藝做伴，要有主副之分，否則茶道失其自主性、失其獨立俱足的能力。」

「茶道要從事這樣的自主性努力嗎?」

「要的，而且已經做了。陸羽茶藝在發展小壺茶法的時候，所設計的茶車就沒有將這些陪襯物安排進去。在泡茶師檢定考試的會場，為了遮掉一張張茶車（作為泡茶考試的泡茶席）後面的櫥

櫃，是掛了一幅幅空白宣紙裱成的掛軸。這些做法都試圖要往純茶道發展。」

「往純茶道發展是何意義？」

「不要讓其他事物分散了專心泡茶、專心奉茶與專心品茗。一定要讓茶席上的人以及旁觀者注意到你在泡茶，而不是注意到你穿什麼服裝，也不是注意到茶席上的那盆花。」

「現在看到的泡茶場景確實是『非茶事物』太多，稀釋了茶的味道，甚至端到客人眼前的茶湯是冷的、是味道不對的。」

「要將茶泡好、泡得精準。不能說泡茶是件隨意的事，只要泡茶者與茶席裝點得漂漂亮亮就可以。這樣是享受不到多少茶的美味與意境的。」

「泡茶時其他的三藝都可以不要嗎？」

「當你還沒有掌握好茶湯之前不要有，免得分了神。當你掌握了泡茶、奉茶、品茗的要義後，也可以不要了，因為已經俱足。」

「如果要有呢？」

「將它們做得與茶湯一樣好，並存在泡茶、奉茶、品茗之間。」

唯要聲音與光影陪伴茶

「老師主張不讓非茶項目進入『茶道藝術』的領域，說是會干擾到茶道藝術的純度……。」學生獨自在茶屋裡。

「對於掛畫、插花、點香諸藝，老師說初學茶道藝術時不要加入，以免分心。等到能掌握泡茶、奉茶、品茗的要義後，茶道已俱足，又可以不要了。……如果要，就要將它們做得與茶一樣好，然後靜靜地陪伴在一旁。這似乎很難理解。」學生努力思考著。

「事實上也沒錯，既然要將掛畫、插花、點香諸藝放進茶席，就要將它們表現好，否則不是反而壞了事。但是不容易樣樣做得如茶一般好，能夠把茶做好已經不容易，何況還要畫、還要花、還要香，老師是勉勵的話了吧？」學生擠出一點頭緒。

「音樂是以聲音表達藝術的境界，繪畫是以線條與色彩表達藝術的境界、舞蹈是以肢體表達藝術的境界，那茶道藝術就是藉由泡茶、奉茶、品茗這三項媒體了。如果表現茶道的時候還要摻入其他藝術項目，不就減弱了茶的濃度？我懂得老師所說的意思。」

「有一次茶會，進行到一半的時候老師將播放的音樂關掉，頓時大家的注意力全部集中到泡茶

者的動作上去了。我確實體會到了茶道獨挑大梁的狀況，不再分神到音樂，甚至不在心裡頭跟著曲子哼著。」學生自己找出事例印證。

「有一次茶會，泡茶者安排了一位古琴師在旁邊，位子偏向一旁、偏後了些。泡茶時，古琴師手撫琴弦，眼睛注視著泡茶者，亦步亦趨、適時地給予泡茶動作補了一些聲音。奉茶時、大家品茗時，亦如此跟隨著。我知道了什麼是陪襯。老師反對一面泡茶，一面彈唱音樂，但是告訴我們，如果要有音樂或其他項目就要是陪襯的方式。」學生又找出另一事例。

「如果沒有了音樂，茶席上是靜悄悄的，比較有空間表現茶的苦澀與空寂。這時什麼聲音都容易顯現，煮水的聲音、走動的聲音、倒茶的聲音、喝茶的聲音，在篤定的泡茶、奉茶、品茗中，這些聲音陪伴著茶。」學生有所領悟。

「晴天時，陽光從窗戶射進茶席。陰天，光線鋪灑在茶具上、在泡茶喝茶人的身上。夜晚，燈光映出了茶湯的身影。茶有人陪伴、有茶具為伍，光線溫暖著它們，影子清涼了它們。茶席上是可以不再需要其他的東西。老師說，我們唯要聲音與光影陪伴茶。」學生滿意地走出了茶屋。

從泡茶師到茶道藝術家

「如何才能從一位泡茶者變成泡茶師？」學生問。

「要懂得茶是如何製成的、各類茶有何不同的欣賞角度、如何泡好一壺茶以及茶具與泡茶的關係、茶道的歷史與文化、愛茶、有愛泡茶與人共享的心等等，並能將茶泡得精準到位。」

「又如何才能從一位泡茶師變成茶道藝術家呢？」學生繼續問。

「在泡茶師的基礎之上再加上具備美學的修養、再加上對茶道藝術的正確認識，最重要的是能得心應手地表達茶道的藝術性，很有信心地泡出一杯茶道作品。」

「老師說的茶道作品是指茶湯嗎？」

「沒錯，茶湯就是茶道藝術的作品，是茶道藝術的最終成就。茶道藝術家必須信手拈來就是一件好作品，就是一杯完美的茶湯。」

「就像一位音樂家，信手彈來就是一首好曲子。」學生附和道。

「對的，這是經過長期練習、不斷體會獲得的結果，這樣的成熟度才稱得上是茶道藝術家。」

「茶道藝術家是不是不容易獲得的稱號？」

「茶道藝術家的稱號不是誰給的，也不是哪個單位頒發的，它是自然形成的，它是大家公認的。可以頒發的證書是泡茶師。」

「社會上需要很多泡茶師與茶道藝術家嗎？」

「愈多愈好。就個人而言，大家希望過美好的日子。就社會而言，很多人希望從別人那裡獲得或買得享受茶道藝術的時光，這時就需要泡茶師或茶道藝術家提供這樣的服務。」

「銷售美好茶湯或茶道藝術品的地方稱作什麼名號？」學生好奇地追問。

「這個地方稱作『品茗館』，是『有泡茶師或茶道藝術家為客人泡茶的茶館』，這樣的品茗館當然還會有自己專屬的名稱。」

茶道藝術家與茶湯作品

「老師從茶道中將茶道藝術抽離出來，並強調它在美學與人們生活應用上的地位。但我們不知道在茶業職場上有何用處？」學生問。

「將茶泡好、將茶的文化內涵告訴客人，就容易將茶賣出，也可以將茶道藝術生成的作品當作一件商品銷售。」老師回答。

「茶業賣場上有必要將茶道藝術表現得那麼精到嗎？有多少客人耐心體會店員給他的這份資訊？」學生無法釋懷。

「這需要你真正懂得茶道藝術，並將之形成一件作品，無需客人專心領受，就可以將茶道藝術銷售給一般客人。」

「老師的這項要求似乎要修練到茶道藝術家的層級，這樣的茶道藝術家有辦法在一般的賣場生存嗎？」

「倘若這個賣場是為銷售茶道藝術而設，如講究泡茶內涵的茶行、如有泡茶師為客人泡茶的品茗館，就需要茶道藝術家駐店服務。」

「為客人提供茶道藝術、茶湯作品，懂得欣賞的客人多嗎？他們願意付出等值的代價嗎？茶道藝術不像畫作的市場那麼成熟，畫家的一幅畫可以賣上萬元；泡茶師或茶道藝術家一次能供應的茶湯只不過十杯，不如音樂家一次可以演唱或演奏給千人欣賞。茶道藝術家所提供的茶道藝術作品談得上經濟效應嗎？」

「泡茶師、茶道藝術家、茶人等提供茶道藝術作品給十人，這是溫馨、美好的饗宴，人們願意付高價得到的，就如同烹飪師做一席菜給七八個人享用一般。進一步還可擴展成多人同時供應的店面或企業體，彌補個人銷售金額不高的缺點。另就整體經濟大局來看，茶道藝術的凸顯，使得大家認清茶葉的完整價值、使得茶葉的商品價格提升，產生的經濟效應是巨大的。」老師明確地指出。

「有人說，茶道藝術對產業提升的力道不如茶市場的純商業運作。老師認為呢？」

「有人說，鳥兒築巢於林只擇一枝，其他樹木枝幹皆可鋸掉；有人又說，人立足於地只需尺許，其他土地皆可掘掉。果真除掉了巢外的樹木、挖掉了身旁的土地，鳥兒與人們還能安寧過活嗎？」

「老師為我們上《莊子》課時提過這兩段話。茶道藝術是茶產業周遭的樹木、是茶產業周遭的土地，茶產業喪失了周遭的樹木與周遭的土地將無法茁壯。」學生理解老師的話，但是為了自身即將邁入職場仍然憂心忡忡。

「茶業的商品形態包含茶葉與茶湯，前者如茶行，後者如品茗館。賣茶葉產品與賣茶湯作品都是泡茶師、茶道藝術家、茶人等透過茶業謀生、介紹美好生活的途徑。目前茶葉市場與賣茶湯作品比較成熟，茶湯市場還在醞釀階段。」

「但是在我們初進職場之際，不論是賣茶葉或茶湯都是低收入的店員，總覺得無法給予泡茶師、茶道藝術家、茶人等『稱謂』一個踏實的心態。」

「這是現今社會對這個行業錯誤判斷造成的結果，泡茶師、茶道藝術家、茶人等是可以高收入的，泡茶師、茶道藝術家、茶人也不只是一個『稱謂』，而是一種專業的稱呼。現今的茶業市場尚停留在茶的物質層面上，雖然業界都有志於推動茶的精緻文化，但普遍來不及把這些精緻茶文化『商品化』，也就是說還來不及賣茶道藝術的商品，所以還不是泡茶師、茶道藝術家、甚至茶人真正上場的時候。泡茶師、茶道藝術家、茶人等的培養也要趁此空檔快馬加鞭。我們需要大量的泡茶師、茶道藝術家、茶人等分散在社會各階層、各角落，即使他們未從事茶業工作，亦能在社會上發揮著泡好茶、分享茶道藝術給周遭人的作用。」

無我茶會表現的茶道藝術

「無我茶會與泡茶法在茶道藝術的架構上有何不同?」學生問。

「無我茶會是『茶會形式』的一種,而我們常提的十大泡茶法是各種不同功能的『泡茶方法』。前者的茶會形式還有茶席式的茶會、宴會式的茶會、流觴式的茶會等,後者的泡茶方法就如小壺茶法、大桶茶法、含葉茶法等等。」

「就茶道藝術而言,泡茶方法是應用的方法,那茶會形式是什麼呢?」

「茶會形式與泡茶方法都是茶道藝術的應用媒介。茶會形式提供茶道藝術表現的一種方式,泡茶方式提供茶道藝術表現的一種手段。」

「『茶會形式』與茶席設置時所謂的『品茗環境』是一個概念嗎?」

「不是一個概念。我們說茶道藝術不能太依賴、太關注品茗環境,免得忘掉自己在泡茶。但是茶會形式卻直接影響茶道藝術本體,就有如茶具直接影響茶湯一般、就有如泡茶方法直接影響茶湯的享用一般。茶會形式不能視為品茗環境,茶會形式與它要表現的茶道藝術是綁在一體的。」

「拋掉無我茶會在茶道藝術架構上的地位，無我茶會有何茶道藝術上的美感境界？」

「無我茶會在無人指揮的情況之下，大家將茶泡好，起身將茶依同一方向奉給左鄰或右鄰的茶友，然後大家喝茶，喝完茶又開始泡茶，泡完茶大家又一起起身奉茶。喝完最後一道茶，靜坐原位聽一段音樂，然後大家出去收回自己的杯子，收拾茶具，結束茶會。在大家席間不語、無人指揮的情況之下，依照事先約定的程序與方法進行著茶會的種種過程，這是茶道進行的一種美感。

大家都不說話地專心泡茶、專心奉茶、專心喝茶，也是茶道的一種美感境界。」

「能不能從茶席設置到泡茶、奉茶、品茗，將整個茶會視為一件作品來看呢？」

「體會，或說是享用茶道藝術當是以茶會全場為物件，只怕大家太關注整場的演出效果而忽略了茶，事實上是極易導致這樣結果的。所以我們提出純茶道的理念，要大家把重心放在茶上，放在茶道藝術的核心上。只要這麼做了，自然就是茶道藝術，而不是品茗環境藝術、不是泡茶藝術、不是道德藝術。大家會說：『我不是在泡茶嗎？』沒錯，但這個前提必須充分把握住茶道的核心：茶，茶湯。」

我們對茶道的展望

一九八〇年代茶文化復興初期，有人是把茶藝解釋為「茶」加「藝術」。當時通常不會把茶藝當作是「茶的藝術」來看待，他們認為茶哪裡有什麼藝術？所以在展演茶藝的時候就會加上插花、焚香、音樂、舞蹈、揮毫等藝術同臺演出，大家認為這樣比較有看頭，否則泡茶有什麼好看的？茶湯有什麼好欣賞的？當說到茶道的時候，也是把它解釋為「茶」加「道」，從事茶道介紹之時，總要講上許多修身養性、做人處世的道理，進一步還要連接到茶禪一味、生命哲學上去，認為要這樣談茶，才有所謂茶道深厚的學術底蘊。

現在檢討起來，都要怪當時茶界人士沒有把茶道（含茶藝）的內涵說清楚，以致當茶道站上舞臺時，沒有足夠的信心。茶文化復興之初，大家忙著要怎樣泡茶、泡茶席要怎麼擺設，還找來隔壁的一些藝術項目（如插花、焚香、掛畫等）來幫腔，一時也覺得茶藝復興得有聲有色。十年過去了，到了一九九〇年代，大家如火如荼地將上述所說的四藝（插花、焚香、掛畫加上泡茶）作為當代茶道（或稱茶藝）的新面目之後，突然間又覺得太過局限，茶道的領域一直被擠壓在眾藝之中而沒有擴展。這時藝術界有了裝置藝術、環境藝術、行為藝術的興起，於是茶道界伸了手

腳，將茶道與四藝結合的狀態拓展到了與環境藝術（簡稱）的結合。這時我們看到茶道的場景擴大了，天花板上垂下了大塊的布幕，與會者被要求穿白色的衣服與襪子、五棵大梅樹被搬上了茶席，大家驚嘆不已，認為真是茶道新時代的來臨。

藝術項目不論是音樂、繪畫、舞蹈、文學，都講求自身在「內涵呈現」與「表現能力」的獨立與俱足。音樂呈現的時候不要依賴肢體語言，文學創作的時候不要依賴攝影作品。同樣地，別人在看茶道的時候也會詢問茶道的自主獨立性如何、茶道的內涵能否獨立撐起自己的舞臺（即泡茶席）。如果發現是與四藝相結合的茶道，他們又會計算茶道的成分占了泡茶席的百分之幾；當茶道與環境藝術結合的時候，他們又要算出茶道藝術在環境藝術的占比。當他們發現我們奮身努力的茶道在整體表現上只占有百分之二十的時候，他們會反過來問我們：你們的茶道在哪裡？我們不能回答：我們席上的插花、焚香、掛畫，我們創造出來的環境氛圍都是我們的茶道。我們還有茶與禪，還有茶的修身養性與做人處世之理呢。

別人期待回答的是：我們當今泡茶、奉茶、茶湯的美在哪裡？這些項目能呈現的藝術內涵是什麼？茶是可以藉禪學來說明、茶是可以作為修身養性與做人處世的課程，但別人需要了解的是衍生於茶的部分。當我們被問到這個問題的時候，我們知道是必須面對什麼是純茶道的時候了，茶道的故事必須從四藝結合的階段、環境藝術結合的階段，進入到純茶道的現在。

茶道就是泡茶、奉茶、喝茶這三項內涵，我們要呈現的就是這三項內涵在美學上的美與藝術上

的境界。我們可以從其他的藝術領域獲取養分，但不能假借其他的藝術項目充作茶道的內涵，泡茶、奉茶、茶湯三項內涵是當今茶道（或稱茶藝）亟待開發的領域。我們努力將「茶道學科化」，就必須把純茶道的發掘與創作加入到茶文化學科裡面。

人人有權知道茶藝術

「品茗藝術、茶道藝術、茶湯作品、茶道藝術家等，都是長年浸淫在泡茶、喝茶，而且深具文化修養的人才懂的學問。」這句話對嗎？不對。現在我們要談的還不只是工作族群的問題，從事茶樹種植者可以是非常懂得文化藝術的人，所以不能將茶界的人分成種茶者、製茶者、賣茶者、泡茶喝茶者，而說成只有泡茶喝茶者適於談論茶道藝術。我們還要深入探討不同教育背景的人所能接受的茶文化課題，是不是識字不多的人就不可以跟他說農藥殘留與環保的問題？是不是路邊擺雜貨攤的人就不可以跟他說茶道美學的話題？是不是一向反對談什麼茶道美學的人就不可以跟他討論茶道藝術家？

跟不同族群的人談論不同的話題還牽涉到方式與結果。方式，我們都知道要用對方聽得懂、體會得到的語彙，至於結果呢，不要只認為會遭到白眼或辱罵，會有一部分人聽得進去的。至於那持不懂、不屑、反駁的人，不是就從此不懂、不屑、反駁到底的，有一天他會因你曾經告訴他的話而有所啟發，結果悟到了某些道理，甚至開創出一片新的方法、思想或學說。我們一直說要尊重專家，但群眾是一個潛在的寶庫。茶文化工作者不可以懶得向不懂得的人、反對你的人述說茶

文化的種種。

是不是要具備足夠的農業知識才可以向人述說自然農法呢？或要具備足夠的茶道美學知識才可以向人述說茶道藝術呢？有人會說是的，因為自己一知半解容易誤導別人。但我們認為不然，因為果是如此，大家不是都不敢說了，大家都自覺不是專家。再者，又有多少人真正懂了。所以茶文化工作者要勇敢地走出來，你說得不周密，甚至於不正確，別人還可以提出補充與糾正。另一層面的問題為是不是要讓自己達到一定茶道藝術家的程度，才有足夠的說服力？答案是：要有一定數量的茶道藝術家才能展示茶文化的這塊領域，但不是只有這些茶道藝術家才可以傳播茶道藝術。只要一位喝茶人說到了「茶道藝術家」這個詞，大家就會知道茶文化有這塊領域的存在，這樣的印象與記憶在人們的心中就會起到發酵。每一個人都有認識茶的權力（還有咖啡與葡萄酒……），當他認識了茶，而且喝了茶，茶文化工作者就要讓他有機會瞭解品茗藝術、茶道藝術、茶湯作品、茶道藝術家等觀念。

上面特別強調茶文化工作者的茶文化傳播意識，相對的茶文化各領域的專家更是義不容辭，如茶道思想家就要把茶文化應有的思想告訴喝茶人；製茶專家也要將形成茶湯各種香味的因素告訴喝茶人。有些專家說我只要獨善其身，有些專家說那是我辛辛苦苦獲得的心得，我沒有義務要告訴大家。我們認為不行，誰叫你喝了我們家（茶文化這個大家）的茶。

賞石與泡茶之間

雅石展與雕塑展，選美與茶道表演在本質上有一定的不同性，這是藝術創作與審美挑選的問題。藝術創作必須是吾人可以自由意識左右的，審美挑選只是在既有的事物中挑出符合吾人意向的事物，雖然有人說後者亦是另一層次的藝術創作，但在本質上是不相同的。

有次茶藝展的主題訂為「茶與石的對話」，對話間談出了些什麼呢？

賞石的石是撿來的，賞石的人一直強調石頭不是經過人工切割琢磨，是渾然天成的，那到底是誰製造了這些被賞的石頭？追究起來，這些被印刷在書上、被擺上展覽架上的石頭跟路旁的石頭、溪底的石頭還不都是宇宙間眾多石頭的一塊，只是它的長相比較奇特，或是質地比較特殊，或是長期被琢磨得有一定的形態，為賞石家挑選，脫穎而出。它並不是人們創作而成的美術品，也不見得是「神」特意製成的佳作，若說它是先前修得好德性，才被琢磨成這般美好的樣子，這就是另外一個課題了。你說美女俊男是在可掌控之下製造而成的嗎？或只是眾多人群中的一員？

我們說這個地方的天然景致很美，也不是人為所致。

但「茶」、「泡茶」可就不一樣，如同繪畫、音樂，確是人們創造而成。雖然茶樹、顏料、發

聲體不是人們可以創造，但以之製成的茶、以茶泡出的湯、以顏料繪成的畫、以發聲體組成的音樂，確是人為的產品，有能力的人可以製造出好的茶、泡出好的茶湯、繪出好的畫、唱或奏出好的樂。

有能力的人應該製造好的茶、泡好的茶、畫好的畫、唱好的歌、寫好的樂……，以便豐富人們生活。人們也應該學習欣賞美的事物、找尋美麗的事物、利用美好的事物，把美的石頭撿來觀賞、把普通的石頭拿來鋪路築橋；學習何謂好的繪畫、好的音樂，並學習花錢購買藝術品、買票欣賞音樂。

茶道展演與茶藝歌舞

現在我們在各種場合看到的有關茶事的舞臺展演，大致可分成「茶道展演」與「茶藝歌舞」兩大類。這些展演在茶學教育與茶文化推廣上起到很大的效用，但我們必須將它們的特性與在茶文化上所扮演的角色弄清楚，才能有效地加以應用與吸收。

「茶道展演」是為了述說茶文化內涵而從事的演出，「茶藝歌舞」是以茶文化為題材所從事的歌舞節目，均可包括戲劇的形式。

有的茶道展演是為了告訴觀眾「泡茶」上的一些做法，例如小壺茶法如何操作、大桶茶如何應用等等；有的茶道展演是為了告訴觀眾一些茶道的形式，如將日本在榻榻米上進行的茶會扼要地搬上舞臺，如將無我茶會的縮小版在舞臺上呈現，也可以將某個境界的品茗方式在舞臺上告訴大家。這些都有如上課時的演示，只是將之以比較展演性的方式呈現而已。

相對於茶道展演，「茶藝歌舞」的娛樂成分要高一些，它可以只是以「茶」作標題，盡情表現歌舞的效果，如採茶歌、採茶戲，也可以將泡茶的手法、茶道的精神、茶會的形式、茶文化的歷史以歌舞誇張的手法展現出來。「茶道展演」的「茶湯濃度」要高一些，「茶藝歌舞」的「茶湯

濃度」可以淡一些。當「茶藝歌舞」的茶湯濃度濃到一定程度，如到達百分之七十以上，就可以歸到「茶道展演」去了。

上述的分類只是就其性質而分，並沒有價值上的分辨，有些場合需要「說教」性較重的展演，有些場合又需要「娛樂」性較高的演出。如果「茶藝歌舞」進入了「茶道展演」的功能領域，那兩種場合都可以派上用場了。「茶道展演」與「茶藝歌舞」的品質問題不在此次討論的範圍，有些展演內容的知識性與藝術性很高，有些則不然。知識性的錯誤在「茶道展演」的場合上會誤導觀眾，藝術性不高或是低俗的「茶藝歌舞」會汙染社會環境。

戲劇（含歌劇）具有較強的解說能力，是「茶道展演」與「茶藝歌舞」的雙棲媒體。它本身又是舞臺節目的能手，可以用來傳播茶道知識於無形。

不論是茶道展演還是茶藝歌舞，我們是將之界定在舞臺展演的節目性活動。如果將其搬到臺下，應該就成了實際泡茶喝茶的場景，就成了實際的一場茶會、就是融入茶會不可分割的活動項目。臺上臺下原本就是不容易分割的，如果「茶道展演」搬到臺下後無法與實際茶道生活銜接，如果「茶藝歌舞」搬到臺下後無法在茶會中起到增加茶味的功效，我們要說那只是一般的「舞臺表演」，不是「茶道展演」也不是「茶藝歌舞」。

我們現在極需要屬於「茶道展演」、「茶藝歌舞」，或是屬於兩項結合為一的歌舞作品（含戲劇）。這些作品的藝術性高、茶味足，如果是通俗性的作品，能夠廣泛在民間流行；如果是藝術

純度高的作品，能夠經常進入到音樂廳、戲劇院的歌唱、演奏、展演節目單中。這些作品不只是喝茶的人愛看愛聽，社會大眾也喜歡，藝術界的人也承認它的藝術價值。這樣的作品對茶文化的提升與推廣很有幫助，然而這樣的展演、歌舞作品要能產生，必須讓這些創作的藝術家看到、體會到能感動他們的茶文化，社會上也有足夠的這種茶文化氛圍與欣賞者。

茶道要提升到「藝術」的領域，它的「表現技法」與「藝術性」、「思想境界」必須並駕齊驅，而且融合為一。表現技法必須準確、精到，藝術性必須要有足夠的美學基礎，思想境界必須完備且具體表現茶性。這三項在目前都還有許多尚待學術整理、推廣應用、補足創新的空間。

茶道展演要看些什麼

現在茶界經常舉辦茶道展演與茶道比賽，有時說是茶藝展演或茶藝比賽，姑且視為同樣的意思。事後常聽到這樣的評語：那只是為展演而展演，生活哪裡是這樣的？也常聽到得獎的人在心得報告時說：我平時不太喝茶的，媽媽要我參加這次的比賽，把我送到陳阿姨的茶藝館練習了一個禮拜，沒想到居然得了第一名。

先說第一個現象，茶道展演必須以述說茶文化為主軸，如果只是藉茶道之名而行歌舞展演之實，則應該稱其為茶藝歌舞。再說第二個現象，那是評分標準設計上的不當，而且大家對茶道展演應有的內涵不夠清楚。

接下來我們從四個方面談談茶道展演的內涵。首先是展演的主題應該是泡茶或是茶文化上有關的題目。當我們看到展演席，首先意識到的應是「有人在泡茶」或是「有人在述說茶道」，而不是「展演者好漂亮」或是「茶席上的那盆花插得好壯觀」。展演者應該是專心於泡茶、奉茶或是喝茶，而不是環顧四方，或是擺姿勢準備讓人拍照。在茶會形式的茶席上，我們發現有些泡茶者心不在供應茶湯，只像茶席上的一件擺飾，讓人想到一位鋼琴演奏者在臺上不專心彈琴的可怕樣

子。

展演席上如果還要上演茶道的意境與敬茶等的人際關係，那就要讓觀眾理解到「有人在述說茶道」而專注於所述說的內容，不是只看到臺上一個個讓人賞心悅目的明星。個人展演泡茶時有如舞蹈的演出，多人展演茶道之人際關係時有如戲劇的演出。

茶道展演的第二內涵是「展演之下產生的茶湯」。茶湯是茶道展演的靈魂，如果沒能把茶湯泡好，就如同上述所說的音樂會沒把琴彈好一樣，不是扣點分數就可以的。即使是服裝、動作、茶具、掛畫、插花俱佳，也應該視為不及格。有人質疑若觀眾或評審無法喝到茶湯怎麼辦？是應該設法讓每位評委喝到茶湯，沒能喝到茶湯的觀眾可以憑自己泡茶的經驗，從置茶量、水溫、浸泡時間粗略知道茶湯是何滋味。

至於茶湯的評分，有人認為不易有個標準，甚至於有人認為是「淡一點是茶，濃一點也是茶」，還有人強調「各有不同的風格」。所謂不同風格是要在「泡好」的條件之下才說得通的，在有能力平穩地控制茶湯濃度之前是談不上風格的。每一種茶、每一批茶都有其足以表現自己特色的「入圍茶湯」，入圍之前應視為不及格，入圍之後才能論及精美與風格的表現。舉凡茶道展演都應該要求茶湯達到入圍的標準。如果主題放在「泡茶技藝」與「茶湯品飲」上，還得要求茶湯精緻、茶葉特性與泡茶者茶味的表現。

茶道展演的第三內涵是「舞臺」，即是茶席的桌椅或地面，以及茶具與布置其間的裝飾品，還可以包括茶食。這些廣義的舞臺是幫助主人表現茶湯之美與茶道境界的配角。它們應該與主人講同樣的話，顯現出同樣的表情，而不能只顧突顯自己，否則再美的茶具、再美的插花、再美的掛畫都是一種破壞。茶具的使用功能更是如此，斷水不良的壺具，一面倒茶一面往桌面滴水，泡茶的心情與動作難免受影響。其他如不好拿取的茶壺、不便就坐的桌椅，除非演出的主題就是要批判它們，否則都應避免。

第四內涵是「外來的因素」，以音樂為例，如果不是專為展演主題設計的配樂，往往分割了大家對茶湯與展演內涵的注意力。沒有現場演奏或播放音樂，才能讓茶道展演獨撐大梁，顯現茶道的俱足。同樣道理，毫無理由地掛上一幅世界名畫，毫無道理地使用一組古董家具，只有減弱大家對主題的關注。

5

泡茶席上
只要有茶道

茶席設置與茶席設計

茶文化發展到一定程度，大家就會講究起完善的泡茶用具、優雅的泡茶席與品茗環境。一九九○年代後，先是臺灣，後是馬來西亞，再是中國等其他地方興起了「茶席設計」這個詞句，也經常有所謂的茶席設計展。既然是茶席設計，所以就從茶席的美化與創意著手，盡可能突顯自己。在這樣的思想引導下，爭奇鬥豔在所難免。於是茶席是突顯了，但泡茶的功能性與合理性常被忽略，變成有如茶具展，甚至忽略設計茶席的那個人會不會泡茶。有時還變成是推銷茶具的手段，或是泡茶者的炫耀方式。

茶文化復興初期，這種現象可以被理解，因為深沉的內涵尚未被培育完成，絢麗或以禪味等意境包裝的外表暫且還可吸引人們的注意。但在二○一○年代以後，茶文化的實質內容已臻成熟，這些內容應該浮現在茶席上、在人們的泡茶上、在茶湯的呈現上，所以要從茶席設計的觀念改變為茶席設置。

茶席設置與茶席設計是可以視為同義詞，但重點不一樣。茶席設置是如何設置茶席，茶席設計是如何設計茶席，前者比較容易提醒人們注意到茶席上的泡茶功能，後者比較容易引導人們去規

畫出茶席的視覺效果。審美效果在茶席設置上是很重要的一環,但泡茶、奉茶的方便性、完整性,以及精緻度更為重要,不可為了美觀而損傷泡茶奉茶的完美要求。泡茶功能包括給水不愁、控溫方便、沖水自如、茶器整潔、賞茶優雅、置茶順手、濾渣無虞、奉茶得心、茶食供應又能那麼適切。唯有在功能上有了高度圓融性,才能令泡茶者專心把茶的美味與境界呈現出來。

我們要強調泡茶席是泡茶者創造他「茶湯作品」的工作臺,而不強調是泡茶者的「表演」舞臺。他要專注於茶湯作品的創作,而不要分神於表演的效果。如此,我們才可以將茶文化(如前面所說的那種呈現方式與要求),包括泡得很好的茶湯、搭配得很恰當的茶食、泡茶者優雅的動作與細心的服務統統吃進肚子裡。

以上茶席設置與茶席設計的演進概念,不存在於日本傳統的抹茶道與英國傳統的下午茶,因為他們已經有了固定的模式,而是一九八〇年代後在臺灣、馬來西亞、中國等地興起的現代新茶文化(如前面所說的那種呈現方式與要求)。我們希望從茶席設置的觀念開始,更明確地發展出以泡茶、奉茶、品茶為主的茶文化。

茶席風格的表現

泡茶表演的時候是不是一定要穿中式服裝、奏中式音樂？茶藝館是不是要裝潢成中式的建築模樣？這些問題在茶道教室內經常被提及。我們推動的是現代的茶文化，現代的「中式」也沒有一定的規範，而且我們希望茶道走入世界，因此更不應該有任何地域與族群的色彩。所以我們接受以現代的手法來表現茶道。

在規畫茶道展演的時候，也會有茶友提出茶席設置的問題：一定是是中國傳統式的風格嗎？還是可以用現代感的方式表現？他所說的中國傳統式大概是指傳統式的室內裝潢與家具，以及插花、焚香、掛畫等的結合。我們的回答是：不一定，可以用很現代化的手法，甚至於超現實主義的風格；也不一定要有所謂插花、掛畫、焚香、點茶等四藝的結合；司茶者、與會人員也不一定非穿中國式服裝不可。問題的重心只在於茶席是否能有自我圓滿的風格表現，而且力求高強度的藝術性。當然抓住所要上演的茶葉特性是很重要的，你總不可以棄置「主人」（茶）於一旁，而只顧表現你的空間設計工夫；人的服裝與舉止也要在同一「作品」之下求得協調。

只要達成所設定的茶席風格及藝術層次即可，沒有非中國傳統裝潢不可、非配中國傳統書畫與

中國傳統插花形式不可。只要運用得宜，古今中外的交互應用是被允許的。但是站在藝術、文化、歷史的角度來看，我們不希望只是以現成（含古老）的器物與形式加以組合，而是鼓勵全新的設計與創作。雖然說「組合」也是再一次地創作，但總沒有重新設計來得有「歷史文化的增添性」。

以此推論，你也會想到「泡茶方式不拘」，只要舞臺與演員、戲碼搭配得起來即可。但「把茶泡好」是基本的原則，不能「只要有氣氛」、「隨興」就好，空間的設計也不能毫無主題地強行堆砌。美好的、藝術性高的才是茶者應該追求的目標。

勿走錯茶席設置之路

茶席設置是為泡茶，或為茶道準備一個操作、展演的場所或舞臺。一九九〇年代茶文化復興之初，泡茶、比茶道要高，從事者的成就感較大，因此大家趨之若鶩，數年間就形成了普遍性的風潮。前期的興旺之勢足以帶動茶文化復興的開展，茶界多持鼓勵的態度，但到了蓬勃發展的階段，我們就得留意茶席與茶道是否走在正確、和諧的道路。

初期的茶席設置都僅為方便泡茶、奉茶，並營造一個茶事活動專屬的場所而努力。一切設備都得自己張羅，甚至於茶巾、泡茶巾之類還得親手縫製，全組茶具的組配、桌巾的裁剪、花石的點綴也都由茶席主人親自完成。這樣的茶席、這樣的品茗環境百分之百是屬於泡茶者的，屬於茶席主人的，能完全表達愛茶人對茶的感情、對茶的詮釋、對茶道境地的體悟，當然也顯示了他的表達能力與在美學上的修養。

初期階段的茶席設置難免顯得不夠精緻、不夠專業，因為普遍的愛茶人都還來不及進修品茗環境有關的課程，也還來不及學習繪畫、建築、音樂、詩詞、哲學等必須的周邊藝術。他們對茶境

的表達能力是薄弱的，雖然他們對泡茶、品茗、茶道精神已有所感悟。在這樣的情況之下，自然就會有一些對茶界較為熟悉的環境設計師、室內設計師，以及茶具的生產單位提供服務或產品給茶席主人。這時的茶席主人自然感到驚喜，如虎添翼，只要買進全套茶席用品，甚或委託茶席設計專家，就可擁有相當亮麗的茶席或品茗環境了。最近在各地方舉辦的茶席設計展經常有耳目一新的大弧度改變。

茶席或品茗環境設計的專業化是茶文化高度發展的現象。但在茶道與茶席的結合道路上，茶席主人必須把握主動的地位，表現你所要表現的，茶席、品茗環境、茶具、服裝等，專業人士只是幫你提供表現的素材而已。如果買進全套茶席、茶屋的成品，甚至連同服裝與打扮都在設計師的安排之下，那就連同自己都成了茶席的一件道具。

使用「茶席設置」的原始意義並不是真正的茶席或茶屋產品，而是帶有茶道演出的意思，重點應該還是在泡茶、茶湯、茶境的表現。茶席與品茗環境只是增強茶席主人所要表現的主題，並方便泡茶者與品飲者在泡茶、奉茶、品茗上的操作而已。

茶友可能要提出另外一個看法，不論設計師提供怎樣的茶席與品茗環境，我都可以配合它表現出與品茗環境相搭配的泡茶風格。這就如同別人出題你來回答一樣，是要有足夠的泡茶與茶道表現能力的。只要有這樣的功底，由別人代勞提供茶席與品茗環境的問題就不存在了。但如果你要表現自己的茶道內涵，那就要是你出主意，他們幫你完成。

我們很擔心的是茶席與品茗環境設計得美美的，泡茶者也打扮得美美的，但與會者或旁觀者盡是關注茶席上的那盆花、從屋簷上滴下來的水滴、泡茶者的穿著，而不覺得大家是在參加一個茶會。泡茶者也沒專注地泡茶，茶湯倒出後大家還是沒有把心放在茶上，茶湯泡得好不好也不成為重點。這是把品茗會，或是茶道表演的主題、重點弄錯了，聚焦到了茶席與品茗環境，而不是茶湯與泡茶、奉茶、品飲的動作。

茶席，或說是廣義的品茗環境，是為茶席主人的茶境幫腔的。它的設計與呈現都必須由茶席主人掌握，而整個茶會的進行或演出是以主客間泡茶、奉茶、品茗為主軸，其間更以茶湯為靈魂。

草庵式茶席的意義

草庵式茶席是指簡樸的茶道運行場所，不一定是茅草屋。而且這個茶席是作廣義的解釋，包括了簡單的泡茶席以及含泡茶席在內的茶屋，這個茶屋可能還包含了茶庭。

為什麼在草庵式茶席進行茶事活動會受到那麼重視？可能是茶天生帶有的苦澀味與收斂性顯現出適宜簡樸的環境；可能是愛茶人受茶湯的啟發而找出了一個與茶性相搭配的茶事場所；也可能與茶為伍的愛茶人在潛意識裡就喜歡簡樸的空寂環境。

簡樸是好的，它不浪費你太多時間在裝扮的部分，也可以藉空寂的環境幫自己沉潛下來。有些人在設計茶席時，花太多的精力與財力在美化與出奇制勝上面，結果轉移了茶席主人與茶會客人對茶道主題的注意力，這是捨本逐末的做法。即使生活的環境亦如此，住家是讓自己休息、增補的地方，如果建設得太複雜，得花許多時間照料；如果裝扮得太華麗，長時間待在裡面也容易疲勞。對財富、名譽亦是如此，簡樸才不致疲於奔命。

簡樸與粗陋不同，簡樸是精緻的，即使看來隨意仍然用心到位，即使家財萬貫、才高八斗仍然平鋪直敘。這樣的簡樸不太容易直接切入，經常必得從繁複處繞個彎才會到達。談到哪位大茶人

的茶屋是草庵式，哪位大事業家在山裡蓋了一間草寮居住，很多人會不以為有何了不起。他會說我從小就住那樣的房子，以此論功力，我不輸給他們。

草庵式不應該只是建築形態的一種稱呼，而還要是思想、行為上的一種習慣。只是為了讓自己擁有簡樸、空寂的形象，而花大把錢建構這樣的茶席是沒有意義的。從有入無易，從無入無難。

茶如何在茶桌上表現其應有地位

這時為什麼要用「茶桌」而不用「茶席」？就茶道用語而言，茶桌是屬於茶席的一分子，因為我們要強調桌面上的擺置，所以用「茶桌」。如果是席地泡茶的茶席就沒有所謂的茶桌了，那時的茶桌就等同於茶席。

我們說茶湯是茶席的靈魂，那茶一定是茶道上、茶席上、茶桌上最重要的角色，這個角色不需要站出來就自然存在於席上。從開始被收藏在茶罐內，接著被請出來到茶荷上讓茶友欣賞。然後置之入壺，被提著到處飄香。茶友享受完茶乾的香氣，開始以熱水浸泡它，以它最喜歡的溫度引出其最為精到的香氣與滋味。適當的時間之後，茶湯從茶葉中分離，被倒入杯中供大家享用。茶葉完全舒展後，茶友還會要求放到葉底盤上供大家鑑賞。隨時隨處都是茶的身影。所以我們說，茶桌上有了茶罐後不需要另有一罐或一盒茶了。你說如果茶罐上不標示茶名，不就不知道喝的是什麼茶了嗎？不用煩惱，茶友也沒掛上名牌。

如果要強調這泡茶的身世，且需要取得物證，可以準備一罐、一盒或一甕該茶的「商品包裝」在藏茶櫥架上，向客人介紹時才拿出來亮相。

茶桌上直接以商品包裝的茶罐或茶盒使用於泡茶好嗎？不好，顯得不夠正式，應該要有泡茶時專用的茶罐才好，泡茶前將茶葉或茶粉移入茶罐內。如果銷售時的包裝已是可以直接作為茶罐使用，將之視為泡茶桌上的茶罐是可以的。在茶葉賣場上泡茶容易忽略這一點，甚至認為這樣才能取信於消費者。但是自信心往往是最好的保證，篤定告訴客人，現在沖泡的就是架上那款茶葉。

泡茶者的服裝

談到泡茶者的穿著會有二類不同的意見，一是泡茶喝茶各有不同的狀況，無法要求；二是應有一定的規矩。主張無法要求者的意思並不是指泡茶的層級或當時的情境，而是各有風格上的主張，甚至有人認為光著身子都是可以表現的手法，從藝術的角度衡量，確是無法規範。持第二種看法的人是站在對茶的尊敬，以及從飲食衛生的角度出發的，當然具有頗重的精緻性文化要求。

第一種看法姑且不說，進入第二種看法之時，我們要先解除教條式的框架，如「懂得喝茶的人要穿茶服」，這有二層無什麼道理的框架，一是「懂得喝茶的人」，二是「茶服」。另一個必須解除的是純屬個人主意的說法，如泡茶的服裝不可以有太多的線條，且顏色要使用中間色系（即不要純紅或純綠等），這樣的說法容易限制茶文化的發展。還有一項不正確的觀念是以為談泡茶者的服裝只是為了茶道表演，我們覺得談泡茶者的服裝除包含表演外，更應著重在生活應用上。

解決了觀念上的問題就可以進入泡茶者服裝的客觀問題了。普遍存在於飲食界的衛生要求在泡茶上是應該遵守的，如頭髮要束緊，甚或戴上頭罩。衣服儘量包住身體避免體味散發，長袖優於短袖或無袖。袖口不要太寬鬆以免掃到茶具、浸泡到茶湯。避免飄散的領帶與裝飾，以免沾到茶

湯或絆倒茶具。避免太過搶眼的款式，免得大家只注意到泡茶者的服飾，而忘了泡茶的進行與茶湯泡得如何。

有些人讚賞穿著代表國家、地區或族群的服裝泡茶，因為看來顯著。而且有著特定泡茶風格的代表性，大家也不敢太直接批評泡茶者的泡茶功夫。但是除非是以表演為重的場合，否則這樣風格的服裝仍然要設計得合乎泡茶的功能與規範。

不穿戲服泡茶

「為什麼老師不要我們穿和服練習日本茶道、穿韓服練習韓國茶道、穿旗袍練習中國茶道！這樣不是更容易表現各地方的茶道特色嗎？」學生問老師。

「因為大家一看就知道你們在從事著哪一國的茶道，不會太追究泡茶、奉茶、品茗等茶道的內涵是否做得到位。如果服裝再華麗一些，一看就直叫好，你們也就滿意了。不穿這些戲服，就只好靠泡茶、奉茶、品茗的真功夫了。」老師回答。

「事實上這與老師說的不要非茶事物介入的道理是相通的，老師還說，泡茶、奉茶、品茗的動作如果太誇張、臉部的表情太豐富，也同樣會減弱茶道藝術的含量。」

學生問老師：「我們不穿該國的特色服裝，如何表現該國的茶道？」

「從該國的茶道特質做起，不同的文化圈有其特有的泡茶方式、有其特有的手勢，既然要模仿它就要找出它的特色點。這點做到了，穿上他們的特色服裝後才不至於被服飾淹沒掉。」

「有必要學習他國的茶道藝術嗎？」

「可以從不同文化圈的茶道吸取營養與靈感，學了後將之丟掉，重新從事自己的茶道藝術，這

時會讓自己的茶道藝術豐富些。但如果不會丟掉，容易造成干擾。」

「如果只是忠實地表現他國的茶道藝術呢？」

「你的問題應該修改成『如果只是忠實地表現他國的茶文化呢？』這是屬於文化保存與傳播的課題，如果是從事這樣的工作，就應該忠實地學習與表現。但茶道藝術是屬於個人的。」

「泡茶者需要有件工作服嗎？」

「泡茶、奉茶和品茗時方便操作、保護得了自己的身體、與品茗環境與茶會性質相協調的服裝就是泡茶者的工作服。是屬於個人的，不要有所謂的茶服，也不要制式化。」

茶席桌面四區塊

這裡所說的茶席是指狹義的泡茶席，單指泡茶的桌面（或地面）而言。這個泡茶的桌面如果屏除掉周邊供作裝飾與客人飲茶的地方，剩下的就是泡茶區了。這個泡茶區只是單純的泡茶功能，其他的裝飾物另有設置的地方。這樣的泡茶區要如何規畫才能使泡茶與供茶得心應手，且桌面顯得井然有序，是當代茶文藝復興必然要解決的課題。

現在我們舉一個大部分茶友已經使用多時的例子。將泡茶區劃分為四個區塊：泡茶者正前方為主茶具區，放置茶壺、茶盅、蓋置、奉茶盤與茶杯等器物。泡茶者的右手邊為輔茶具區，放置茶巾盤一個，其上擺置著茶巾、茶荷、渣匙、茶拂等物，茶巾盤下方放著計時器。泡茶者的左手邊為備水器區，放置煮水器、水盂、保溫瓶等物品，煮水器如果是體積大者，移到桌子的下方；水盂有時不用，因為桌面或主茶具的位子就有去水棄渣的設施；保溫瓶放在桌下或另備的側櫃內。剩下的一個區塊是儲茶器區，它最好設置在泡茶桌的內櫃或另備的側櫃內。如果缺乏這樣的設施，就只取出當場使用的茶罐放置於茶巾盤的前方，第二、第三種茶就放到其他地方去。

對這樣的規畫較有爭議的是煮水器放在左手邊。一般人認為用右手提水泡茶較為有力，但我們

希望以右手持茶壺，左手提水壺，左右分工操作，從肢體動作看來較均稱美觀。左手訓練一段時間後也就習慣了，水壺也不適於太大的容量（如超過一公升）。

這是茶具的基本配置，從使用的功能與美感上作為規畫的原則，應用時可依身體的需要、使用茶具的特殊性，與品茗環境風格塑造上的需要加以調整。

煮水器要放泡茶桌上嗎

煮水器是泡茶時很重要的一件器物，它將泡茶用水燒煮到所需溫度。如果置入的已是熱水，還要將水控制在即將沖泡的該泡茶、該次沖泡次數所需的溫度。通常見到的有以電加熱的、酒精加熱的、瓦斯加熱的、電磁波加熱的等等。

為了便於調控溫度、為了便於提水沖茶，煮水器應該被放在泡茶桌上。但是為什麼有時還會被放置於泡茶桌的下面呢，理由之一是它的體積可能太大，放在桌面上不好看。理由之二是當它燒酒精、瓦斯時，放在桌面上讓人觸目驚心。這兩個理由即使從審美的角度也應該改善，裝水容器如果是提著倒水的壺，不要超過一千毫升，如果是舀水使用的釜，不要超過兩千毫升。加熱的方式以水中電力加熱最佳，容器外電力加熱次之，酒精、瓦斯等再次之。如果想用炭爐，但體積嫌大，桌面泡茶時只好將之放在桌面下。如果能將爐身尺寸控制在配合茶席的需要，且使用炭上蓋灰的加熱方式，就可以將煮水器放上桌面了。

前面說過的，煮水器要執行沖泡的任務，而且要時時調整好適當的水溫，這是泡茶者隨時要關注、掌控的茶具，所以它要放置在桌面上最易操作的位置。注水是泡茶的主要動作，水溫是決定

茶湯品質的關鍵因素，執行這兩項任務的茶器當然是泡茶席上的重要角色，要處在泡茶桌上重要的位置。這個位置不是在泡茶者的正前方，而是在泡茶者左手最方便拿取的地方（我們主張左手持水壺，右手提茶壺）。煮水器還要穩健、固定地立於泡茶席上，例如將煮水器的底座固著於泡茶桌上，不讓它隨意移動。茶壺、茶盅等另一方要角是隨時飄動著的，煮水器要標出方位，穩住局面。

水盂在茶席上的地位

水盂在這裡是定位為一個容器，放在泡茶席上用以盛放廢水及茶渣。如果同時用到「水方」這名稱，那是指盛放泡茶用水的器皿，通常它會有個蓋子，而水盂沒有。

泡茶開始，有人會在茶壺或茶碗內倒入部分熱水，將這些泡茶器器溫熱，稱為「溫壺」或「溫碗」，然後將水倒入水盂內。使用茶盅時也會有同樣的動作。泡妥茶將茶湯分倒入杯時，也會有人用熱水將杯子燙過，稱為「燙杯」，燙杯後的水也是倒入水盂內。泡完茶，如果要用原壺沖泡另一壺茶，那就要去渣、涮壺，將壺具清洗乾淨。若不是到另外一個地方清洗，就得在泡茶席上將渣、將水倒於水盂內。為客人加茶，發現客人杯內尚有未喝完的茶湯，也是將剩下的冷茶倒於水盂內。以上這些都是水盂的功用，而且要將水盂放在泡茶桌上才方便。

看了上述這些敘述難免讓人覺得泡茶時的「清理」動作頗多，這樣的泡茶流程會不會影響到泡茶的美感與茶道內涵呢？事實上，溫壺、溫碗、溫盅、燙杯是可以省略的，如果不是想要借用這些動作避免降低了一部分水溫或茶溫；將這些器具事先溫熱再行取出使用，不也解決了降溫的問題，而且顯得更衛生。要泡另一壺茶就直接換一把新壺使用。清理的工作等茶會結束後再從事

（除非教學上要顯現處理善後的功夫與重要性）。倒掉杯內餘水時，可備只小水盂，用後即行收入。這樣，泡茶席上就顯得簡潔多了，僅留供最主要的角色與動作登場。

那是習慣性的問題，沒有了隨時可棄倒的容器總覺得不方便，但省掉了這些不必要或可以取代的動作，足以讓泡茶過程與精神更為完美。我們主張讓水盂退出泡茶席，只留下一個小水盂在身邊（非舞臺上）。

輔茶器站著還是躺著好

「輔茶器」是一類茶具的名稱，相對於「主茶器」而言，主茶器是壺、盅、杯等主要泡茶喝茶的器具，輔茶器是茶巾、茶荷、渣匙、茶拂、計時器等的輔助性器具。輔茶器在茶文化發展到一定程度後，自然與主茶器、備水器、儲茶器被尊為泡茶席上的四類要角。

輔茶器中的茶巾是一條擦拭泡茶席上水滴、吸乾壺盅杯底部沾水的一條布巾，只要善於吸水即可。

輔茶器中的渣匙是清除壺內茶渣的用具，我們主張是竹製品，一頭彎成勾狀，或是一雙筷子的樣式，方便將茶渣清出或夾出。有人將渣匙的另一端削成尖狀，用以通壺流的出水，這點我們主張從壺的製作上克服比較好，不要在泡茶席上通壺嘴。輔茶器中的茶拂是一把小刷子，用以刷掉沾在茶荷上的茶末，尤其是荷口的外緣，置茶時難免有些濕氣較易沾末。茶拂配上短把即可，有人製成像毛筆的樣子。輔茶器中的茶荷用以賞茶與置茶，現在多用陶瓷製成獨立的一件器物，有人將竹管破成二半製作而成。有人另行製作「茶漏」，如油漏般地架在壺口上。最後這種方式不佳，賞茶與置茶的功能結合在一起較好。輔茶器中的計時器用以判斷茶葉浸泡的時間，要有向前計時的功能，歸零時不會響鈴者。

輔茶器的完整建構是在一九八○年代初期，當時有人準備了如筆筒般的容器，將渣匙、茶拂、茶漏等插在筒內（茶漏掛在筒口的渣匙上）。後來有人又開發了去茶渣的渣夾、挖取乾茶的茶匙、燙杯時夾取杯子的杯夾、通壺流的壺針、養壺用的壺筆等，也都統統插入這個豎立在泡茶席上的筆筒上。

規畫泡茶席時，我們發現立狀物是不適合與主泡器並列在泡茶區的，甚至於備水器中的煮水器與準備放在泡茶區上的茶罐也不宜聳立式。所以在茶具研發時，我們設計了一件「茶巾盤」讓茶荷、茶巾、渣匙、茶拂平躺在上面。茶巾盤的左側隔出一條空間供渣匙與茶拂棲身，茶荷與茶巾則躺在較寬敞的另一邊，計時器放置在茶巾盤的外下方。茶巾盤所屬的輔茶器是放在泡茶者的右手邊，與左手邊的煮水器共同支援主茶器的泡茶。

這一站一躺間左右了茶席的風格，影響了泡茶者與喝茶者品嘗茶湯的心情，影響了茶文化發展的走向，所以我們重視它，計較它的站或躺。

從茶車到品茗館的茶席

茶車是備有一個桌面，用以泡茶的泡茶桌，因有輪子而稱為茶車。桌面的中間段是一淺槽式操作臺，供放主茶器，操作臺中央偏左上角的地方挖有排水排渣孔。桌面的左右兩段是單純的桌面，左段供放煮水器，右段供放輔茶器。左右兩段的桌面可以向中間折疊，覆蓋於中段的桌面（兩側的總長度等於中段的長度）。桌面底下是桌身，桌身是櫥櫃。中段櫥櫃與中段桌面連結在一體，但兩側櫥櫃與桌面分離，用以可以左右對疊，與中段櫥櫃併在一起，收拾後就成了一個小櫃。中段櫥櫃的上層是接水與接渣的金屬抽屜，下層是大小不一的櫥架，用以放置保溫瓶與備用茶具。左右兩側櫥櫃皆是存放茶葉罐的架子，右側放當次使用的茶葉，左側放備用的茶葉。茶車是一九八二年茶文化復興初期，臺北陸羽茶藝中心推出的產品，為的是方便泡茶所需的茶具有個家，不必用時到處搜羅。茶車這樣的功能結構當然有其泡茶規矩的基礎理念，使用後也就逐漸形成了一定風格的泡茶法。

三十年後，來到了二〇一二年，我們希望將茶文化落實在泡茶、奉茶、喝茶的精緻與舉止、禮節、心態上，希望泡茶師在家裡或品茗館裡表現出這種狀況。為了泡茶師在品茗館能有效地執行

任務，必須有泡茶師為客人泡茶的「茶席」，這個茶席與茶車會有些不同。首先茶車是定位為泡茶臺，雖然客人也可以圍坐在茶車旁喝茶，但它基本上是搭配「客人席」的。至於泡茶師為客人泡茶的茶席是要客人圍坐在茶席的前方及兩側。茶席是個大桌面，一面是泡茶師泡茶的位子，三面是客人就坐的地方，必須的泡茶用具放在泡茶師前方的桌面。品茗館泡茶師的茶席省了溫壺、燙杯、去渣、涮壺等動作，水盂、排渣孔可以不要，但自家泡茶師使用的茶車就得有這項設施，因為全部的過程都要做到。品茗館的茶席要在泡茶桌的後方備置支援櫃，上設茶具的保溫箱，茶具在客人面前才取出使用；還要有茶葉、茶食存放架，泡茶師轉個身就可以拿到茶葉與茶食；還要有收納使用過茶具、茶食具的櫥櫃，因為常會有沖泡第二、第三種茶的機會，這時不當場清洗；還要讓泡茶師在泡茶席上很方便取得冷熱泡茶用水。即使強調使用某個地方的泉水，也是接入供水系統內，只是向客人說明而已。這些支援性的項目是不必在茶車上體現的，但品茗館的茶席不一樣，品茗館泡茶師全天忙著泡茶，我們要在茶席的設計上保護他的手、他的腰和腿，而且讓他一氣呵成地完成泡茶奉茶動作，客人安詳地享受喝茶。

我們曾為茶車寫過小壺茶法、蓋碗茶法、大桶茶法等的操作程序表，我們也應該為品茗館泡茶師的茶席寫下不同客人、不同商圈、不同停留時間的操作手冊。不同的泡茶基地、不同的應用方式擔任著茶文化上不同的任務。

品茗館專業泡茶席的設計

這個課目包含兩個應行釐清的前題，一是「專業」，二是「泡茶席」，然後才是重點的「設計」。不是說專業才需要講究茶席設計，一般人在家裡自行泡茶、喝茶也需要有個方便、舒適的品茗環境，論細緻、論藝術性說不定還比專業者有過之而無不及呢。只是在設施的配備，如泡茶用水的供應、茶具茶食櫃不一定要在泡茶席上而已。但是專業性就必須有一定的要求，否則「供茶」不足以成為一項商品。這裡所說的專業是指形成一個用以行銷的行業，如一般稱呼的品茗館。

為什麼說「泡茶席」，而不說茶席或品茗環境呢？因為現在我們只能單就方便泡茶、供茶的泡茶席談論，無法旁及房間、庭園的設計，尤其是營業場所，同一廳堂可能有數處泡茶席，不同廳堂有不同的風格。我們先把進行泡茶、奉茶的地方設想周到。

首先要有一個泡茶與品飲的桌面，桌面高度不要超過七十五公分，椅子與桌面維持二十公分左右的高差，這樣坐著泡茶雙臂才不需要抬高。讓客人慢慢品飲時通常是坐著泡茶，如果以銷售茶葉為主的賣場就要站著泡茶，這時桌面要提高到八十公分。專業泡茶席的設計是讓客人圍坐在桌

前，看著泡茶師將茶泡妥供應給他們飲用。基本席的正面與兩側要能坐下六人，並可擴充至十人席。基本席的桌長為兩百公分，深度為八十公分，都包括了三十公分的寬度作為供應客人賞茶葉、品茶湯、觀葉底、享茶食的地方。

每個泡茶席要求由一位經過訓練的泡茶師掌席，正式服務客人期間無需借助他人。他的椅子要能調整高度，椅背不要太高，坐下後從前面看不到它。

桌面「操作臺」上擺置完整的一套茶具，操作者的正前方是主茶器，右側是輔茶器，左側是煮水器。主茶器平時不擺放出來，開始泡茶時才從茶具櫃中取出。煮水器擺在操作臺上，泡茶用水是在泡茶服務時，才由泡茶師持水壺在左側的水喉承接冷水或熱水。如果要強調使用的是某地方的泉水，也是將之導入水喉內，只是由泡茶師說明而已。

泡茶師兩側或背面櫥櫃上設置能調溫的「茶具、茶食器具櫃」，將在另外一個地方清洗、烘乾、消毒過的茶具（如茶杯、茶壺、茶盅）與茶食器（如刀叉與盤）在客人到達前移入。還得設置「茶食櫃」，以便把擬供應或推介給客人的茶食事先存入。同樣道理也要有茶葉存放櫃（或架），把擬供應或推介給客人的茶葉放入，如果存放的茶是銷售時的包裝，在泡茶師進場前要將之打開倒入泡茶時使用的茶罐內。

茶壺、茶盅、茶杯有可能更換，因為要喝第二種茶，所以要有茶器回收後的棲身之地，同樣地也要有茶食器回收的地方。同一種茶再泡一壺時，換一把新壺使用；沖泡另一種茶時，壺、盅、

杯都行更換。因此泡茶桌面未設置水盂之類的設施，如果要倒掉客人杯內未能飲盡的茶湯，取出一隻小水盂，用後即行收入。溫壺、燙杯可以省略，若仍然實施，也是取出小水盂使用。讓客人賞葉底時，從使用過的壺內取出一些茶葉置於葉底盤上，客人欣賞過後亦即行收入。

泡茶、品飲的地方也是品茗環境的一環，當然要有茶文化與藝術的氣息，所以桌椅的造型、材質要講究，整個泡茶席的設計要與門面、廳堂協調。

專業泡茶席的設定是設定為有泡茶師將茶泡得很到位後，提供給客人享用，是當代茶湯行銷的一種經營形態，有別於客人自行泡飲的方式。這種方式是將主客的心思百分之百地放在茶湯與茶事上，就有如在客人面前操作的餐廳，百分之百是放在餐飲的享用與飲食文化上一般。

品茗館泡茶席建構說明

1、基本泡茶桌（六人席）：寬八十公分，長兩百公分，高七十五公分。外側與左右三面桌腳為封閉式，並從桌緣向內縮入三十公分，以便客人圍坐喝茶時擱腳（正面四人，兩側各一人）；內側桌腳採開放式，以便泡茶者操作。防燙桌面。

2、十人泡茶桌面：寬一百公分，長兩百八十公分，高兩公分（外緣加裝飾邊，厚八公分），鋪於基本泡茶桌面上，左右居中，內側切齊，形成十人泡茶席（正面六人，兩側各兩人）。亦防燙桌面。（用於教學，讓學生瞭解品茗館可有六人基本泡茶席與十人泡茶席。）

3、座椅十一把（客人十把、泡茶師一把）寬四十二公分，高五十五公分，靠背為高至下腰的矮背。

4、泡茶桌後設一輕便櫥櫃，寬五十公分，長兩百公分，高一百五十公分。下方三十公分為櫃腳，其上一百二十公分分上下兩部。下部六十公分縱分為三等分，中間為隱藏式配電處，左右兩側為兩個橫向抽屜（防水），作為回收茶具、茶食器之用。

上部六十公分縱分成三等分，左側（面向櫃子時）為茶具、茶食器透明保溫櫥，右側為半透明

茶食櫥（部分磨砂處理），中間為開放式茶葉架。

5、基本泡茶桌內側中央為泡茶師坐位，桌下分成三區塊，中間的六十公分供泡茶師就坐擱腳。左側的四十公分（含桌腳）設置冷熱水喉及「持壓加熱桶」，泡茶師坐著就可將水壺置於「承座」上接水（若強調使用泉水則將水喉接於泉水供應處，並加小型水泵）。桌下右側的四十公分（含桌腳）設一架子於上半段（放小水盂、葉底盤、備用茶巾等），下半段空著，方便泡茶者的行動。此區桌面底部設一電源插座（供桌面煮水器使用）。

茶席設置與茶會舉辦

「茶席設置與茶會舉辦」是茶文化發展到第二個階段時，大家會想要追求的目標。茶席設置是講究喝茶的環境，茶會舉辦是茶文化的應用。

這裡所說的「茶席」，或說是「品茗空間」。還可細分為「泡茶席」、「茶室」、「茶屋」與「茶庭」。泡茶席僅就泡茶、喝茶、奉茶的直接空間而言，通常就是一張桌子或地上一塊席位。家裡沒有足夠的地方，在客廳的一角擺設一張桌子，就可布置成一處泡茶席。如果條件許可，騰出一個房間作為設置泡茶席的場所，就可以更不受干擾地展現自己想要的氛圍，這時就是所謂的茶室。如果條件更加允許，那就將一組房間設置成更加完備的品茗空間，如多了專門料理茶具、花器等用品的「流理間」，多個「第二室」作為喝茶中場休息時賞畫、聞香等的轉換用空間，這時的這組房間就可以稱作茶屋。如果茶屋外頭還有庭園，就可將之規畫成「茶庭」，是為轉換心情的場所。

「茶席」設置完畢，如果要將之作為茶道表現的場所而稱之為「茶道展演」時，就必須要有人在席上泡茶（或還有客人一同參與）。這時的主角變成了「泡茶」，「茶湯」變成了「茶席」的靈

魂。茶席只是茶道表現的舞臺，茶湯是舞臺上的精靈。茶道展演時不要在茶席上高談闊論做人的道理，也不要太多地舞弄著美麗的肢體。「茶」在所有展演內容的占比要超過百分之七十才行。

再說茶席的布置是為了表達主人所要述說的茶道境界與風格，除泡茶者的表現之外，還可以利用桌椅、茶具、掛畫、插花、焚香等項目來「幫腔」。然而這不是說茶席的布置非要包括「點茶、掛畫、插花、焚香」四藝等這些相關藝術不可，也不是說有了這些就是好的茶席了。茶席的設置不只不受四藝等的限制，也不應該受到傳統既有模板的束縛，例如不一定要著古典的服飾、在什麼格局的建築物之下，我們倒期待較前衛的風格出現。

說到「幫腔」，有人一面泡茶一面播放或演奏著音樂，認為這樣氣氛比較好，事實上是音樂分散了與會者的注意力，整個茶道表現的「茶湯」濃度被稀釋了。沒有了音樂、舞蹈的搭配，茶道只得獨撐大梁，反而容易表現它的完整性與豐富的內涵。這時的茶道展演就容易顯現出茶人們的茶道功力了。

舉辦以茶席為主的「茶會」，所有茶席加在一起，必須有供應與會者足夠飲茶量的能力，而且「茶湯」都是現場由與會的茶席沖泡或調製而成的高品質「作品」。為達到這項功能，泡茶者的茶道表演就不只是「做個樣子」，而是像一位音樂家準備了滿足全場聽眾與全場時間的美好音樂。事前也都做好每席應泡幾杯、供應「預估來賓數」每人幾杯茶量的準備。

上述這種茶會的供茶方式，是由來賓親自到各茶席參觀或體驗茶道的展現，同時以該茶席（或

茶會）供應的茶杯索茶飲用。如果來賓群集會場中間聊天，茶席泡好茶後，由專人端到人群中去奉茶，這是不對的。

如果茶會是偏重欣賞茶湯的「品茗會」（而不是傾向社交的茶會活動），會上的供茶有如音樂會上的歌曲演唱，不但作品的質、量要達到一定的標準，而且是可以賣票的。泡茶者（也是茶道詮釋者）調製好一杯杯代表他本人風格的茶湯呈現給與會者是茶人們的本職，具有傳道者的責任與喜悅，不能說「我為什麼要泡茶給你喝？」與會者得付出一定的代價欣賞你的茶，你也可以大大方方拿取應有的酬勞。

「接力泡」茶會如何進行

「接力泡」是茶會的方式之一，是屬於「茶席式茶會」的一種，如果是一群經常泡茶的朋友，就可以舉辦這樣的茶會。

接力泡茶會有如其他茶席式茶會，也是在會場擺設一或數十茶席。這些泡茶席都是在主辦單位策畫下設置完成，包括茶葉的準備。每席一位主泡者、五至八位品茗者，大家在各泡茶席上進行三場的泡茶與品茗；每場、每席泡茶一壺，沖泡四道；各場、各席、各道的主泡者由與會茶友抽籤擔任，其他品茗者自由入座。

與會茶友到達會場後，先是每人抽一籤，決定每一場、每個泡茶席的第一道主泡者。比如今天進行三場，每場設八個茶席，就會抽出二十四位第一道泡茶者。籤上注明場次與席號，如「第一場第五席第一道主泡者」，其他則是空白籤。抽完籤後，與會茶友經過「潔手淨心走廊」，以茶水沖洗雙手，進入泡茶席現場。

先是參觀各茶席的設置及進行茶友間的聯誼。負責第一場第一道的主泡者先上席熟悉各項設備並將泡茶用水燒妥。所有與會茶友都會輪番上陣泡茶，所以要利用這個機會多瞭解席上的狀況。

到了泡茶開始前（泡茶開始時間注明在邀請函上），大家主動找個泡茶席的「品茗位」坐下。開始泡茶的時間到後，泡茶席上已就位的第一道主泡者讓每人抽取一籤，決定接下來二至四道的主泡者。然後起身向大家行禮，客人回禮後，坐下，開始置茶、傳遞沖泡器讓客人賞茶並瞭解置茶量。接著將茶泡出，讓大家品賞第一件茶湯作品。

喝完第一道茶，席上的主泡者與剛才抽到的第二道主泡者換位，繼續沖泡第二道茶與品賞第二件茶湯作品，依此進行完四道茶湯作品的創作與品賞。第四道茶的主泡者要將茶具清理乾淨，並奉給每人一杯溫度不太高的清水，讓大家的口腔有一個空白的時間。等換席的鐘聲一響，第四道茶的主泡者起身向大家行禮，大家回禮後各自起身自由換坐到另一個泡茶席去。茶會開始時抽籤決定的第二場第一道主泡者直接坐上抽定的泡茶席上。

就這樣進行著三回合的「泡茶觀摩」與「品茗」。與會茶友每人都可欣賞到十二位茶友（含自己）的「泡茶」，品賞到十二杯（含自己）的「茶湯作品」，這是茶道豐盛的饗宴。從另外一個角度來看，這樣的茶會也是學習泡茶、學習茶道藝術很好的機會。

每場次每席抽籤決定二至四道主泡者時，主持抽籤的人要數數籤條是否多過在座的客人數。若是，應先打開籤條，取出多餘且是空白的籤條（空白的籤條表示非這場的主泡者）。到了第三場抽完籤，若有茶友在本次茶會尚未抽到過擔任主泡者的籤，已抽中二次以上者可把籤條轉讓給他。

現代版曲水茶宴

一、緣起

曲水茶宴乃沿承古代「曲水流觴」的格局加以修改而成，其中受到唐人呂溫遺留下來的〈三月三日茶宴序〉一文之啟發，而將名稱訂為「曲水茶宴」。最令現代人理解「曲水流觴」的莫過於晉代書法大師王羲之所寫之〈蘭亭敘〉，不但文章內容描述當時人們參加曲水流觴的情形，王大師的墨蹟亦成了後代學習書法的範本。到了唐朝呂溫一行，他們也在農曆三月三日「修禊日」（民俗節日）之時舉辦曲水流觴，但他們不善喝酒，於是相約以茶代酒，並將活動稱呼為「曲水茶宴」。呂溫為此茶宴寫了一篇〈三月三日茶宴序〉。

二、場地

在一景色宜人的庭院、林園，或是山野，利用現有的水道，或引進一條坡度不大的曲水。可資利用的曲水長度約六十至一百公尺左右，寬度一至五公尺左右。水流的速度不大，以可以從容從小船上拿取物品為原則。水面與岸邊的高度也不要太大，讓坐在岸邊的人彎腰就可以拾取到小船

上的物品。如果尚在水邊安排一些石塊，高度僅比水平面高出一些，坐在岸上的人可以將腳踏放在石塊上，從羽觴上取物時也可以讓羽觴暫時在此靠岸。如果某地段的水面寬度太大，就得在這些地區準備一些帶鉤的竹杆，以便把小船拖到岸邊取物。

以上所說的「小船」，就是上述「曲水流觴」或「曲水茶宴」內所說的「羽觴」。水邊兩岸是可以就坐的草地或石塊，最好另行設置一些如凳子似的座位，方便不容易坐在地面上的人。沿岸能有大樹遮蔭最好。場地的上游要有一塊較為平坦的空間，以便有人在此備茶、備果，放入小船上讓其漂往下方。相對地，場地的下游也要有個地方可以讓一些人在此撿拾小船，帶回上游再行重複使用。至於曲水之水是源頭溪水還是人為提供、是源源不斷地流走，還是以人為的方式重複使用，就不受限制了。

三、座次

與會人員可以自由就坐於兩岸，也可以事先在兩岸標示座號，讓大家抽籤決定座位。第一種做法可以讓熟識的人、有共同嗜好的人坐在一起；第二種做法方便大家打成一片，認識更多的朋友。依每次茶會舉辦的目的決定採取什麼方式。有特殊需要的人，可以預留他所需要的座位給他，或將那種座位的籤條留給他。

四、分組、供茶與羽觴

將與會人員分成五到六個人一組，或八到九個人一組，每組依序到上游泡茶區泡茶。泡好茶，將茶湯備於茶盅內，茶盅放在小船上，將小船放入水中讓其漂向下游。最後一艘船要插上組別標示旗（由主辦單位提供），大家看到這艘船出現，就知道要換組供茶了。下一組的組長就起來找尋自己的組員，帶往下游，拾取聚集在那兒的小船，將它們帶往上游的備茶區，繼續從事第二回合的供茶。每組標示組別的最後一條船，船上要放有收集廢棄物的籃子（這條船可以是共用的一艘），以便大家把手邊不要的紙屑、雜物放入籃內。

曲水流觴或曲水茶宴的羽觴可以統一由主辦單位供應，也可以由與會者自製，後者還有相互觀摩、激發創意的效果。如果是各自攜帶羽觴參加，在每組結束供茶後，相約到下游收回自己的船隻與茶具，下一組的人則直接到上游泡茶。如果羽觴由主辦單位提供，每組供茶完畢，也是到下游取回自己船上的器物、清理船上的雜物，下一組的人也是到這羽觴聚集的地方拿取所需的羽觴。

如果每人攜帶旅行用茶具與會，大約每人每道茶可以供應六杯茶湯，一組六個人就可以供茶給三十六個人（含自己一杯），如此供茶四至五次。如果要求每人準備二把茶盅（或一把雙倍容量的茶盅），泡完兩道茶後將茶盅一次放到船上漂送，一組六人就可以供應七十二個人，但只能供茶二至三次。

戶外的茶會活動，每人喝上十二杯或以上的小杯茶是不算多的。與會人數多時，每組參與泡茶的人要多、每人泡茶的分量要多，直到每組人泡茶時全場每人都有茶喝為止。與會的人也可攜帶一瓶濃縮茶與一瓶熱開水。這瓶濃縮茶如果是七百毫升，每杯使用濃縮茶二十毫升（加一倍熱水後為一杯量四十毫升），則可供茶三十五杯。若每次供茶六杯，則可供茶五次。為免湯溫不足，可將茶盅溫熱後使用，這時熱開水要多準備一些。我們希望每人攜帶茶具、熱水來參加茶會，這樣主辦單位就不必張羅許多器材與人力了。旅行用茶具是較方便攜帶的，當然也可以是其他形式的茶具。

茶食可以由主辦單位統一準備，也可以由每位參加茶會的人帶來大約一人食用量的茶食。每組到上游供茶時將個人帶來的茶食，隨供茶的茶盅一起放在船上漂送。兩岸的客人不是每梯隊供茶時都要享用茶食的，只是在全場茶會中從羽觴上拿取一次茶食。茶食如果由主辦單位統一準備，於備茶區分發給每組的組員。

奉茶方式能不能改為派幾位人員在上游供應大桶茶呢，這樣不是可以省去大家的麻煩？沒錯，但少掉了許多樂趣。

五、座位與分組的抽籤

如果設有工作小組在上游負責泡茶等事務，來賓只是坐在曲水兩岸喝茶，那只要一個序號的籤

条讓大家抽取，抽到幾號就坐幾號。如果還要分組到上游泡茶，籤條上除了座位的序號外，還要有組別的編號，如「一五六號‧第三組」。每組的籤條內要有一張「組長籤」，上面寫明「一六五號‧第三組組長」。這樣抽籤的結果，同組人可能分散在各地，所以每一組要到上游泡茶時，組長就得站出來繞場一圈，召集自己的組員。

不論羽觴是由主辦單位或個人準備，主辦單位都要為每一組準備一面小旗子，旗子上標明組別。當每一組的最後一艘船下水時，將它插在船上。最後一組的最後一艘船，它的標示旗應該有所不同，讓與會人員知道茶會就將結束。

六、與會人員的禮節

提醒參加茶會的人自備飲茶的杯子，主辦單位也可以準備一些杯子給忘了自備的人。與會人員應依抽到的座位就坐，有事情離開，或到別的地方與朋友打招呼，最後還是要回到自己的位子上。儘量與鄰座的朋友多交談。

從羽觴上取盅倒茶，每次以一杯為度，還想再喝就等下一批船到來。每一組的奉茶，應考慮讓全體與會者都能喝到。全場下來，每人喝茶的杯數應在十杯左右。如何有節制地享用茶湯、茶食，處處為別人著想，是曲水茶宴想提醒大家的。如果前頭的人攔住羽觴喝個夠，下游的人就只有望船興歎了。再說，如果是飲酒的場合，喝得過量，也不容易再度從流動的船上取到酒盅，一

不小心還會掉進水裡。

酒盅也好，茶盅也好，倒完最後一杯的人要把盅蓋打開或是斜放；沒配蓋子的茶盅或酒盅則將盅身斜放船上，讓後面的人知道。吃過茶食剩下的殘渣與包裝紙先行保留，等收集雜物的羽觴經過時再行放入。丟棄時，要將之揉成小團，以免占空間或容易被風吹跑。

如果主辦單位要求自帶羽觴與茶具，應很有熱忱地配合，把羽觴製作得盡可能地最好，把亟欲與大家分享的茶葉、茶具帶去。自備茶具時通常茶葉也都是自行準備，除非此次茶會別有特殊意義，而使用了統一供應的一種或數種茶。羽觴的製作應考慮在水面上的平穩與載重量，以放入二把中型茶盅還能輕鬆漂浮為原則。可以考慮摺疊式船身，船體以油紙糊成，加上一片木板作為船底，如此攜帶較為方便。

曲水流觴或曲水茶宴經常設置在廣闊的戶外或原野，大家不必擠坐一塊。其間為了找尋自己的座位、為了找尋自己的組員、為了到上游泡茶或到下游拾取羽觴與茶具，或到遙遠的一角與老友打招呼，都需要很多的體力。甚至於彎腰取盅倒茶、拿茶食享用，樣樣都是很好的運動。大家不要忽略了這層健身的意義。

七、餘興節目

茶會進行到一半，放下一艘插有特別旗子的羽觴，如標示「每人一籤」，這是每人都要從船上

拿一張籤條的意思。打開以後會發現上面寫著「三、請朗誦這首詩，並加以解說」，或寫著「五、到現在您喝到了幾種茶，請說明它們不同的製作風格（下一個節目十五分鐘後繼續）」，也可能是「歡迎參加此次曲水茶宴」。籤條上面的編號是節目表演的次序，表演的人必須說出自己的號數，以便下一位表演者準備。如果寫有像第二例那樣的標注：「下一個節目十五分鐘後繼續」，在表演完畢後要向大家公告。如果安排有一些必須事先準備的節目，如小喇叭演奏、小型合唱，可將這些籤條事先發給被交付任務的人，並提醒他們不再從羽觴上拿取籤條。為了節目順利進行，人多的場合必須準備擴音設備，否則無法讓全場的人聽清楚。

曲水流觴或曲水茶宴都帶有濃厚的社交意義，所以在大家抽籤坐定後可安排半小時或更長的「聯誼時間」，讓大家自由走動交談，接著才是第一組人員到上游泡茶。第一組組長四處找尋自己組員的時候，也就是大家回座的時候。如果本次茶宴安排有專題節目，如某位茶友提供書畫收藏供大家欣賞，或是那位古琴高手為大家舉辦室外音樂會，可以將它安排在品茗時段的中間。這時就不必另行安排其他餘興節目了。

茶道藝術家的茶會作品

茶道藝術家是茶人中比較重視茶道的藝術內涵者，他可以從泡茶過程、奉茶給品茗者的往來之間、大家品賞茶葉、茶湯和茶器間（以上這三項簡稱為「泡茶」），將茶道的藝術內涵表現得很好。甚至於可以藉著上述所說的「泡茶」，創作出自己的茶道藝術作品。

茶道藝術家除了利用「泡茶」來表達、創作、享用茶道之外，還可以藉用「茶會」的形式來完成上述所說的表達、創作、享用。若是利用既有的茶會形式，即是側重於前兩者的「表達」與「享用」（表達之間當然也可以有「泡茶」方面的創作），但若僅限於茶會的範圍，想要有「創作」就必須有新的茶會形式。這就是現在我們要說的茶道藝術家的「茶會」作品。

既然指的是茶會，那必然是一些人或一大群人的聚會。將這些人組織起來完成一件作品，這勢必就像交響樂團或戲劇一般的藝術形態，只是它要表現的是茶道。

回顧一下歷來的茶會作品，最早的可以舉出曲水茶宴，不知道是誰創作的，只知道在中國晉代的書法大家王羲之他們就已經玩得很好了的「曲水流觴」。唐代呂溫等一群文人因為不諳飲酒，相約在曲水流觴時以茶代酒，而產生了曲水茶宴，現今各地茶界都還不斷進行著。接下來要舉出

英國下午茶，也說不清楚是誰創作的，有人推給維多利亞女王（Queen Victoria, 1819-1901）的女侍臣貝爾福德公爵夫人安娜‧羅素（Anna Maria Russell, Duchess of Bedford, 1783-1857）。這種喝茶時間、環境、茶具、茶法、茶點等習慣流傳至今，還在各地大行其道。第三個例子是日本的榻榻米茶會，這是時當中國明代，由日本茶道先驅者村田珠光、武野紹鷗、千利休等人創建的茶會方式，至今仍然被應用，而且被視為日本茶道的代表形式。

第四、第五個例子是當代的無我茶會（Sans Self Tea Gathering）與茶席式茶會，無我茶會由筆者於一九九○年在臺灣陸羽茶藝中心創作；茶席式茶會由筆者於二○一○年在中國漳州天福茶學院（即今漳州科技學院）茶文化系創建。這兩種茶會形式尚未經過歷史性的考驗，但實施這些年來，無我茶會已在多個國家與地區持續性應用；茶席式茶會歷史尚淺，但從茶道藝術家發表茶道藝術作品的角度來看，它是有趣又流暢的一種方式。無我茶會是表現無之境界的一種茶會形式，茶席式茶會是展現茶道藝術（尤其是最終的茶湯作品）的一種道場。

茶道藝術家的個人茶湯作品欣賞會

茶道藝術家的個人茶湯作品欣賞會，是茶道藝術家擺設一個茶席，前來品賞的來賓圍坐一旁，泡茶者創作好茶湯作品，提供給來賓品飲。這樣的泡茶品飲方式與日常泡茶招待客人是一樣的，要強調的只是泡茶者能夠把茶道藝術的內涵表現得很好，這茶道藝術的內涵包括了泡茶、奉茶、品茗。泡茶者在他自己設置或別人為他設置好的茶席上提供茶道藝術作品，尤其是最終的茶湯作品，與來賓一起共同品賞。這有如鋼琴家在演奏廳演奏音樂給來賓欣賞一般。

一般人都會唱幾首歌，也可能曾在眾人面前獻唱，但通常我們不會稱它是音樂演唱會。客人來了，我們泡一壺茶招待，通常我們也不會稱它是茶道藝術家的茶湯作品欣賞會。但如果一位對茶道藝術有體認的泡茶者，他就可以邀請朋友或透過賣票的方式舉辦品茗會。他將茶道藝術的內涵表達得很到位，將他的茶湯作品創作好後呈獻給來賓享用，這時我們就可以說是茶道藝術家的個人茶湯作品欣賞會。

有人覺得這樣的品茗會就為那三五人、十多個人舉辦，不是太浪費了嗎？不會的，音樂會也可以只為三五人、十多個人舉辦，這是高享受度的藝術饗宴。如果泡茶者的表現受到大家的肯定，

貴一點的代價是有人願意支付的。另一種擴大品茗會規模的辦法就是將「茶道藝術家的個人茶湯作品欣賞會」改變為「茶道藝術家的聯合茶湯作品欣賞會」，數位茶道藝術家共同舉辦這樣的茶湯作品欣賞會。來賓可以從頭到尾欣賞某位泡茶者的茶道藝術，也可以在中場休息時有計畫地更換品茗者的席位。

茶道藝術家的個人茶湯作品欣賞會可以在一次茶會中只品飲一種茶，也可以沖泡兩三種茶。他的演員還可以是水、是茶具、是茶葉、是對品賞者的關注。茶會中可以提供茶食的享用，將它與茶湯交織成完整的曲子。

茶道藝術家的聯合茶湯作品欣賞會

這個話題是屬於「茶會舉辦」的領域，茶會有茶席式、宴會式、流觴式、環列式、禮儀式等不同類型。茶道藝術家的茶湯作品欣賞會，不論是個人的還是多人聯合舉辦，都是以「茶席」為表現的方式。多人聯合舉辦的茶道藝術家的茶湯作品欣賞會是在茶會現場設置一些茶席，依邀請的客人數，或兩三席、或一二十席，每席邀請一位泡茶師在泡茶位置上泡茶。客人分散圍坐在各茶席的品茗位子上，欣賞席上茶道藝術家的泡茶，品飲他們完成的數道茶湯作品。

茶席可由主辦單位統一設置，也可以由泡茶師自行準備。前者所謂的統一設置當然不是說每一席都是一模一樣的形制，被邀請前去的泡茶師要配合、適應自己分配或挑選到的茶席（怎樣的主辦單位、設置些怎樣的茶席、邀請怎樣的泡茶師有一定規律）；後者所說的由泡茶師自行設置，就沒有這些問題了。各茶席不要設置任何寫上茶席編號、茶席名稱、泡茶師姓名、茶葉名稱等的標示牌，讓泡茶師、茶湯、茶席自行向品茗者表白。

每席以供應五至八位品茗者為宜。如果是五位品茗者，席上就備六個杯子，泡茶師也與座上的茶友共同品賞自己的作品。下一壺茶更換了品茗者，杯子隨之更換，所以杯子不但要考慮品飲的

效果、整套茶具的組配，還要有足夠的數量，茶會進行中是來不及清洗烘乾的。

如果品茗者自己帶來了杯子，就用他的杯子代替泡茶席為他準備的。會場可以準備一些助理人員，於換場期間協助補充泡茶用水等，泡茶期間只由泡茶師一人進行著自己的茶湯創作。這樣的茶會可以安排三回合的泡茶與品茗，如半小時更換一個場次，每一泡茶席在統一的時間點上換泡另一壺茶，品茗者也更換一次參與的茶席。每半小時的一壺茶泡四道，結束前提供一杯不太高溫的清水給大家品嘗。換場次的時間，或鳴鐘、或由泡茶師自行掌控（事先與泡茶師約定清楚），但必須提前十分鐘開始去渣及清理的工作。每個泡茶席三場的茶葉種類不必更換。

品茗者就座的方式可有兩種，一種是自由式，也就是愛坐哪裡就坐哪裡，第二、第三回合的換位亦是如此。就坐的另一種方式是指定式，到達會場後先抽取號碼籤，抽到哪一席就到哪一席，席上坐哪一個位子就無所謂了。第二、第三回合的換位要依「換位公式」為之，換位公式提供在本文的尾端。每次依換位公式換位時，每位品茗座席上的品茗者要知道會場上總共有多少茶席，並看看自己座位上的號碼，以及號碼上所顯示的茶席編號（如五之六，即是第五席的第六號），因為換位公式會用到這三個數字。如果不便於座位上標示號碼，可於換席前由泡茶師告訴大家本席的席號，並隨意告訴大家坐次編號，一、二、三、四、五……（隨意決定座次更可瀟灑換席）。會程表上或入口處標示出茶席位置圖與茶席編號。

這樣的聯合茶湯作品欣賞會可以是邀請式，也可以公開售票。不管是哪種方式，在採取指定式

座位時，除了採用「換位公式」，參加證都還可以設計成「預約指定式」的座位票券，如將之分成A、B、C三種，A券是參與一、四、七席；B券是參與二、五、八席；C券是參與三、六、九席，每券三個席數代表三個回合參與的泡茶席。

這樣的設計是考慮讓品茗者參加不同特性的茶葉組別，如一組是綠茶類，一組是烏龍茶類，一組是普洱茶類，也可能是依泡茶師的茶湯風格加以組配。

為讓茶會的茶味更加濃厚，品茗者進場時都要經過「潔手淨心」走廊。專人從大玻璃盅中舀一勺茶湯，在另一隻大陶盆上澆灌到每一位來賓伸出的雙手，接著品茗者從桌上取張紙巾，將手擦淨進入會場。人多時這潔手淨心走廊可分二路三路進行。

品茗者進入會場後，可參觀茶席，泡茶時間開始前入席坐定。泡茶開始時，各席的泡茶師一起進場入座。泡茶師於每場結束泡茶、清理茶具後，起身向大家行禮，退場休息。下一場等大家換位坐定後才再次一起進場入座。

為讓與會品茗者充分瞭解茶會進行的程序，主辦單位應該在邀請或給票之時附上會程表。除寫明各會程的時間、內容、各茶席的泡茶師及其所泡的茶葉外，還要說明就位、換席的方法，如果是「場內指定式」，還要附上「換位公式」。

換位公式的說明文字是這樣的：

1、先求A值，A值是自己的座號加上自己所在的茶席編號。

2、若A值大於或等於總茶席數,你的新茶席編號是:A值減掉總茶席數。若答案為0,新茶席為最後一席。

3、若A值小於總茶席數,你的新茶席編號就是A值。

以上這些說明可以寫成下列公式:

A＝座號＋所在茶席編號

A≦總茶席數,新茶席編號＝A－總茶席數

A＞總茶席數,新茶席編號＝A

茶湯作品欣賞會與宴會式茶會之別

茶湯作品欣賞會為品茗而辦，在會場設置一些泡茶席，每一泡茶席由一位泡茶師主持，來賓分別圍坐在泡茶席旁，欣賞泡茶師的「泡茶」與品飲泡茶師的「茶湯作品」。宴會式茶會為慶祝某一主題而辦，在會場設置一些泡茶席或供茶吧檯。來賓游走於會場，與其他來賓交談、向主人或主辦單位表示慶賀之意。空下來了，向泡茶席或供茶吧檯要一杯茶喝，也以茶、泡茶席或是供茶吧檯為話題，大家聊天、交換意見，達到聯誼的目的。

宴會式茶會的慶祝主題，如慶祝公司成立幾周年、如慶祝老太爺的生日、如為某項活動的開幕，這時的茶會是用以聚集親友前來慶祝。藉著泡茶、茶湯、泡茶席顯現活動的質感，也讓來賓可以享用到泡得很精緻的茶湯，看到設置得很有格調的泡茶席，以及泡茶師在泡茶席上表現的茶道藝術。由於不是專為品茗而來，所以茶會舉辦的重點與「茶湯作品欣賞會」不同，宴會式茶會多採取讓來賓游走於會場之間，而茶湯作品欣賞會則讓來賓就坐於泡茶席旁。來賓游走於會場時，茶湯、泡茶席、泡茶師的泡茶都是會場的「背景音樂」，來賓是聽到、看到、喝到了，但與坐下來專心地聽演唱或演奏是不一樣的。

也因為宴會式茶會的目的是在慶祝某一個主題，所以提供茶湯或茶食的地方除了泡茶席之外，還可以是供茶吧檯，也就是由各泡茶席提供改變為由供茶吧檯提供。供茶吧檯可以供應較為大杯的茶湯或含葉茶，來賓喝完再回來要一杯。茶會的中途還可以有茶食供應時段。供茶吧檯視人數的多寡設置一處或多處。這種形態的茶會，在開始的某一時刻可以安排茶會的開幕式，由主人介紹今天的慶祝主題，感謝大家的光臨，大家都是站著的，進行的時間也很短暫。茶會近尾聲之時可以安排一小場音樂會，樂聲停息，主人就宣布茶會結束。如果沒有安排音樂會，茶會結束的時間一到，就直接由主人宣布茶會的結束，並感謝大家的光臨。

從獨飲到千人茶會

一人在房間內，準備好茶具，那是配上二隻小杯子的瓷壺，一壺二杯剛好可以把茶湯倒光。一把旅行用保溫瓶，裝上攝氏九十度的熱水。置了茶後注入開水，按下計時器，這時剩下的只是等待把茶泡到它應有的濃度。留意著自己的呼吸，將氣放得綿長，摸摸自己，意識到確是存在於這個空間，每塊肌肉都放鬆的，心情平靜的。不一會兒，發覺是應該倒出茶湯了，核對一下計時器，確是到了需要的時刻。先在第一個杯子倒出半杯茶湯，再到第二隻杯子將茶湯倒滿，剩下的茶湯已不多，將之全部倒回第一杯。放下茶壺，深深地吸入飄送出來的茶香。因為不是需要太高溫度的茶，又沒溫壺、燙杯，這時已是可以飲用的溫度。剛才的香氣告訴了我茶況，現在可以很有把握地品味茶湯，喝完第一杯，意猶未盡地喝第二杯。什麼也沒有地靜坐那兒欣賞著茶的韻味，不待茶壺涼了，沖下第二道開水。這時想起了老友，下一次找他一起如此默默地泡茶喝茶。

沒有俗事與語言的干擾，更能專心泡茶與品飲，更能享受自身存在的意識，但沒有俗事應對的干擾並非易事。二人尚可找情誼相投之人，透過充分溝通使得彼此融入這樣的情境，但是我們希望更多人分享這樣的寧靜，清楚地體會茶的情境。

如何從一人獨飲拓展到二人對飲，再將這樣的品茗方式介紹給五人、八人。人多了以後，如何泡茶、如何奉茶還得要有一定的規矩，這個規矩還得簡單到無形，避免又是一堆應對的俗事，這就是無我茶會產生的思想背景。突然有個靈感，讓多人圍成圈圈就坐，每人同一方向奉茶給左邊或右邊的人，如此就可以人人泡茶、人人奉茶、人人喝茶了。於是無我茶會就此形成，人數可以延伸至千人，造就一個安詳、共享的世界。

無我茶會基本架構

無我茶會是一種茶會形式，大家自備茶具，席地圍成圈圈泡茶。倘若約定每人泡茶四杯，泡好茶就把三杯奉給左鄰或右鄰的三位茶侶，一杯留給自己，這樣每人就都有四杯茶可喝。喝完約定的泡數，如泡三道茶，收拾好自己的茶具，結束茶會。

座次到了會場才臨時抽籤決定。茶會進行的程序、方法已經寫在事先發給大家的「公告事項」內，所以茶會進行間並沒有指揮與司儀，一切依排定的程序進行，大家也都安靜地泡茶。茶具的種類與泡茶的方式不受任何流派與地域的限制。喝完最後一道茶，可以安排五分鐘以內的音樂欣賞，烘托茶味並回味茶會情境。也可在茶會結束後進行其他活動。

以上就是無我茶會的基本形式，現將上面的敘述整理成條文：

1、圍成圈圈，人人泡茶，人人奉茶，人人喝茶。
2、抽籤決定座位。
3、依同一方向奉茶（向左或向右）。
4、自備茶具、茶葉與泡茶用水。

5、事先約定泡茶杯數、泡茶次數、奉茶方法，並排定會程。

6、席間不語。

無我茶會為什麼要有上述的這些特殊做法呢？因為它包含了無我茶會的七大精神：

一、抽籤決定座位——無尊卑之分

茶會開始之前，要到會場安排座位、標示座次。與會人員到達後抽號碼籤，然後依抽到的號碼就坐。事先誰也不知道會坐在誰的旁邊，誰也不知道會奉茶給誰喝。不但無尊卑之分，而且沒有找座位的煩惱。就如同我們的出生，如果可以挑選自己的父母，煩惱可就大了，不是嗎？

在親子一同參加的茶會場合，抽籤的結果，小朋友不一定奉茶給自己的爸爸媽媽，爸爸媽媽也不一定倒茶給自己的孩子喝，呈現出一幅「老吾老以及人之老，幼吾幼以及人之幼」的大同景象。

二、依同一方向奉茶——無報償之心

泡完茶，大家依同一方向奉茶，如今天約定泡四杯，三杯奉給左鄰的三位茶侶，最後一杯留給自己，那就依約定把茶奉出去。第一道是端著杯子出去奉茶，第二道後是把泡好的茶盛在茶盅內，端出去倒在自己奉出去的杯內，意思是被奉者可以喝到您泡的數道茶湯。

奉茶的方式也可以改為奉給右邊第二、第四、第六位茶侶；也可以約定為奉給左邊第五、第十、第十五位茶侶，後者在大型茶會時可將交叉奉茶的幅度擴大。同一方向奉茶是一種「無所為而為」的奉茶方式，我奉茶給他，並不因為他奉茶給我，這是無我茶會想要提醒大家「放淡報償之心」的一種做法。「奉茶」本來就是茶道很好的一種作為，若能再忘掉報償，那就更無牽掛了。

在以盲友為主的茶會，可以做這樣的建議：每人奉茶給左右兩位茶友與自己一杯，這時的「互助」取代了「報償」，無需離座就可以完成奉茶的動作。

三、接納、欣賞各種茶——無好惡之心

無我茶會的茶是自己帶來的，而且在公告事項上是注明「種類不拘」，因此，每人喝到的數杯茶可能都是不一樣的茶。茶道要求人們以超然的心情，接納、欣賞各種茶，不要有好惡之心，因為好惡之心是不好的，會把很多「福氣」排除在外。您不喜歡的東西往往並不是壞的東西，只是

您不喜歡它而已，所以無我茶會提醒人們放淡好惡之心，廣結善緣。從綠茶、烏龍茶到紅茶，各種茶有各自不同的色、香、味與個性，我們應該尊重它們，並以它們的立場沖泡它、表現它、欣賞它。

四、努力把茶泡好──求精進之心

每一個人喝到的數杯茶不一定都泡得很好，往往會喝到一杯泡得又苦又澀，或淡而無味的茶。

這時可能會有兩種情緒反應：「哪一個人泡的？那麼難喝。」或「泡壞了，我可要小心。」茶道上當然尊崇後者的態度，因為「泡好茶」是茶道最基本的要求，茶都泡不好，遑論其他大道理。有如學音樂，連琴都沒能彈好，還談什麼以音樂表達某種境界？學美術，連彩筆都應用得不好，還談什麼以線條、色彩表現藝術的境界？所以無我茶會開始泡茶後就不准說話了，以便專心把茶泡好。

無我茶會奉茶時會為自己留一杯茶，就是便於瞭解自己的茶泡好了沒有，有何缺失下一道趕緊補救。把茶泡壞了，對不起別人，對不起自己，也對不起茶。長輩常告訴我們：把一件事情做好是為人最重要的修養。

五、無需指揮與司儀——遵守公共約定

無我茶會是依事先排定的程序與做法進行，會場上不再有人指揮。例如排定八點半布置會場，負責排放座位號碼牌的茶友就要開始到場工作。九點報到，負責抽籤的茶友就要將號碼籤準備好，讓與會的茶友抽籤。抽完籤的人依號碼就坐，將茶具擺放出來，然後起身與其他茶友聯誼，並參觀別人帶來的茶具。九點半開始泡茶，大家自動回到自己座位，負責報到抽籤等工作的茶友這時也歸隊。泡完第一道茶，起來依約定的奉茶方式奉茶，自己被奉的數杯茶到齊之後就喝茶。看大家大致喝完了第一道茶，開始沖泡第二道，泡妥第二道茶，持茶盅出去奉第二道茶，接著喝第二道茶……喝完最後一道茶，若排定有品茗後音樂欣賞，則靜坐原地，聆聽音樂，回味回味剛才的情境。音樂結束後，將自己用過的杯子用茶巾或紙巾擦拭一下，持奉茶盤出去收回自己的杯子。不用清理茶渣，將自己的茶具收拾妥當，結束茶會。這期間沒有人指揮，大家一個程序一個程序地依計畫進行。事先都已經排妥，並約定好了，為什麼還要指揮？經常參加無我茶會，就可以養成遵守公共約定的習慣。

六、席間不語——培養默契，體現群體律動之美

「茶具觀摩與聯誼」時間一過，開始泡茶後就不可以說話了。等待茶葉浸泡期間，讓自己沉靜下來，體會一下自己存在於這個空間的感覺，體會一下自己與大地、與周遭事物結合的感覺。奉

茶間，大家在一片寧靜的氣氛下，您奉茶給我，我奉茶給他，彼此間有如一條無形的絲帶牽引著，展現一波波律動之美。這時的話語是多餘的，甚至連「請喝茶」、「謝謝」的聲音都是不必要的，大家照面時只要鞠個躬，微微一笑就夠了。

這一節的「無聲」、「默契」與上一節的「無需指揮」，讓茶會的進行有如宇宙的運轉、季節的更替那般自然，那麼不露刀斧味。

七、泡茶方式不拘——無流派與地域之分

無我茶會的泡茶方式是不受限制的，這包括因流派、地域而造成茶具、茶葉的差異。如茶具可以是壺、可以是蓋碗，茶葉可以是葉形茶、可以是粉末茶，以及泡茶方法、風格等都不受任何限制。茶具不同、茶葉不同、服裝不同、語言不同、國度地域不同，但大家在同一茶會方式下努力把自己帶來的茶泡好。泡好了茶，恭恭敬敬地把茶奉給抽籤遇到的認識或不認識的朋友。

茶具、泡法不拘，又要接納、欣賞各種茶，這不表示怎麼泡都可以了嗎？但是無我茶會有「求精進之心」一條，當您選定了茶席與泡茶的方式，就要把茶席布置得您當時所能的最好，將茶泡到您當時可能的最好。

服裝不拘，也不要求與會者執行過多禮貌，但在「求精進之心」的原則下，兩者都要做出合符當時情景的需要。

無我茶會有用嗎

這個題目包含著兩個意思,一個是「無我」有用嗎?一個是「無我茶會」有用嗎?先說無我,我們將重點放在無上,將之解釋為懂得無的我。「無」分大無與小無,大無有如老子所謂的道,是指宇宙生生不息的根本道理;小無有如莊子所謂的坐忘,是指有了以後的無。這不是說老、莊在無上的不同解釋,只是借用他們在不同場合對無做出的不同詮釋。無我茶會希望讓大家瞭解無的大小真義,把心胸放大放鬆。無我茶會是以抽籤決定座位,是無尊卑之分的就位方式。無我茶會要大家依同一方向奉茶,是無報償之心的奉茶方式。還要求泡茶期間不語、不設指揮,是體會群體律動之美的茶會進行方式。如此行之多時,潛移默化之下必然悟出無的道理。

無我茶會以彩虹為標幟,圓形的七彩呈橢圓形,傾斜三十度角,中間留出一個空白的圓。無我茶會所說的無是如光線的無色,乃由七彩融合後的無,而這個傾斜的橢圓體又是宇宙運行的規律與變化。

再說無我茶會有用嗎?無我茶會是人人自備簡便的旅行用茶具,圍成圈圈泡茶。每人要是能準備一套運用自如,隨時可以帶著跑的茶具,一定可以為自己增添「生活慢」的情緒。再從茶文化

推廣的角度來說，更多人看到身邊人泡茶的生活方式，自然受到感染。

有人好奇地問，推廣茶文化除了振興茶產業外，對現代人有何助益？除上述對無的瞭解拓展了心胸之外，無我茶會的抽籤決定座位還可以培養大家隨遇而安的心情，而且真正體會到每人受到公平待遇的境界，一位政界大老可能抽到偏遠的位子。茶具自備、開水自備，一切自己準備，不要依賴主辦單位，這是多好的德行。茶葉自備，而且主辦單位不可以規定帶何種茶，這使得與會者喝到各種別人帶來的茶，學習欣賞不同的事物，無好惡之心。如果規定泡茶四杯，就將三杯奉給一定方向的三位茶友，這三位茶友又將茶奉給了同一方向的茶友，大家降低求報償之心。奉茶時要留一杯給自己，當你喝到別人或自己泡壞了的茶，就會警覺到要把茶泡好。

無我茶會之茶具自備，自然形成泡茶法不拘，進而造就無流派與地域限制的局面。世界各種不同泡茶方式的人們共聚一堂，互相分享，相互觀摩。無我茶會為避免帶來不良的後果，備有兩項約定，其一是要大家攜帶精儉的茶具，精儉不但是茶道的精神，也可以避免在茶會上掀起奢華的競爭。另一項約定是要存精進之心，雖然泡茶方法不拘，但一經決定了設席與泡茶的方式，就要把它做到當時自己可能的最好。初學者可以差一些，老茶友就不行，這次做得差一點，下一次就得改進。

泡好了茶，起身奉茶，如果今天要向左邊奉茶，可能老師遇到了學生，董事長遇到了他的司機，爺爺遇到了不知道哪家的小孫兒，帥哥遇到了他的情敵，都得恭恭敬敬地奉上一杯茶。對方

若在座，還得微笑行個禮。無我茶會如果在公共場所舉辦，可能會有圍觀的群眾。這時就要安排對外奉茶，且設對外解說，讓他們知道這群人圍成圈圈席地泡茶是在做什麼，讓他們理解茶道所要追求的內涵。安排有對外奉茶時，奉完圈內茶後，也把茶以一次性或贈送性杯子端出去奉給圍觀的人，依然恭敬行禮微笑。茶會最後進行收拾茶具時，泡茶者收回圈內自己奉出去的杯子，還要收回奉給圍觀者的一次性杯子，免得他們不知道怎麼處置。以上這些畫面在與會者與圍觀者之間，在傳播媒體轉介後的觀眾或讀者間是會釀造出祥和之氣的，而且慢慢起到移風易俗的效用。

無我茶會為何非要單邊奉茶不可

「無我茶會圍成圈圈泡茶我懂、抽籤決定座次我懂、泡茶方式與茶具不拘我懂、茶葉種類不拘我懂、會間不准說話我懂、茶會進行時不設司儀我懂、喝別人的茶也喝自己的茶我懂，唯獨單邊奉茶我不懂。」

無我茶會的奉茶是採單邊奉茶的方式，例如約定每人泡茶四杯，且奉茶給左鄰三位茶友，最後一杯留給自己，則大家都依著這麼做。如果約定每人奉茶給右鄰二、四、六三位茶友，最後一杯留給自己，大家也都依著這麼做。有人說，我奉一杯給左鄰，二杯給右鄰，一杯給自己，不是也很有規律，為什麼不第一道奉茶給左鄰三位，第二道茶奉給右鄰三位，第三道茶奉給左鄰四、五、六位，這樣不是可以奉茶給更多的人喝嗎？

無我茶會之所以採取單邊奉茶的方式，其目的在養成大家「放淡報償之心」，因為我奉茶給左邊的茶友，但喝到的茶是來自右邊。前面第二個建議還能不違背這項原則，但是第一個建議就不對了。

違背無我茶會基本原則的做法姑且不說，即使第二個建議，第一道奉到東，第二道奉到西，我

們也認為太過社交性，況且你奉茶時對方不見得在座位上。太過社交性也降低了對茶的專注，我們還提醒大家不必太關心喝到的是哪位茶友所沖泡的茶呢。如果都是同樣的奉給某一方向的某幾個人，你可以全然地無所為而為地奉茶，在接受奉茶的一方可以專心品嘗每一杯茶的四道茶湯，足可深刻體會對方認真為你沖泡的茶湯作品。如果只是泛泛地奉茶，雖說是與會者間的接觸面增加了，但每道都是新的茶，都是不同人泡的茶。小小的一杯茶湯是不足以體認茶、體認人的，而且杯子又沒能每次清涮。

另一個現象是：都依規矩做了，但奉完茶後發現還剩有茶湯，於是就跑到他想要特意結交的那個或那幾個人那裡，加奉了一杯或二杯。這也都是屬於太過社交性的做法，而且容易引起誤會，以為你奉茶給我只是依規定行事，事實上你的朋友在那兒。

無我茶會想要塑造的是安祥、自在且精緻的生活，簡單且足夠的規章就行了，太多的功能性與對它太多的需求，反而減弱了它的可愛。

無我茶會的傳播

「我可以不經任何人同意就辦一場無我茶會嗎?」學生問。

「當然可以,無我茶會是大家都可以應用的茶道形式。」老師回答。

「無我茶會不是由蔡榮章創建嗎,任何人都以這種形式與內涵舉辦,不是侵害了創辦人的著作權?」

「如果創辦人創建這種茶會的初衷是要大家都來應用,就不會發生這個問題。」

「沒有一定的管控機制,會不會實施一段時間後走了樣?」

「有可能,所以必須有模範版本供大家參考,這個版本包括形式、思想、應用等等資料。」

「模範版本是由創辦人制定嗎?」

「創辦人建立了基本架構,完整的模範版本由他提供當然最好,但不必局限於此。建構得最好的就是領導無我茶會前進的範本。」

「創辦人建立的基本架構有何參考資料?」

「創辦人將他的基本理念表達在《無我茶會一八〇條》裡,其他的資料也收集在他的『現代茶

「老師說建構得最好的就是領導無我茶會前進的範本，萬一最好的範本遠離創辦人的思想？」

「不會的，除非創辦人落伍了，那時大家可以超越他。資訊通暢的時代，優質的範本是大家可以看見的。」

「何謂優質的範本？」學生搶著問。

「對『無』與茶會形式的基本理念與創辦人一致，延伸性的理論與做法不在此限。智慧是愈累積愈多、愈精緻的。」

「如果非優質的理論與做法領先當道呢？」

「這是可能發生的。若是優質的範本一時不受重視或理解，發生了僅少數人守衛著這優質範本的現象，此時就要固守這『良種』，慢慢再行繁殖。」

「為什麼不設置統一性管理與推廣的機構？」

「這反而會限制發展。」

「這樣說來，任何人都可以自行舉辦無我茶會、愛成立什麼無我茶會的組織就成立，是嗎？」

「是的，只要符合當地政府的法令。」

「無我茶會有統一的會旗嗎？」

「無我茶會創建時設計有以彩虹為標幟的會旗，以『光』從七彩變成無色的現象顯示無我茶會

道思想」網站（http://contemporaryteathinker.com/）。

的意義，但沒有將之定為非用不可的會旗。

「無我茶會有統一的會歌嗎？」

「無我茶會創建時也譜寫有會歌，但也沒有將之定為非用不可的會歌。」

「為什麼都採取較寬鬆的方式？」

「因為應多留一些空間給主辦無我茶會的個人與單位、多留一些發展的空間。」

「如果主辦人將茶會名稱都改了呢？」

「只要是茶會形式與內涵是無我茶會，大家還是知道是無我茶會，我們還是高興有人享用這樣的茶文化。」

「如果有人做得不到位怎麼辦？」

「你說的不到位是指什麼？」

「如對『無我』的解釋錯誤、奉茶對象改成了自由選擇、於『茶具觀摩與聯誼時間』插入了致詞或表演項目、只求儀式但茶湯不講究……。」

「那就是做得不對、辦錯了的無我茶會。」

「如此不是破壞了無我茶會的形象？」

「是的，我們應該提防這些根本的錯誤。我們很關心茶文化被廣泛享用了沒有、茶道藝術將人們的生活品質提升了沒有，無我茶會給我們的是一種信念。」

跋 《茶之心法》的天地經緯

讀蔡榮章先生《茶之心法》一書，需先理清蔡先生用了四十七年為當代茶文化所確定的位置和方向。如此，我們才可以通過他已經建構好的經緯線，從一條條縱橫交錯的點與線之間找到秩序與方法來辨識茶道。蔡先生於一九七六年開始研討茶的傳統文化如何應用到現代生活，當年每週四晚上與大學時的老師妻子匡教授相約討論，為期十個月。他們也將當時研究心得對外舉辦多次茶的演講與活動。

一九七七年十一月，蔡先生任中國功夫茶館經理至一九七九年，建立了臺灣早期現代化茶藝館餐茶結合的經營模式，整理茶藝問答數十條，成為一九八二年在中國時報撰寫茶博士聊天專欄的基礎。

一九八〇年二月蔡先生研發了泡茶原理、泡茶專用無線電水壺、泡茶專用茶車，並將後二者發展成產品來用於泡茶。同年八月，蔡榮章與天仁茶業股份有限公司共同成立陸羽茶藝股份有限公司，擔任總經理。同年十二月，蔡榮章在陸羽茶藝中心設置「陸羽茶學講座」，推動由蔡氏規畫的小壺茶法，後來定名為小壺茶法二十四則，二〇一七年修訂為小壺茶法三十條。一九八〇年至

二○○七年期間，蔡氏創立泡茶師考試制度、車輪式泡茶練習法、無我茶會等各種獨一無二的茶道思想結晶品。

二○○七年元月，蔡榮章赴福建漳州科技學院建立茶文化研究所並擔任所長，期間撰寫與傳授〈茶道精神內涵與運用〉、〈茶葉市場與茶湯市場〉、〈茶席，有茶道就夠了〉、〈茶道藝術家與茶湯作品〉等課題，引導茶界需關注茶道藝術、茶道藝術家、茶湯作品等觀念，主張茶席不要使用與茶道無關的事物。

二○二二年七月，蔡氏自閩返臺創辦蔡榮章茶道思想研究所並任所長，專注於茶道思想深入探求與出版。四十七年來，蔡先生的茶道體系由經線（代表技法）的茶具、茶席、茶法、茶學、茶業、茶人、茶會，以及緯線（代表心法）的純茶道、茶道藝術、茶道美學、茶道內涵交織而成，他開發的事物與思想互相串連成一套縝密系統。其架構如下：

茶具：為了「泡好」茶要有好用的茶具，所有茶具在良好功能性的要求下，一項一項改進或加入新元素。從電水壺、茶車、茶荷、茶盅到茶壺；從斷水、濾渣到材質等各方面。

蔡氏在茶具設計研發方向，首先從要求茶具必須符合泡茶功能，然後昇華至功能美、質感美、抽象美。在〈喝好茶、泡好茶、用好具的意義〉、〈好茶、好茶具有其絕對價值嗎〉、〈波動影響著茶湯〉幾篇文章裡，他進一步指出茶具燒結程度的高低將影響茶湯好喝與否，而好喝與否直接影響人們健康。他也提出物質的波動會影響到它能量所及的空間與其他物質，最後也會影響茶

湯，衝擊著人類的生命。

茶席：為了要有專屬泡茶的地方，他發明了茶車。茶車式茶席是茶文化復興期中最早誕生的茶席，它有的是注重「泡好」茶的全套完整設備，茶具擺置分成四大規畫區。它沒有留空間給香、花、掛畫（背景還特別採用淺灰色宣紙掛軸來表示無背景）、音樂等藝術。

從一九八二年的茶車發明到二〇一二年品茗館專業泡茶席，我們可以發現蔡先生自始至終推行純茶道的茶席。從〈品茗館專業泡茶席的設計〉、〈茶席設置與茶席設計〉、〈茶席，有茶道就夠了〉這幾篇，他更明確地點出茶席須以泡茶奉茶品茶為主的茶文化來發展。〈移愛入湯，移愛入人〉更提出「將泡茶移入為茶服務，將茶湯移入為愛它的人享用，將一切事茶的努力移入為愛自己與所愛的人作獻祭」的茶道理想。

茶法：為了方便在不同的場合可泡茶喝茶，於是整理了十種泡茶法，尤以小壺茶法、濃縮茶法、大桶茶法、旅行茶法的訓練模式是獨創。依循著這些途徑，後來的車輪式泡茶練習法也產生了。蔡氏今以〈小壺茶法的實事求是〉、〈茶湯標準濃度的界定〉〈評鑑泡茶法與品飲泡茶法〉等幾篇加強兼說清楚茶湯的觀念，方便學泡茶的人更容易學上手以及享用。

茶學：從製茶、識茶、泡茶、品茶、評茶、賞茶、茶器、茶會、茶史、茶思、術語翻譯各個方面來準備教材，所有教材都一一寫過，或發表在《茶藝》月刊或出書，或在陸羽茶道教室啟動茶學教育。從一九八〇年的臺北陸羽茶道教室至二〇〇七年建立茶文化專業，他在〈「茶思想研討」

的課上些什麼」、〈讀茶文化系，畢業去賣茶〉裡開宗明義告訴大家要怎樣學茶，學茶之後又可

以做些什麼等等，與茶文化發展不可切割的觀念。二〇一一年蔡氏創設「現代茶思想」專屬網

站，〈我們要有個現代茶思想網〉一文提到「思想的建立與溝通是促進茶文化發展很重要的動

力」，「現代茶思想」網在他的主導下以「茶學圖書館」模式進行分類排版，並規定每星期都要

貼二篇新的談觀念的功課。

茶業：從茶具設計、生產、銷售到茶葉與茶文化結合的產品化，新穎地推廣，影響著市場往更

積極的方向邁進。一直以來大家賣茶館空間、賣茶具、賣茶葉、賣茶藝表演、賣包裝、賣品牌，

蔡先生說我們要賣茶湯、賣純品茗、賣茶文化。他以〈茶葉市場與茶湯市場〉、〈泡茶師為客人

泡茶的品茗館〉、〈茶的文化性值多少錢〉等篇來舉證說明，並在學院開先河推動品茗館經營模

式的練習。

茶人：蔡氏設立泡茶師考試制度，讓泡茶者成為泡茶師，培育人才。自一九八三年在陸羽創辦

泡茶師檢定考試制度，讓愛茶者、喝茶者依循著方法提升泡茶能力，成為泡茶師。他繼續以〈茶

人的「茶道生活」與音樂家的「音樂生活」〉、〈茶界修道者頒證〉等文來揭示茶人與泡茶能力修

練的必要，泡茶內功是如何深深影響茶人，讓茶人脫胎換骨。〈從泡茶師到茶道藝術家〉一文是

已經獲得新生命的茶人，有能量和力氣發光發熱去感染其他人了。

茶會：茶湯要怎樣表現呢？必須要有茶會來表現。茶會要怎麼舉辦？什麼場合運用怎樣的茶會

形式？於是研發了「無我茶會」，讓各地的茶道方式串連在一起，也展示了茶道當代思想。自一九九〇年創辦「無我茶會」，蔡先生於二〇一〇年提出〈茶道藝術家的茶湯作品欣賞會〉，以泡茶、奉茶、茶湯作為茶道作品來表現的一種茶會形式。茶會是什麼？應何時、何地、何人、如何、為何舉行？都是蔡氏研討的重點。

上述所提，是《茶之心法》的天地經緯中較具體可見的經線上七大點。與之相垂直的緯線上，還有蔡氏茶道思想中四個核心點：純茶道、茶道藝術、茶道美學、茶道內涵貫穿期間，讀者如要觸摸這些思維，以下選出各核心範疇上重點的文章：

純茶道：在茶法、茶會的建構上需要一些思想與藝術作為基礎，所以提出「純茶道」的概念，提出〈茶道藝術家與茶湯作品〉、〈從通俗茶道到純茶道〉、〈茶道上純品茗的抽象之美〉才是茶道的核心，他使用抽象藝術來說明純茶道的意義。

茶道藝術：茶道藝術到底是什麼？他明確劃分出泡茶、奉茶、品茗是茶道藝術的主體，屏棄了茶席四藝，斬掉其他藝術的干擾，抓住茶道核心。比如〈茶道裡的藝術內涵〉、〈茶湯，這件泡茶者的藝術作品〉，再再印證其論點。無論是「茶道藝術家」、「茶湯作品」、「茶湯作品欣賞會」等名詞，都是茶文化新創立的概念，並由蔡先生推動形成。

茶道美學：他說茶永遠有苦澀的一面，特別提出〈茶湯是茶道的靈魂〉、〈茶道空寂之美〉、〈深談空寂〉等文，解析茶道的空寂境界與美感，為茶道開闢了一塊美學上的園地。

茶道內涵：從思想、從美學、從藝術談到茶道比較屬於哲學的部分。例如〈支撐茶文化的三根支柱〉、〈茶道的獨特境界——無〉、〈讓自己泡在茶湯三個月〉等，談到茶、茶湯、茶道裡「無」與「有」的概念，強調無與有在「存在」與「信念」上的意義。

蔡氏《茶之心法》一書，可發現他著意於三方面的論述：一是說清楚茶的藝術性與表現方法。他一再強調要把茶道提升到藝術的層面，而且要透過對純藝術與抽象藝術的理解來表現茶的藝術性。二是在茶業市場中強調在已經普及的茶葉市場外，再振興茶湯市場。他談茶湯市場與傳統的茶館、茶藝館有何區別，稱作品茗館的茶湯市場應該如何經營，經營品茗館的泡茶師要如何栽培。三是泡茶者變成茶道藝術家後，他們的作品除了在品茗館銷售外，尚可舉辦「茶道藝術家的個人茶湯作品欣賞會」或「茶道藝術家的聯合茶湯作品欣賞會」。如此的發展趨勢將提升茶人在泡茶專業的價值，也讓更多即使不會泡茶的大眾也能常常喝到好茶。我們發現這三條脈絡正是茶文化復興五十年奠定基礎之後，接著要展開的工作，此書鋪陳了當代所需之嶄新茶文化道路。

《茶之心法》的天地經緯間理所應當的心法，從第一章「泡茶重要、喝茶更重要」、第二章「喝懂茶的前世與今生」、第三章「有好茶湯為伍的生活」、第四章「當場呈現的茶道藝術之美」，以及第五章「泡茶席上只要有茶道」，蔡氏再再指向當茶人們處在茶文化器具日新月異、泡茶空間多姿多彩、茶藝師資飽滿、訊息資源不缺乏的時代當中，最需要的反而是趕緊收攝一下心神，將茶席、茶湯的創作基本理念回歸到茶道的純粹，好好地精練以下幾個觀念。一是專心觀念。專

心，是一種知道自己在做什麼的美。在茶道中，專心的養成是如何來呢？是來自於懂得怎麼泡茶。在不斷認識茶、沖泡茶、享用茶的過程，我們把心思全放在茶、泡茶、茶湯上面，投入思想與價值觀，經過調整，捨棄多餘糟粕，留下必要的精華。於是水質水溫、茶質茶量、浸泡時間的把控、茶具的選擇等事項無不收斂、濃縮在「茶」核心，這樣的專心才是有著落的貫注，而不流於形式化和表面化。

二是熟練觀念。在懂得茶道美學、享用美、創造美之前，我們需熟練操作泡茶、奉茶、喝茶整個過程，就像歌唱家曲不離口，天天唱十回八回，重覆、重覆再重覆，才能找到竅門，達至精妙。熟練，掌席時解決問題毫不費事才登臺創作茶湯。心裡怎麼想，手就怎麼做，每一個動作似飛針走線，運轉得遊刃有餘，將茶湯最佳面目呈現，那才是美。最忌不生不熟者濫竽充數辦茶會當泡茶者獻藝，通常的效果是矯揉造作。

三是熱愛觀念。對泡茶、奉茶、茶湯之鍛鍊，須對茶要熱愛，最少也要達喜歡程度。因為喜愛，將會更願意集中自己寶貴的精神、體力、時間去研究如何把這件事情做好，然後反覆練習直至對完成這事感到有信心。至此，除了提高泡茶效率，展現茶道之美，泡茶、喝茶的人內心也會感到無比舒暢。熱愛、熟練與專心不是做給別人看的，主要是自己對完成這件事的過程或方法有態度、有要求，即使在無人察覺的地方，仍會自律地堅持自己的信念。

最後我必須招認，自一九九二年進入茶界工作，我讀的第一本茶書便是蔡榮章先生的《現代茶

藝》，那是他於一九八四年出版的第一本書。至今我讀蔡榮章也讀了三十一年有多，不過其實我無法一口氣將蔡氏全部書的書名說出來，我也沒能將其內容熟極倒背如流，因為他寫得太多太細。我只好當作「查經」那樣，有需要時就翻開某頁某段，讀一讀，想一想，瞭解那段文字的涵義，以及對我有什麼意義沒有，從而實踐。除了「查經」，我也「校對」，於二○一一年六月十八日，蔡榮章先生與我共同創建「現代茶道思想網」（https://contemporaryteathinker.com/），我當主編負責將我們所撰寫的作品貼上網站。二○二一年十月二十九日開始（直至二○二二年八月九日出版），我當主編負責將蔡先生《無我茶會》一書找專家英文翻譯，編輯成中英對照書。二○一九年二月十八日，蔡榮章先生將他的茶道思想文章錄製成錄音檔，交給我「許玉蓮茶道院」頻道製成影片在 YouTube 播放。在這三十一年未曾敢間斷地閱讀、編輯、校對、聽錄音檔，以及實踐蔡氏茶道的過程，我要由衷地說閱讀蔡榮章先生的文字是一種很高貴的享受，我多麼幸運和幸福能與他共處在這一個茶文化復興、純茶道發端的時代。

二○二三年八月八日馬來西亞茶道研究會

許玉蓮

國家圖書館出版品預行編目 (CIP) 資料

蔡榮章 茶之心法：從製茶、泡茶、奉茶到茶湯，茶道思想家近五十年的原萃
精華 / 蔡榮章著. -- 二版. -- 新北市：臺灣商務印書館股份有限公司, 2023.11
　　面；　公分. -- (人文)
　ISBN 978-957-05-3525-9(平裝)
　1.CST: 茶藝 2.CST: 文集

974.7　　　　　　　　　　　　　　　　　　　　　　　　112012665

人文

蔡榮章　茶之心法
從製茶、泡茶、奉茶到茶湯，茶道思想家近五十年
的原萃精華

作　　者—蔡榮章
發 行 人—王春申
審書顧問—陳建守
總 編 輯—張曉蕊
責任編輯—徐　鉞
版　　權—翁靜如
封面設計—萬勝安
版型設計—菩薩蠻

營 業 部—劉艾琳、謝宜華、王建棠
出版發行—臺灣商務印書館股份有限公司
　　　　　231023 新北市新店區民權路 108-3 號 5 樓（同門市地址）
　　　　　電話：（02）8667-3712　傳真：（02）8667-3709
　　　　　讀者服務專線：0800056196
　　　　　郵撥：0000165-1
　　　　　E-mail：ecptw@cptw.com.tw
　　　　　網路書店網址：www.cptw.com.tw
　　　　　Facebook：facebook.com.tw/ecptw

局版北市業字第 993 號
初　　版：2013 年 03 月
二　　版：2023 年 11 月
印刷廠：鴻霖印刷傳媒股份有限公司
定　　價：新台幣 480 元
法律顧問—何一芃律師事務所